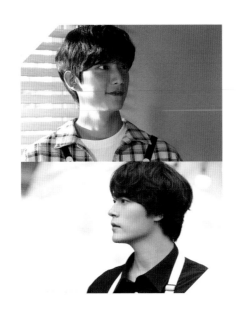

開始是有意圖，戀愛是非意圖

비의도적 연애담
非意圖的戀愛談
UNINTENTIONAL LOVE STORY
劇照寫眞書

非意圖的
戀愛談

UNINTENTIONAL
LOVE STORY

PHOTO ESSAY

劇照寫眞書

니들북

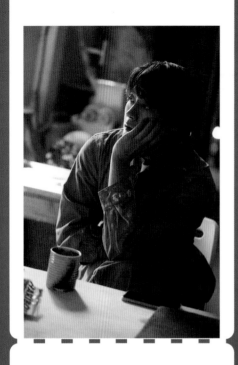

尹太俊（32歲）

#2月4日出生 #A型
#獨生子 #首爾人

「就像從世界上
被刪除而消失無蹤的
天才陶藝家」

韓國最頂尖畫家尹聖國和母愛氾濫的妻子的獨生子，過著衣食無缺的生活。從小到大，不管走到哪裡，都是眾人的焦點；不論做什麼，表現都很優秀。俊俏的外表、殷實的家世，讓他的身邊自然而然圍繞著很多人，也被那些利用他的人多次傷害。或許是因為如此，才讓他的個性變得更加冷漠。冰冷且不讓人親近的態度是基本表現，但是真正認識他之後，會發現他的內心藏著一份深情。一旦愛上了某人，就會成為對待對方無比溫柔的男子。

就在他不是以畫家尹聖國之子，而是以天才陶藝家尹太俊的身分開始受到世人關注的時候，突然就像從世界上被刪除般消失無蹤。備受矚目的年輕藝術家驟然消失，讓許多人開始尋找他的行蹤，卻沒有人能夠成功找到他。誰能想到，表面上看似完美的陶藝家尹太俊，卻因為被撼動青春的初戀背叛，甚至改名為「車柱憲」，隱居在江陵的某個海邊村莊。

他變得比以前寡言，也不想和任何人扯上關係，對人際關係的懷疑奪走了太俊的光芒。某天，有個人開始常常來到他的「月之罈」小店裡。那是笑容好看到讓人感到神奇，擁有溫柔雙眼的男人——「池元英」。被太俊對陶藝的哲學打動，而一直在自己身邊徘徊的元英，讓太俊感到無言，但是那孩子卻一點也不覺得厭倦。不停來敲門的元英，不管高興還是疲累的時候都笑得那麼開心，這讓他感到非常礙眼。面對元英若無其事鑽進自己建立起的籬笆之中，太俊究竟該拿他怎麼辦呢？

出生在一個普通家庭，從小沒有惹過麻煩，順利長大成人的元英，雖然經常發生一些瑣碎的意外，不過幾乎都是可以一笑置之的小事，大致看來，他從來不曾讓父母操心。看著母親因為成天想做生意卻總是闖禍的父親而受苦，元英自然而然選擇高薪大企業員工做為人生目標。雖然稱不上是夢想，但是他相信只要身邊的人可以幸福，他自己也能感到幸福。

就這樣從知名大學的經營學系畢業後，他如願進入太平集團任職。原以為人生會這樣繼續平坦順遂下去，瞬間卻開始出現了裂痕。在公司任職的第二年，元英因為捲入上司金課長遴選業者的受賄事件，最終受到解除職務的處分。委屈的感覺也只能持續一陣子，這個月的信用卡費，以及當初為了收拾父親闖的禍而申請的員工貸款逼近眼前，為了暫時從這無解的現實中短暫逃離，他聽從朋友的建議前往江陵旅行。然後在那裡，他遇見了太平集團會長最愛的藝術家——陶藝家尹太俊。

那位兩年前突然消失得無影無蹤的天才陶藝家，令元英突然想到，如果將會長雙眼冒著火拚命尋找的藝術家帶到他面前，自己的復職絕對不會是問題。雖然在道義上，硬是把一個不惜改名換姓隱居的人請出來是否正確的疑問讓元英陷入猶豫，但是「和我們公司簽約，對他也沒有壞處……」的想法，讓站在懸崖邊的元英下定了決心。但是這個男人……真的太難搞了。不管再怎麼努力拉近距離，他的身邊似乎還是圍繞著一堵紋風不動的銅牆鐵壁。好不容易運用各種小伎倆和他變得親近一點後，元英漸漸開始對尹太俊這個人感到好奇。他總是想問，為什麼和太俊在一起的時間會這麼令人感到放心？為什麼太俊只對自己這麼親密？

池元英（27歲）
#9月13日出生 #O型
#清州人
#太平集團總務科員工

金東喜（29歲）

#4月1日出生 #AB型
#獨生子 #江陵人

「甘達比亞咖啡廳老闆」

以「好東西就是好東西」為生活理念的樂觀主義花美男咖啡店老闆。高中時意識到自己的性別認同後，向家人出櫃而被趕出家門。因為兩家母親之間的交情，從出生開始就以兄弟相稱的浩泰是東喜的初戀。為了忘記浩泰，他像逃難般去首爾就讀大學，度過了八年的時間。東喜以為這樣就足夠讓自己忘記，但在重新回到故鄉，見到浩泰的那一刻，隨即就明白了：他對浩泰的感情一點都沒有消失。更加雪上加霜的是，浩泰突然對自己表示好感。混亂的東喜實在無法理解浩泰的心意……還有自己的心。

「多利大骨醒酒湯店的兒子」

浩泰之所以放棄游泳的原因是東喜。學生時期，東喜身上散發的奇妙氛圍吸引了浩泰，而浩泰的彷徨就這樣開始了。於是他只要遇到一個女人就跟對方交往，努力不讓自己喜歡上東喜。雖然在東喜離開江陵前往首爾讀大學時，浩泰覺得自己痛苦到快死了，但是時間卻漸漸將東喜的存在從浩泰的腦海中抹去。浩泰一邊幫忙媽媽開的小店，一邊像半個無業遊民般遊手好閒地過日子。就這樣八年的時間過去，浩泰以為當時的感情只是青春期的狂熱，現在已經沒事了。然而，當外表完全沒有改變的東喜再次出現眼前的瞬間，浩泰的青春期也再次開始了。現在的浩泰決定爽快承認：高浩泰喜歡金東喜。

高浩泰（27歲）

#7月24日出生 #O型
#獨生子 #江陵人

「太俊的初戀」

深深傷害太俊後，直接走人的太俊的初戀。因為面對太俊時的自卑和不安，讓他利用太俊說了謊。最後他還是背叛了太俊，冷漠地離開了……幾年後再次見到太俊，並且看到他身邊的元英時，仁豪才發現自己在太俊身邊的時候，完全不曾像那樣開懷暢笑過，覺得自己很可憐。

崔仁豪（34歲）

「太平集團企畫室長」

太平集團企畫室長。表面上看起來像是好人，但是為了掌權，不管什麼事他都會去做。正當他為了尋找太平集團會長最愛的陶藝家尹太俊而傷透腦筋的時候，偶然從元英口中得知找到了尹太俊的消息，向元英下達把太俊帶回來簽訂專屬合約的指示。

鄭宣浩室長

朴建熙

「太俊的大學學長」

太俊大學時期的學長，也是唯一知道太俊和仁豪關係的人。在太俊隱姓埋名後，還是待在太俊身邊，不吝惜給予建議，是太俊與元英關係的助攻。

我的視線
停留在你身上的
瞬間

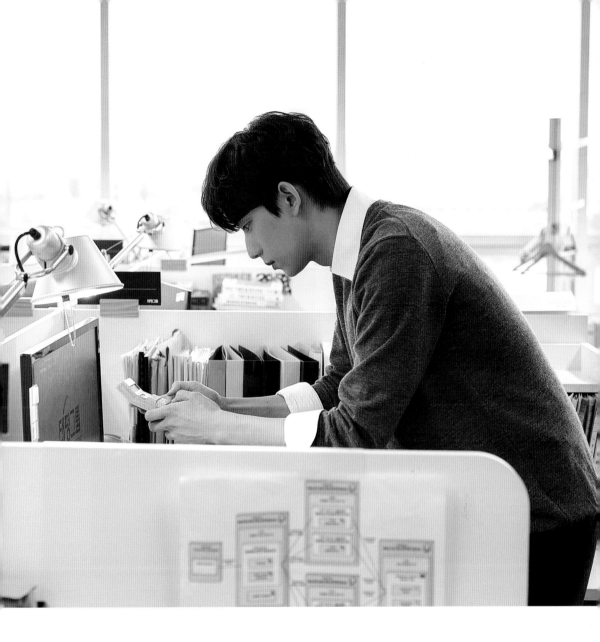

聽說他被下達了撤職處分，原來是真的啊？才入職第二年呢……
也不是不可能，有什麼上司，就有什麼樣的部下。
他不是金課長的直屬部下嗎？聽說只要是金課長的命令，他都會照單全收，
根本就是「Yes機器人」！
老實說，金課長怎麼可能不好好利用他？

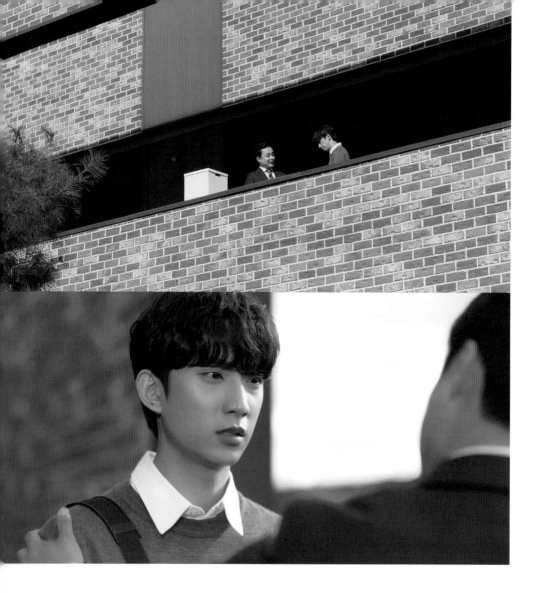

可是，這該怎麼辦？您剛交代我任務就發生了這種事……

哎呀，等你回來再做就好了，不用擔心。

上大學的時候，為了累積資歷費盡了千辛萬苦……學貸也還沒還完！
我爸闖禍欠下的債，還是用員工貸款還清的……
如果我離職了，這筆錢必須要馬上還清，對吧？
喂！不要管這麼多了，你先離開這裡去散散心吧！
找個地方沉澱一下之後再回來。
誰知道呢？說不定在這段時間裡，誤會突然就被解開，你也可以復職了啊？

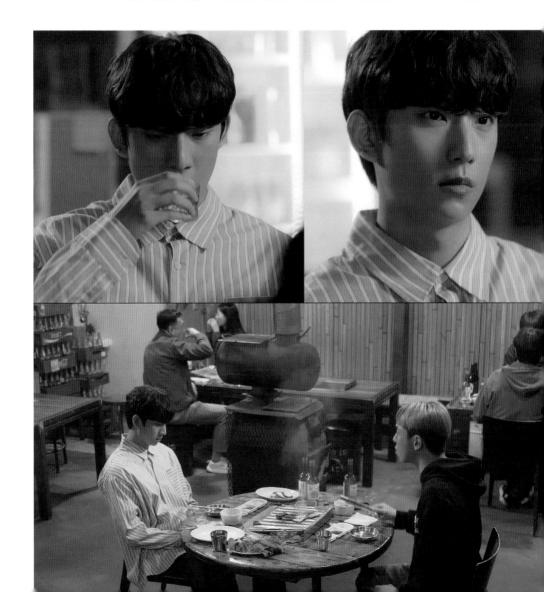

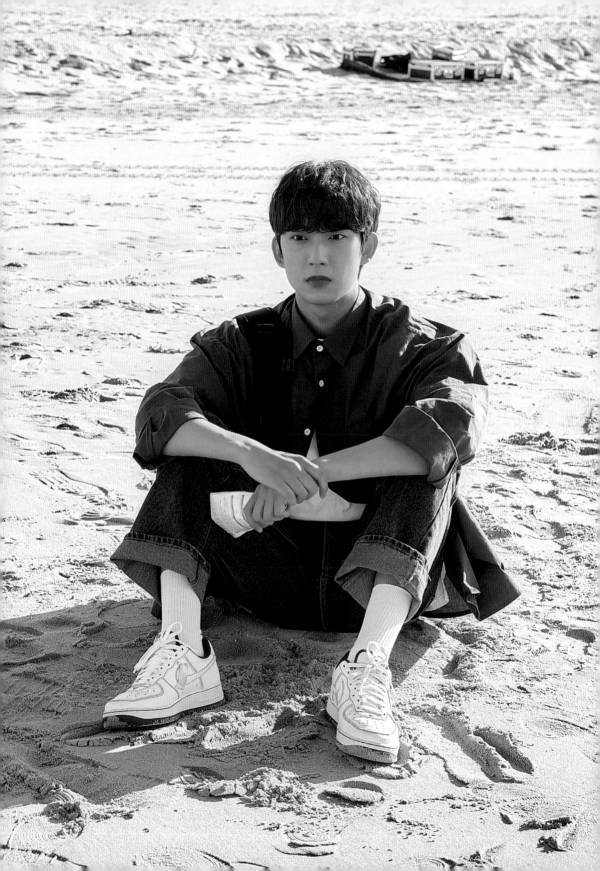

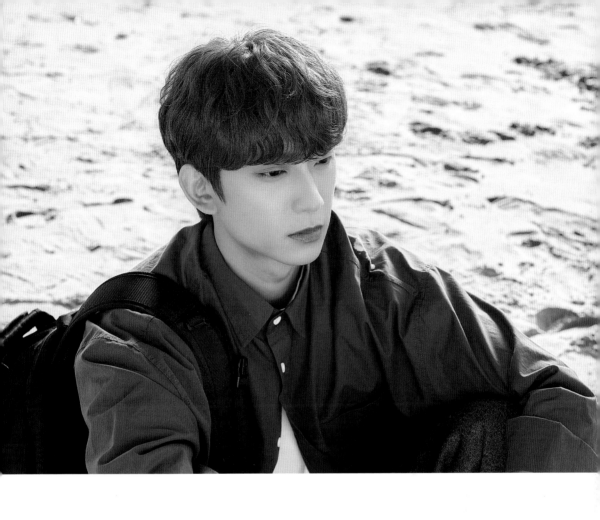

可惡……金課長！這個混帳！！
真的很抱歉……如果妳願意告訴我在哪裡賣，
我馬上就去買回來賠償妳。

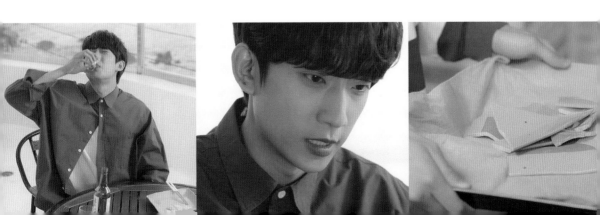

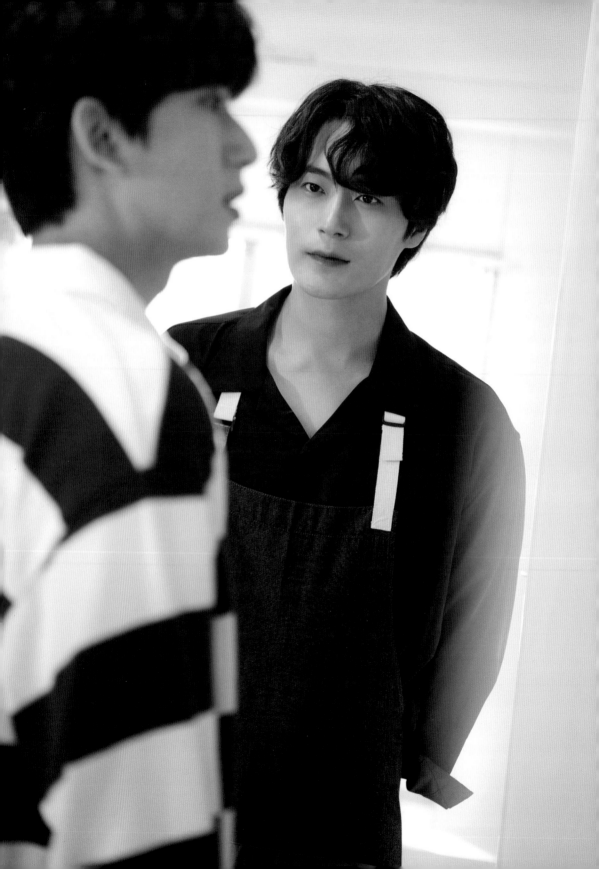

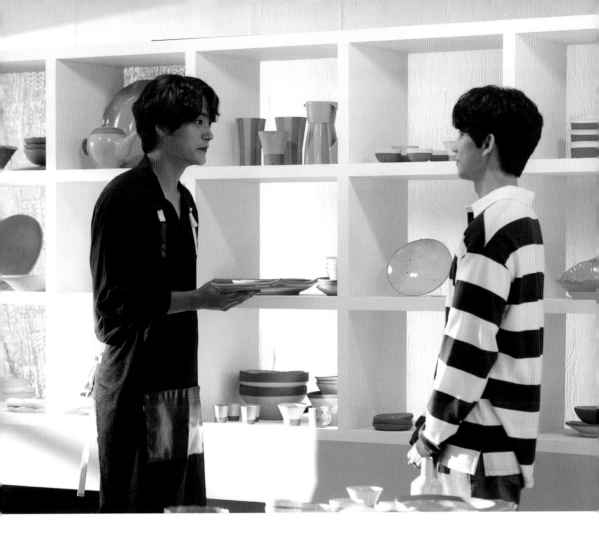

請問有特別想找的東西嗎？
我想找一個扁平的盤子，顏色是藍色……
又好像是青綠色……還是綠色？
總之，聽說是在這裡買的，但是被我摔碎了。
你就隨便給我一個吧！
在我眼裡，它們看起來都一樣。

這個世界上不存在一模一樣的碗盤。
根據土塊的比例不同，有時會混入多一點石英石，
有時會多加一些石灰石，偶爾也會多塗一點釉料，
有的會少塗一點……
直到送進窯之前，一切都還不一定，
只有熬過窯內的高溫後，才會顯現出特定的顏色。
這個世界上不可能會出現相同的瓷器，就像人們戰勝苦難的方法各不相同。

那麼，我要買這個。
因為它在我眼中，看起來是最勇敢戰勝一切的那個。

如果在你眼中看起來如此，那就對了。

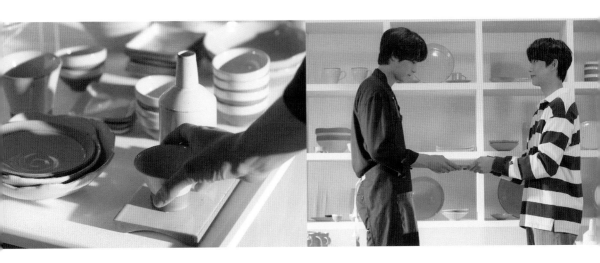

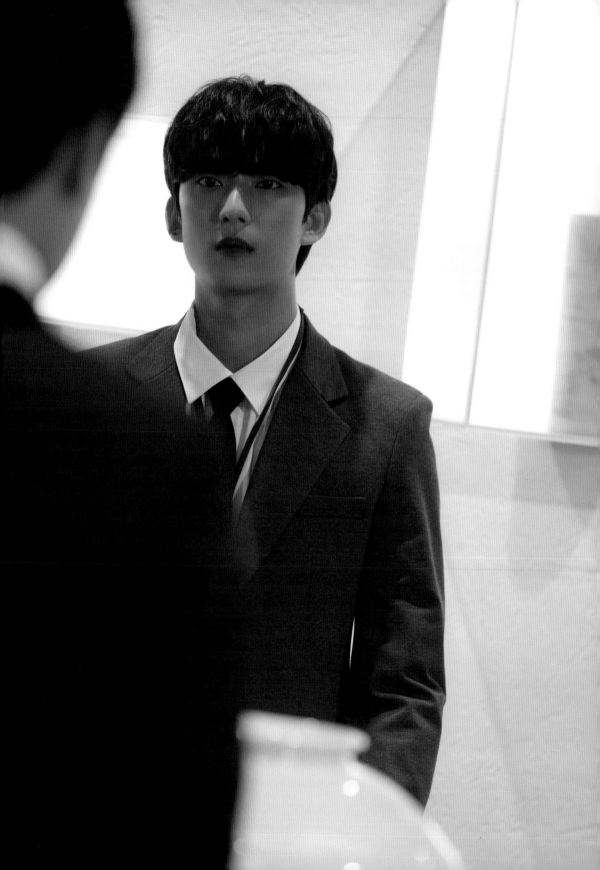

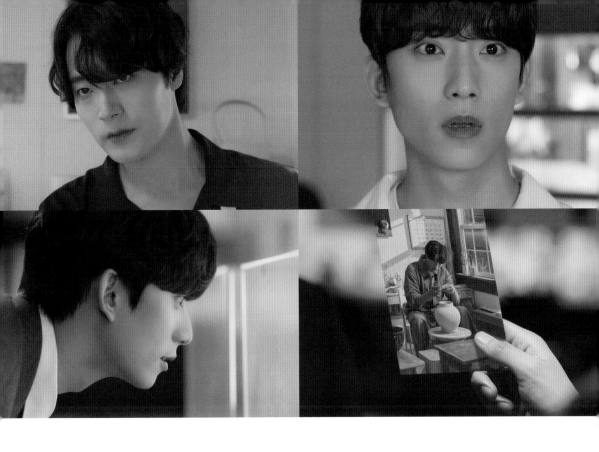

陶藝家尹太俊。想必你知道他是我們會長最愛的藝術家。
他突然人間蒸發，消失得無影無蹤，甚至讓人懷疑在這個年代，這種事是否真有可能發生。
昨天會長又提起尹作家了，必須快點找到他。

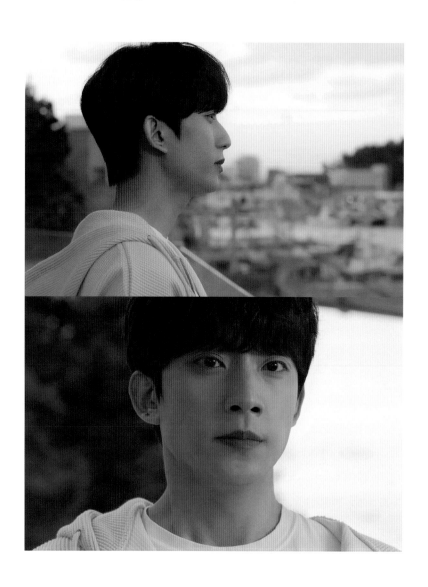

仔細聽好了，以後你就專門負責盯住尹作家。你也必須回公司復職啊！

從現在開始，你去調查關於尹作家的事。

只要是你可以查到的，全都跟我報告！知道了嗎？

沒錯，反正跟我們公司簽約也不是什麼壞事。

這種小事，我就試試看吧！

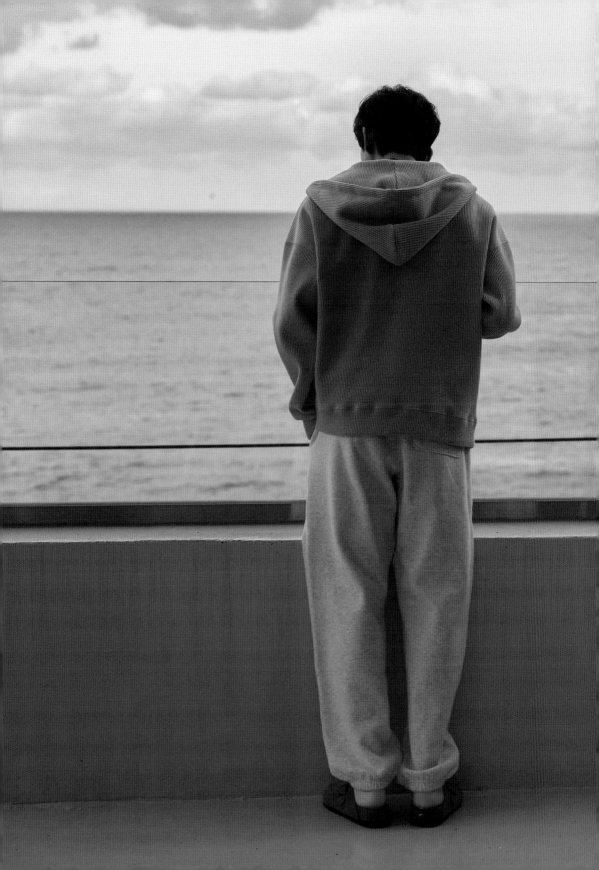

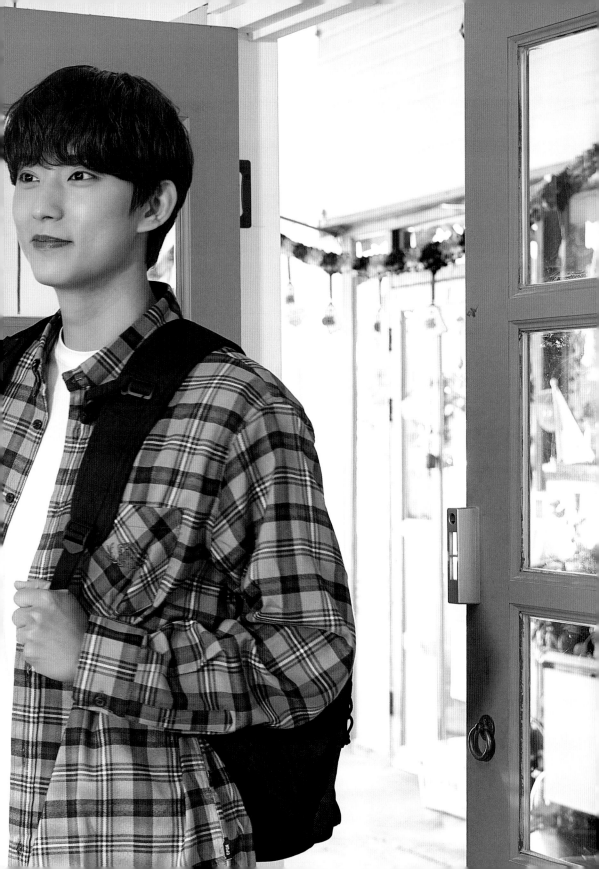

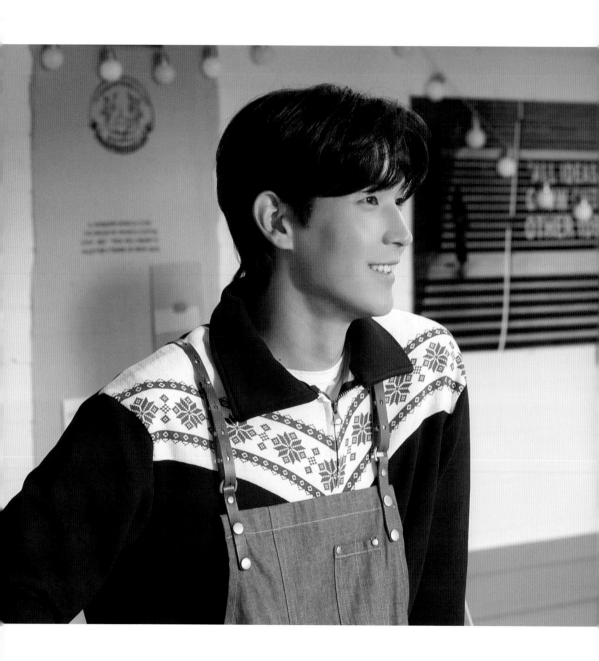

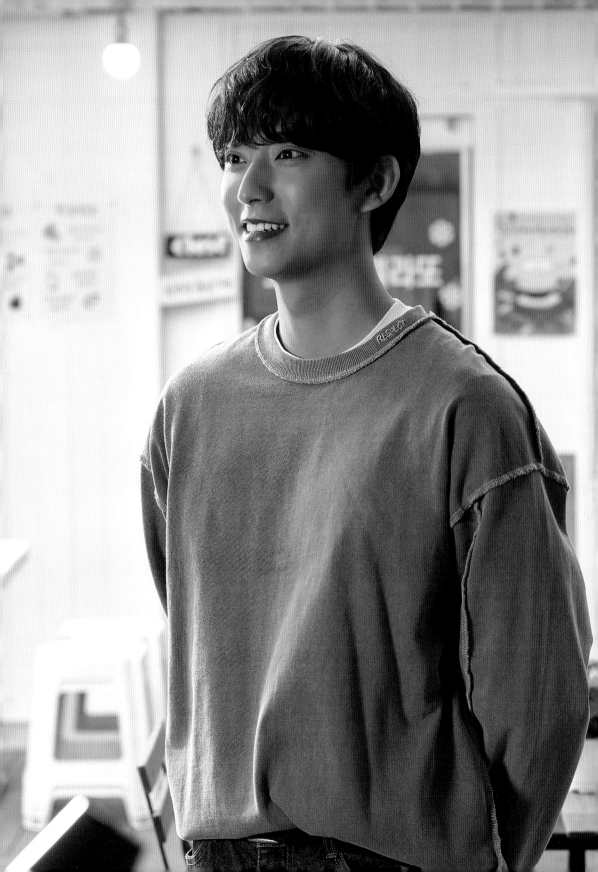

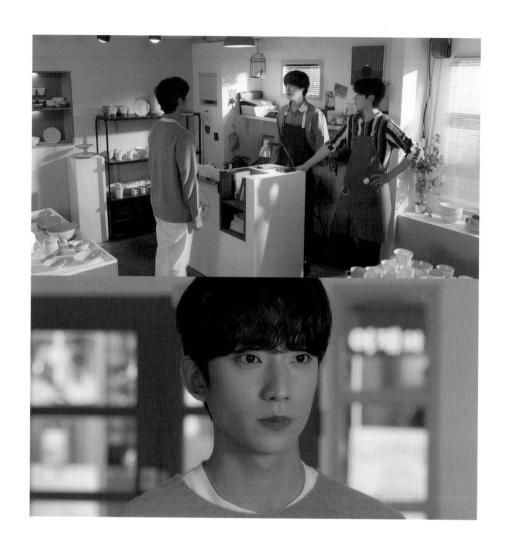

我叫池元英。聽了老闆說的碗盤故事後，深深被感動了，
所以我想要待在老闆身邊，多看一點、多學一點！
你說你叫做池元英，對吧？請你出去。

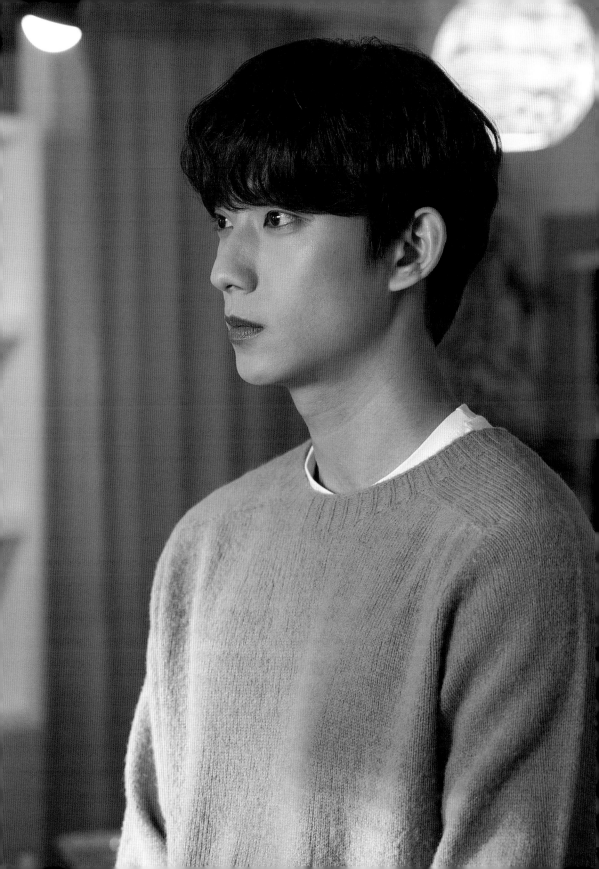

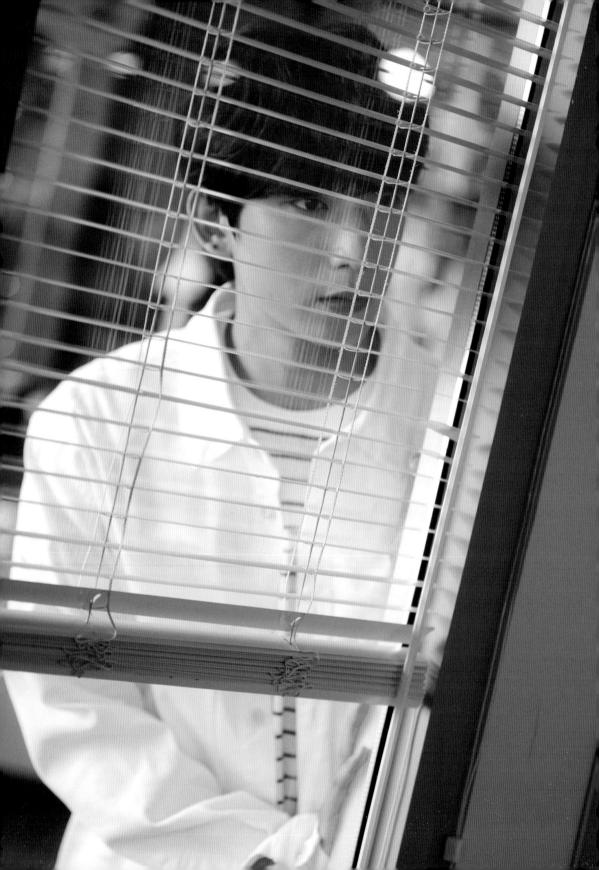

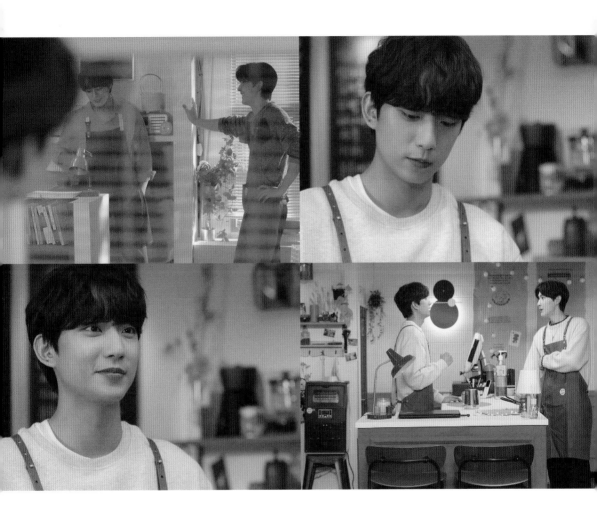

我讀大學的時候，常常在咖啡廳打工。
很好，你被錄取了！可以馬上開始上班嗎？

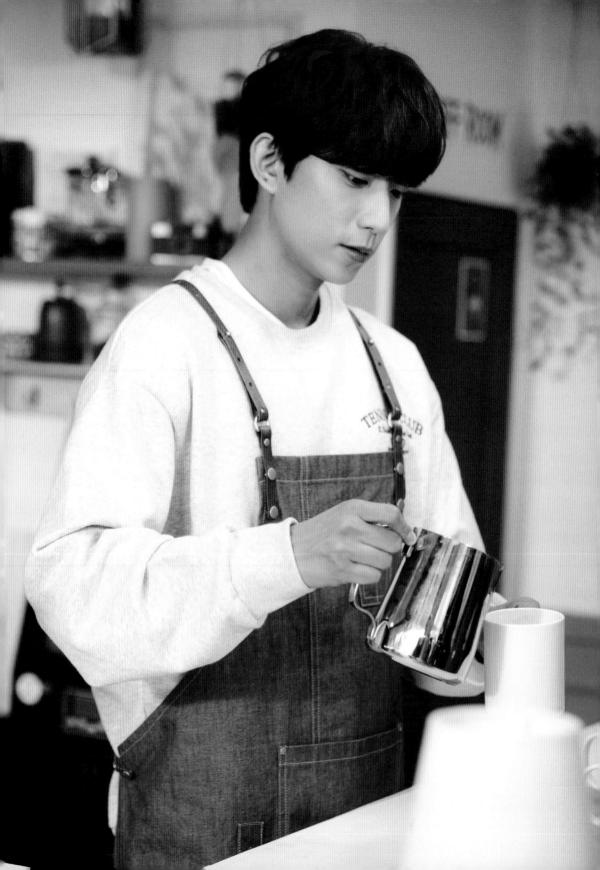

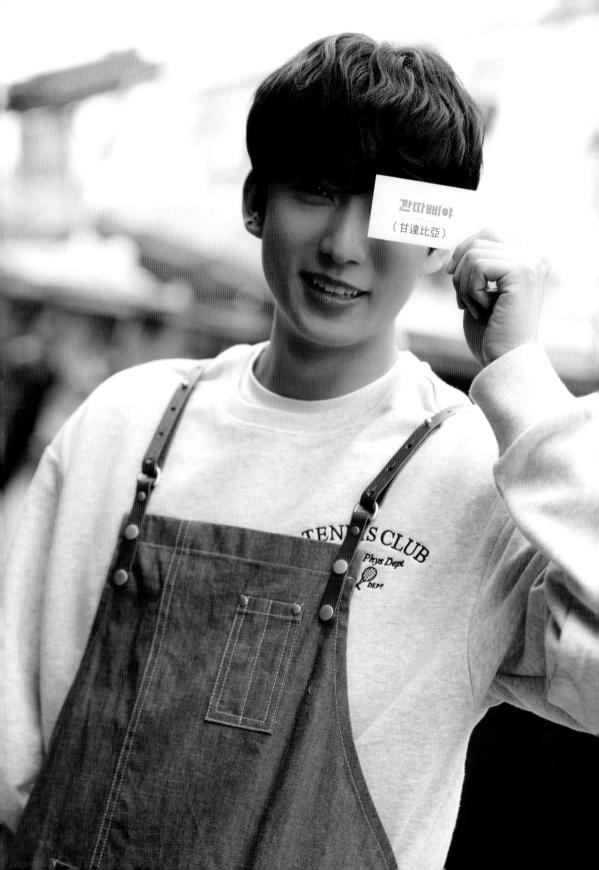

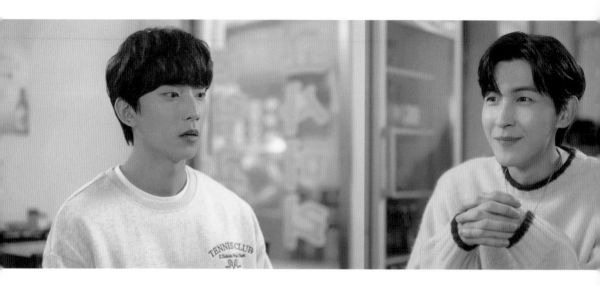

你為什麼想要在柱憲的店裡工作啊？
車柱憲那傢伙在你來之前，
說話的對象只有我一個人。

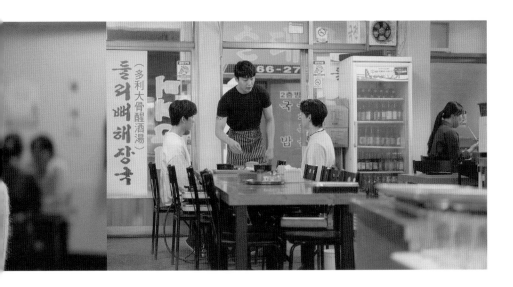

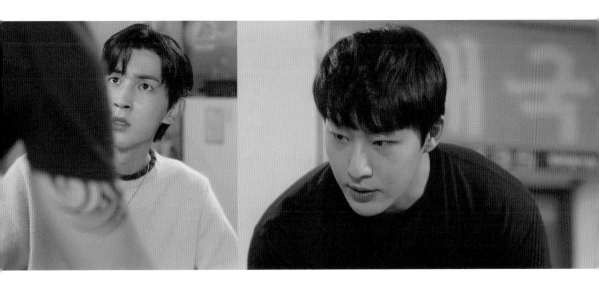

吵死了。你是打算住在我們家餐廳了是不是？
我媽為什麼是你阿姨？你是我表兄弟嗎？
你不叫我一聲「哥哥」嗎？
我本來每天都會來報到，
是因為你才改成隔一天過來的好不好？

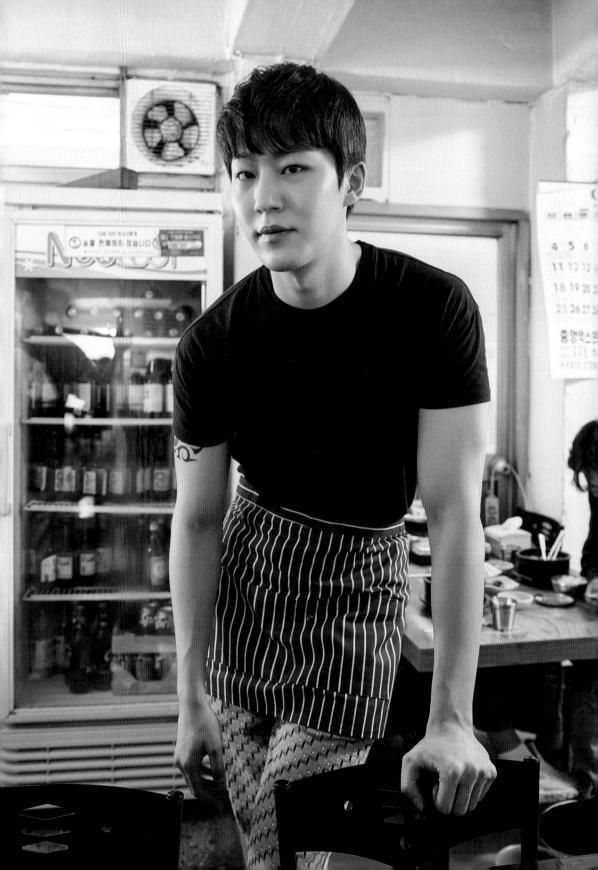

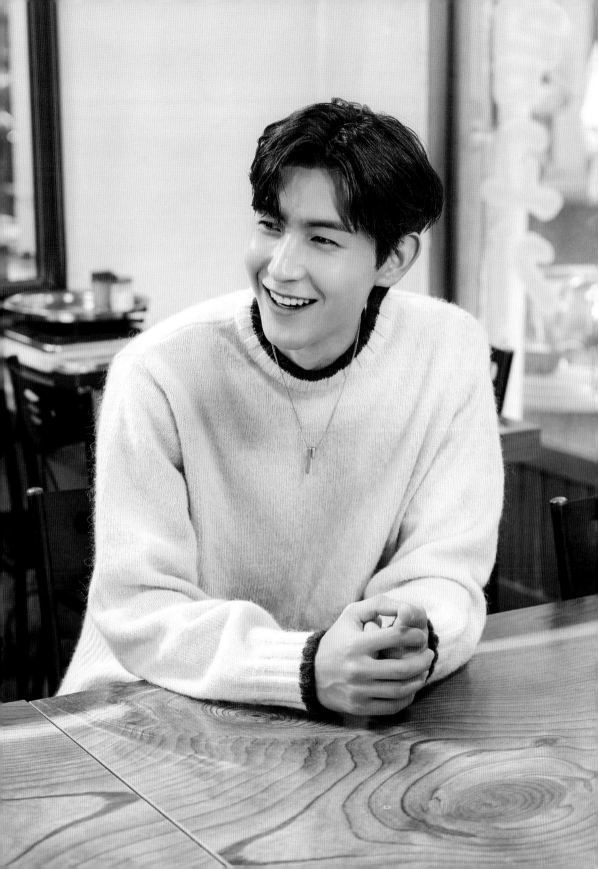

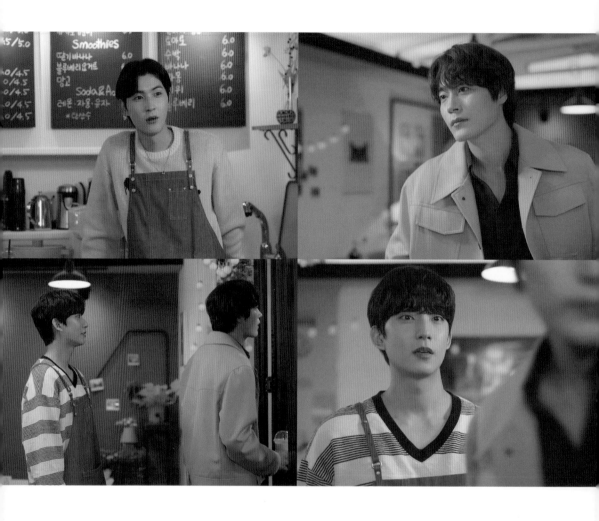

元英從昨天開始在這裡工作。

他就像天上掉下來的禮物一樣，我眼前剛好出現一個待業人士，幹嘛不僱用他？

托他的福，店裡的銷售額也一直往上衝。

以後還請多指教。

我倒是希望沒有可以指教的事。

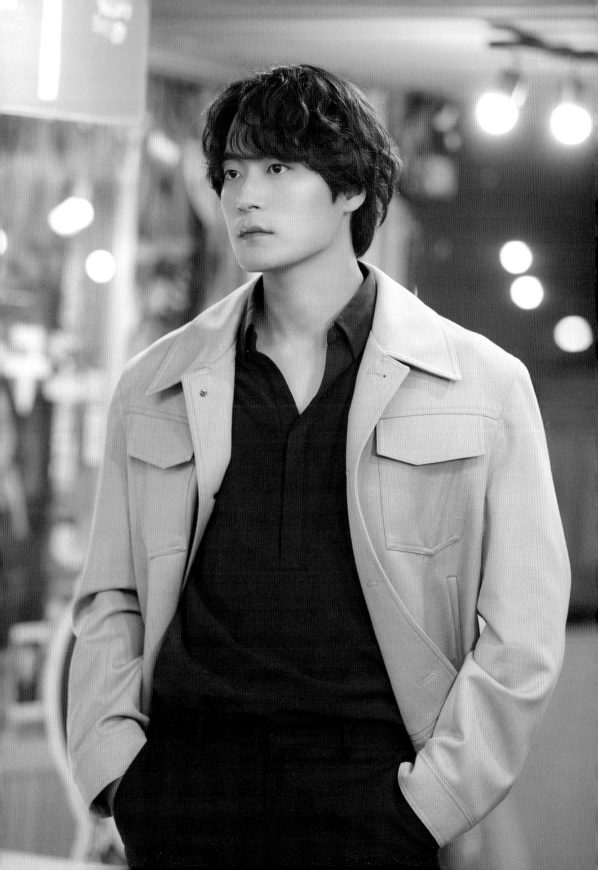

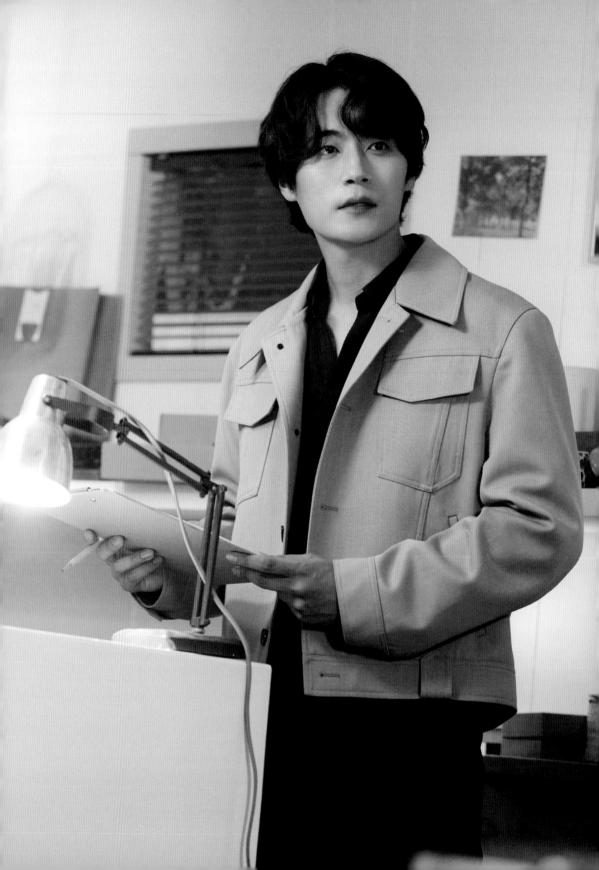

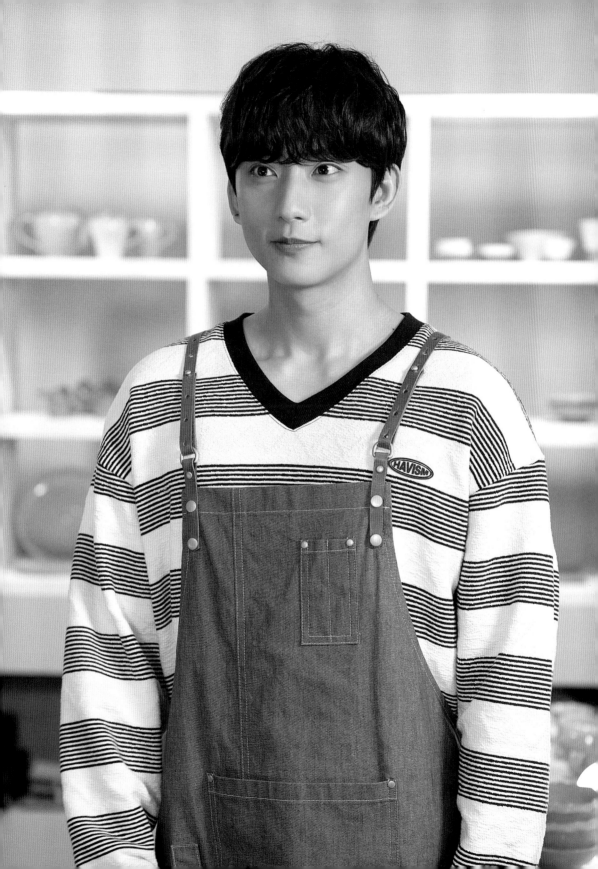

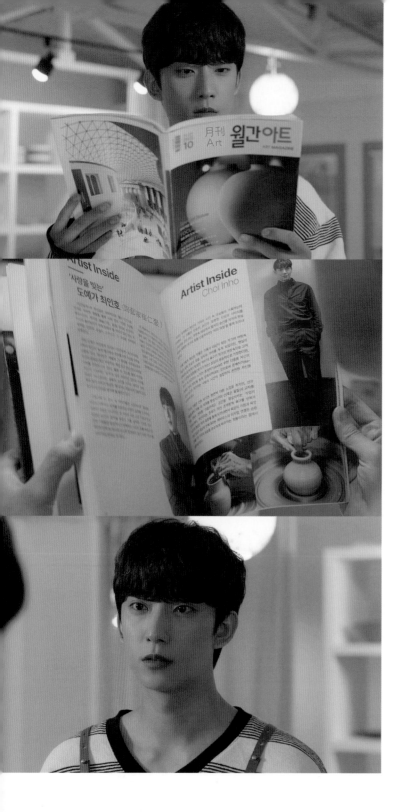

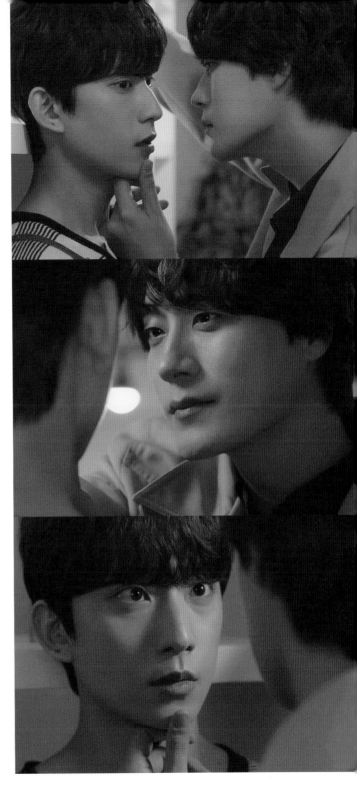

剛才……你是在做什麼？
抱歉。我只是要確認一件事。
因為我很好奇你是不是喜歡男人，
不是吧？
怎麼可能會有這種誇張的誤會！！
現在應該是老闆要向我道歉吧？
我真的嚇了很大一跳！
要不然，你可以不用道歉，
但是要答應我一個請求！

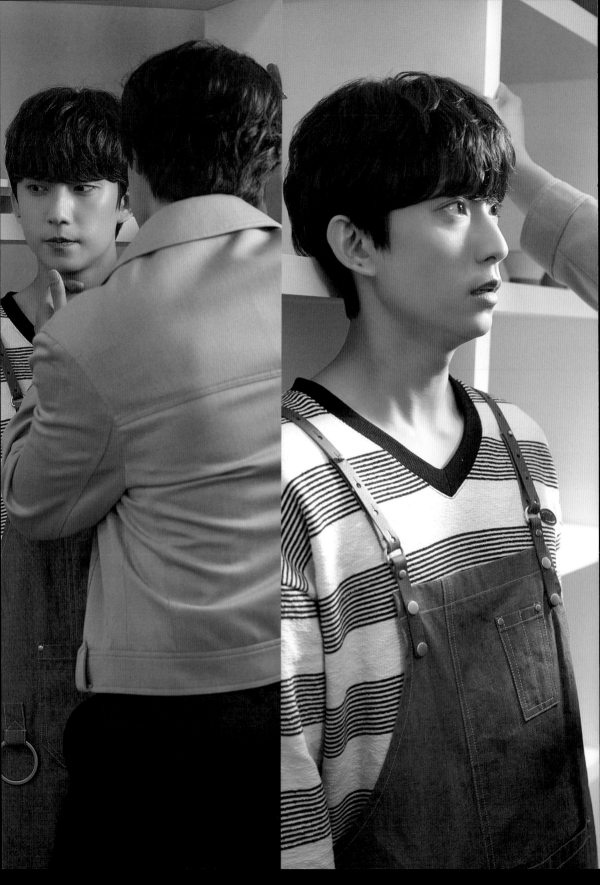

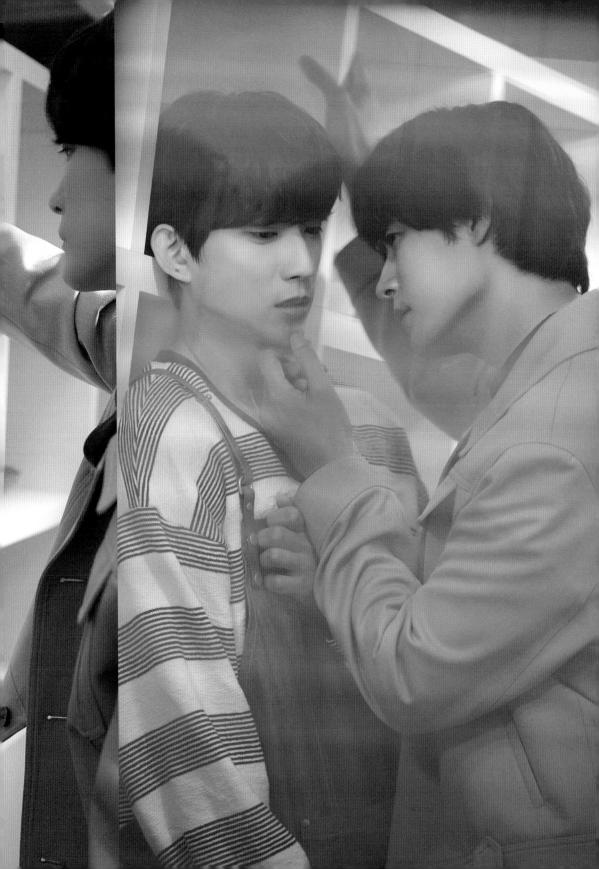

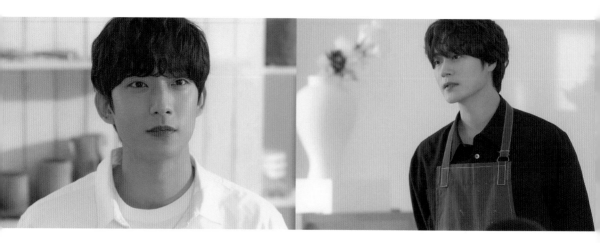

你不是說想要學習人生？
但是陶藝課裡，不會教你人生哲學。
就算沒有任何收穫，你也不要失望，
我可不會連這個都要負責。

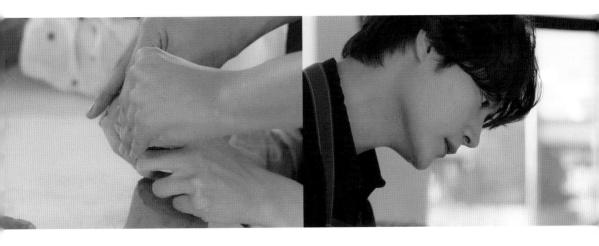

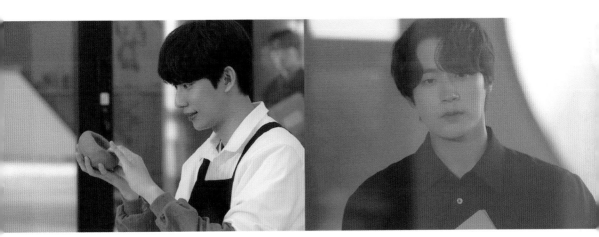

應該不會什麼都得不到吧？
這可是千載難逢的機會耶！
不好好看著是在做什麼？手不要太用力。
手在動的時候，不要想著要捏出什麼形狀，
沒有人一開始就可以做得很好。

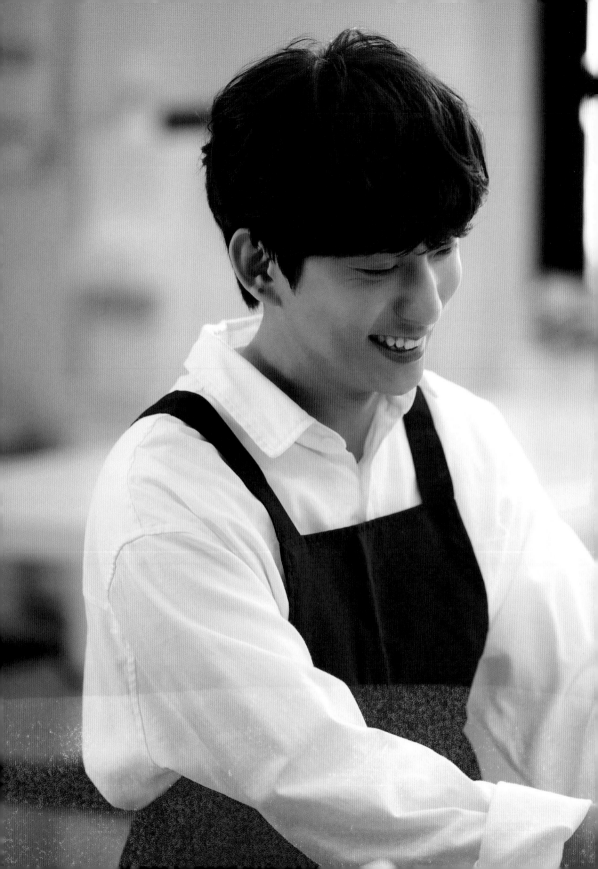

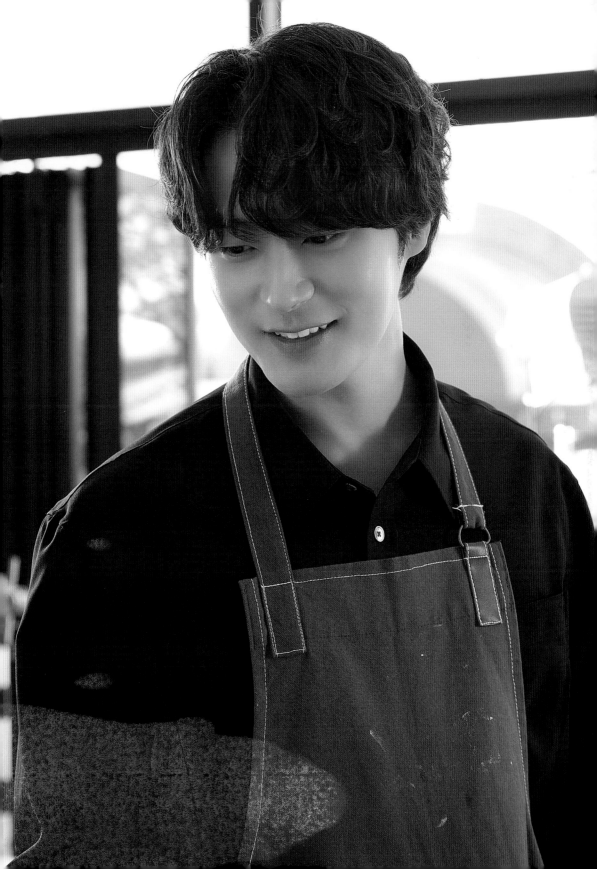

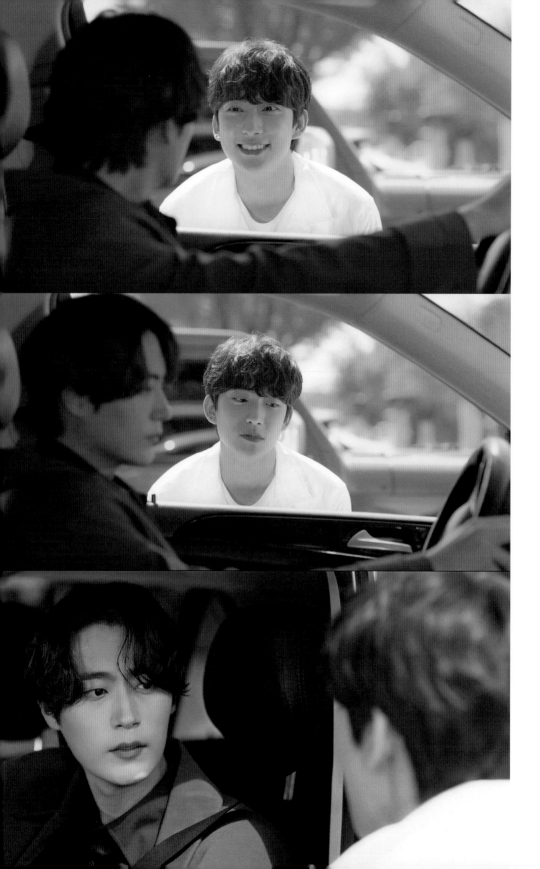

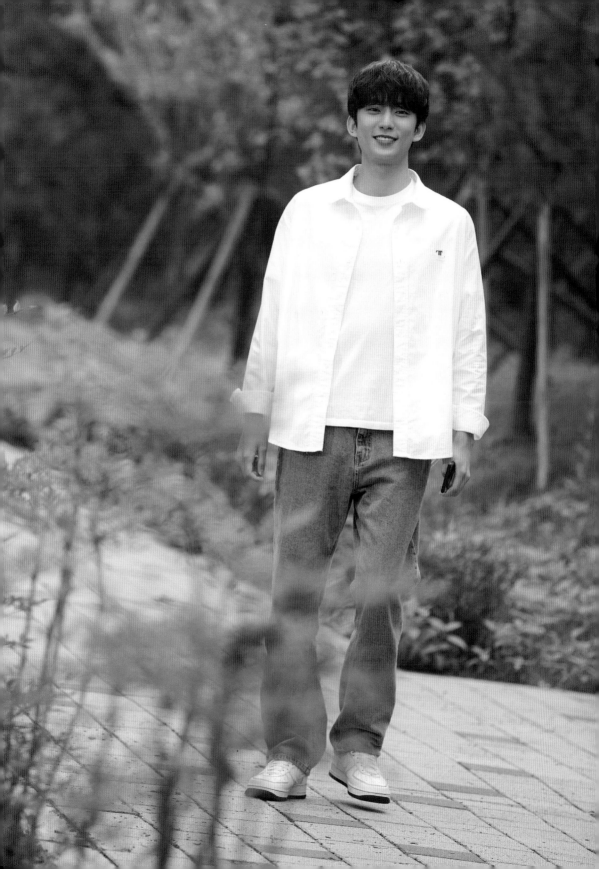

老闆！你要去店裡吧？
那麼，可不可以載我……
方向不一樣。

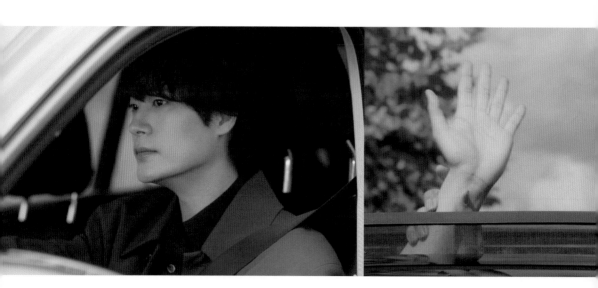

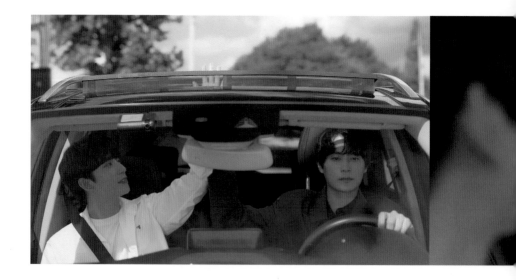

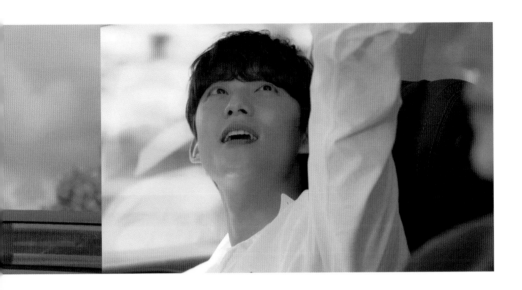

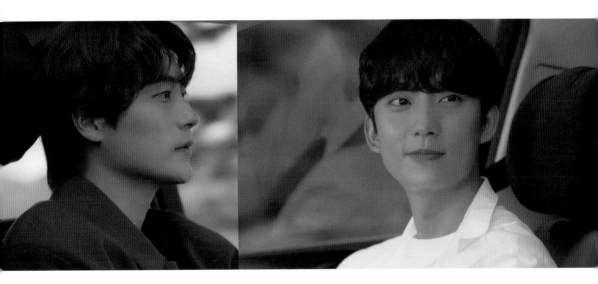

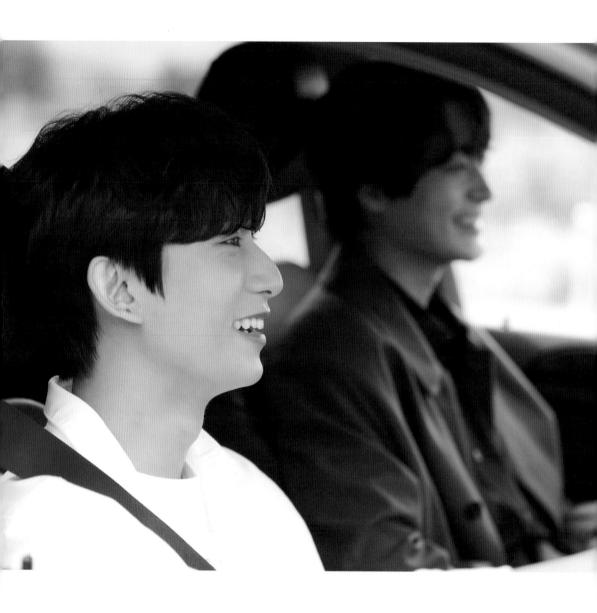

我的約會取消了。如果你是要去市場，就上車吧！
謝謝你！！但是，這裡和市場不是反方向嗎？

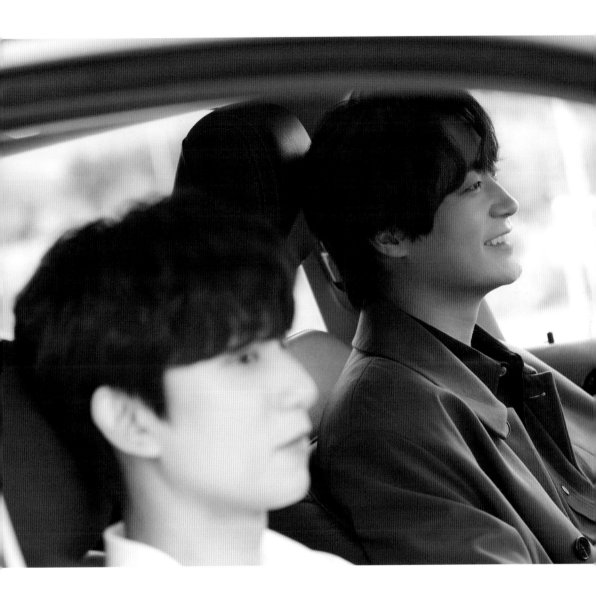

上課時用的陶土和黏土最大的差異是什麼？

比起做出一個器皿，用手指拍打陶土熟悉手感更有幫助。

老闆的女朋友心臟一定不太好。

連我這個大男人剛才心臟也差點漏跳了一拍。

雖然老闆長得很帥，但我可是個男人，

請你不要誤會。

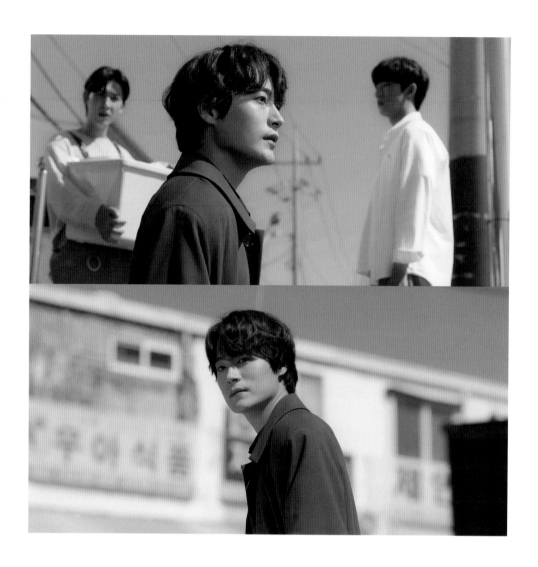

你們怎麼會一起過來？該不會⋯⋯是下課後順便送元英來的嗎？

怎麼回事？這種不現實的感覺？

是我拜託老闆載我過來的。

老闆！下次上課之前，我會好好練習基礎技巧的！

那……那個！有、有話好好說！
你不要管，反正我是來挨揍的。

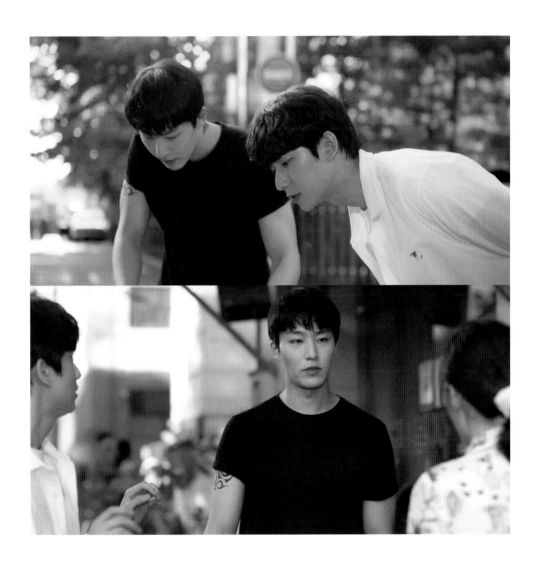

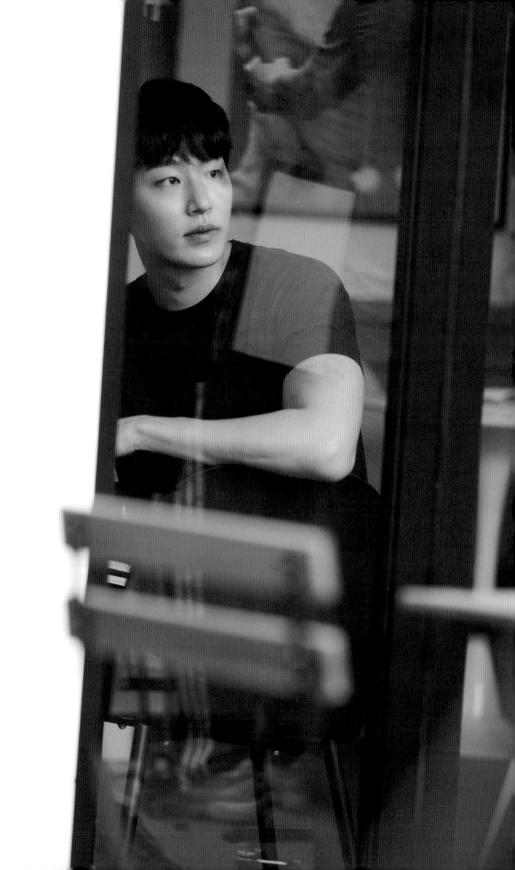

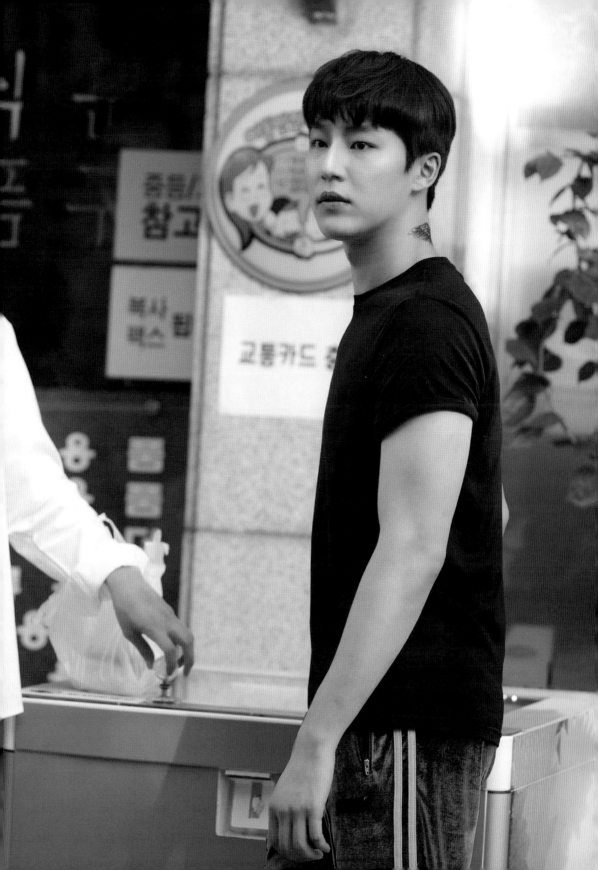

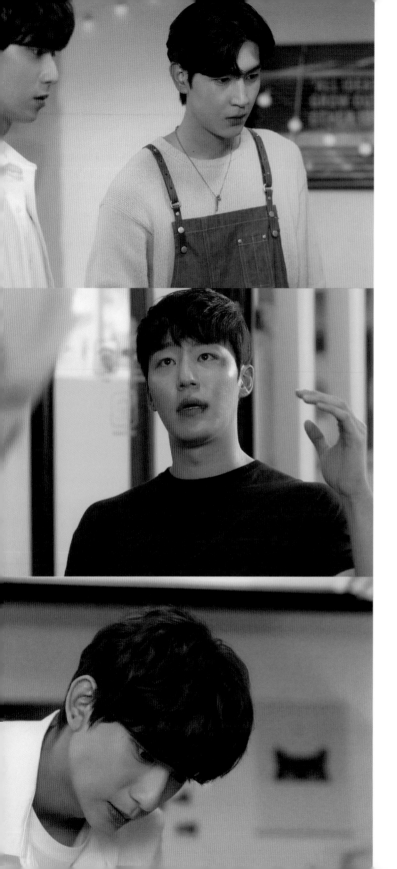

不，不是我，是這位被打。
又來了？
看來這次的女朋友個性比較強勢。
看看這個傷口，
真是的⋯⋯把手伸過來。
我說過不准碰我。
記得要遮好，
不然阿姨會擔心。

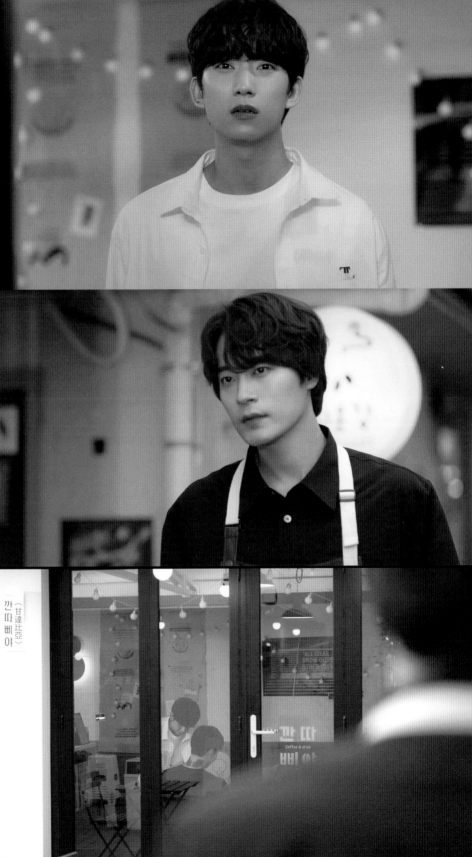

（甘達比亞）
깐따삐아

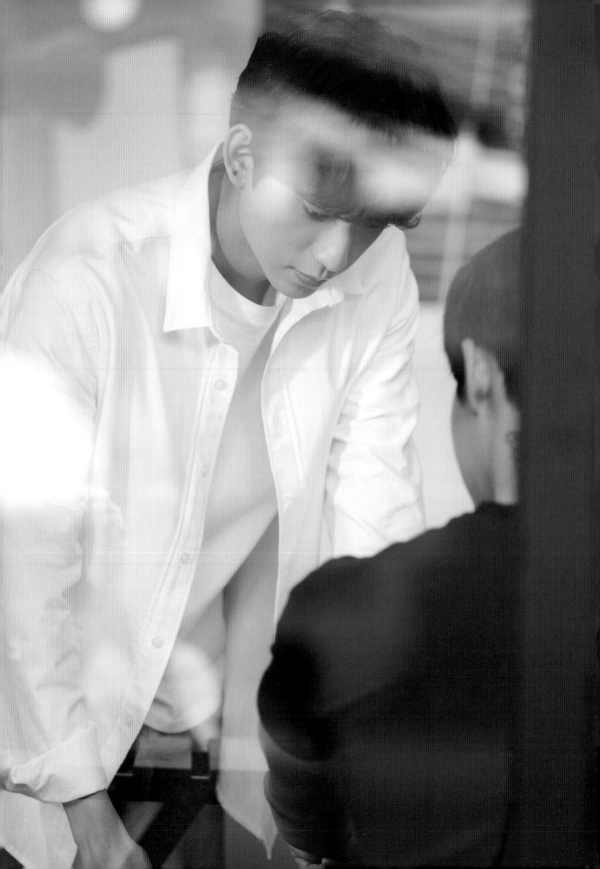

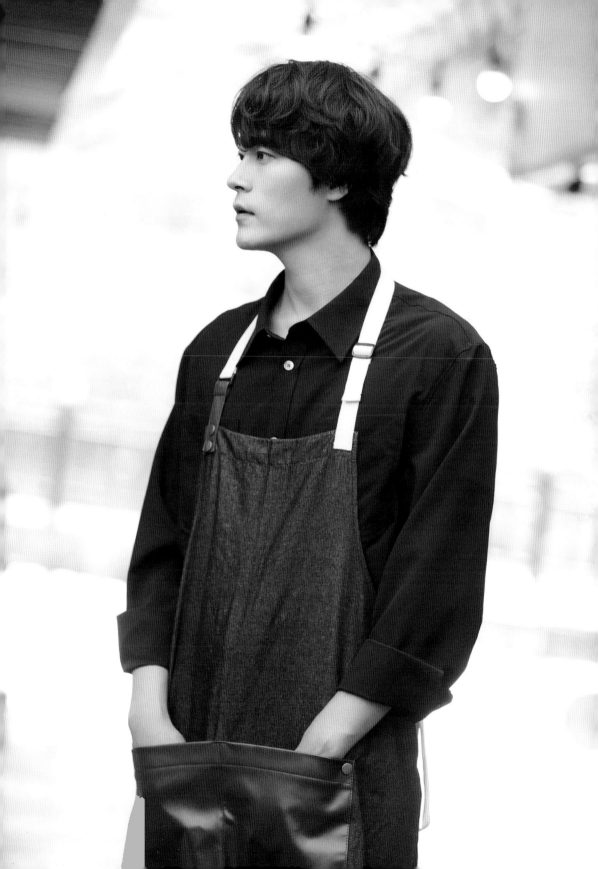

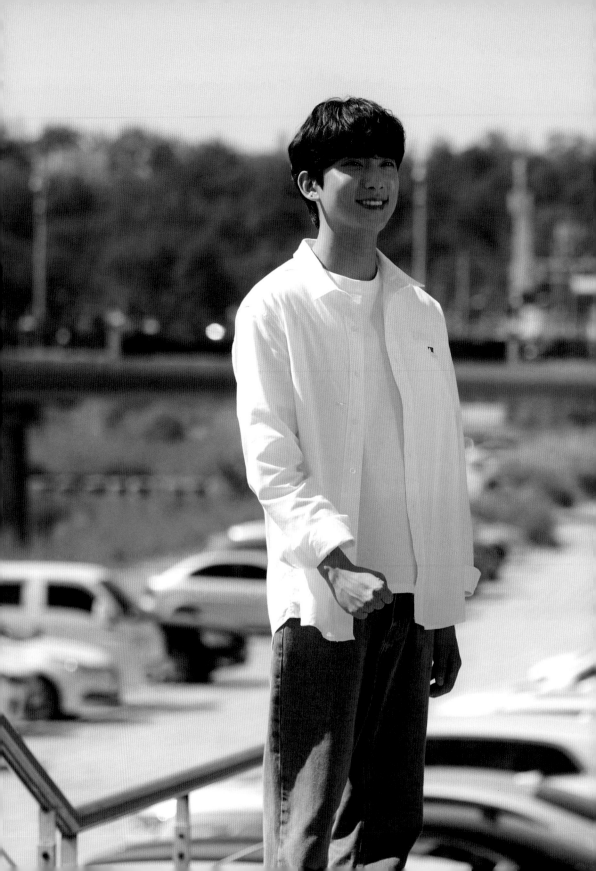

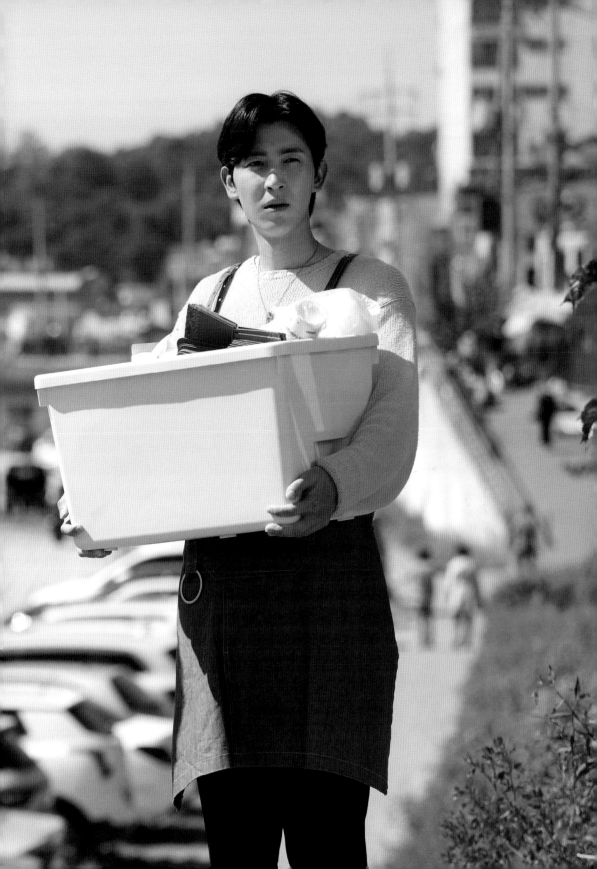

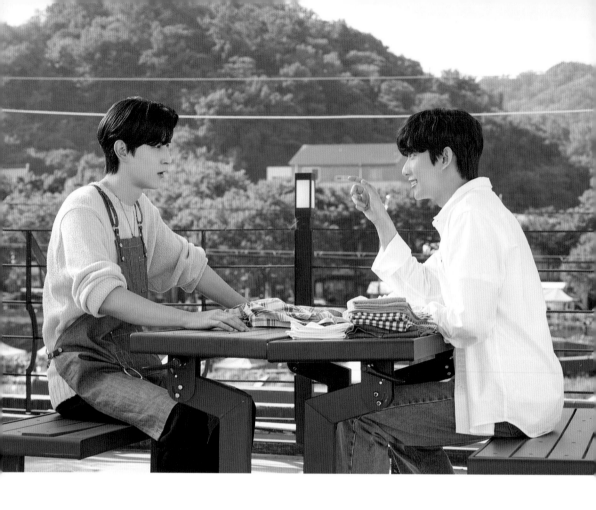

哥⋯⋯你沒事吧？
我沒事，這算是每一季都會發生的事嗎⋯⋯
還以為這次可以交往得久一點，果然還是變成這樣了。

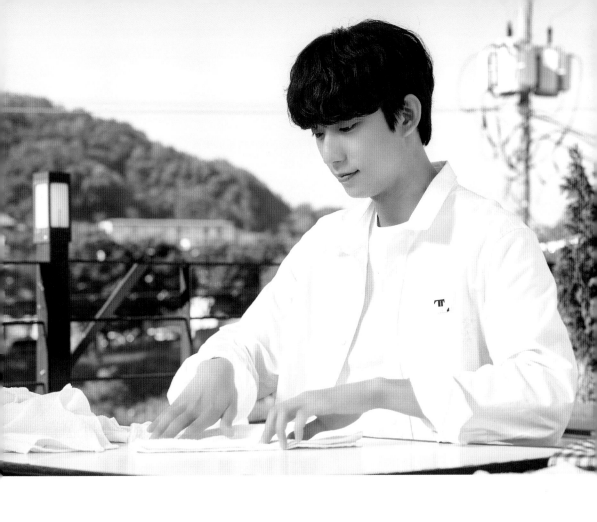

不過，老闆不辦展覽之類的活動嗎？

是說，你為什麼這麼想要了解有關車柱憲的事？

啊，我只是……該說是類似憧憬嗎？還是想要學習他……

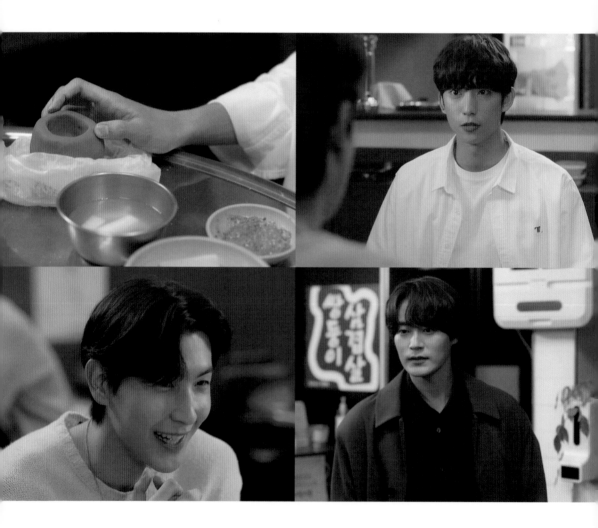

你有看過像我這麼認真的學生嗎？
用變乾的泥土練習沒有用，
必須根據土的各種軟硬，熟悉細微變化的觸感。
每次老闆談起陶藝，整個人都在閃閃發光。
我很羨慕你能擁有喜歡的事物，因為我連個夢想都沒有。
只是想要有一份工作，在同一間公司待到退休。
也有人的夢想就是擁有那樣的平凡生活。

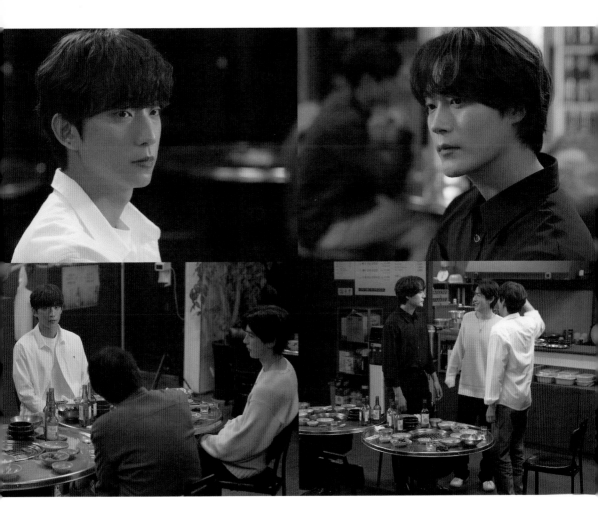

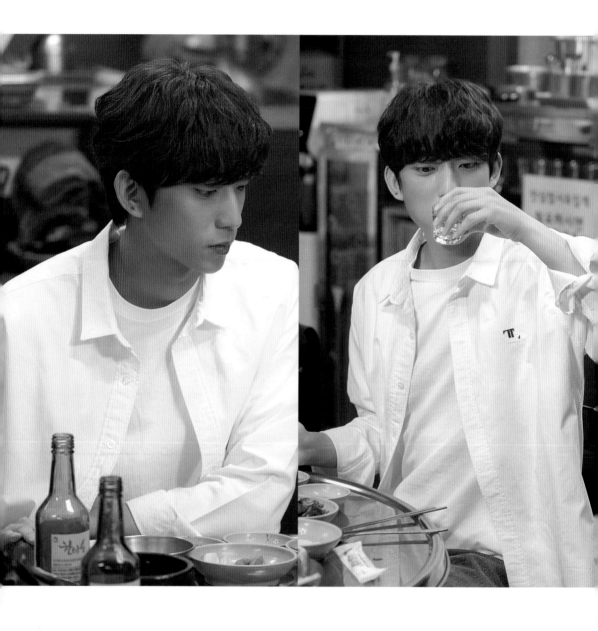

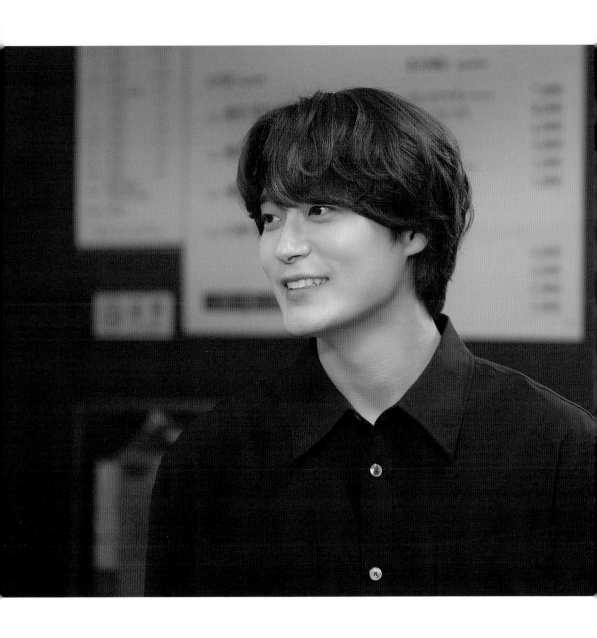

「月之罈」？咦??這個怎麼會在這裡?!
所以，這裡是尹太俊的家???
你想起來了嗎？
我有沒有做出什麼失禮的事⋯⋯你是出去買了早餐回來嗎？
我去了一趟工作室，有事情要處理，
昨天因為某人發酒瘋，讓我什麼工作都沒做。

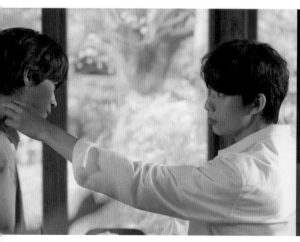

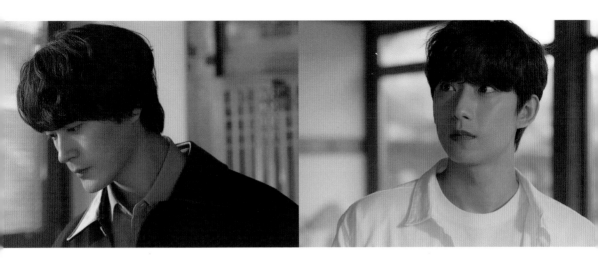

老闆，你的脖子上⋯⋯對不起。我是看好像沾到泥水，想要幫你擦乾淨⋯⋯

呃⋯⋯胃好痛⋯⋯快死了。這些是怎麼回事？

老闆說，他去了一趟工作室，順便買回來的。

一直在做沒做過的事呢⋯⋯

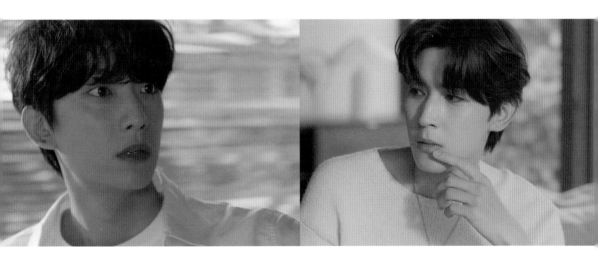

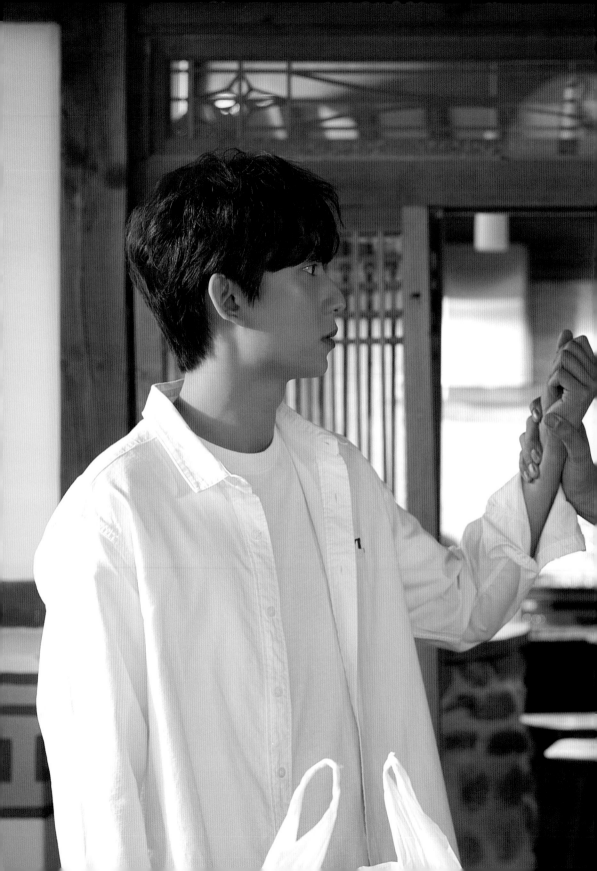

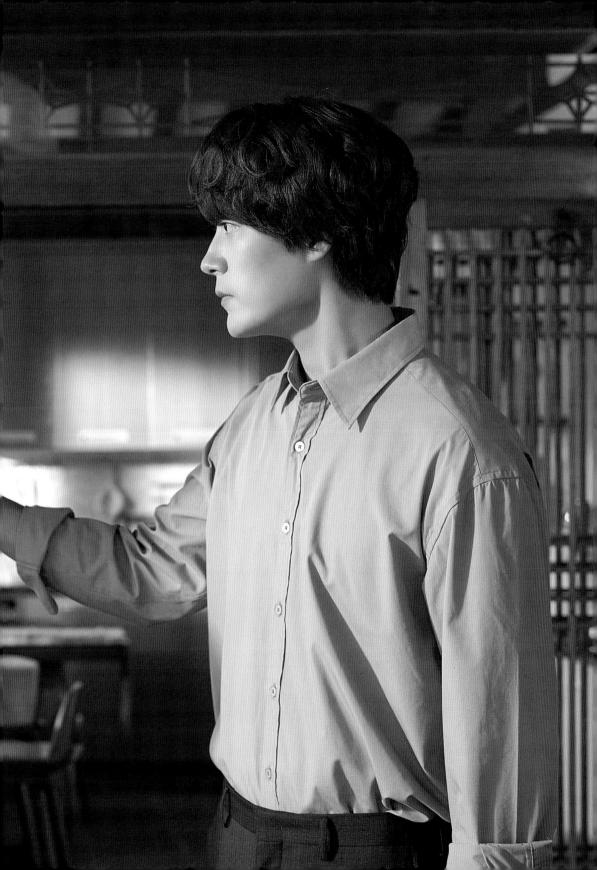

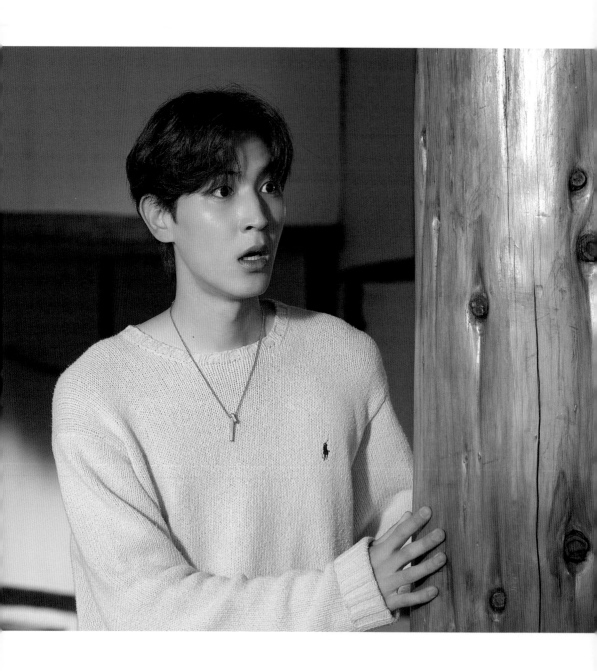

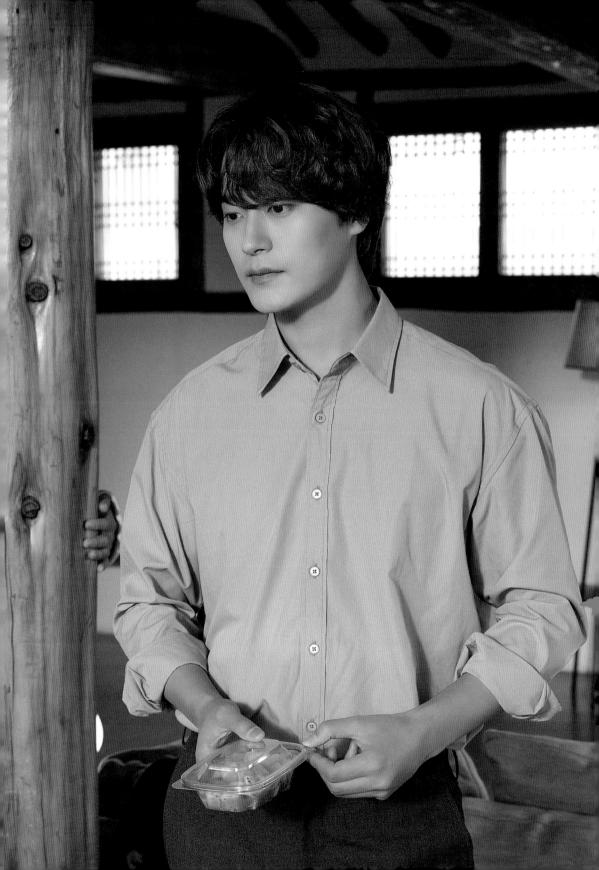

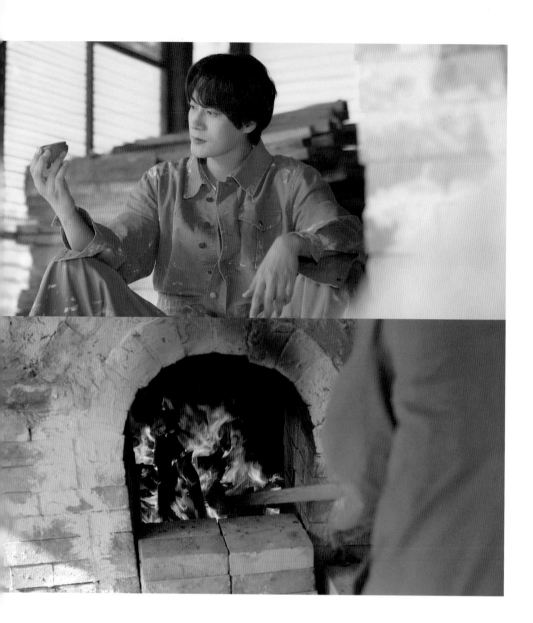

學生們的作品。新生做的。

哇，第一件作品就這麼搶眼！是心型呢，心型！不過，你不開始創作嗎？

你應該休息夠了吧？為了上週的展覽，我去了一趟首爾。

為什麼大家都要問我你的消息？

你，還是很受歡迎耶！

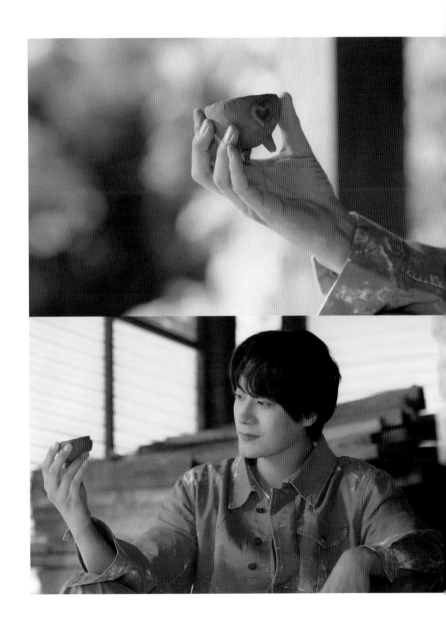

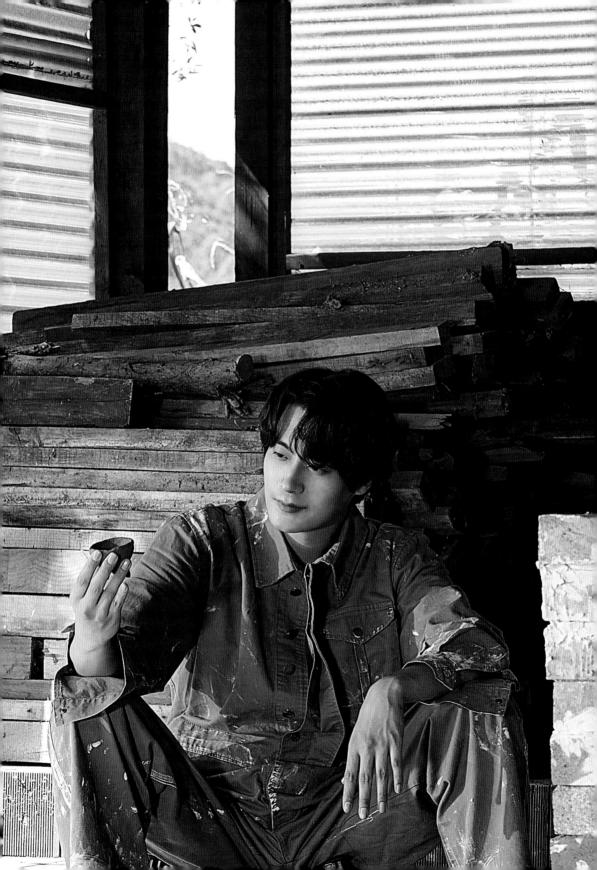

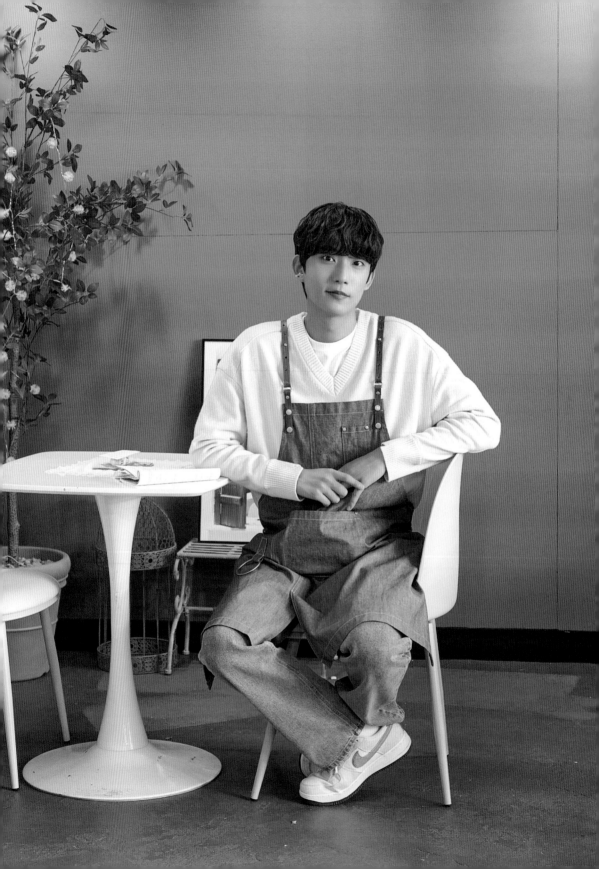

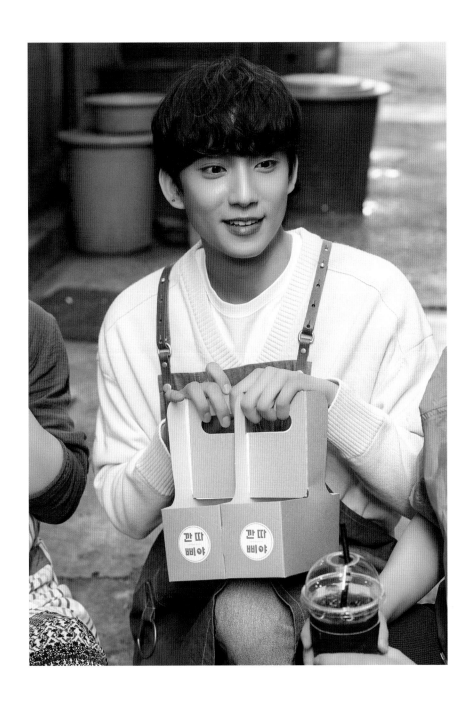

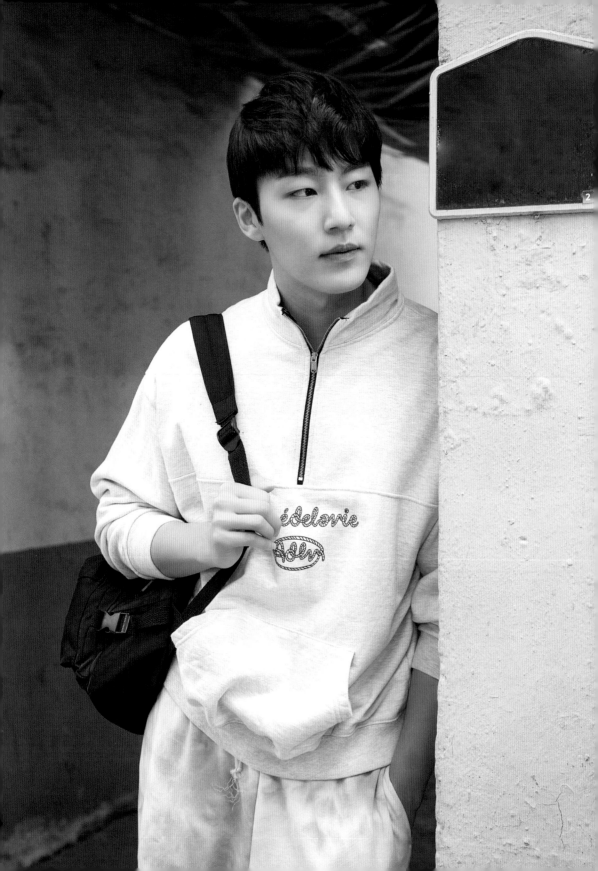

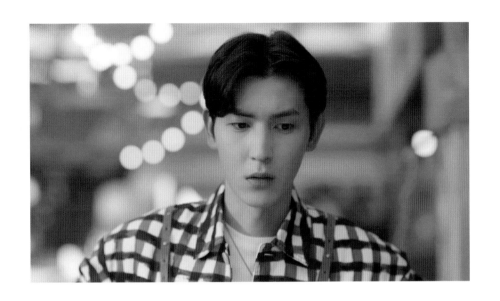

解酒湯店的阿姨要我當浩泰的家教……她說，每天會負責幫我們賣二十杯咖啡……

浩泰只是看起來長得比較可怕，認識之後，就會知道他是個多麼善良的孩子。

我在發工讀生獎金這件事上可說是全韓國第一，對吧？

真的嗎？我願意！

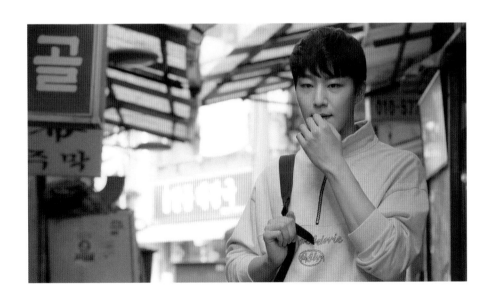

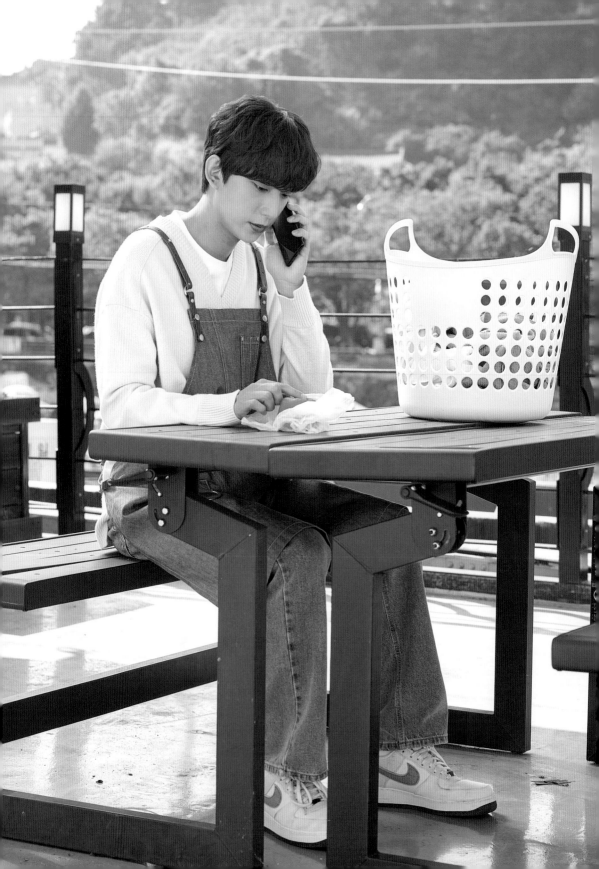

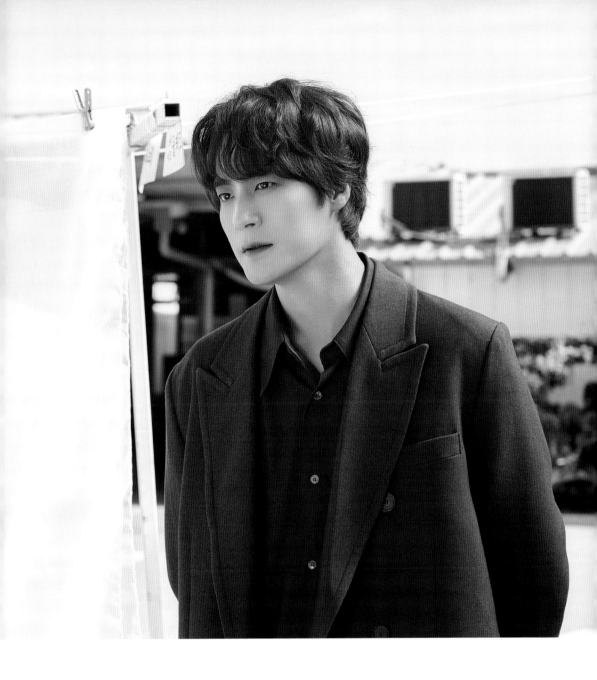

關係好像變得有點親近了，
不但去過他家，也一起喝過酒了。
總之，你應該知道要讓尹作家對你完全敞開心扉吧？
真、真的會讓我復職，對吧？

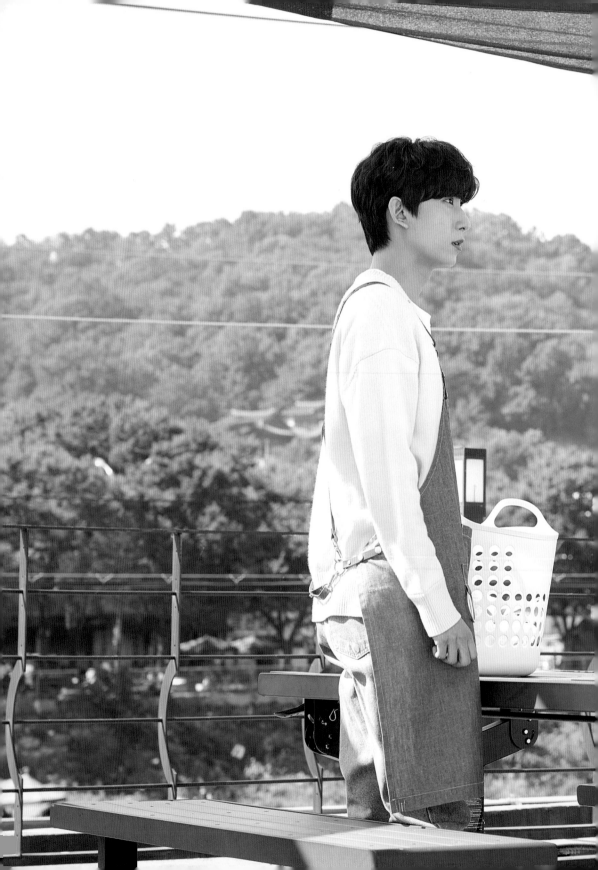

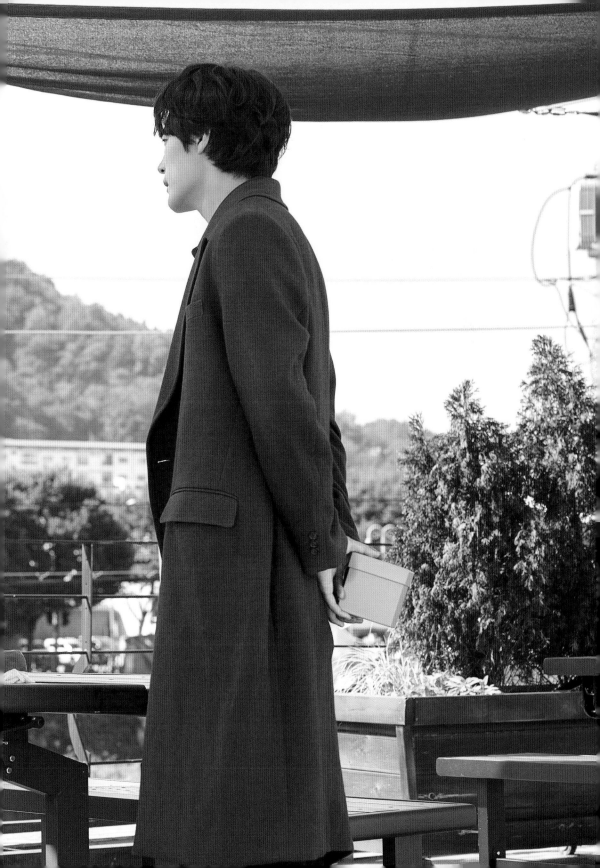

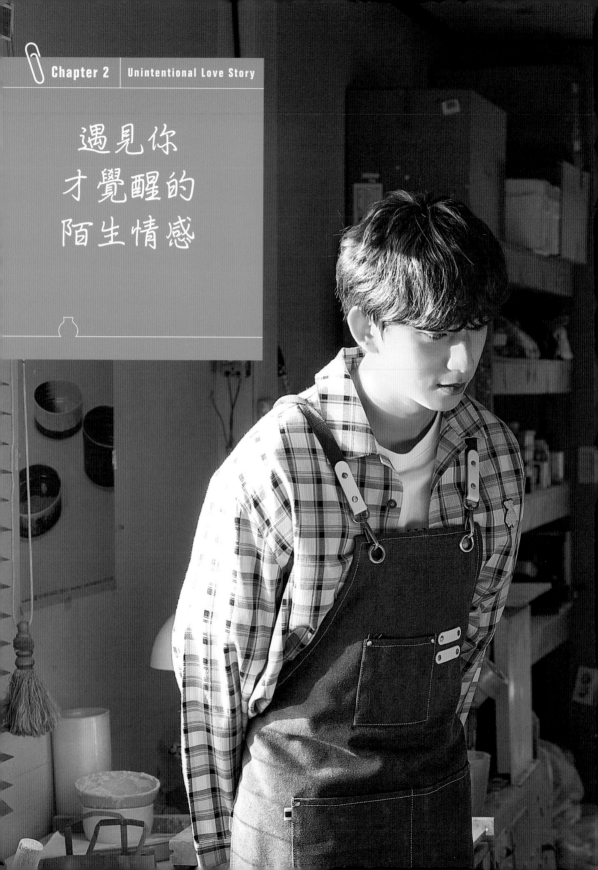

遇見你
才覺醒的
陌生情感

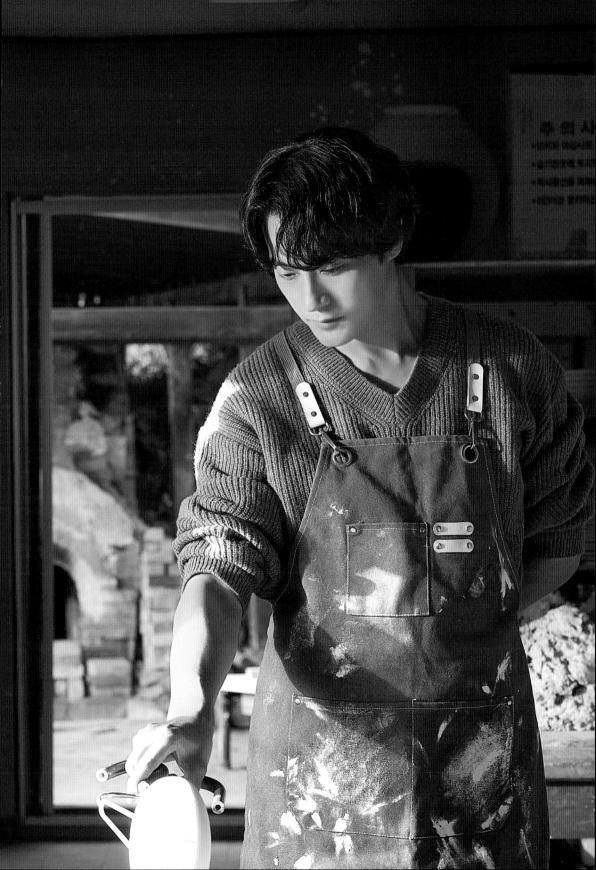

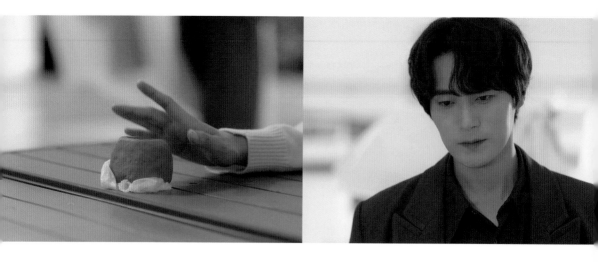

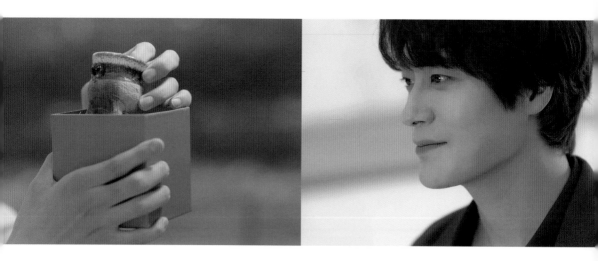

為什麼要那麼努力？又不是以後要成為陶藝家。

當然是因為……已經開始去做了，也是因為我的固執才做的……

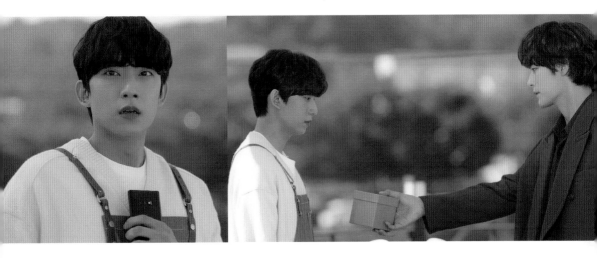

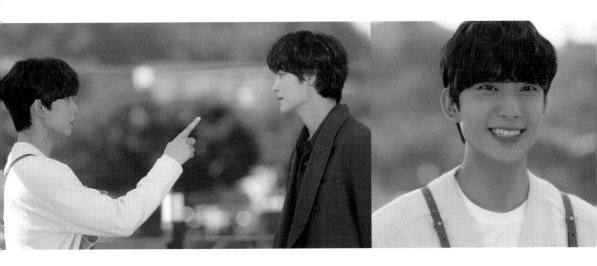

第一件作品。我在入窯的時候，順便放進去一起燒製了。
之前有跟你說過吧？不同的窯燒製出的陶器顏色會不一樣。
那個是用直接升火的柴燒窯燒製出來的。
好神奇。改天我可以去參觀嗎？
只要時間可以配合的話……

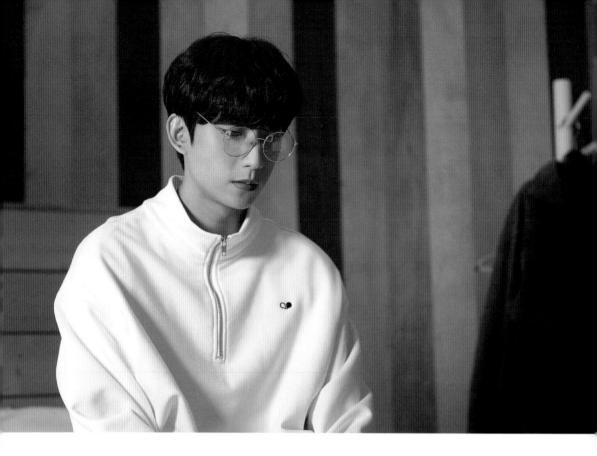

累積一些信任了嗎？

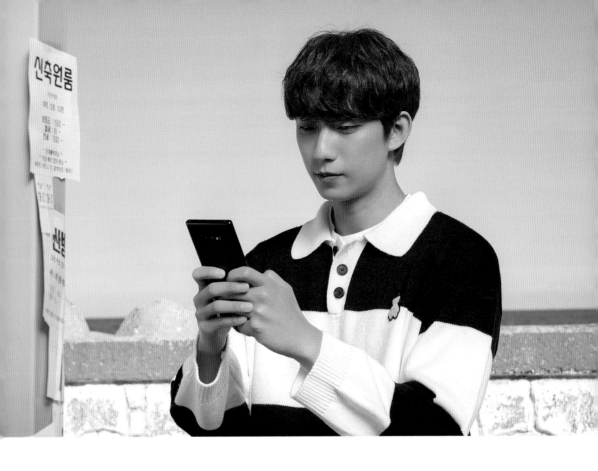

因為突然要進行內部整修工程,接下來很難讓你續住了。
就算勉強讓你續住,也只能再住三天⋯⋯
要向鄭室長多少申請一點經費嗎?

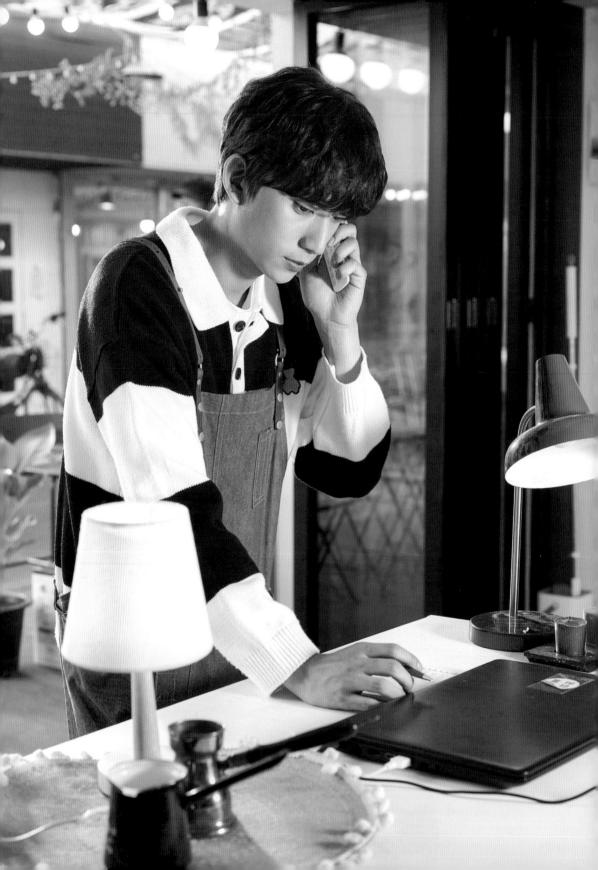

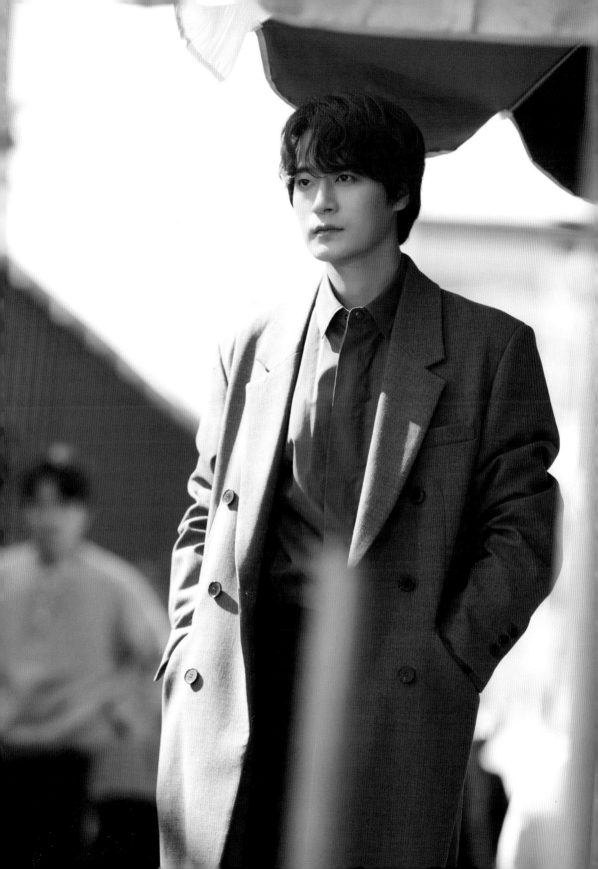

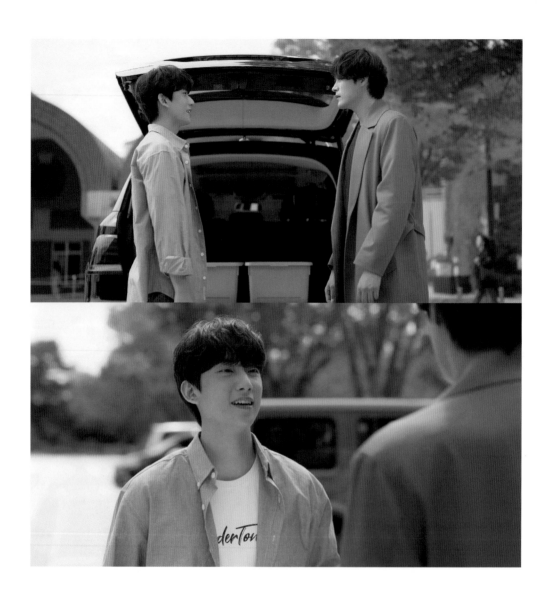

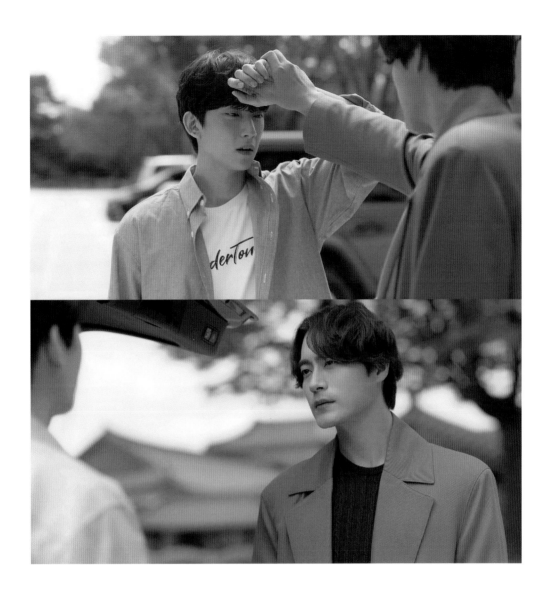

今天先回去吧！我不需要一個連自己的身體都照顧不好的人來幫我。
這種病也有可能到處傳染。暫時不要進教室。
是啊！沒事到處亂跑，有可能會把病菌傳染給別人。那麼，我今天休息一天！

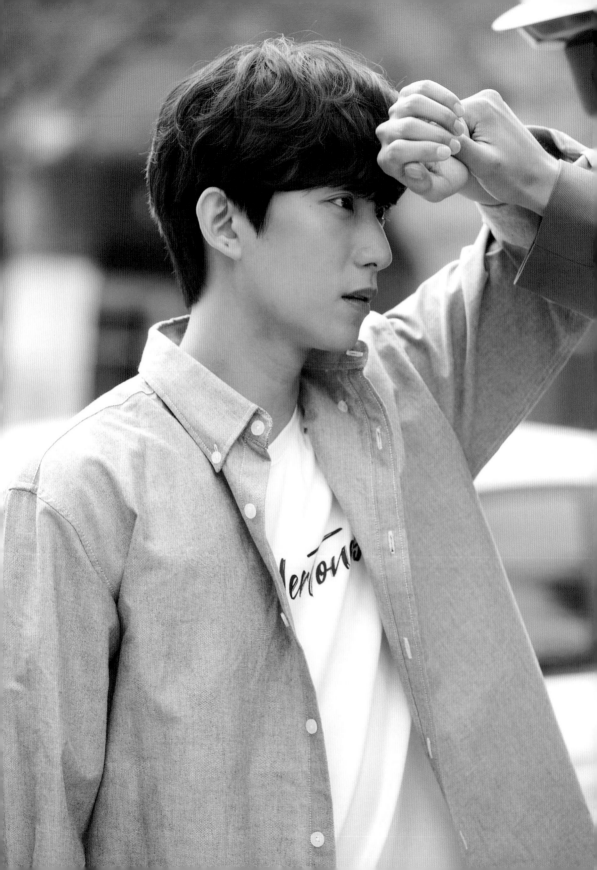

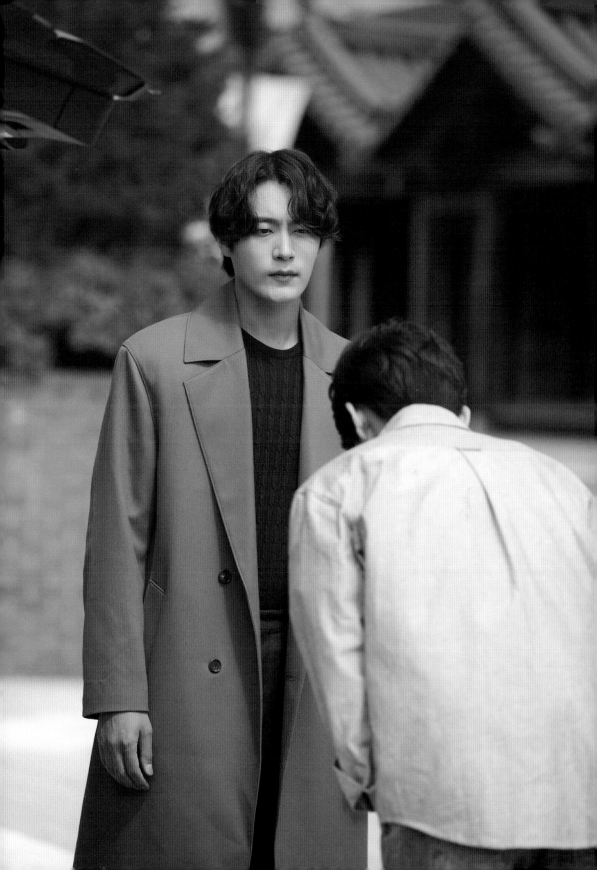

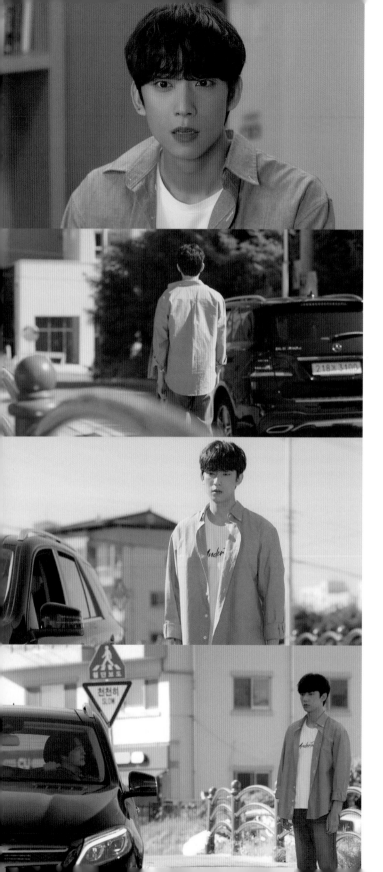

這是帶狀疱疹。
已經這麼嚴重了，應該很不舒服啊，
最近忍著不治療的人才是最愚蠢的。

東喜要你外送到這裡嗎？
我是趁著暫時出來的機會做點事。
醫院呢？
剛剛去過了。醫生說不是感冒，是帶狀疱疹。
多虧你在初期發現提醒了我，
我已經治療過了，謝謝你。
上車，我送你回去。
不用了，我還要去前面那裡找房子。
你身體狀況也不好，有必要非得現在找嗎？
先上車再說。
我真的沒關係⋯⋯
池元英，你就不能乖乖跟我走嗎？

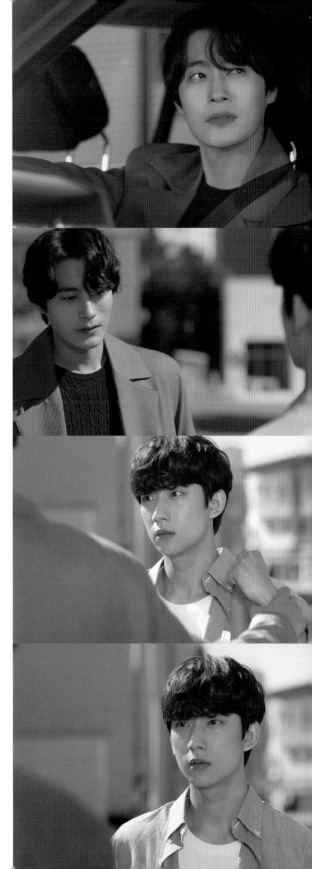

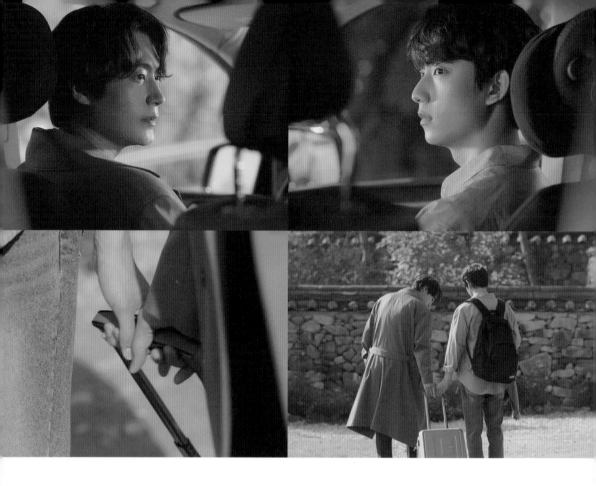

找房子的事，等病好了再說。

我也想要這麼做，但是現在住的民宿要整修，我得在三天之內搬走。

打聽了一下，找到了幾間還不錯的房子。

搬家過一陣子再說。在你痊癒之前，先住在我家吧！

太棒了！我真的來到了尹太俊的家！這不是做夢吧？！

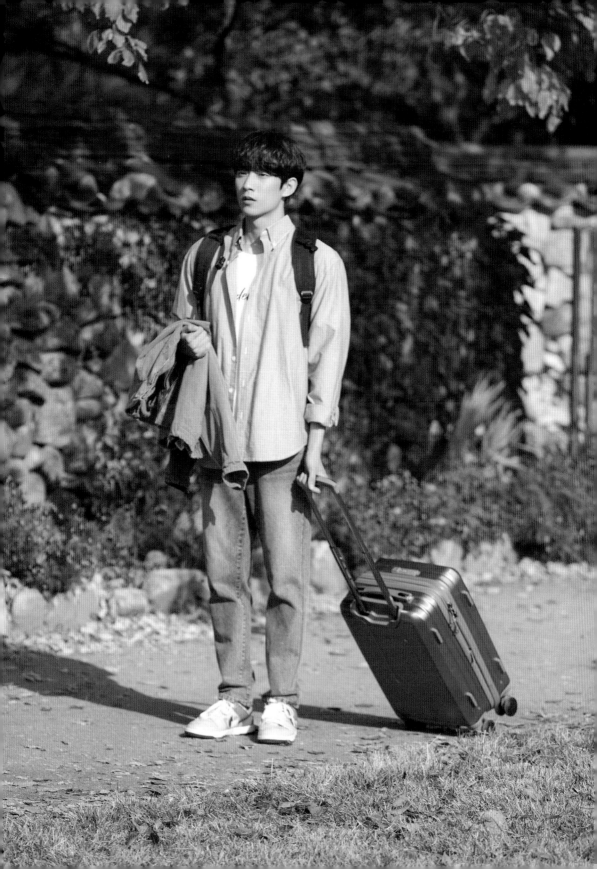

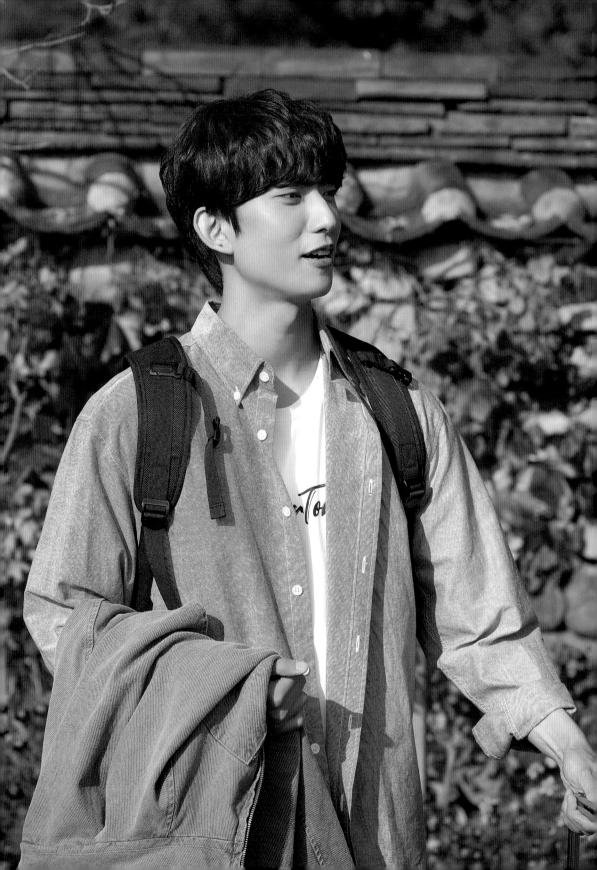

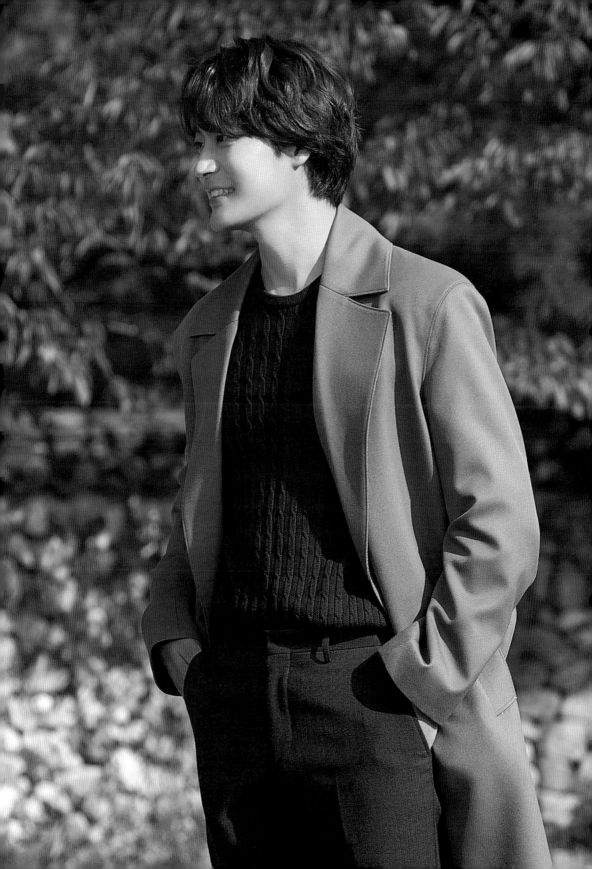

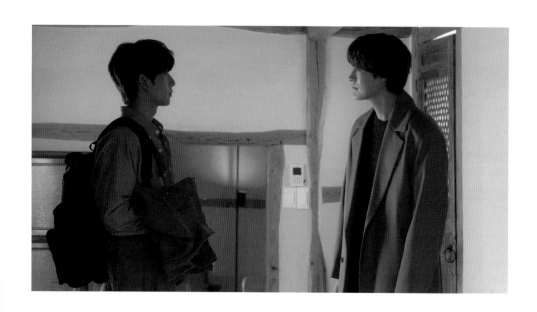

他為什麼要對我這麼好？
認識之後才發現他是個非常非常好的人，
沒辦法就這樣放著可憐的人不管。
也對，連我也覺得自己的人生很可憐⋯⋯

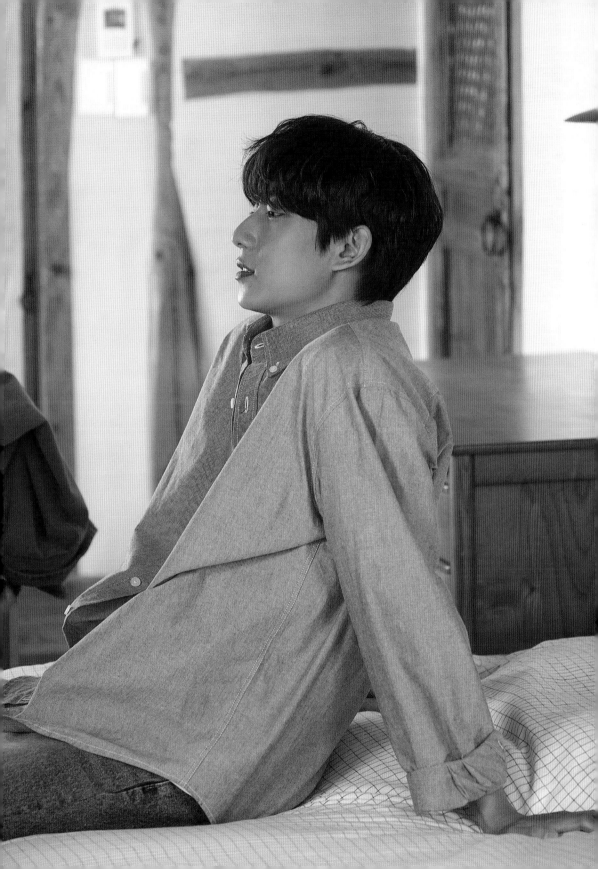

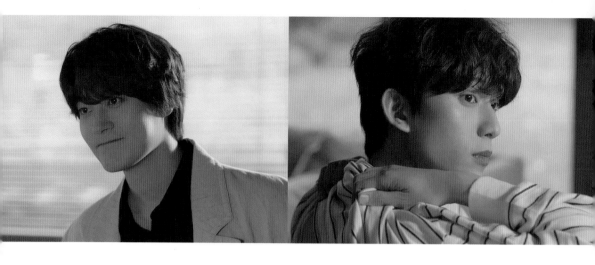

老闆！你可以幫我擦藥嗎？
因為長在背部正中間，我自己擦不太到。
你⋯⋯現在是故意的吧？
才不是。

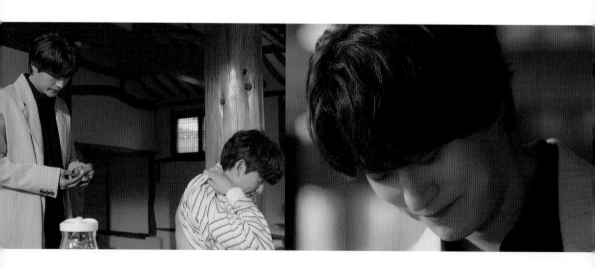

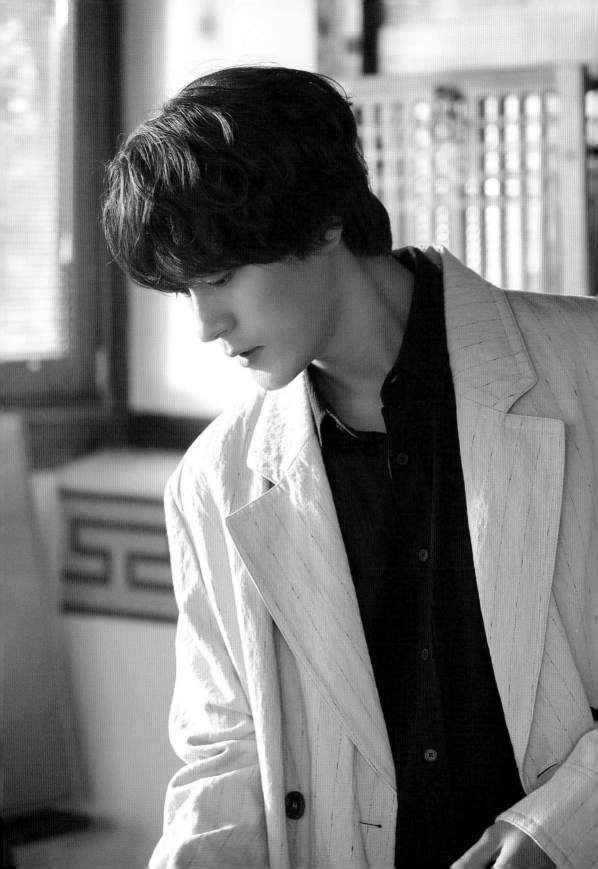

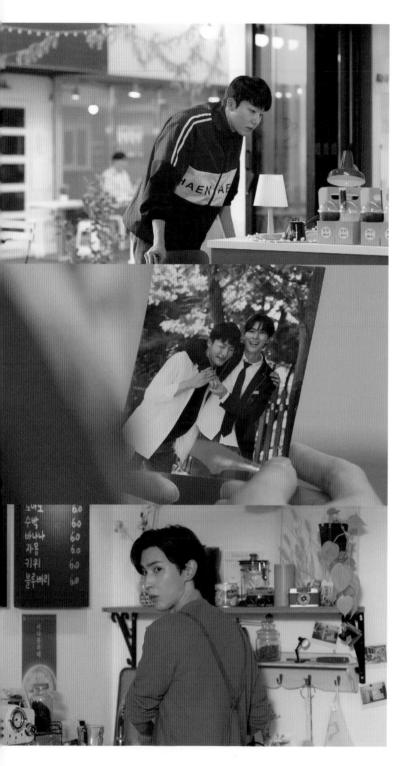

工讀生為什麼沒來？
元英生病了，
有一段時間沒辦法來。
那你這邊的外送怎麼辦？
需要我幫忙嗎？

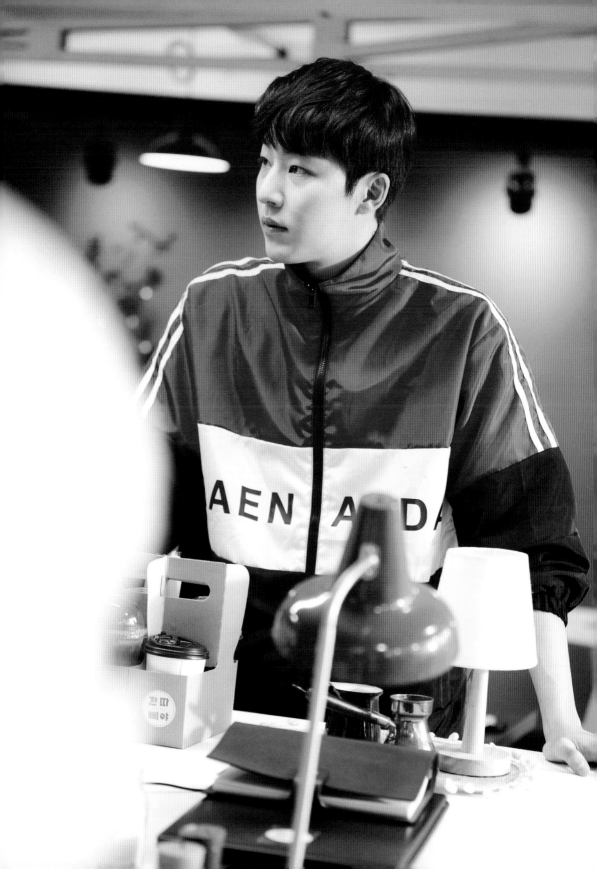

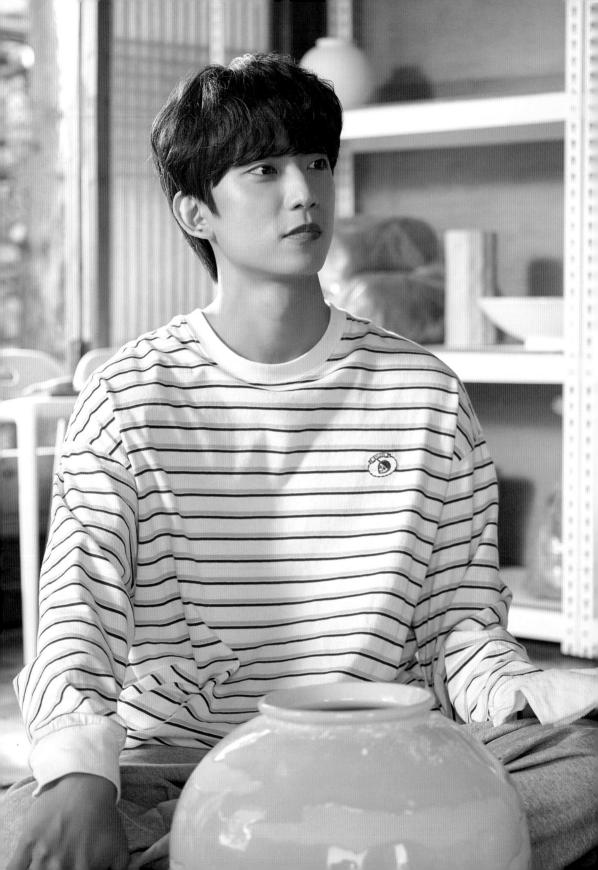

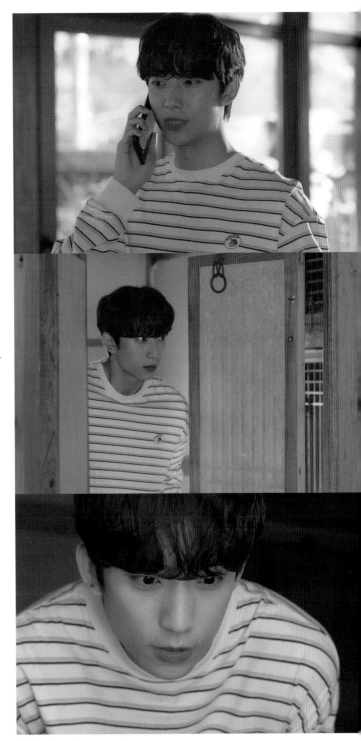

我也沒想到會住進他家。
啊，我有看到經費入帳的紀錄了。
報告整理好馬上就傳給你。

雖然住進他家很令人高興，
不過也得有點什麼才能找到線索啊……

真的什麼都沒有呢……
像他這麼出色的人……

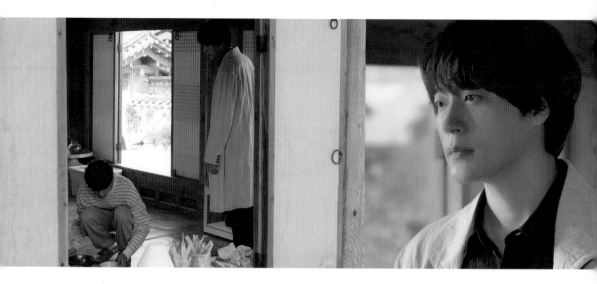

有人叫你打掃嗎？
我叫你放下！算了，你出去。

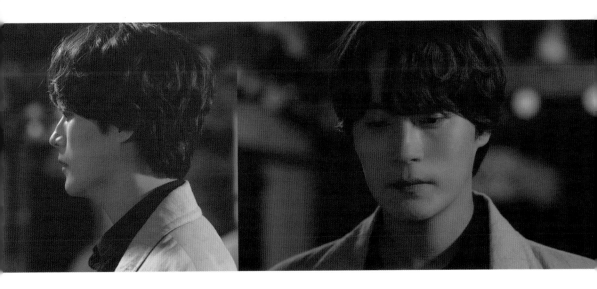

為什麼沒有經過允許就進去那裡！完蛋了，這次真的完了！
不該帶他回來的嗎……

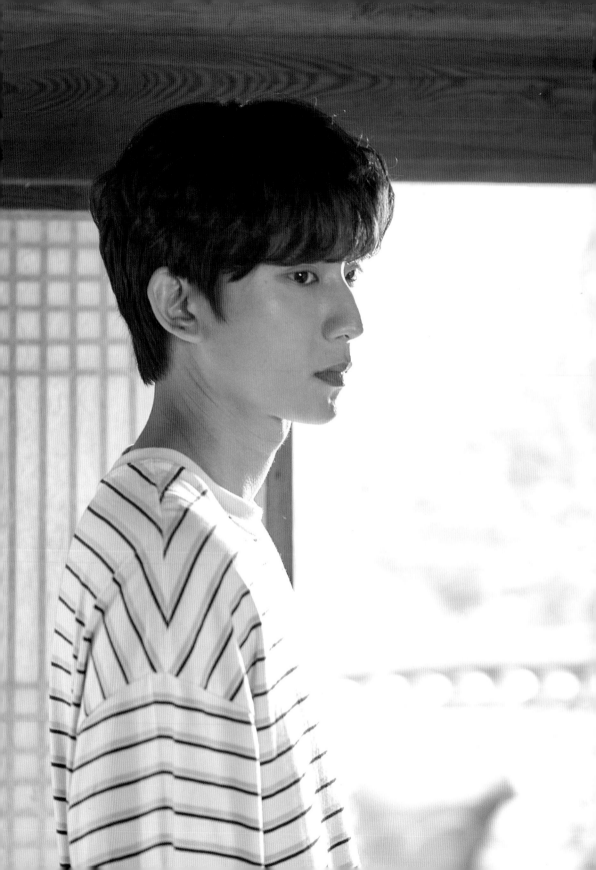

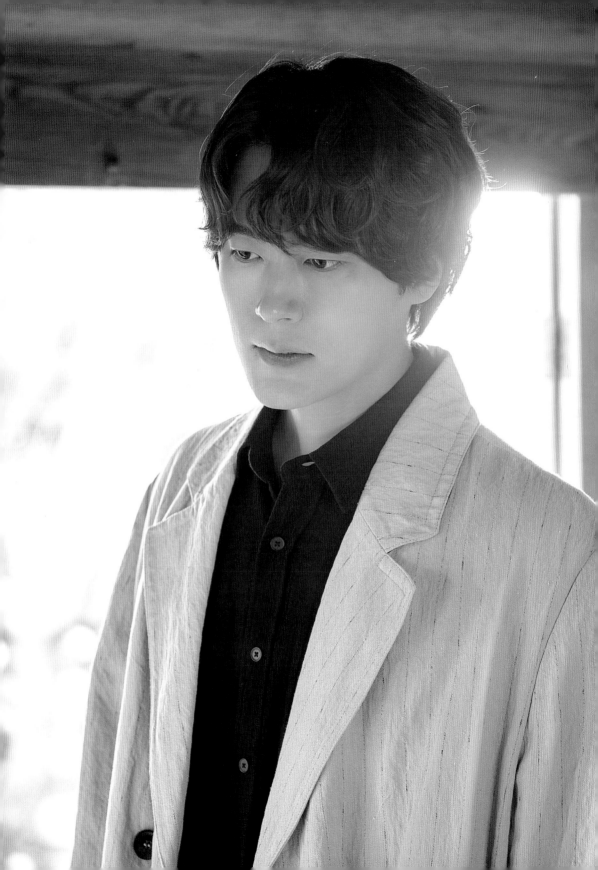

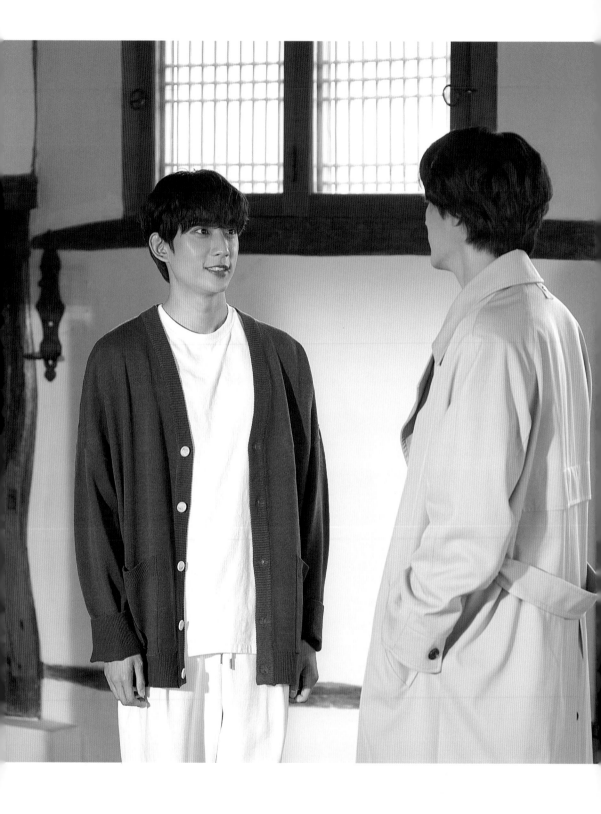

昨天很抱歉。
本來就不應該隨便進去
你的工作室……
進去也沒關係。
手機可以用得自在一點。
如果有什麼事，
記得打給我。

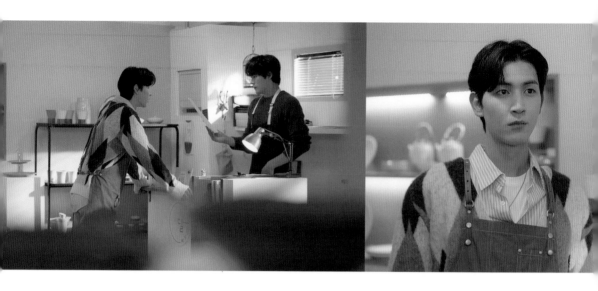

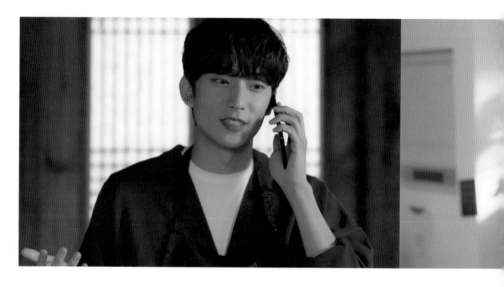

昨天，我很抱歉，隨隨便便就對你發了火。

不是的！我也有錯。你什麼時候會回來？

不、不管怎麼說，一個人待在主人不在的家裡，該說是尷尬到爆炸了嗎？

總之，就是那種感覺。

大概八點多。打烊之後，我馬上回去。

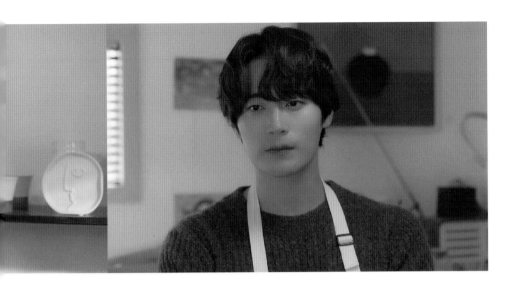

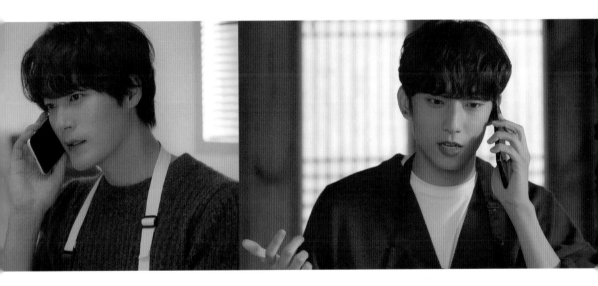

但是，為什麼呢？
是什麼原因讓那個難搞的車柱憲突然變身成泰瑞莎修女？
為什麼只有元英是例外？
雖然不是故意的，不過他會留在這裡，有一部分是因為我。
不管是陶藝課還是什麼，我希望他可以盡快得到他想要的，
然後回去原本屬於他的地方。
就像是……一種責任感吧。

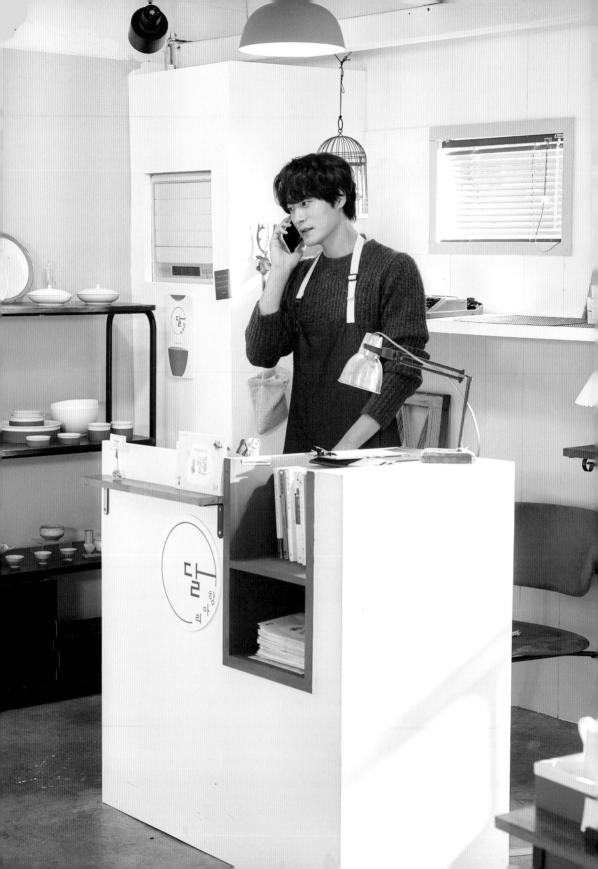

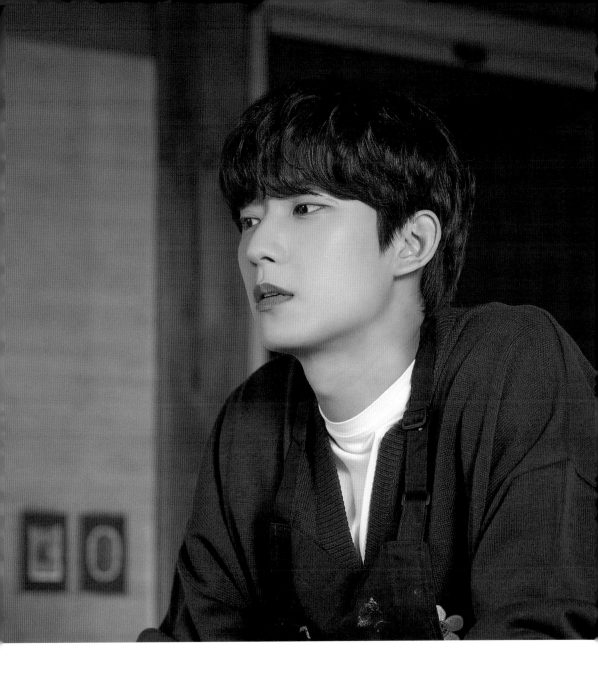

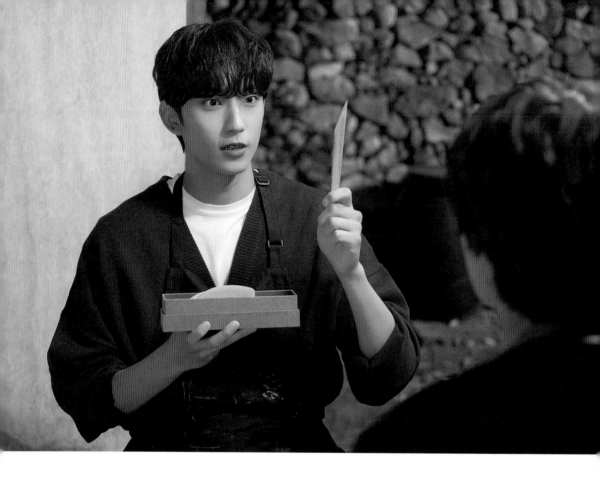

今天先從製作泥條的方法開始。

盡量施力要均勻，想像著用指節把陶土拉長。

今天的陶土比較軟，力量的調節要再更細緻一點；

試著一邊用海綿協助塑形。

老闆！成功了！！

池元英先生，這樣你就滿意了嗎？

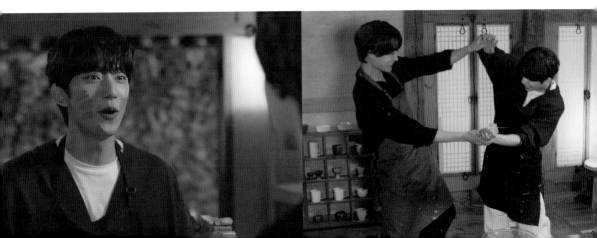

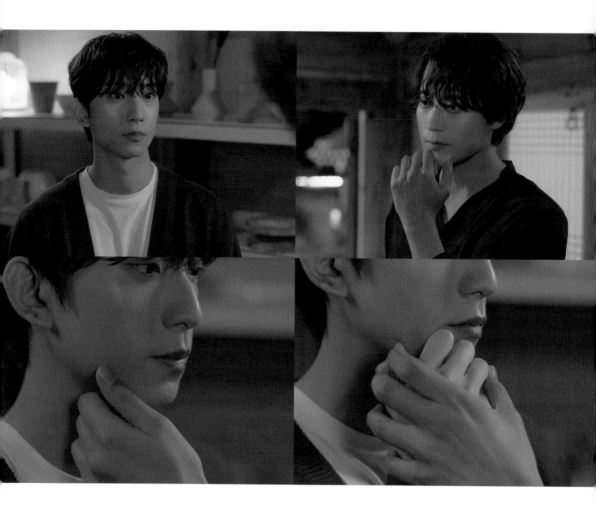

你不管做什麼都那麼認真嗎？看起來好像費了太多心思。

這是我的習慣，感覺總是被什麼追趕著，

如果不認真去做，好像就沒有下次了。

不是有現在才會有下次嗎？只是想叫你喘口氣。

有時候只有喘口氣，才會有下一次的機會。

可以把玩陶土的時間當成休息時間。

這裡沾到泥水……住手，已經發紅了。

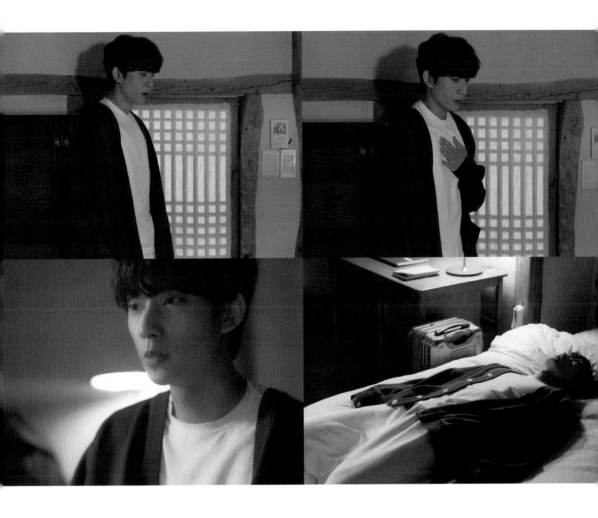

快要緊張死了……
但是，我為什麼會覺得緊張？
真是傻眼。
啊，我快瘋了……

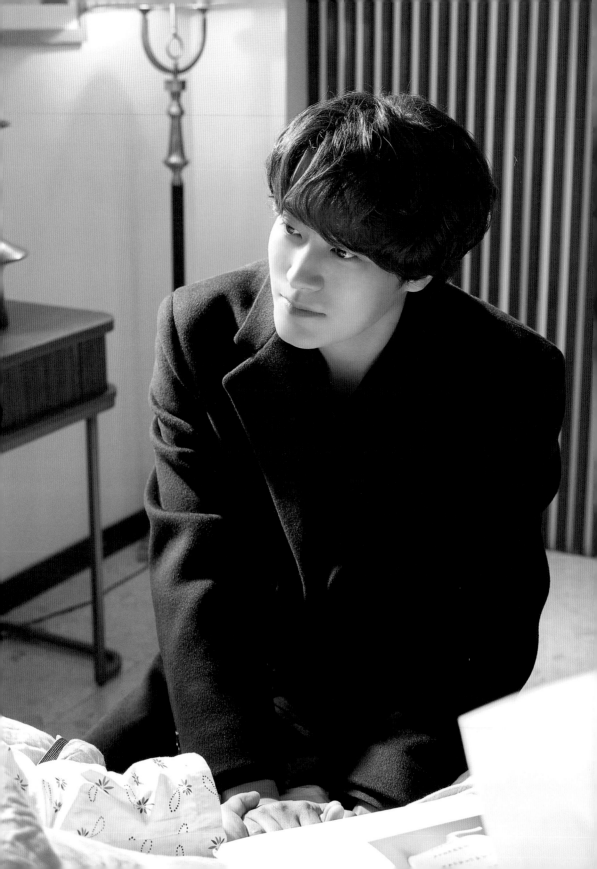

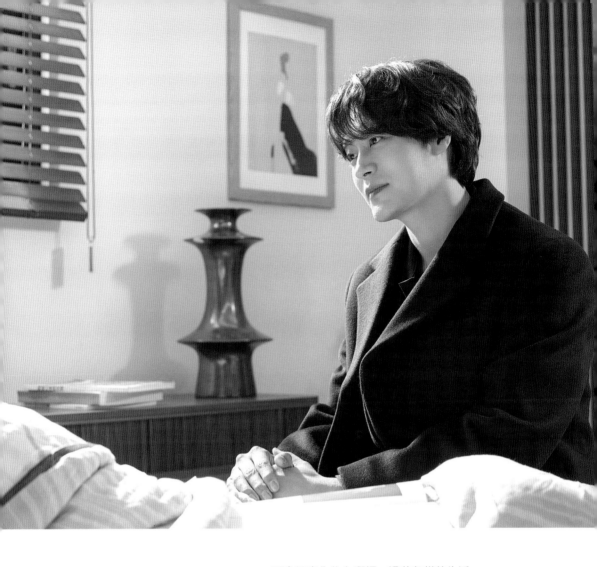

不會好奇你住在哪裡、過著怎樣的生活。
不要放棄陶藝。
我的意思是，不要放棄創作。

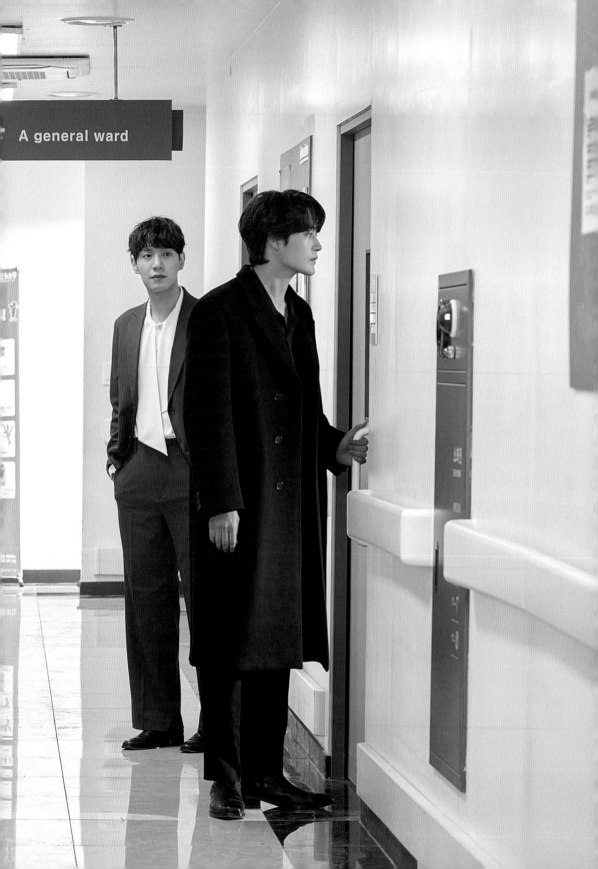

我們，有兩年沒見了吧？
你真的一點都沒變耶。
哥也沒變，好像還是一樣厚臉皮。
如果沒有實力，至少臉皮要夠厚，
這有什麼辦法呢？
大家都在罵我總是利用身邊的人賣作品維
生，我心知肚明。

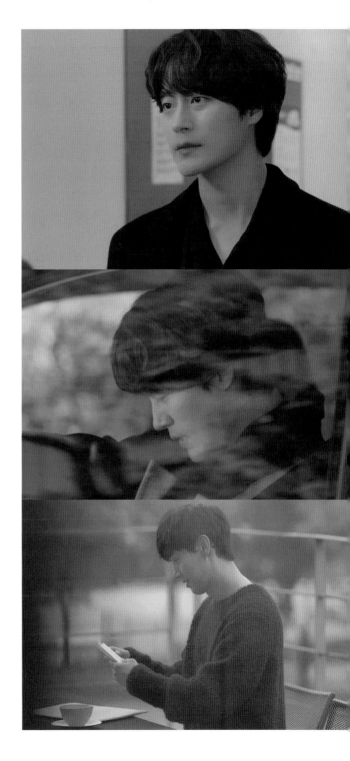

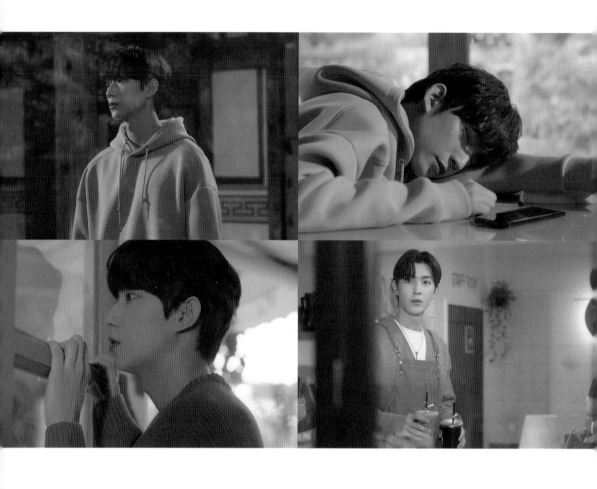

也沒有貼出臨時公休的公告，人跑去哪裡了？

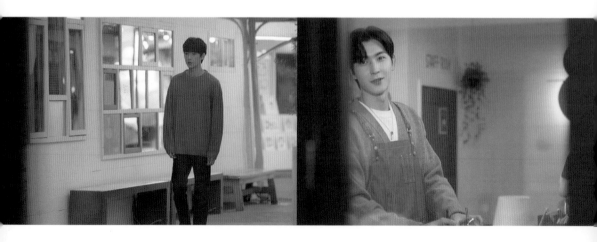

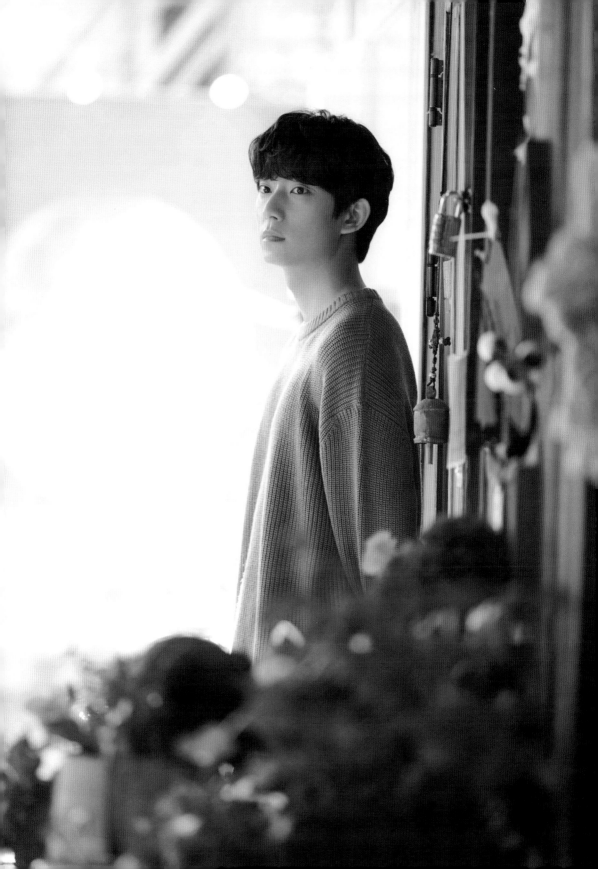

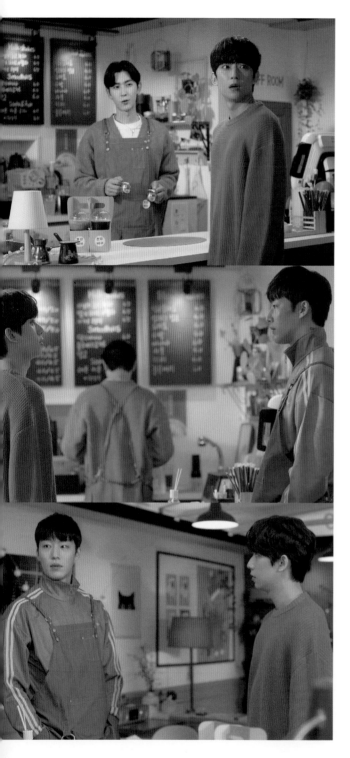

因為擔心所以過來看看，
不過好像又比想像中好一點？
現在不接外送了嗎？
他已經來幫忙了一段時間。
怎麼回事？
你不是身體不舒服，怎麼會來這裡？
現在好多了，很快就可以回來上班。
你沒事了？真假？看起來還沒好耶……
高浩泰！不要再欺負他，
趕快去送你的外送！！

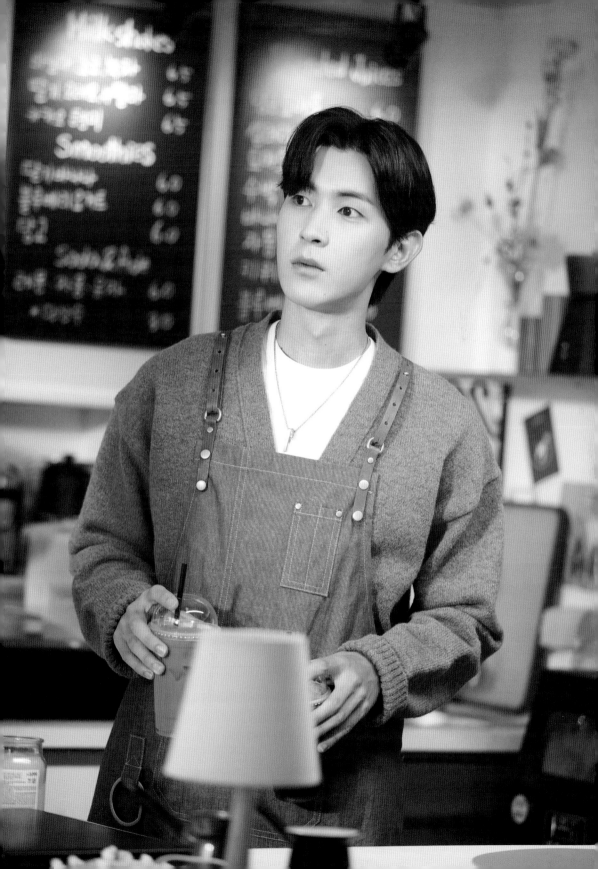

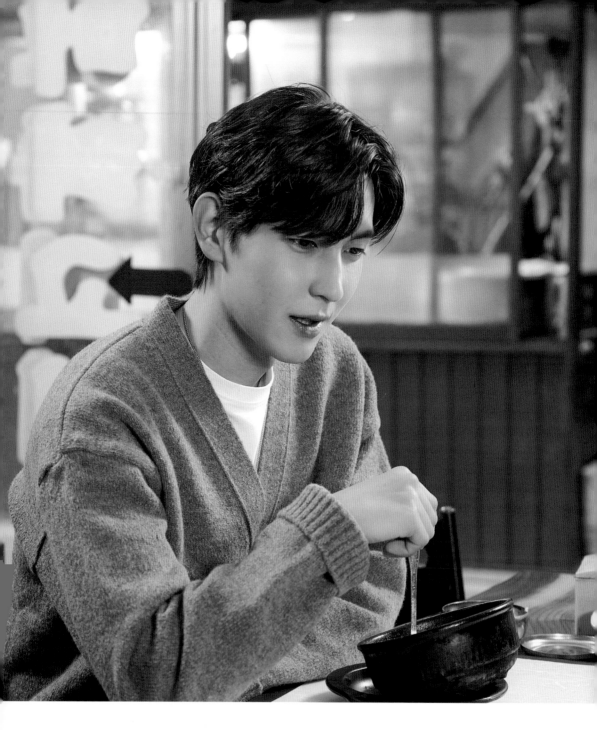

你知道老闆去哪裡了嗎？我聯絡不到人，昨天他也沒有回家。
我現在住在老闆家。大概是因為我沒地方住，所以他動了惻隱之心。
怎麼可能？他可不是那麼輕易就讓人踏進自己家的人。

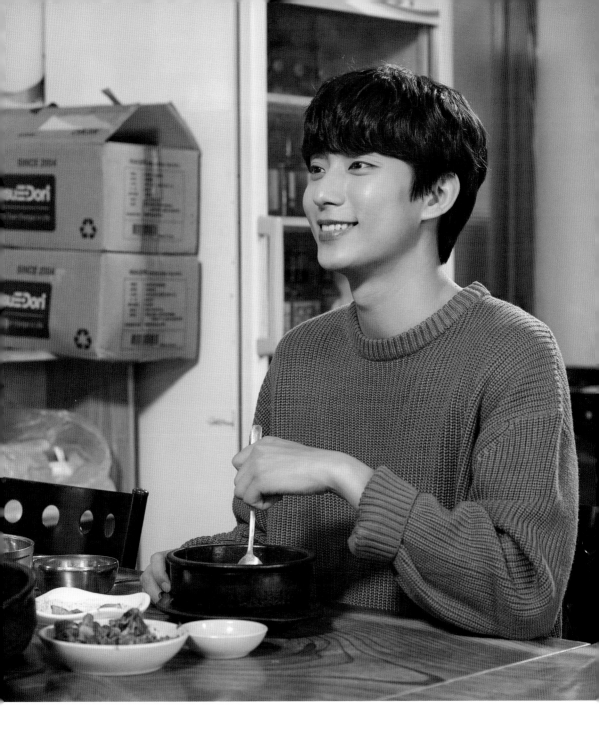

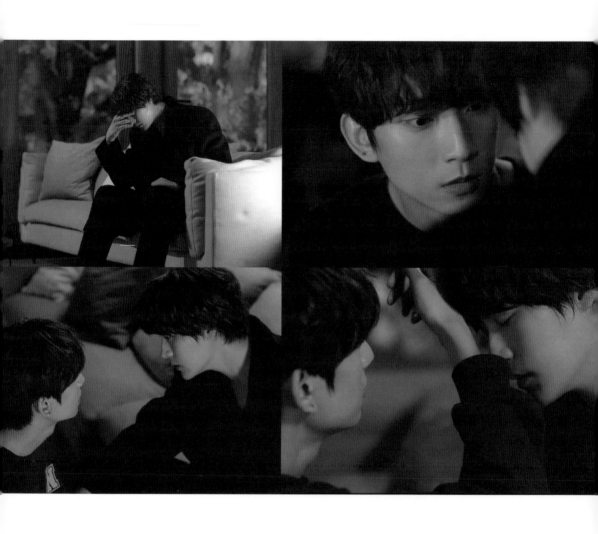

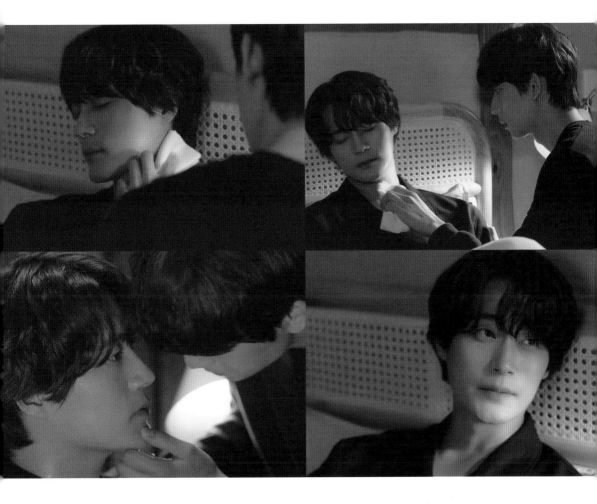

老闆，你醒醒，先吃了藥再睡。
怎麼辦？有沒有辦法讓他把藥吃下去……
把藥給我。謝謝你這麼為我著想。

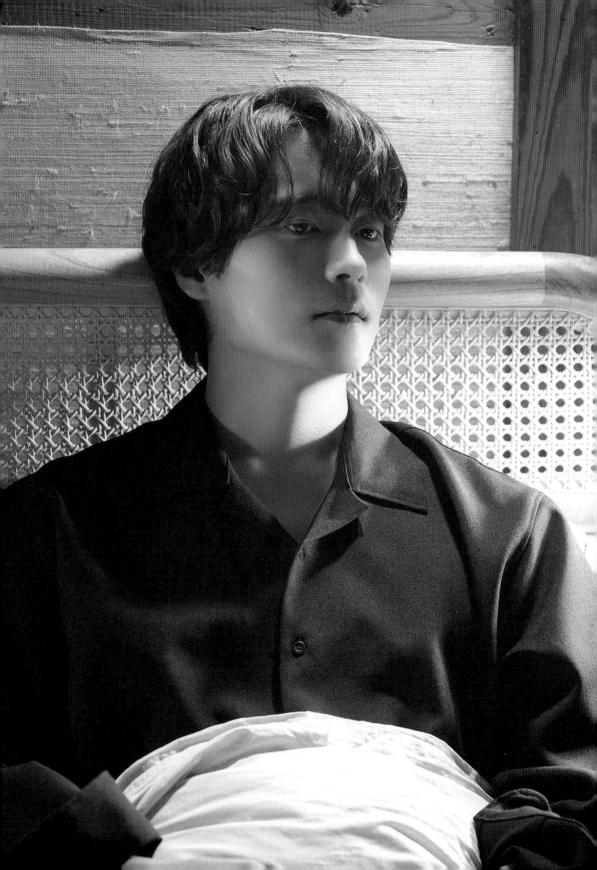

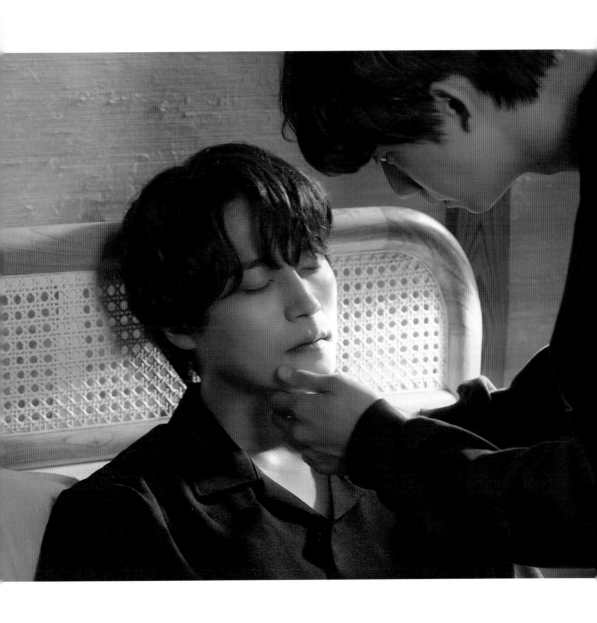

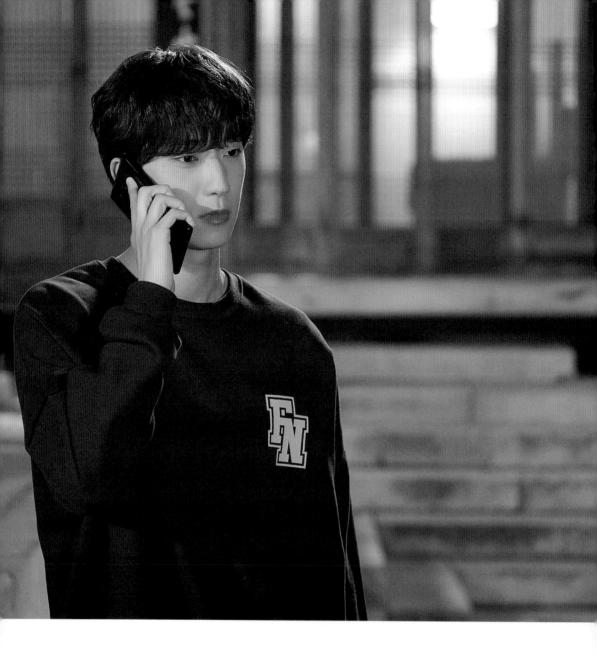

室長，不要說了，直到剛才我都快嚇死了。

好不容易買了藥，讓他吃了下去，現在已經睡著了。

元英，做得好。今天的事情是有效的一擊。

有什麼比在一個人生病的時候照顧他，還要更讓人感謝的事呢？

果然住進他家是值得的，對吧？

沒錯。這是個好機會呢！是個好機會。

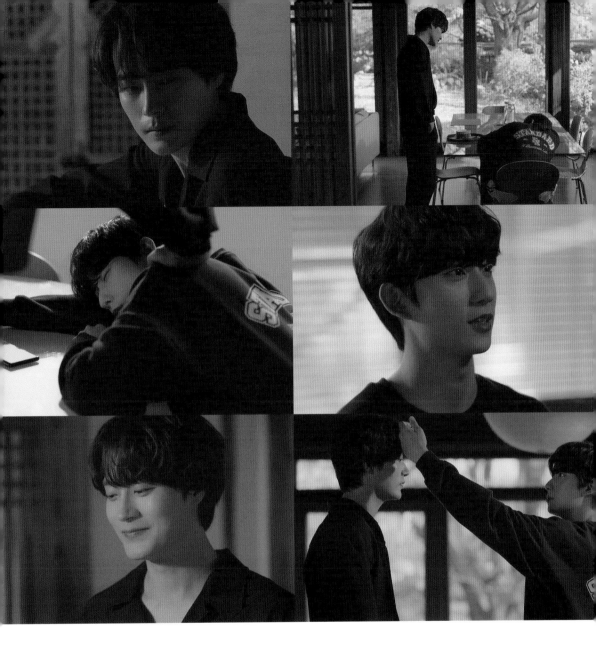

為什麼睡在這裡？
我本來打算在該吃藥的時間準時把你叫醒，但是不小心睡著了。
燒有點退了，現在就可以走動了嗎？
多虧了你。壓力大的時候，我偶爾會生病，昨天可能有點嚴重。
總之，謝謝你。

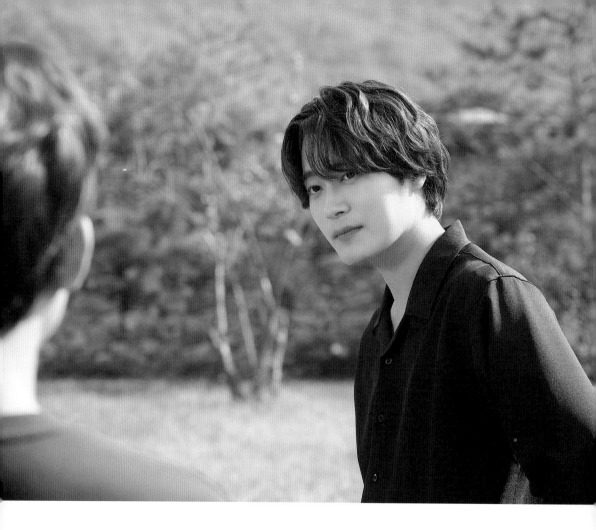

當時心裡很著急，卻突然下起雨，四周又一片漆黑。

不過安全駕駛是我的座右銘！

啊！這裡凹進去了。

你是不是在開玩笑？

太過分了。你以為我是那種看到車子有一點瑕疵，就會怪罪救命恩人的無賴嗎？

快點擦一擦就出去吧！

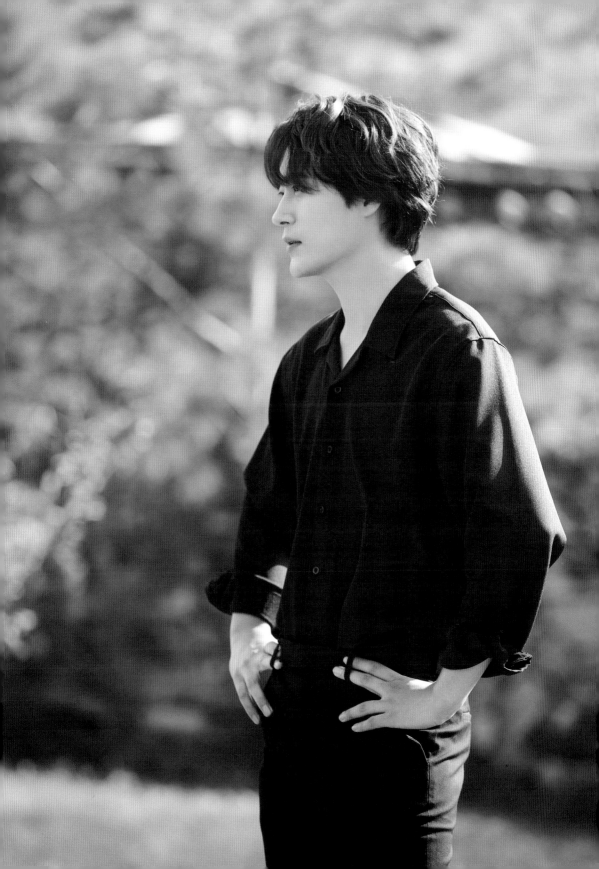

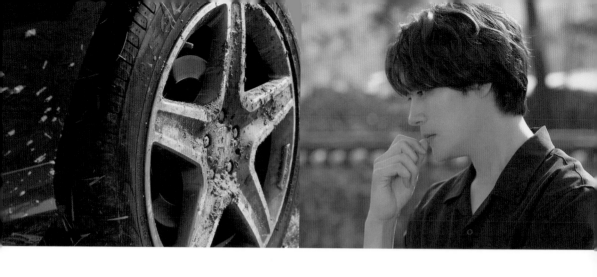

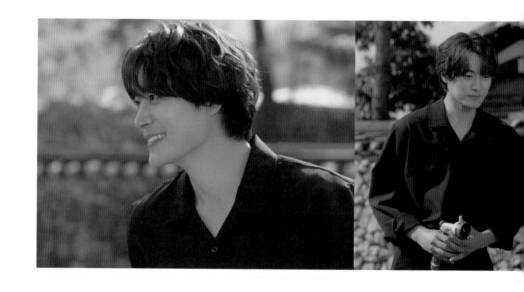

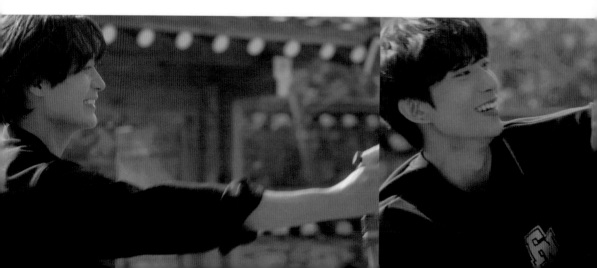

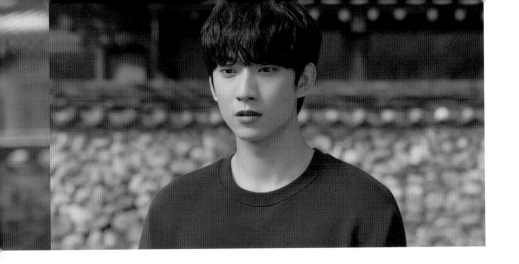

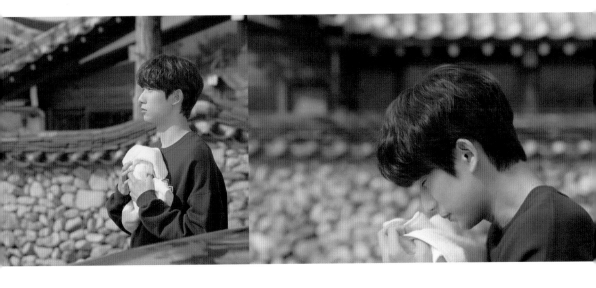

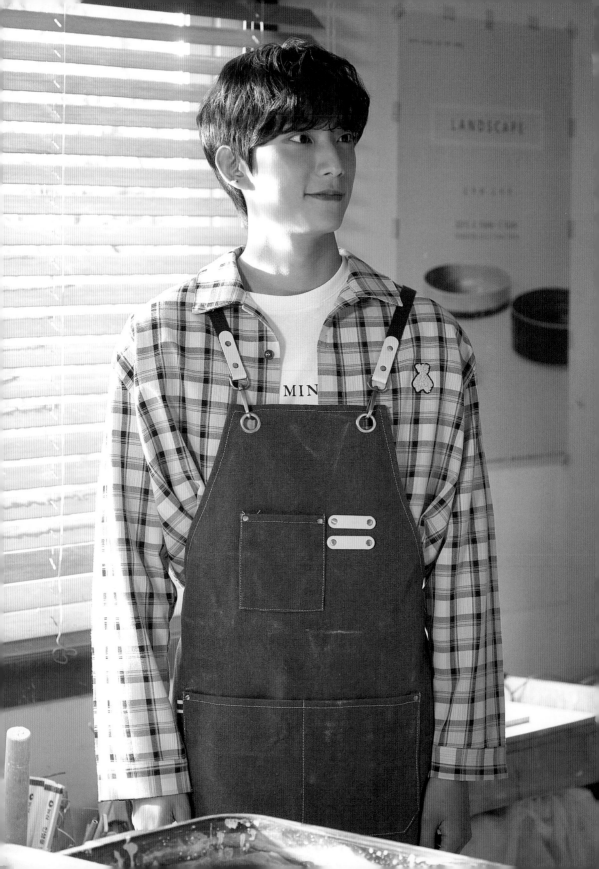

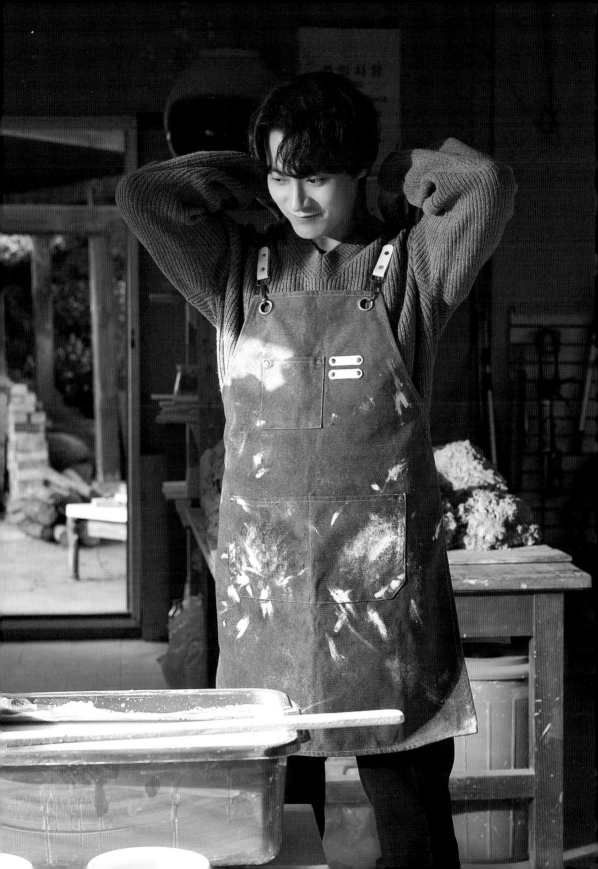

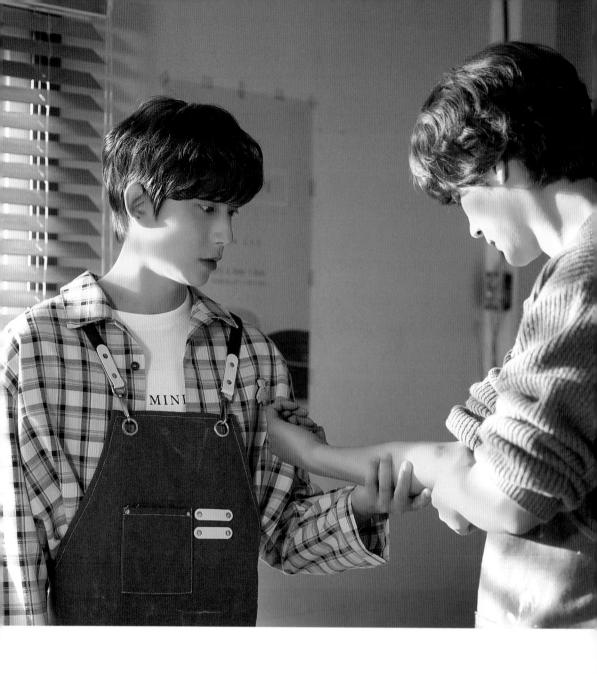

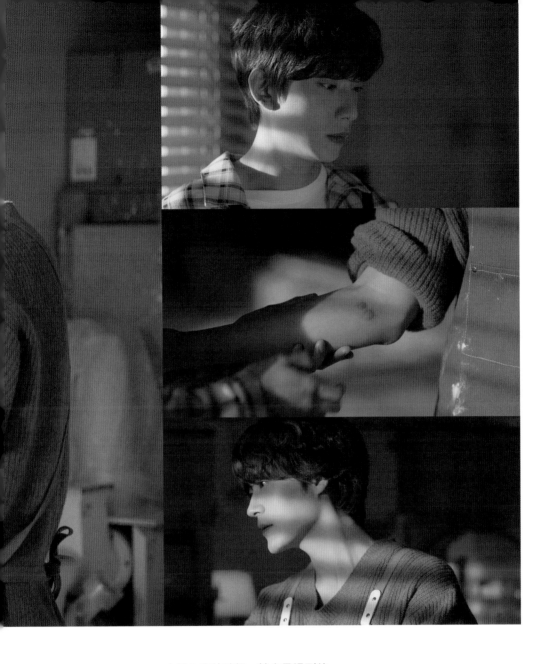

之前入窯的時候，被火星燙到的。
因為我做的是離不開火的工作……
應該很痛吧？不管是怎麼樣受的傷，傷口就是傷口。

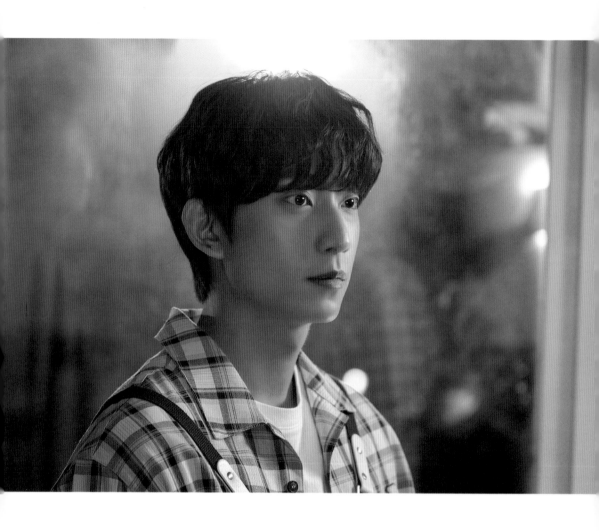

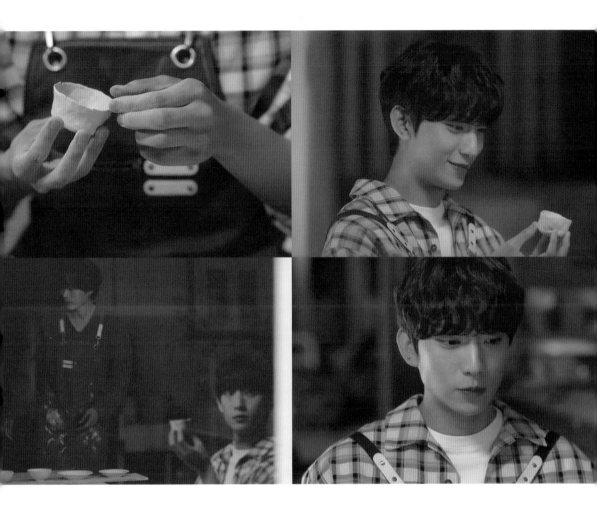

你在看什麼？
沒什麼！啊，肚子好餓，我們去吃飯吧！

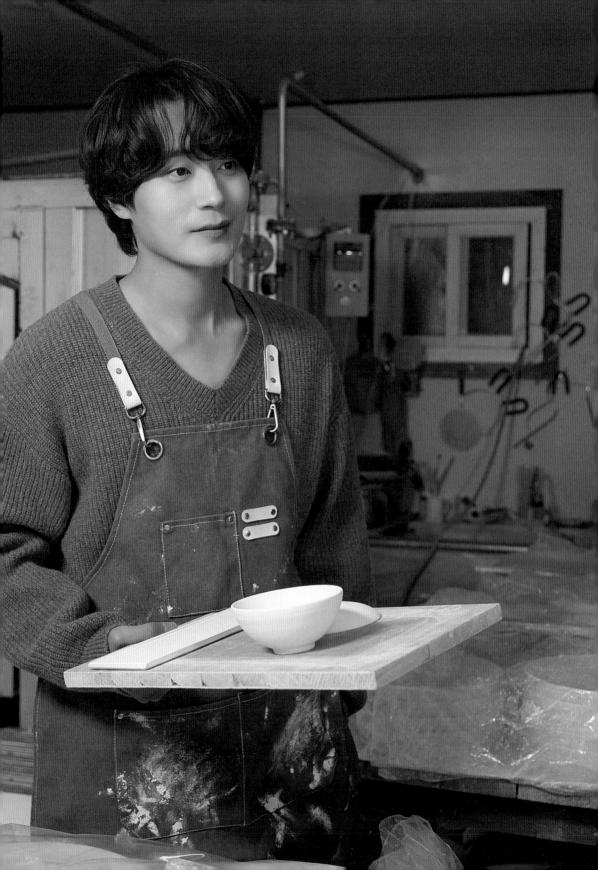

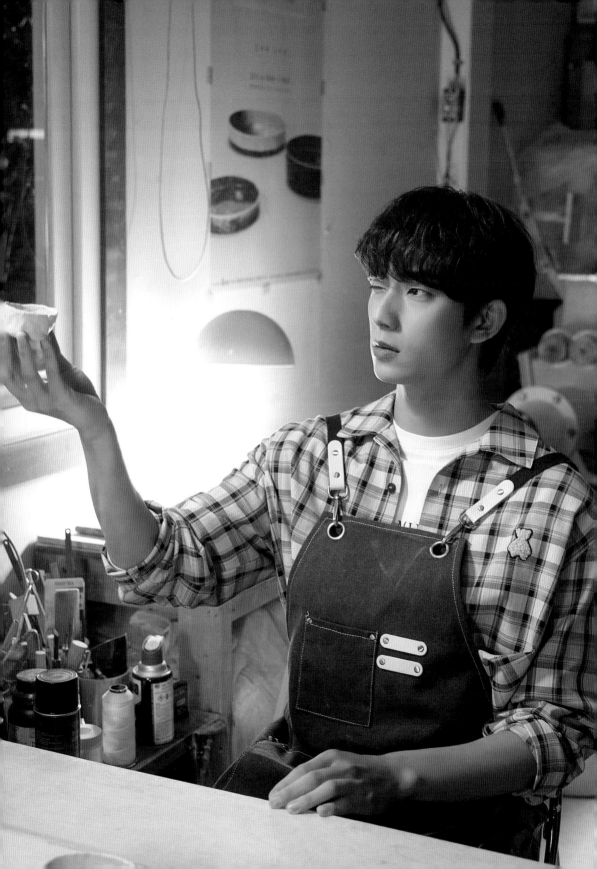

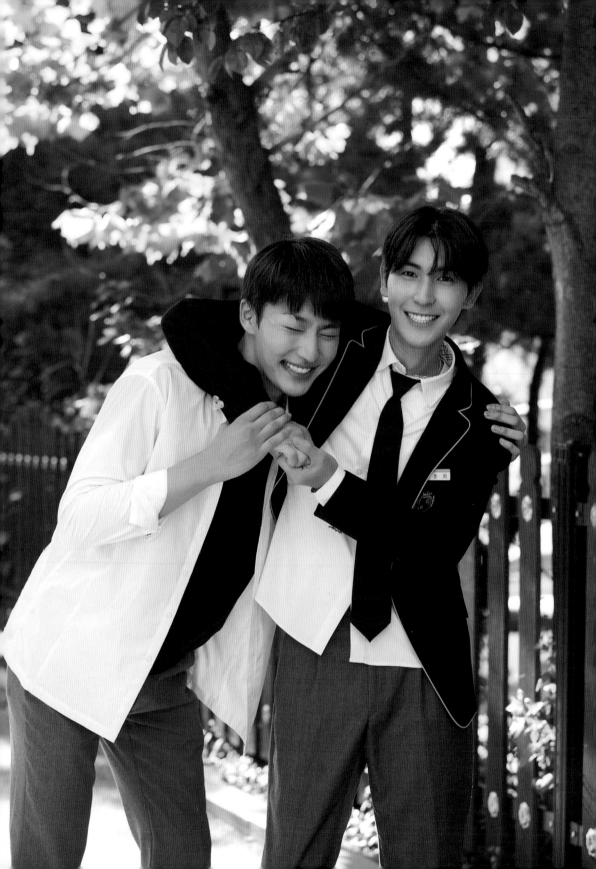

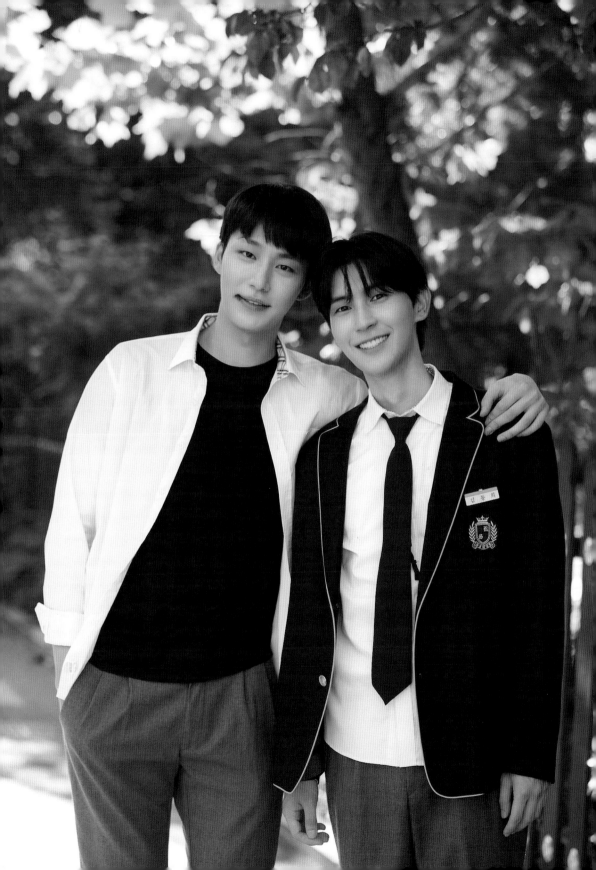

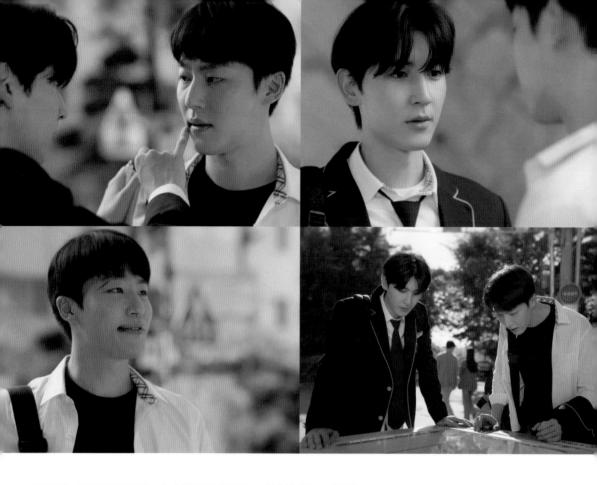

我看看。真的裂開了耶！本來就不好看的臉，現在變得更兇惡了。

金東喜，生日快樂。

還真是謝謝你喔！

一輩子好好收藏吧！

我會的，收在垃圾桶裡～～

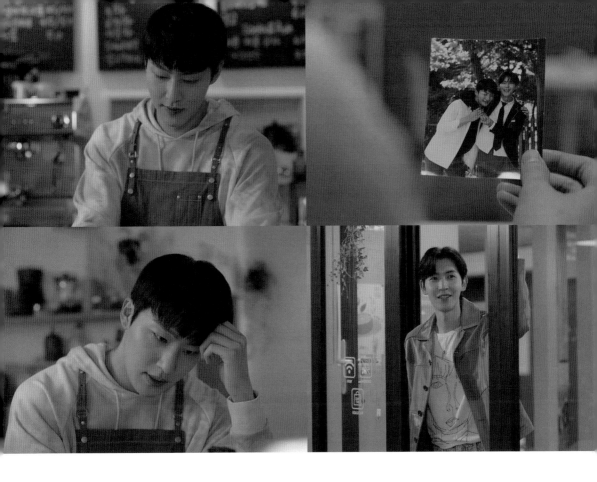

你沒看見我擔心你不請我吃飯所以守在這裡嗎？
不是說今天是我幫忙外送的最後一天？
是我太粗心了。我們去吃飯吧！等我一下。

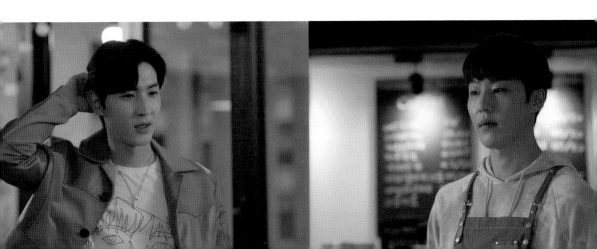

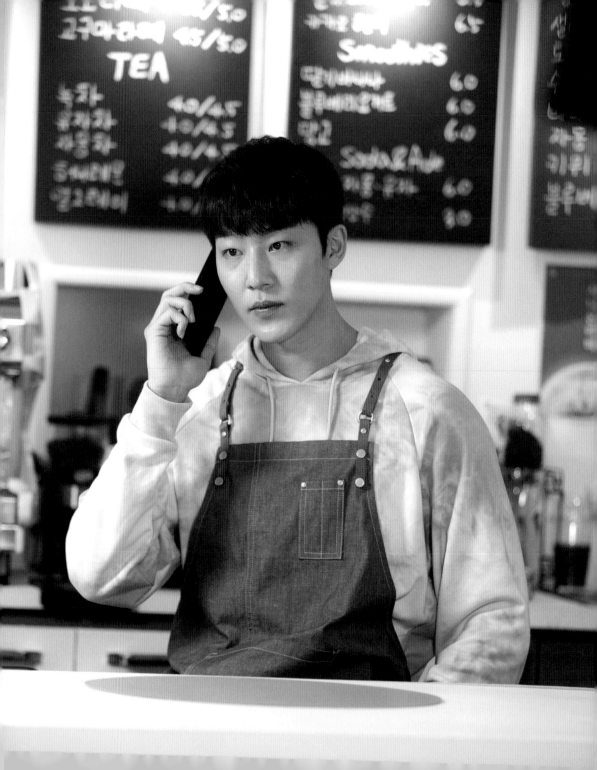

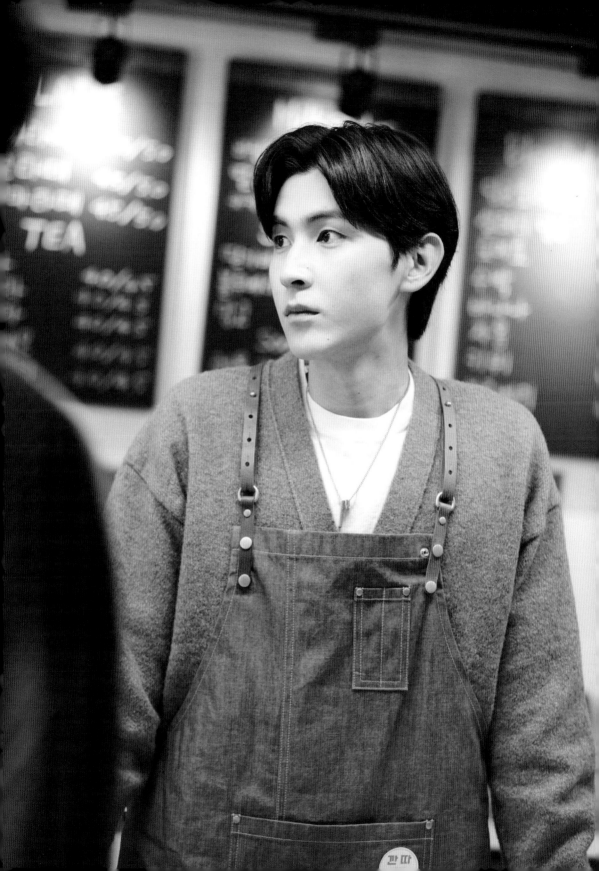

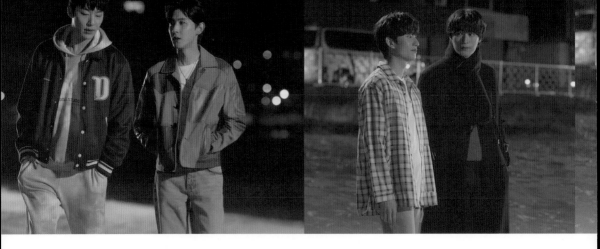

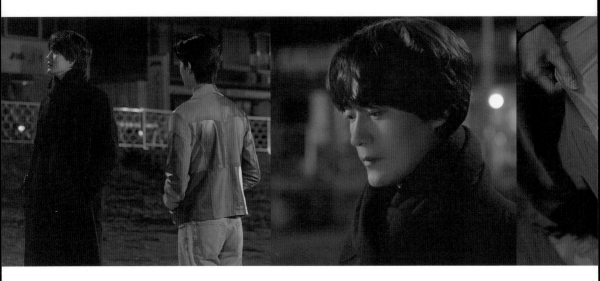

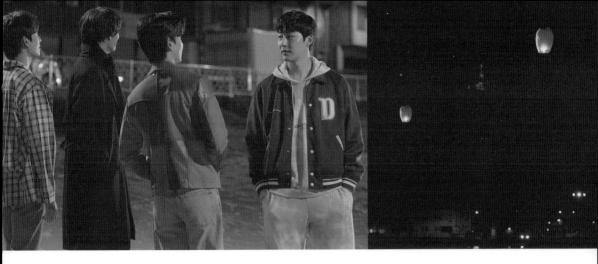

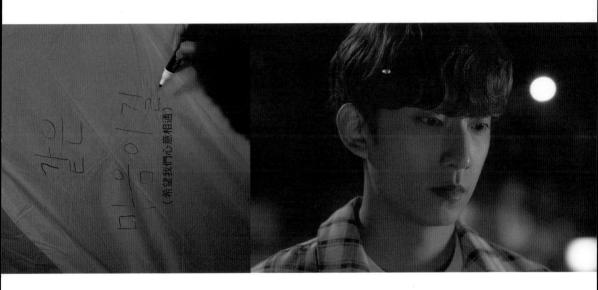

마음이 (希望我們心意相通)

我等到花都快謝了。你收留元英的事，對我也保密的理由是什麼？
因為情況特殊。也沒有適合他住的房子。
聽說他今年就會回去首爾。雖然你也有自己的想法，我只是想叫你別忘了，他只是個過客。
你不要管。

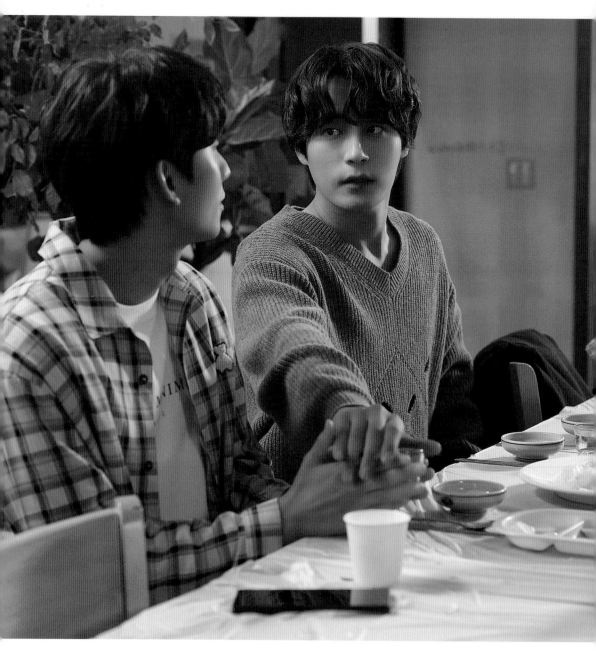

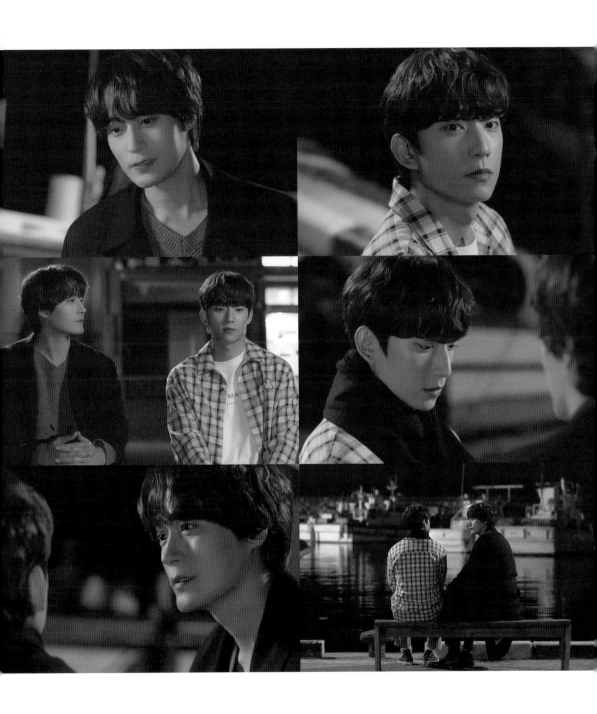

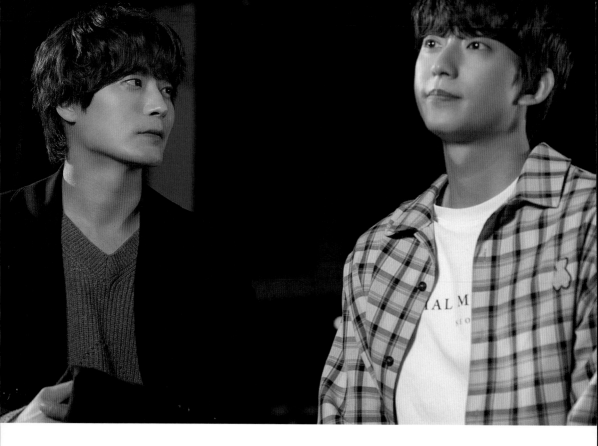

剛剛寫的願望，是類似戀愛煩惱……之類的嗎？

我只是在想，像老闆這樣的人也會有那樣的苦惱嗎？你應該很受歡迎吧？

長得很帥，也很溫柔，只要是你喜歡的人，應該都會跟你交往吧？

我只是……在煩惱可不可以跟那個人交往。

你說說看。我來幫你評估一下。

我還沒完全搞清楚，因為對方和我一直以來的理想型相差甚遠。

我的理想型是穩重、成熟的人，那個人很明顯是完全相反的類型。

或許是因為這樣，讓我總是想要照顧他。

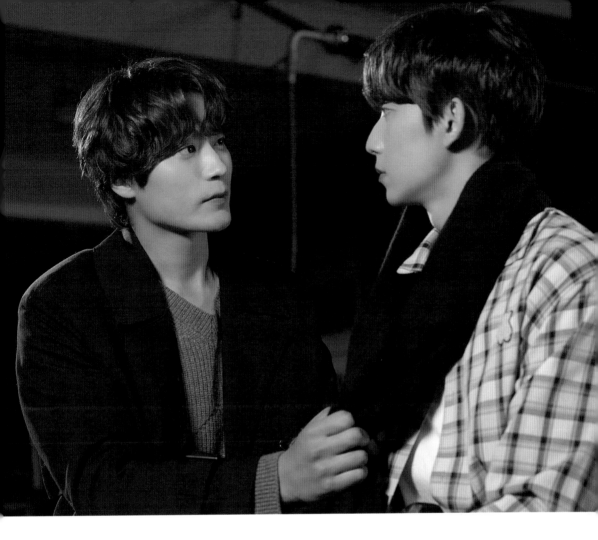

哎呀，你真的喜歡他沒錯。
而且他確實少根筋。
唉……你一定很辛苦。

這種事不是應該要為你喜歡的那個女生做嗎？
就是說啊……

悸動的心，
靦腆的告白

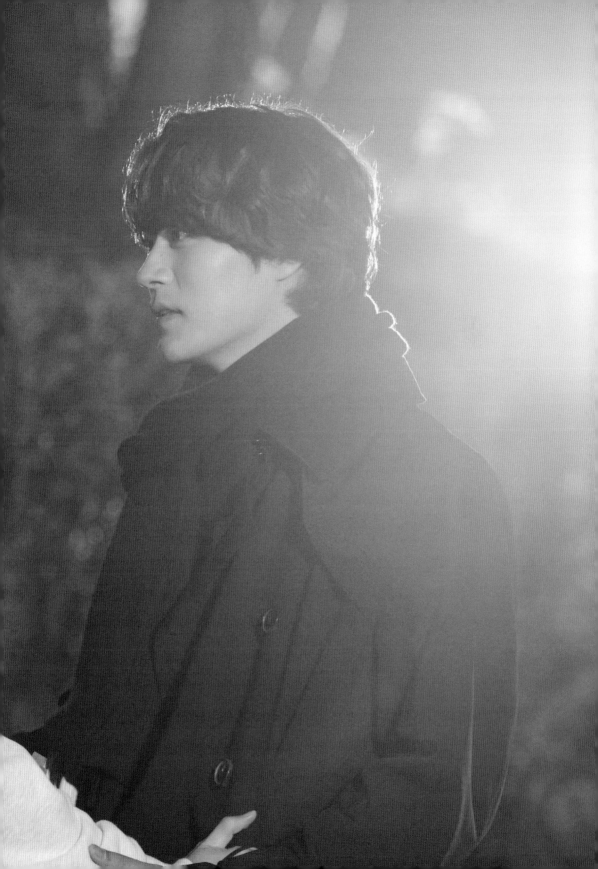

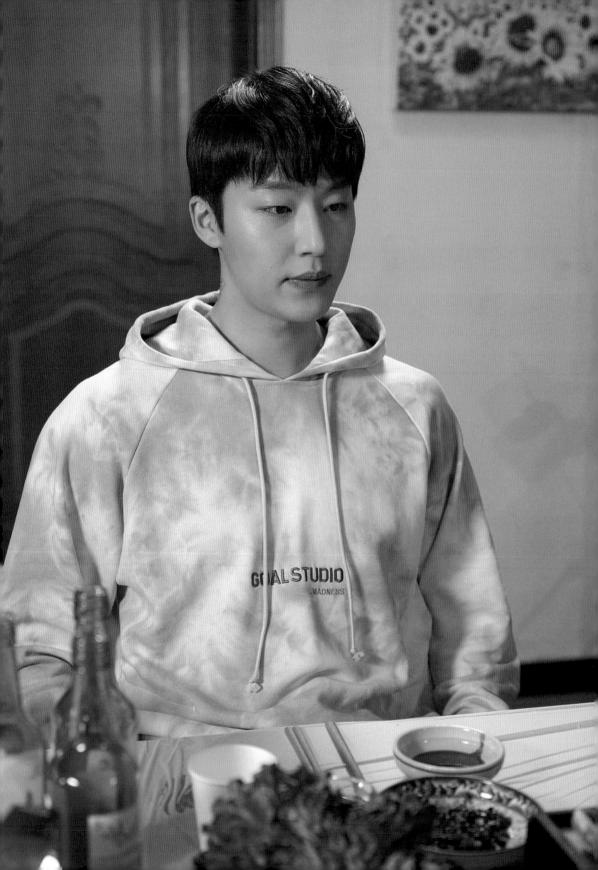

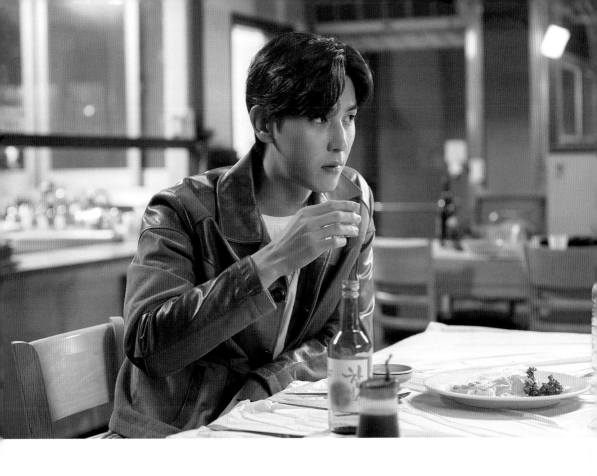

在你喝醉之前，我一定要說出來。
只要一個月就好，跟我交往吧！

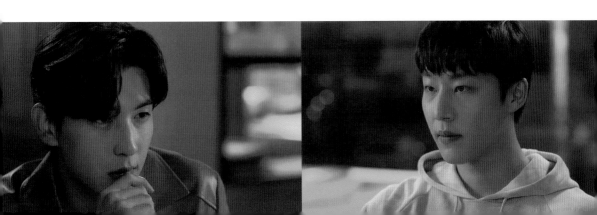

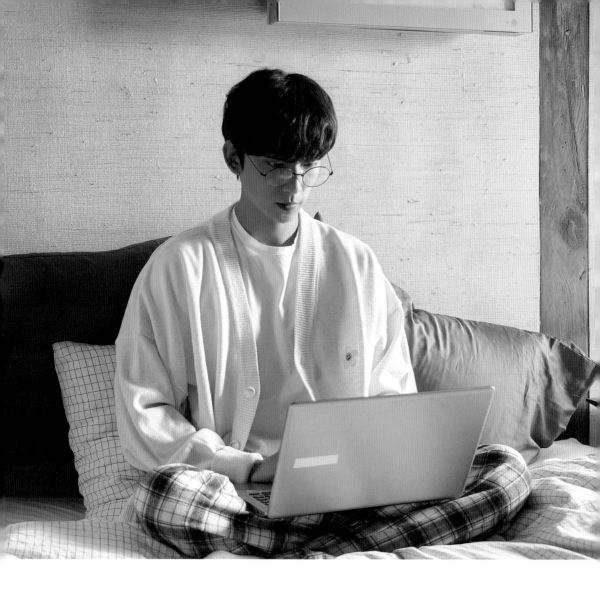

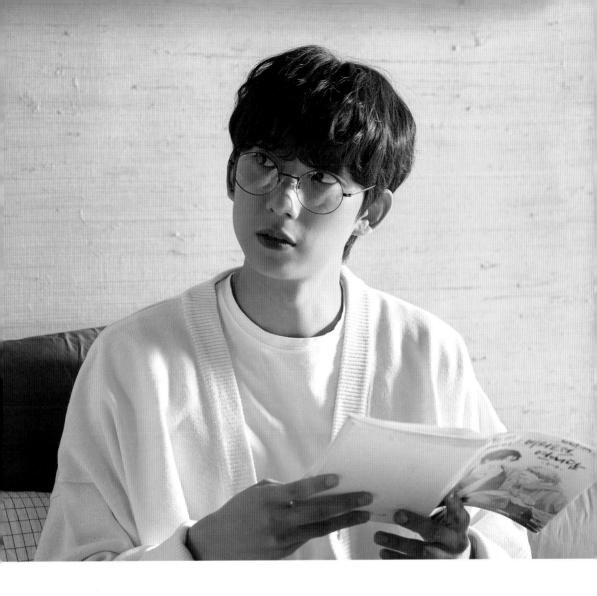

你在寫小說嗎？這也算是報告？

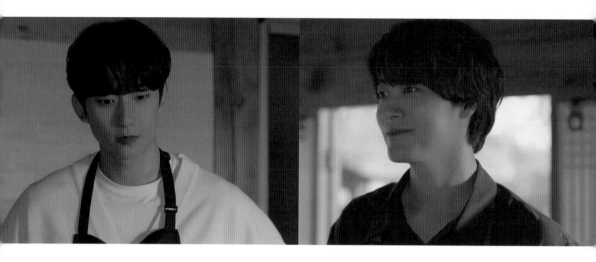

老闆，你看起來很開心。也對，如果墜入愛河，聽說大家都會那樣。

你一直在自言自語什麼啊？

沒事。老闆，這就是陶輪，對吧？

你要試試看嗎？來一日體驗的人也做得到。不要怕，我會示範一次給你看。

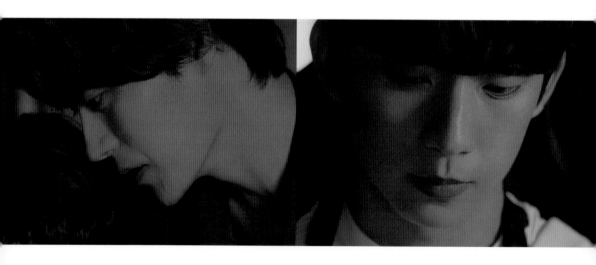

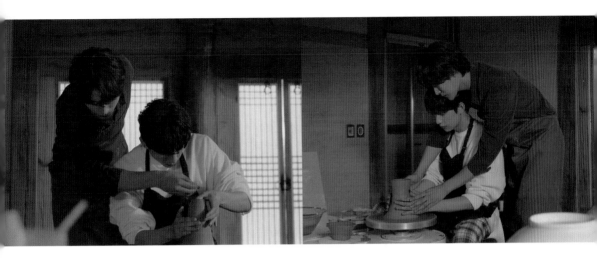

不要出力。該用力的是右手，左手只要扶著就好了。

一定要這樣教我嗎？

老闆應該覺得很可惜吧？如果是女學生，肯定會很緊張。

有這個可能。不過你以為男學生就不會緊張嗎？

啊……對耶！陶輪課程比較難，所以會覺得緊張，這點哪有在分男女的。

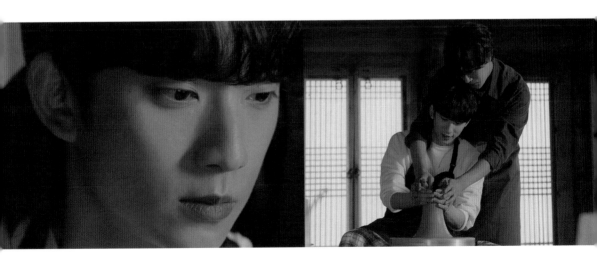

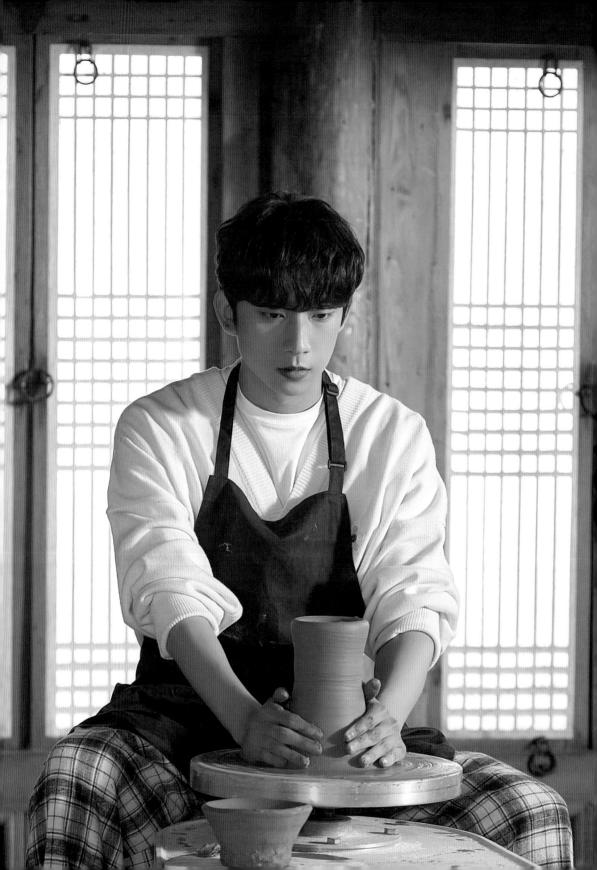

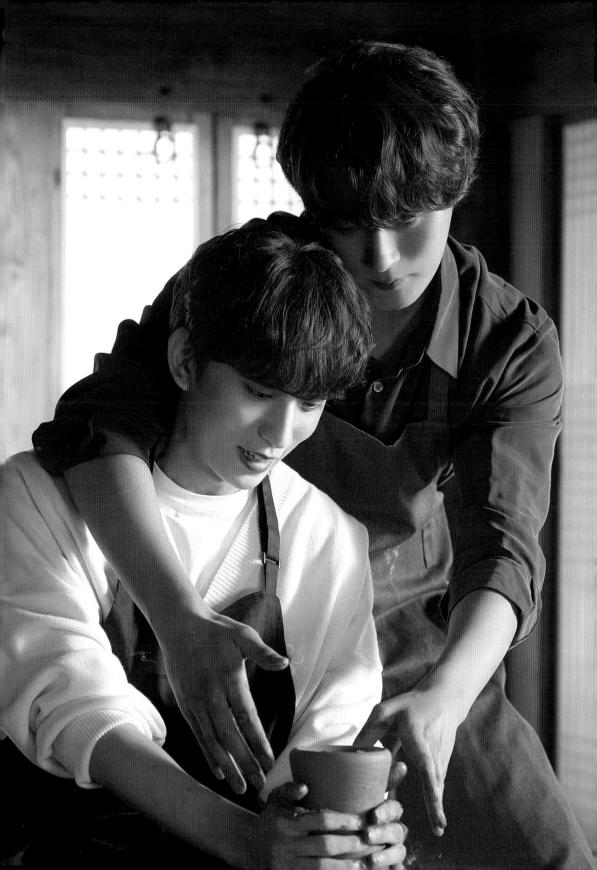

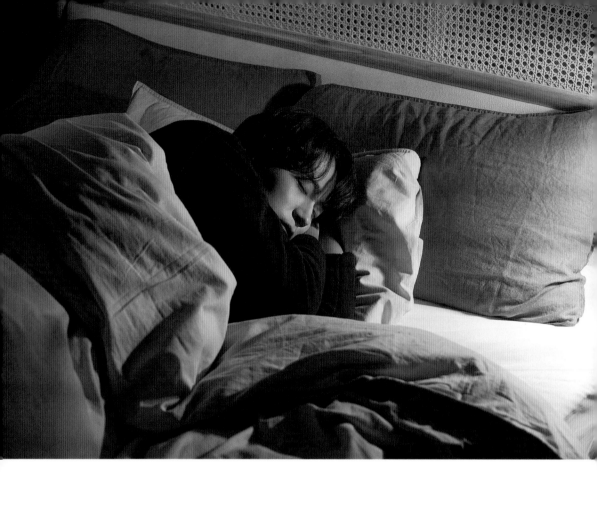

真是幼稚……

啊，不要再想了！！！和太優秀的人這麼靠近，覺得很緊張才會這樣。
而且他也已經有喜歡的女生了……
那和我有什麼關係？不管怎樣，我還是可以崇拜他吧？
就像是崇拜藝人的感覺？！哈，真是太傻眼了。就算是妄想也要有分寸吧？

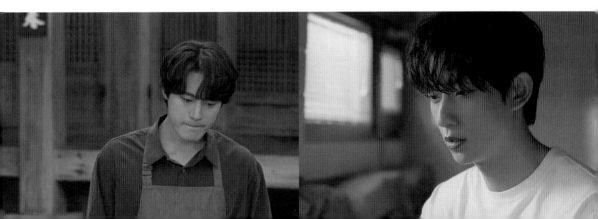

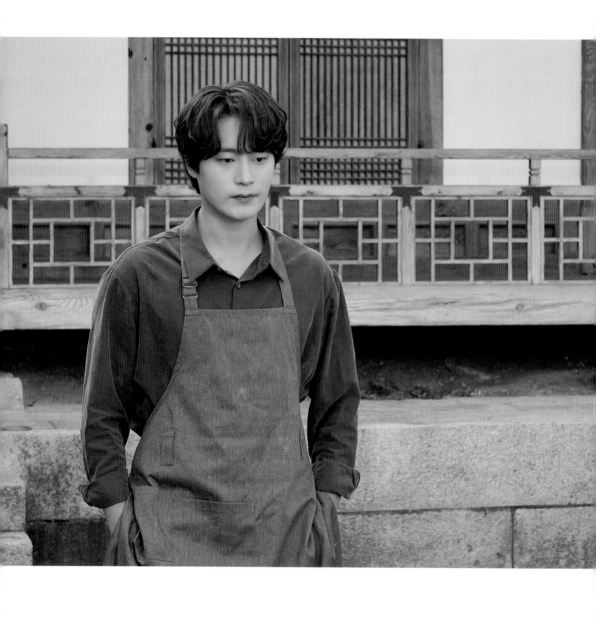

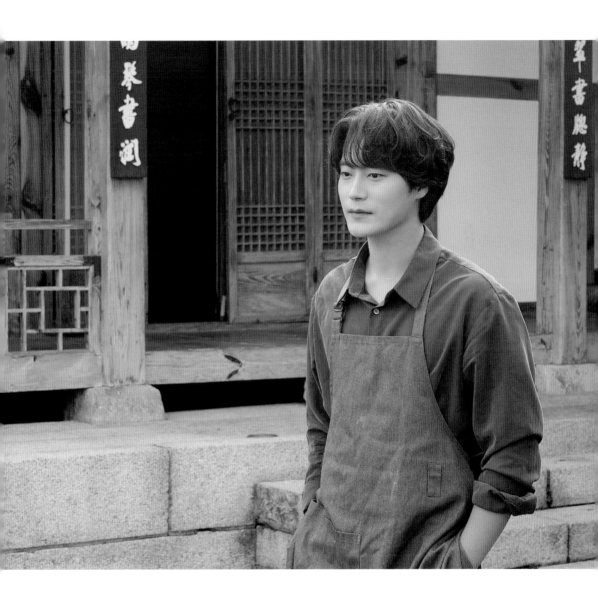

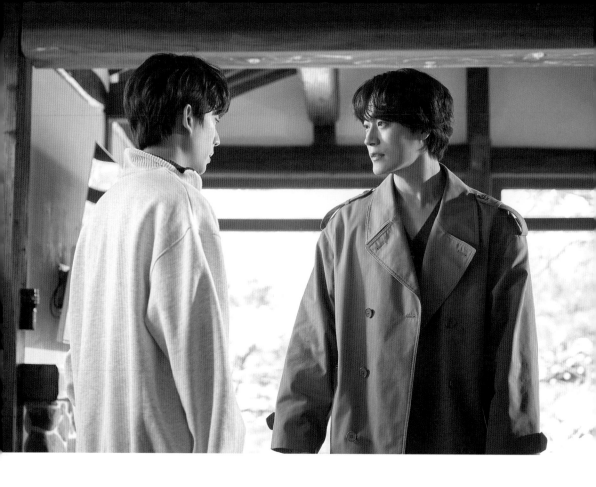

你不要亂動，這樣會感冒。

老闆，我⋯⋯該去找房子了。我的帶狀疱疹已經好了。

不管怎樣，如果繼續麻煩你，好像太失禮了。

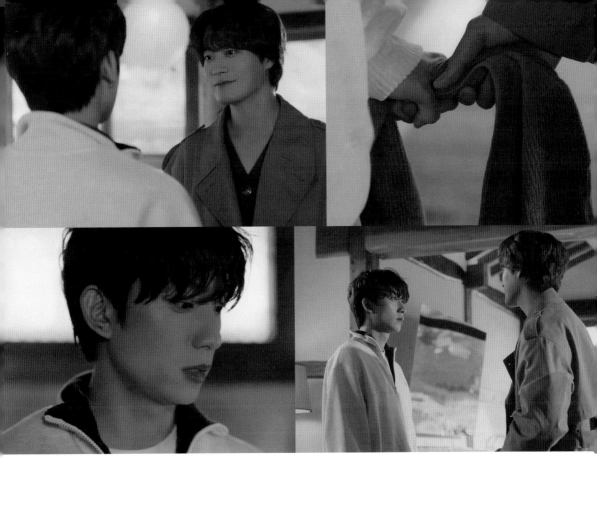

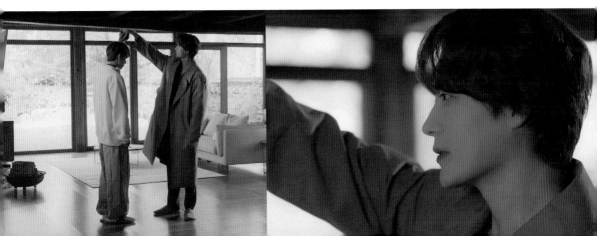

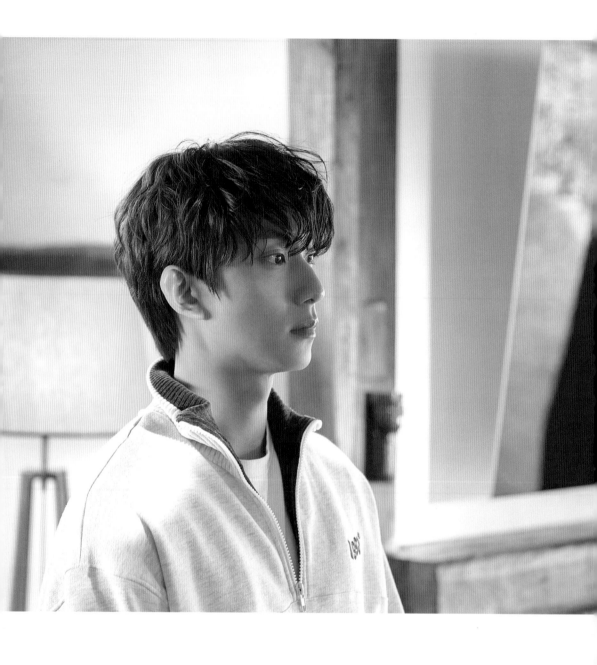

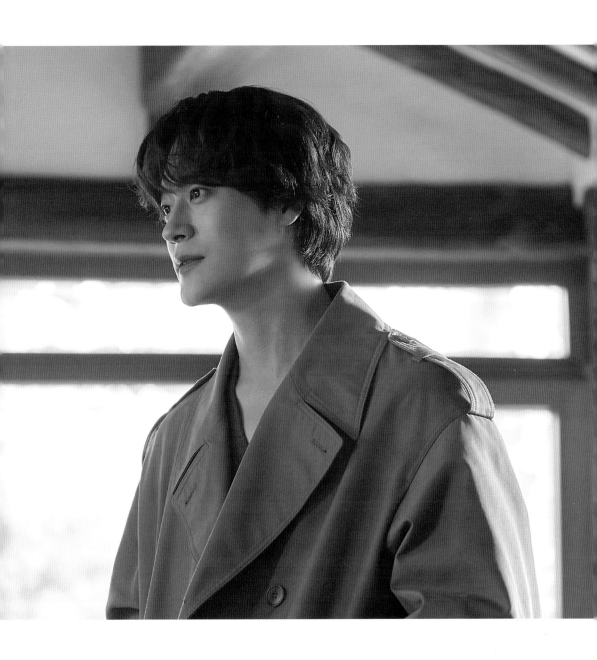

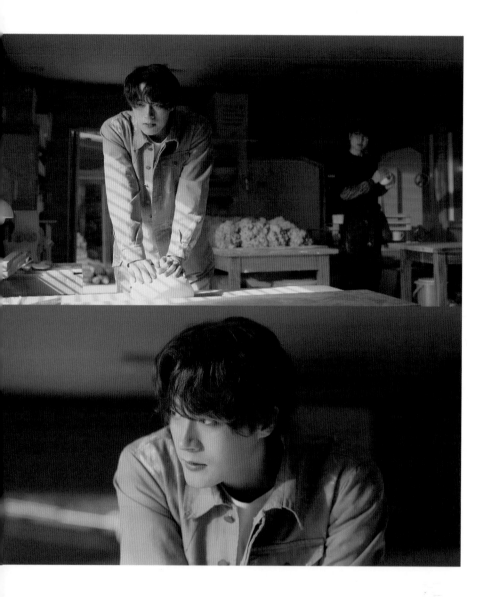

發生什麼事了？我還是第一次看到你這樣處理陶土。最好是沒事啦！

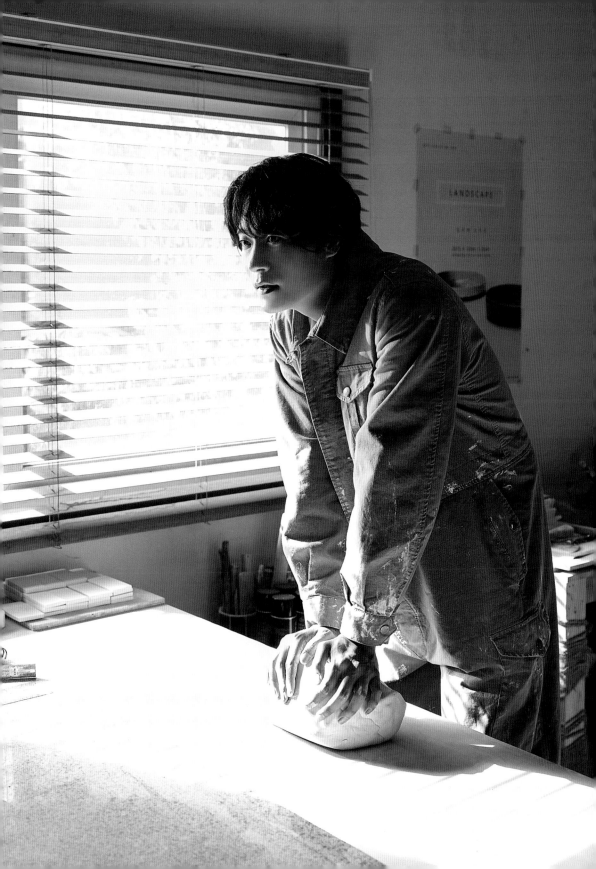

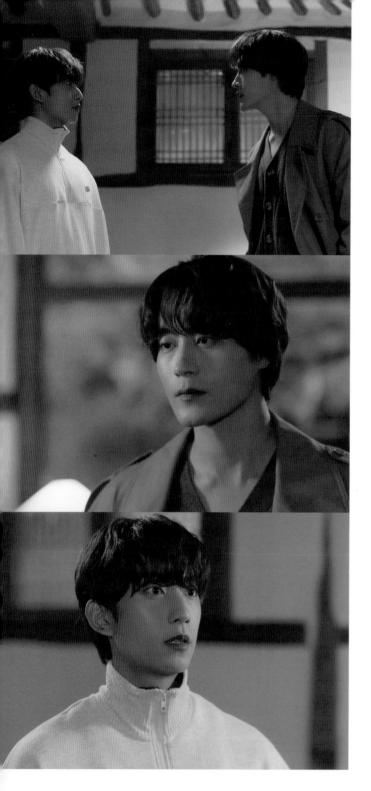

明天上午，我想要去看看房子。
你的疱疹呢？
幾乎快好了。
現在也不會痛了。

讓我看看。
搬出去之後，
應該沒有人可以幫你檢查了。
我沒關係……
嗯……似乎好得差不多了。
明天，我陪你去看房子。

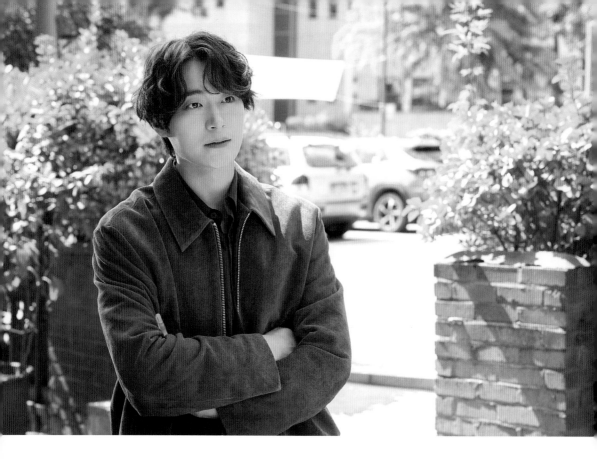

老闆，你為什麼要這樣？
我只是想要站在客觀的角度，幫你看看你相中的是不是好房子。
看起來明明就很不自在，為什麼非搬家不可？
如果改變想法就告訴我，我會給你反悔的機會。

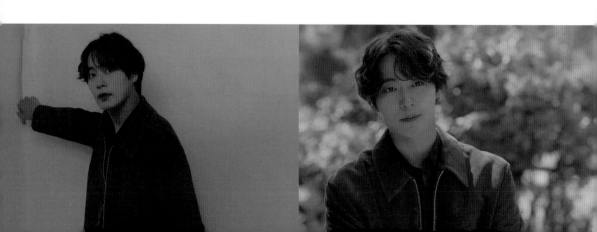

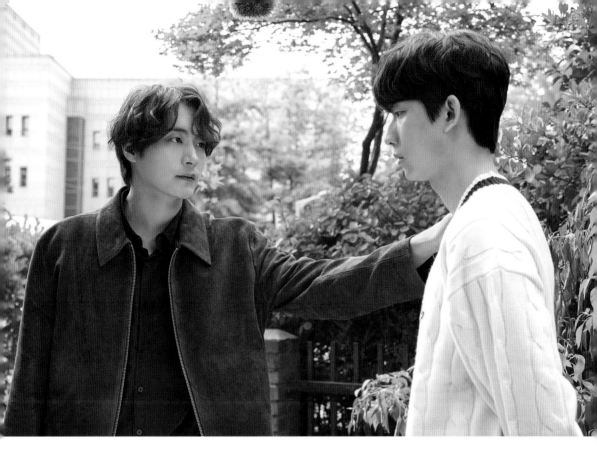

寄人籬下，不太符合我的個性。
這間房子對我來說太好了，所以我在裡面不曾自在地活動過。
而且，這裡的位置太過偏僻，萬一晚上想吃炸雞，還叫不到外送；
被山上的蚊子叮了，也特別痛。
我沒想到你忍受著這麼多的不便住在這裡。
是因為捨不得才鬧了彆扭，如果讓你覺得不高興，我向你道歉。

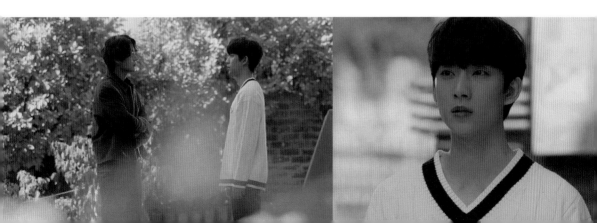

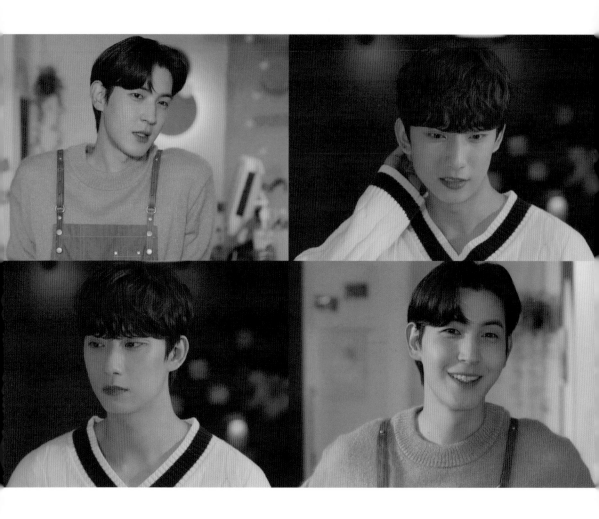

幸好之前住的民宿傳來簡訊，說他們的裝修工程結束了，
所以我決定搬回那裡。
我還以為你會在柱憲家再住一陣子。
身體都已經痊癒了，我也不好厚著臉皮繼續住下去。

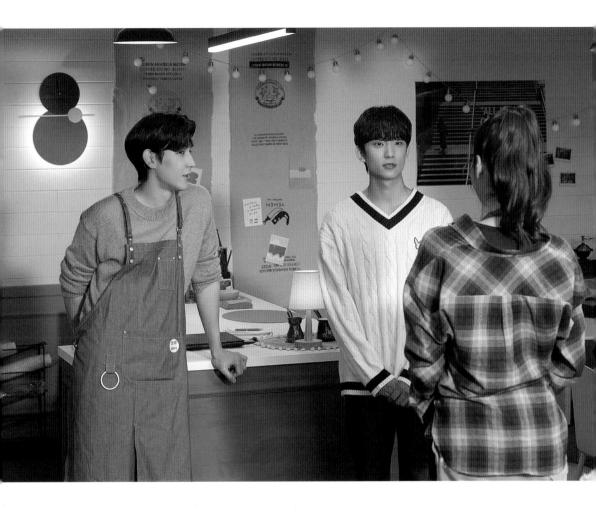

打聲招呼，這是木工店的愛莉姊姊，
這次剛結束了一段三個月的旅行。
她和柱憲還有我是青年商場的創立成員。

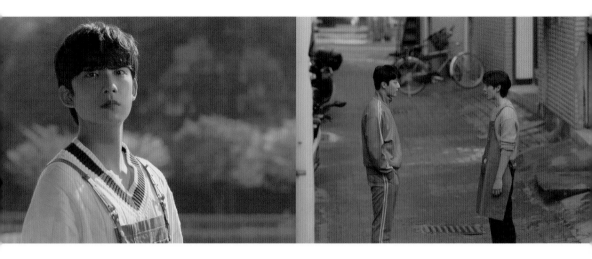

你不是喜歡男人嗎？為什麼其他人可以，我就不行？！
你是阿姨的兒子……喂，你以為只要是男的，我就通通來者不拒嗎？
所以我才說是願望嘛！
我最近因為你，腦袋都快爆炸了，不要再碎碎唸了。你以為我不知道自己現在說的這些很瞎嗎？
我仔細想過為什麼老是和女朋友交往不順，結果都是因為你！
那些複雜的事情我不懂，
我一定要跟你交往一次看看。你就配合我一下吧？

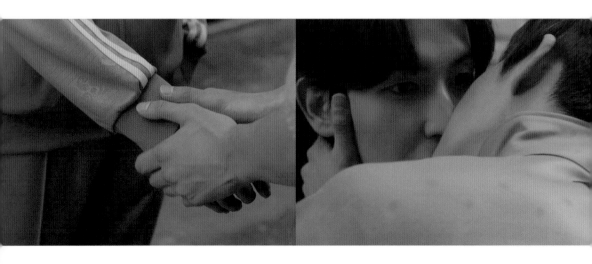

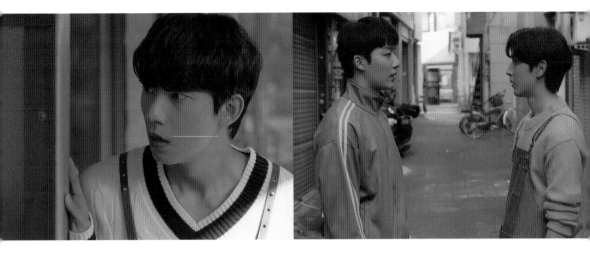

浩泰，我們不要這樣。
不能讓你揍幾拳就好了嗎？我還想抬頭挺胸去見阿姨。來吧！隨便你打。
我什麼話都不說，會乖乖被你揍。

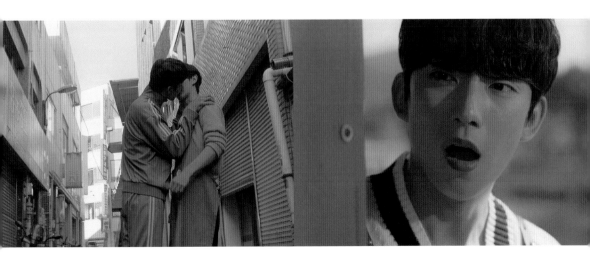

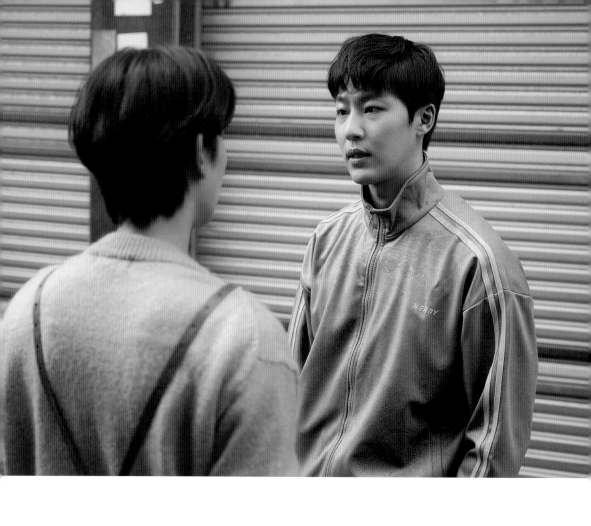

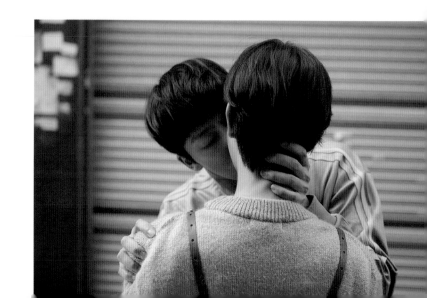

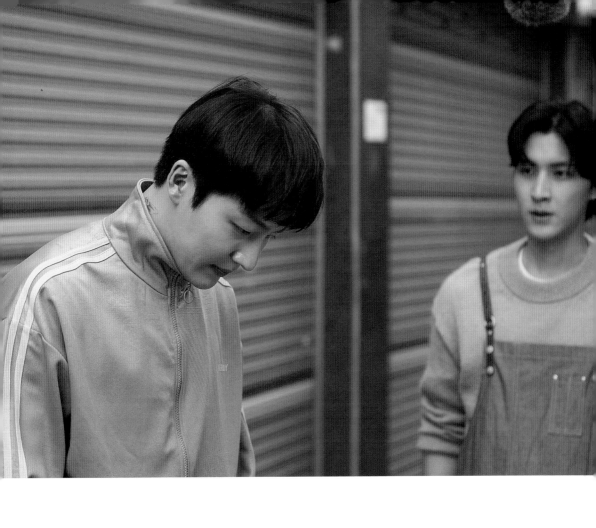

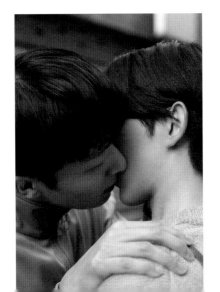

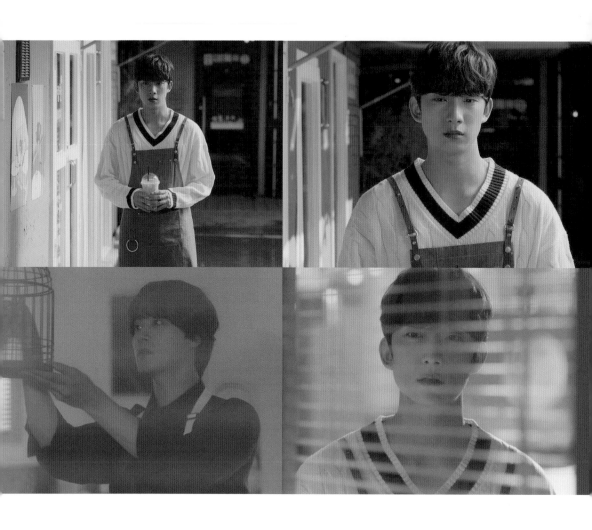

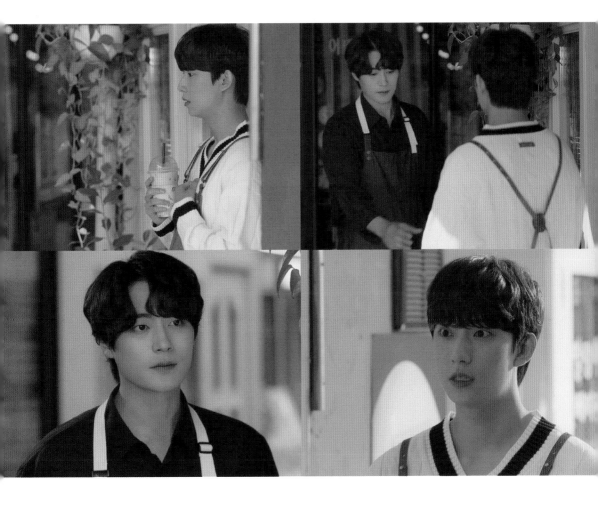

老闆！我⋯⋯找到房子了！
其實不算是找到，
是我決定搬回之前的民宿了。
真是⋯⋯太好了。
你今天會早點回來嗎？
不，我今天不會回家。

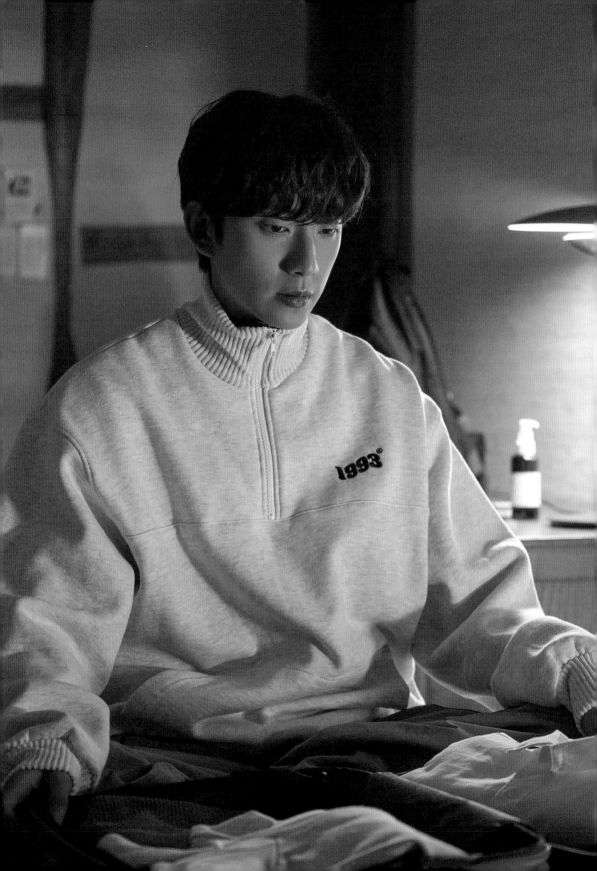

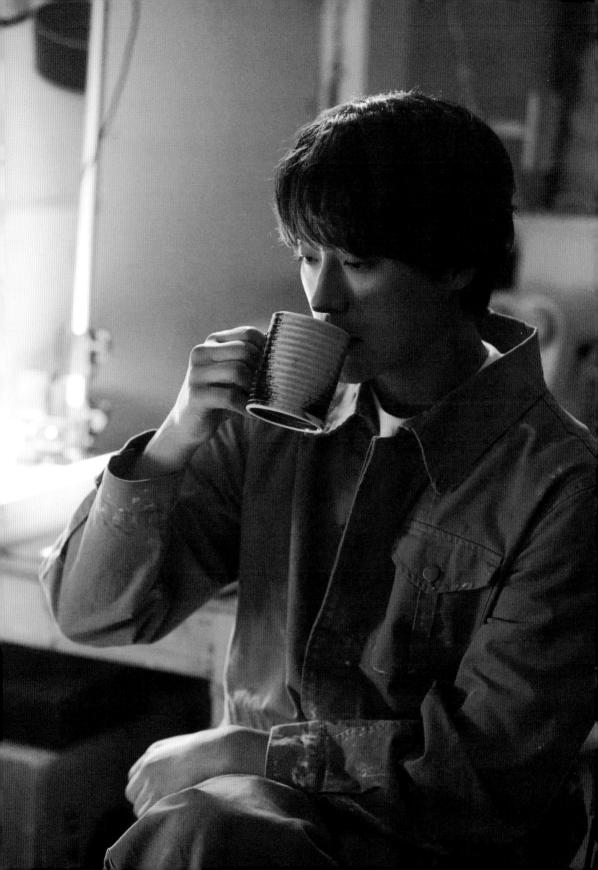

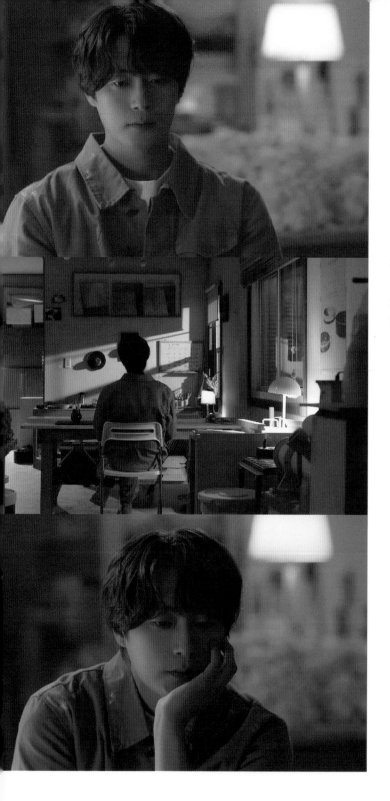

不是，為什麼啊？有工作的時候，
也沒見你出現過幾次啊！
為什麼突然吵著要替我做那些事？
拜託讓我一個人靜一靜，你走吧！

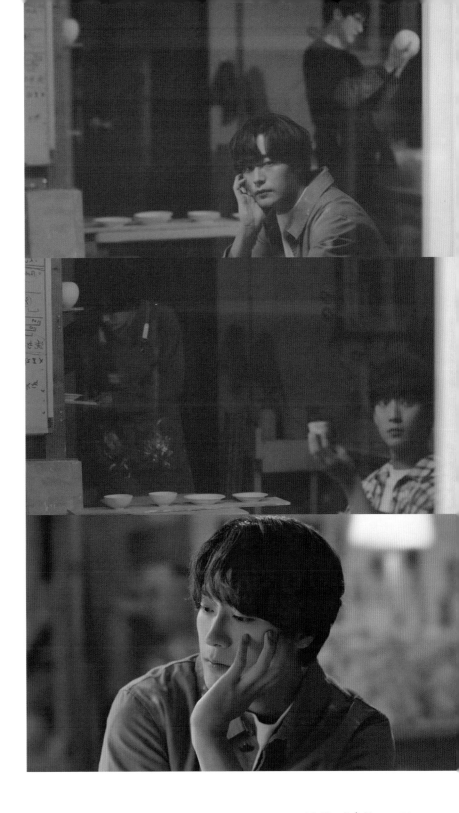

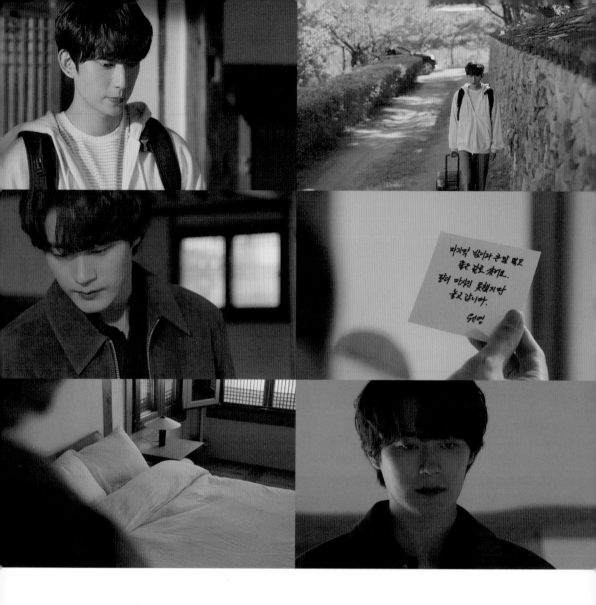

「因為是住在這裡的最後一晚，所以下了很大的決心買了好酒。
很遺憾沒辦法一起喝，我都會留在這裡。——元英」

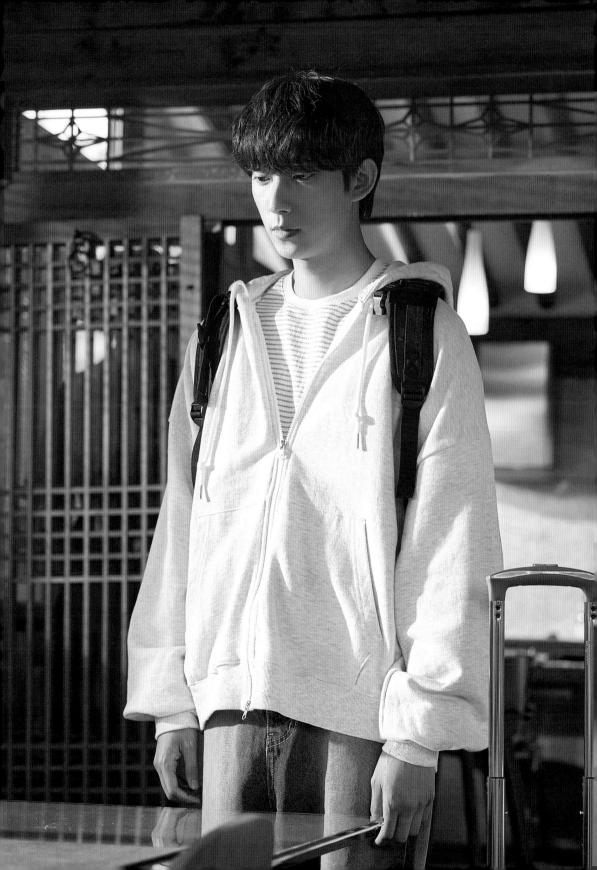

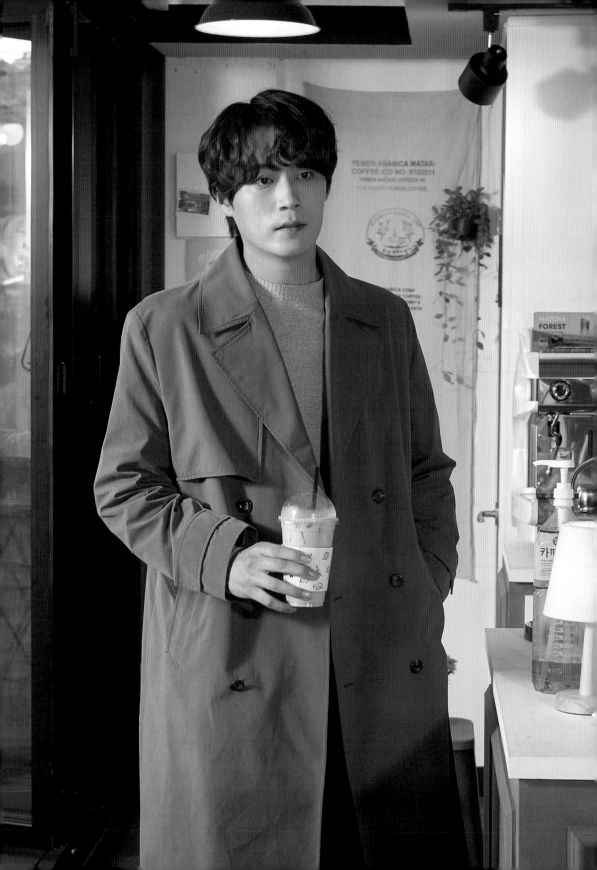

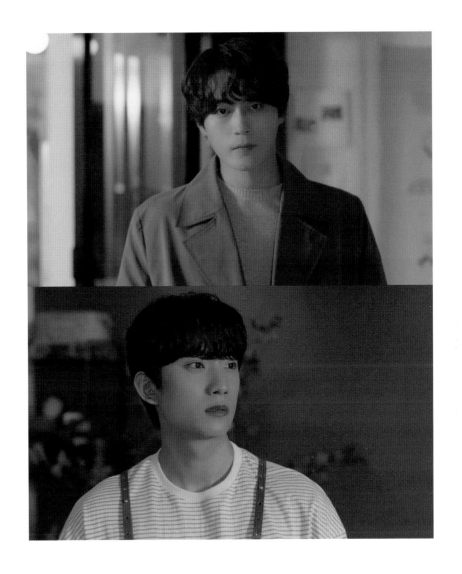

看來你昨天去了什麼好地方。
是和喜歡的人約會了嗎？
你的好奇心還真強烈。
問這麼私人的問題，會不會太失禮了？

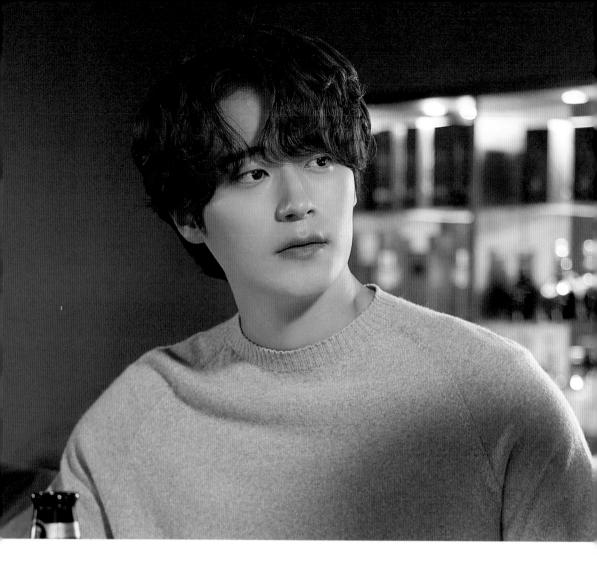

被自己從高中開始就喜歡的傢伙糾纏的你，還有連這個都不知道，還吵著要你
跟他交往一個月就好的傢伙。
那你呢？又不是間諜，卻把自己的過去藏得那麼隱密的奇怪傢伙。
還有一個想要向這樣的傢伙學些什麼，賴在江陵海邊不走的傢伙。
不然你就去告狀啊！如果真的付諸行動，說不定他會逃跑。
不能那麼做。這樣不就會被阿姨知道了嗎？絕對不行。
不要再聊我的事了。
你，怎麼可以那樣對待元英？

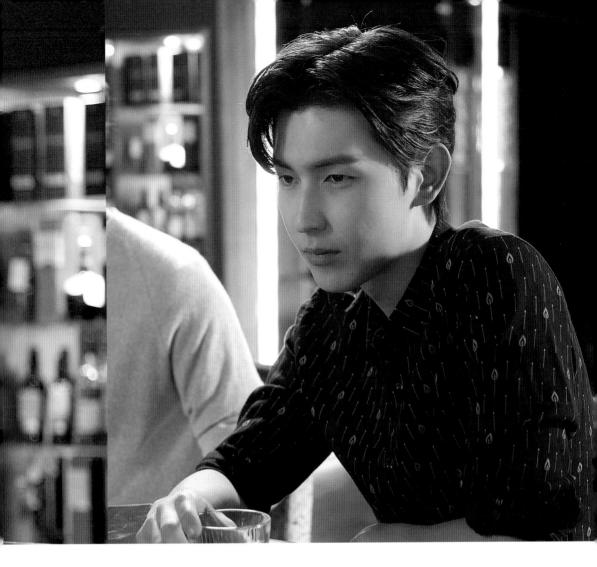

如果拉開一點距離去看，應該就會明白了。
這段時間我對待他的態度和平常有多麼不一樣……
幫我多照顧他，多買一些好吃的東西請他吃。
他今天和浩泰那傢伙在一起，可能會很忙，應該沒問題吧。
什麼？為什麼是他？為什麼和他一起？這件事你怎麼現在才說？！

上次我和金東喜說的話，你聽到了吧？
不過，我不是開玩笑的，以後也會繼續下去。
如果你看了會覺得不舒服，趁現在說出來。

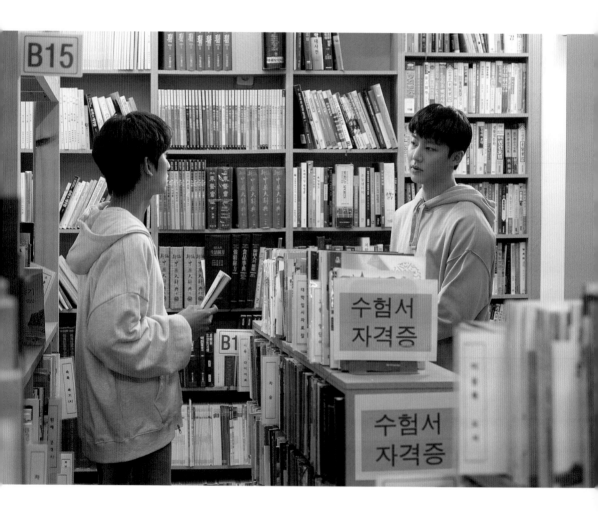

我沒關係。一個人喜歡另一個人，有什麼錯呢？

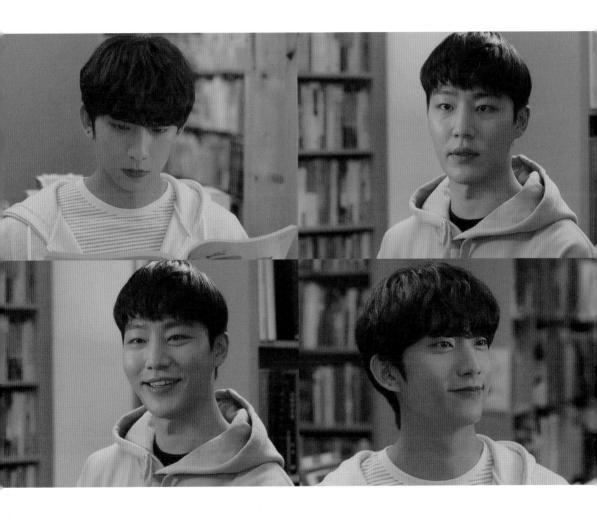

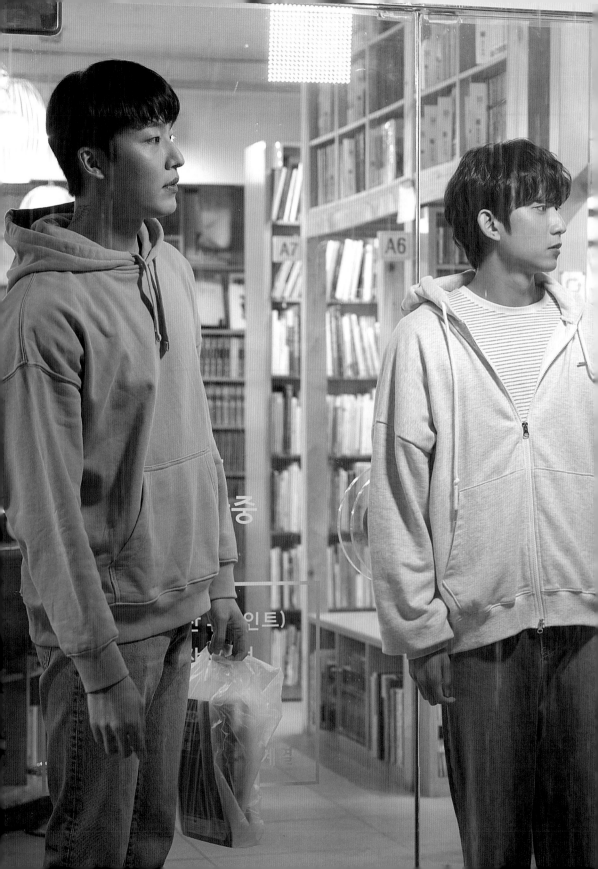

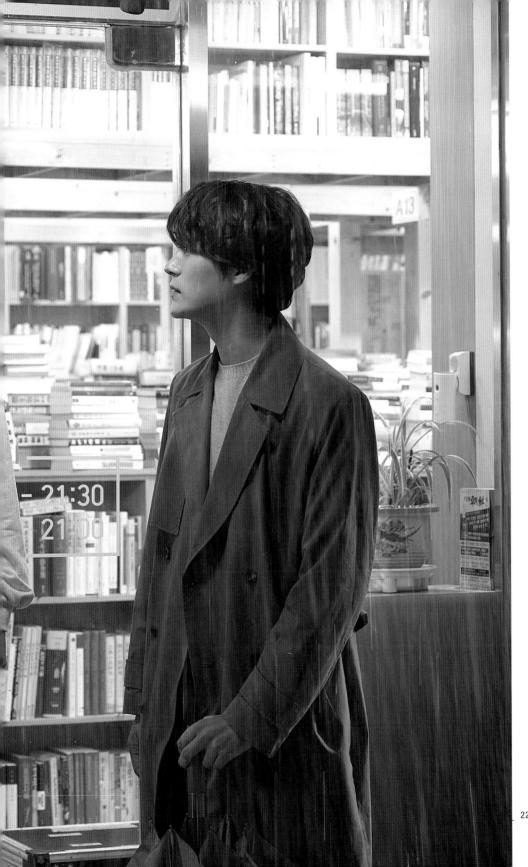

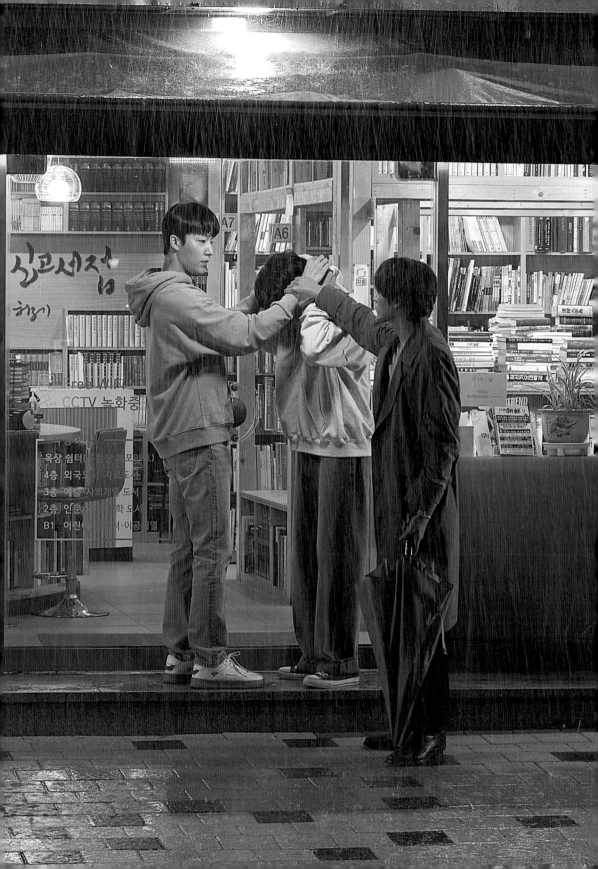

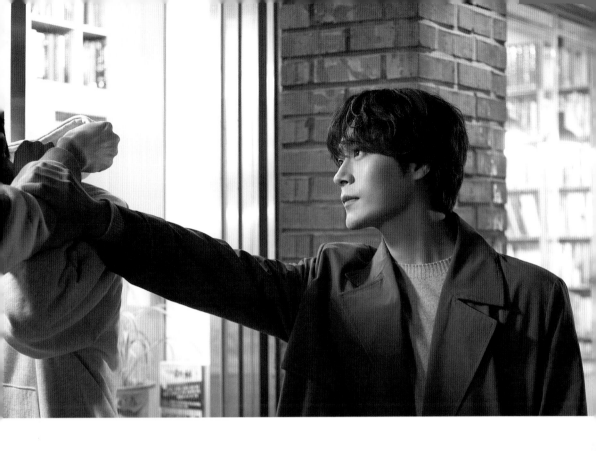

你沒看氣象預報嗎？為什麼不帶傘？
我以為氣象報告不準⋯⋯白天連一滴雨都沒下。
你喝酒了嗎？平常不喝酒的人⋯⋯看來你有很多煩惱。
是愛情問題嗎？問這種問題應該不太禮貌吧？
到底為什麼要跟著我到這裡？
萬一下雨了，我擔心你會淋到雨。

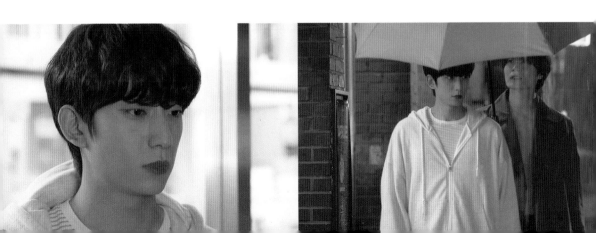

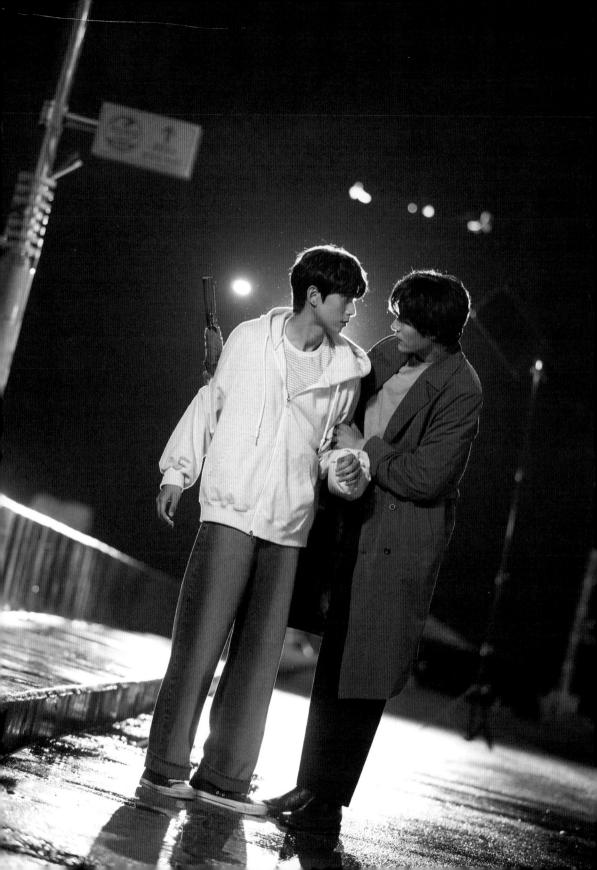

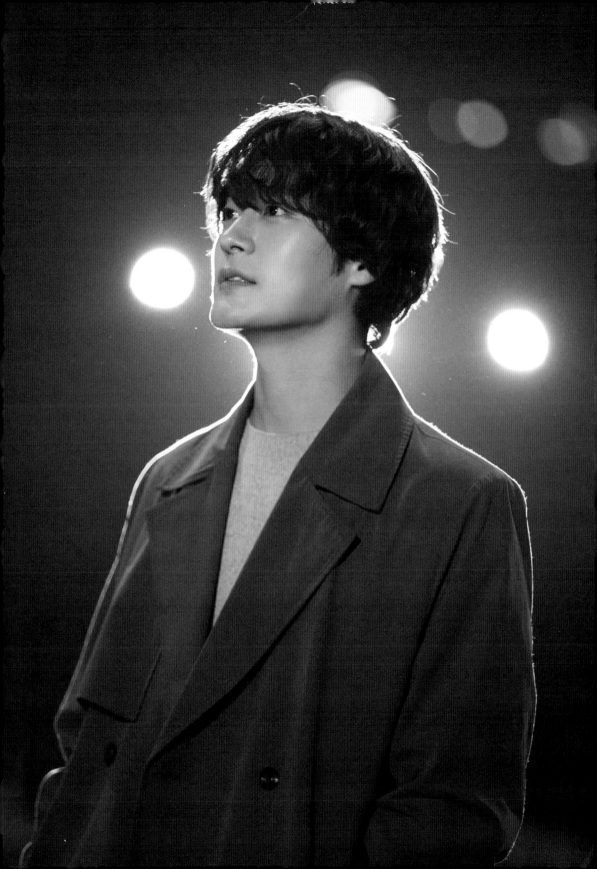

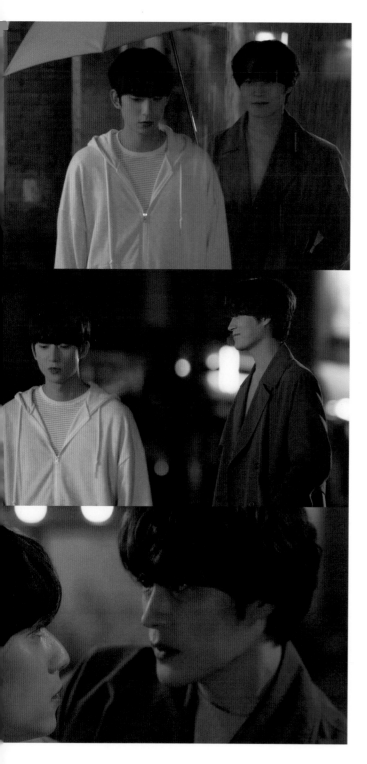

拜託你不要讓我混淆。
我現在⋯⋯
光是我的心情，
就已經讓我很吃力了。
如果老闆繼續這樣，
我會很混亂。
什麼？那種心情⋯⋯是什麼？

大概是老闆最近突然對我很冷淡，
所以我覺得有點難過。
如果你比較忙，
當然會對我這種小角色比較疏忽，
是我比較奇怪。
只要稍微對我好一點，
不管在哪裡，
我都想要把那裡當成自己家……
想這麼做也可以。
你會毫無理由在這裡生活，
也都是因為我。

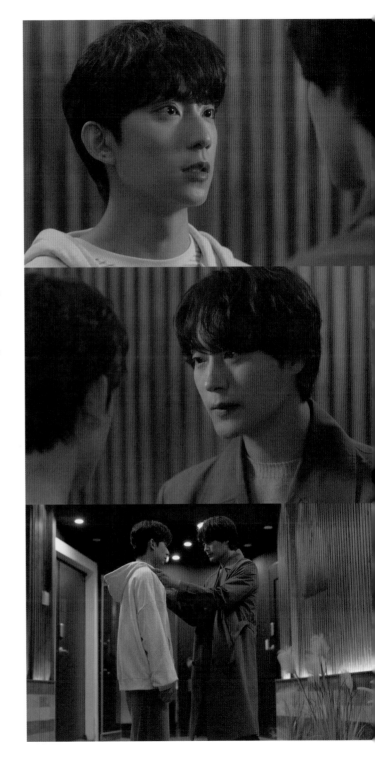

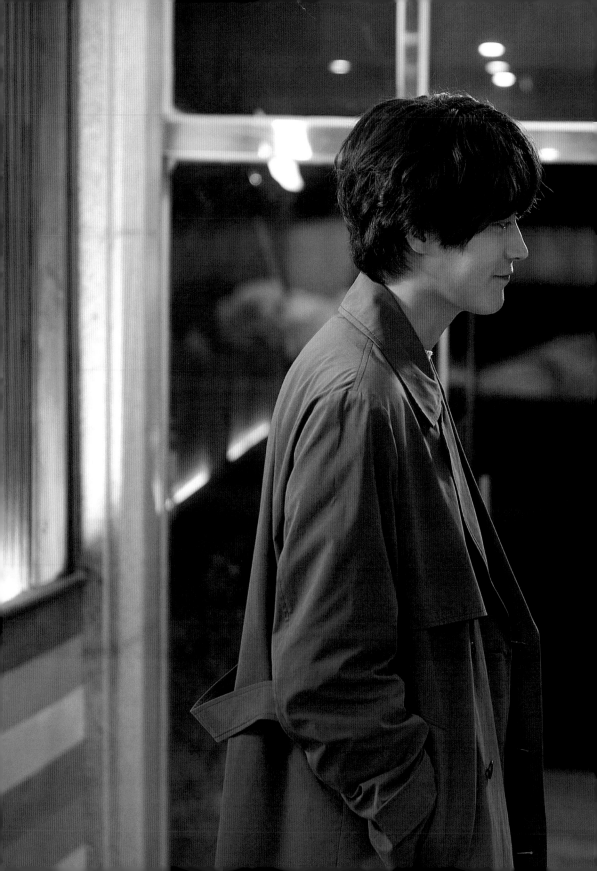

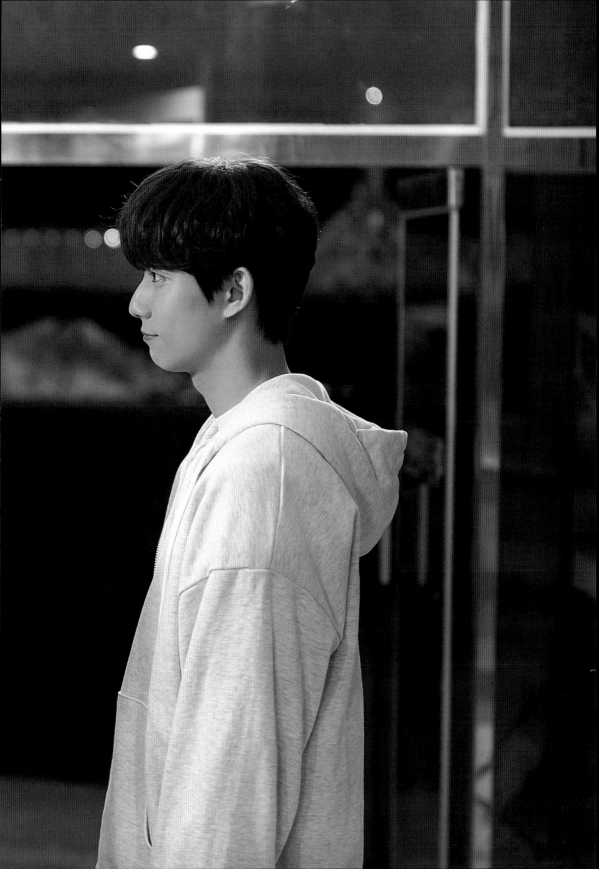

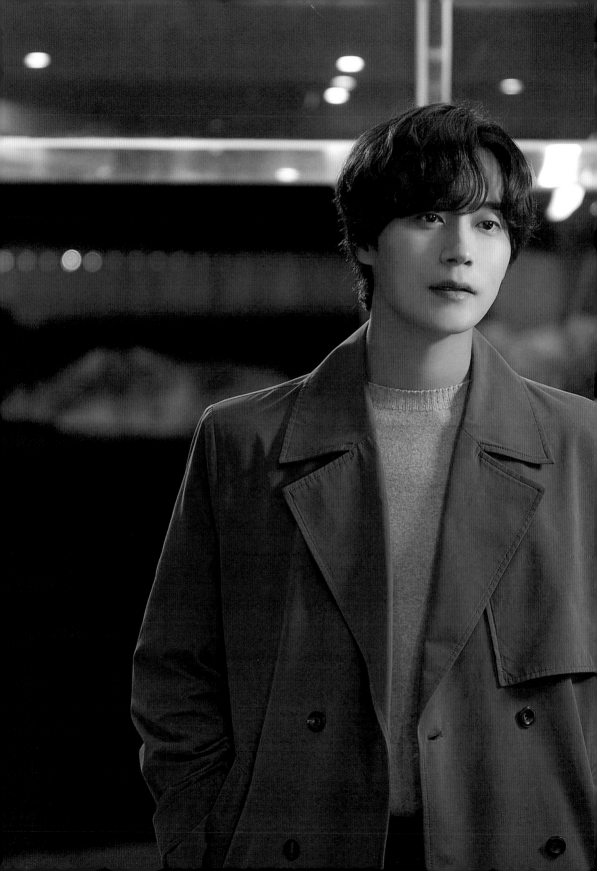

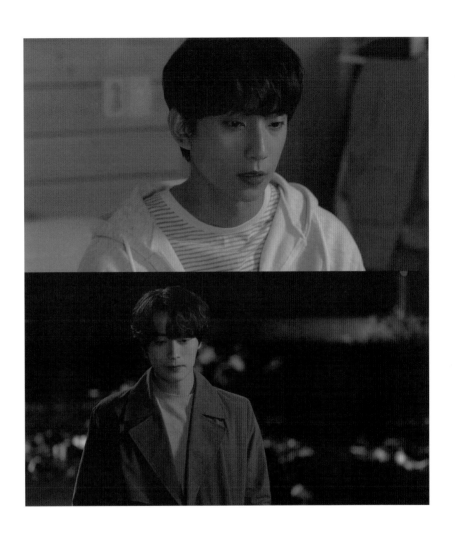

為什麼感覺這麼疲憊？所以才會對我那麼好啊⋯⋯
應該是這樣吧？畢竟他是責任感很強的人。

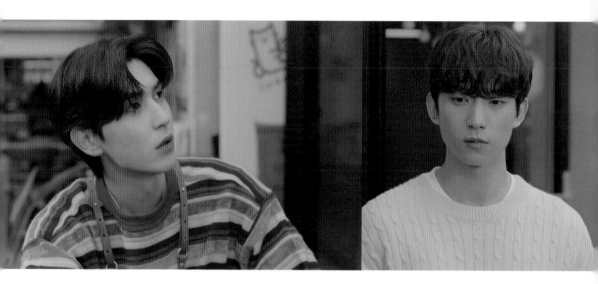

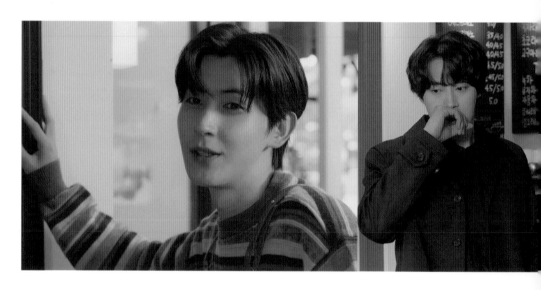

發生什麼事了？又有哪裡不舒服嗎？

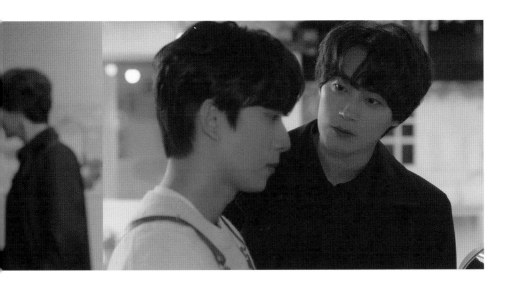

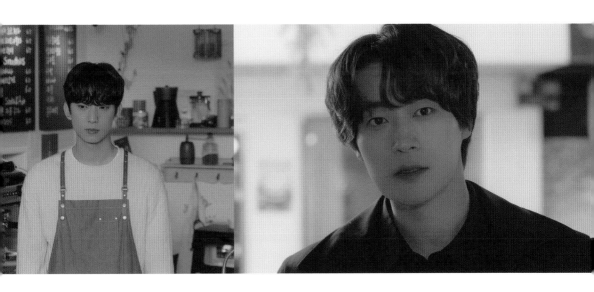

元英，你下個禮拜休息那天有空嗎？
我們來辦咖啡廳的同樂會吧！
順便幫元英辦生日派對！車柱憲，你一定會說「沒空」是吧？
那就當我沒問。
不錯啊。正好我打算去透透氣。應該可以去吧？

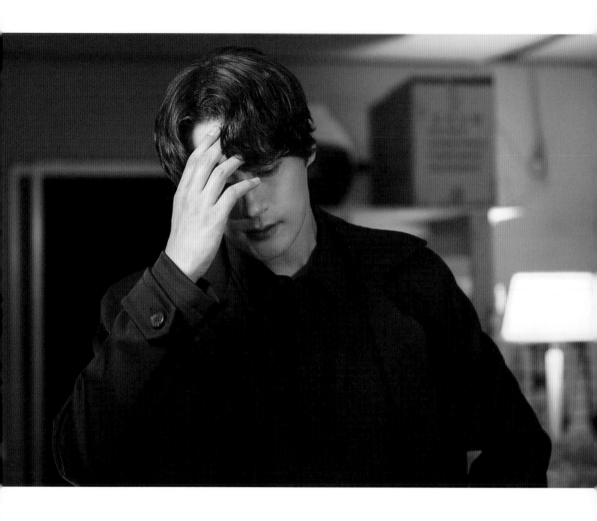

你後天要去中國一趟，聽說有什麼研討會⋯⋯
我為什麼要去那裡？
你爸說在北京有個研討會，要我一定要帶你去。

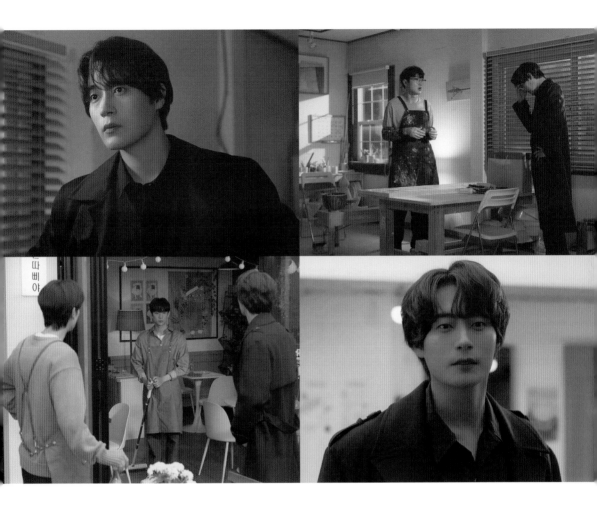

我臨時要去北京出差。
為什麼？要去中國賣碗盤嗎？那邊喜歡你的作品嗎？
對不起，那天是他的生日。
我應該會在那天早上回到韓國，一下飛機就去和你們會合。
已經說好要幫他慶生，就算會晚一點也要去。

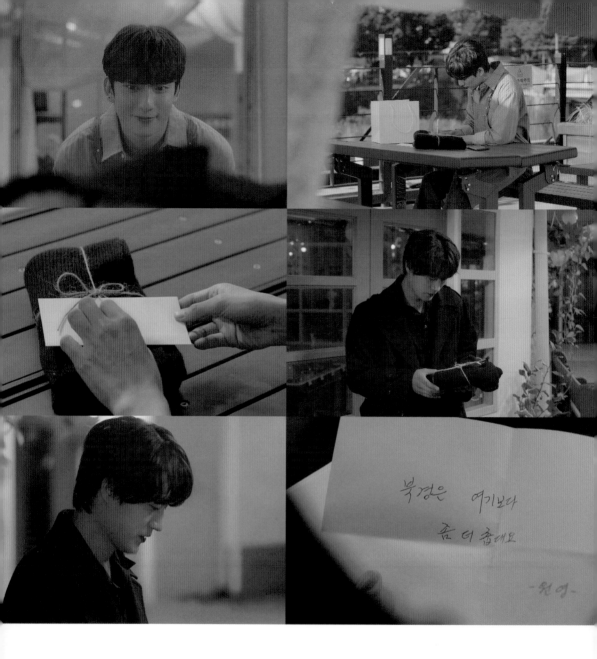

「聽說北京比韓國還要冷。——元英」

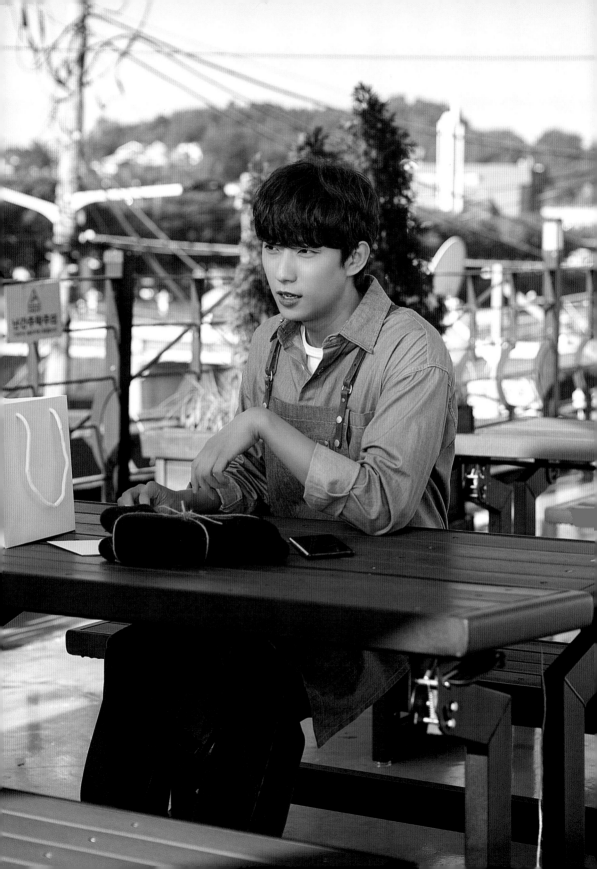

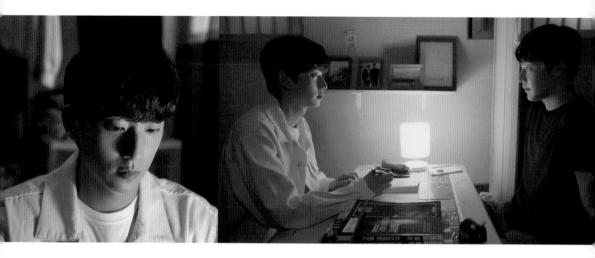

浩泰，你不是交過女朋友嗎？你是怎麼接受自己喜歡東喜哥的事實呢？

我接受什麼了？

所以⋯⋯該說是承認嗎？也有可能是錯覺嘛！

不是，喜歡一個人是感性決定的，你為什麼一直問我是承認還是錯覺，這些是由理性決定的事吧？

是我太單純所以不懂嗎？還是大家都是分開來看呢？我就是喜歡金東喜。

你，喜歡瓷器店的那位大哥吧？直接告白啊！

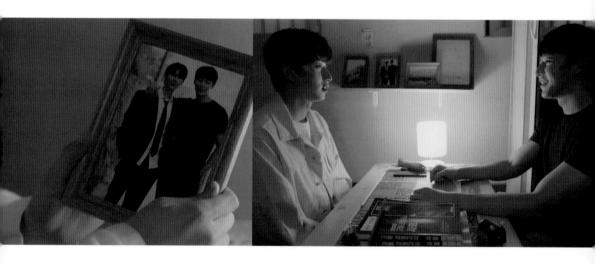

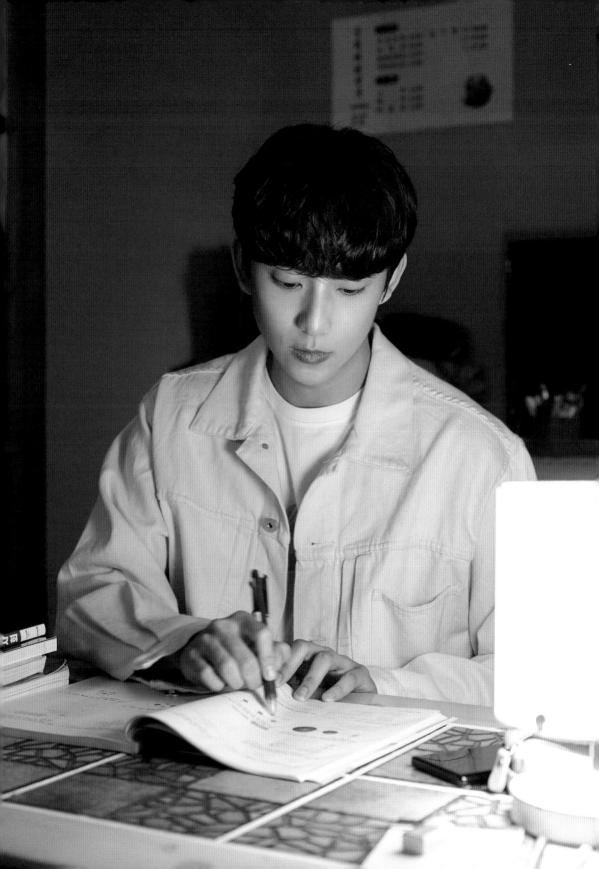

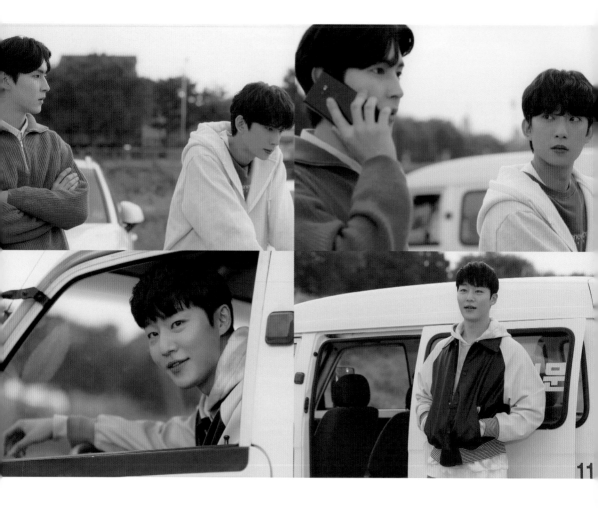

11

可惡，瘋了嗎！！喂！！高浩泰，你是偷開那個過來的吧？還不快開回去？！
快上車！！

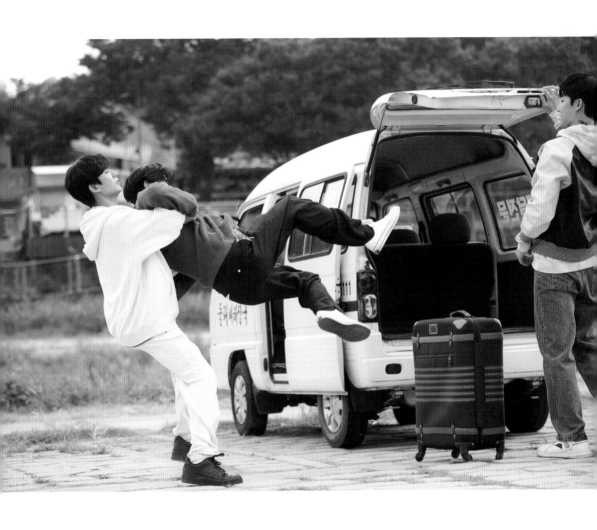

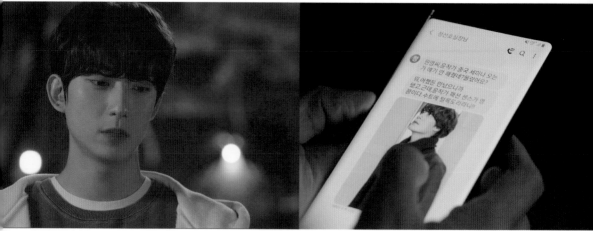

（元英，尹老師沒跟你說他要來中國參加研討會嗎？你不知道？）
（總之，我在這裡遇到他就沒事了。不過他的品味真差，居然穿西
裝配圍巾！！）

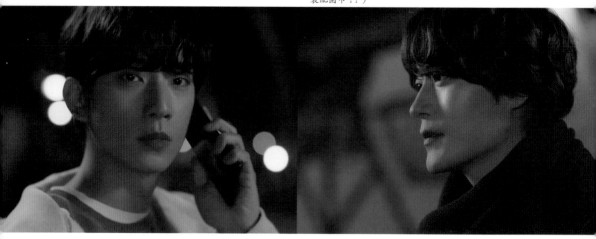

學陶輪的時候，不一定要像那樣抱著我吧？在書店的時候，你也是刻意來找我的吧？
你不是說不喜歡有人去你家。
像這樣一回韓國就跑過來，不是對隨便一個人都可以這樣吧？這些也都是因為責任感嗎？
責任感究竟要多強才能做到這種地步？
現在我要做一些瘋狂的事，如果你覺得不舒服，可以揍我一拳沒關係。
我⋯⋯喜歡老闆。
很抱歉我自作多情，還向你表白了。

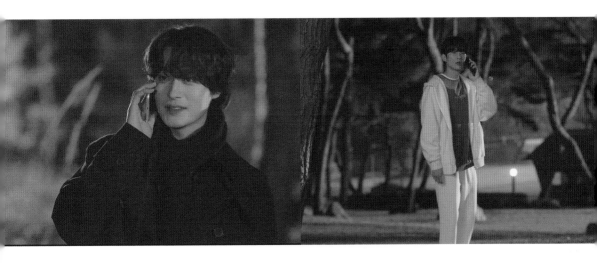

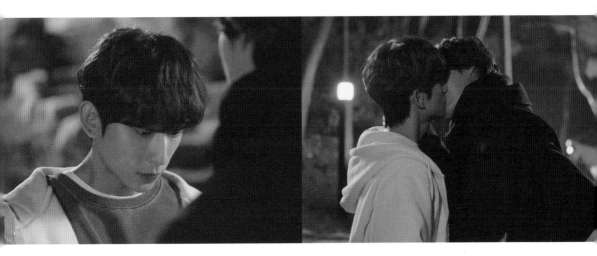

真的像個笨蛋。

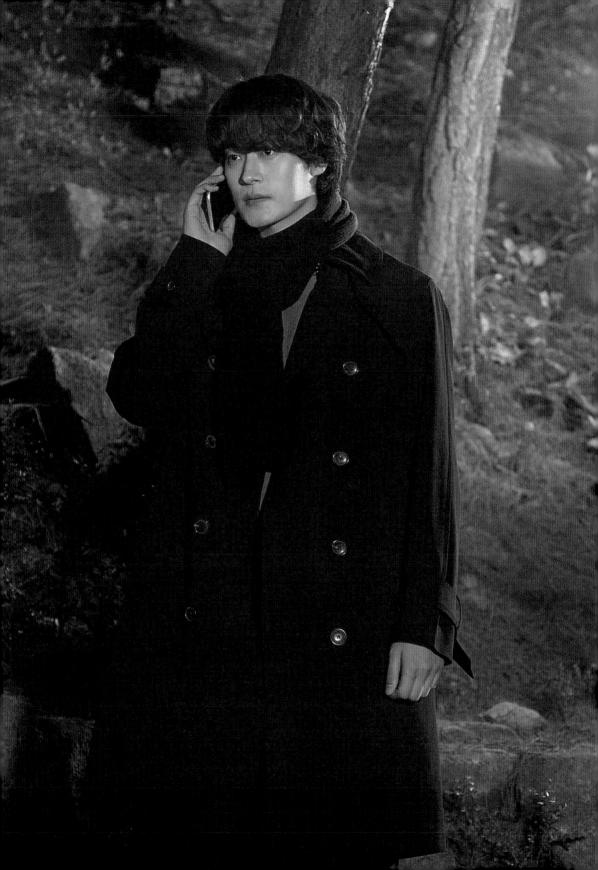

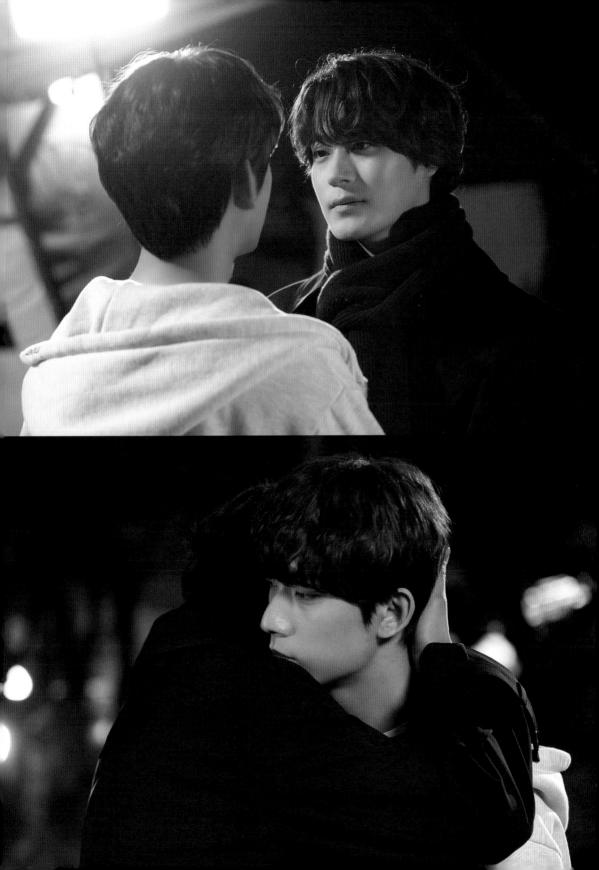

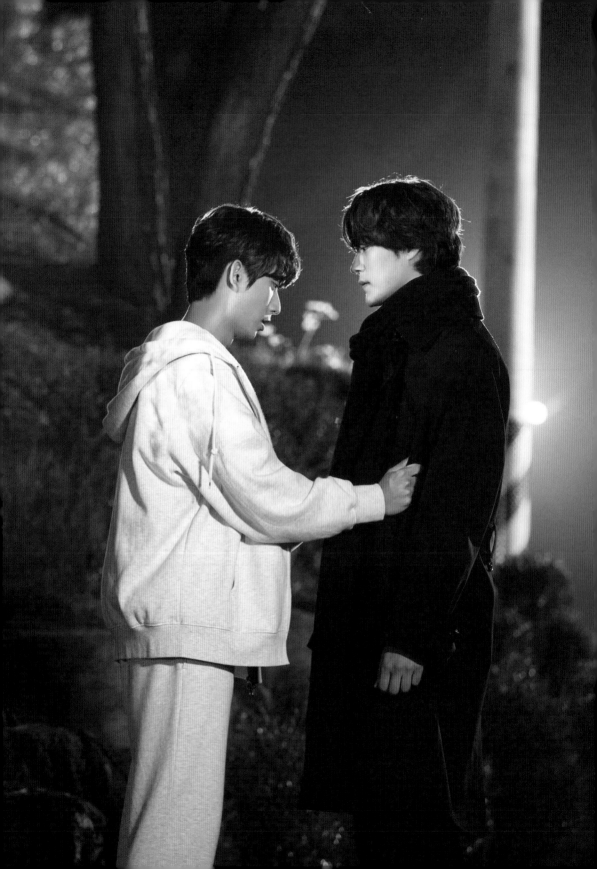

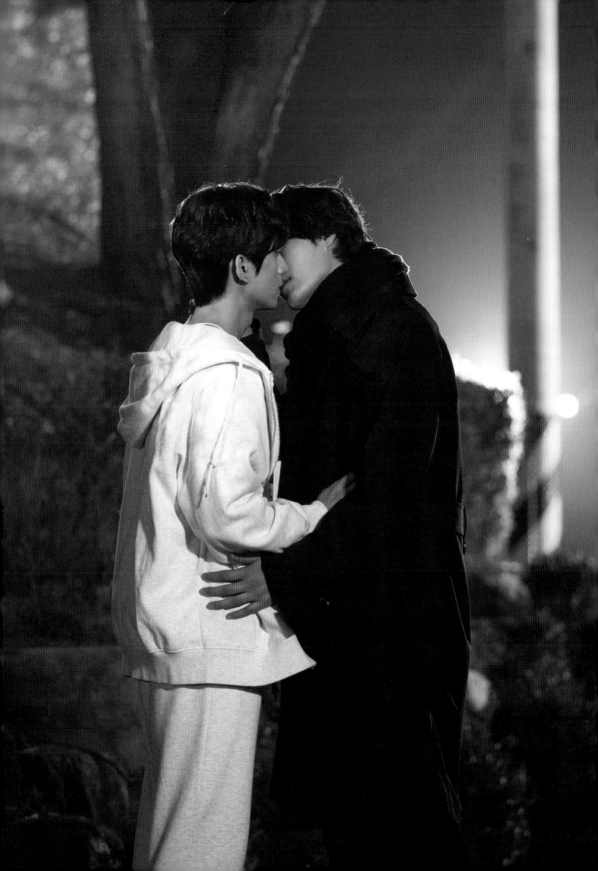

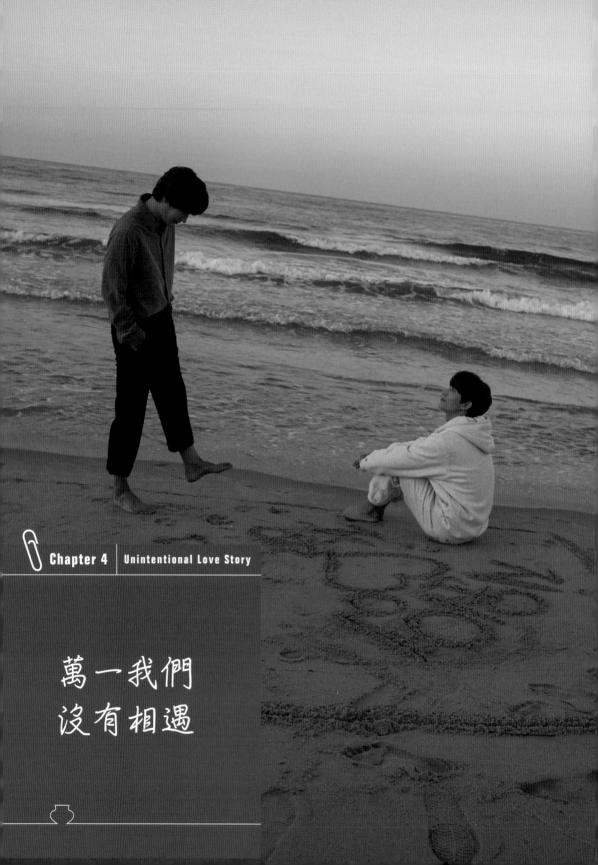

Chapter 4 | Unintentional Love Story

萬一我們
沒有相遇

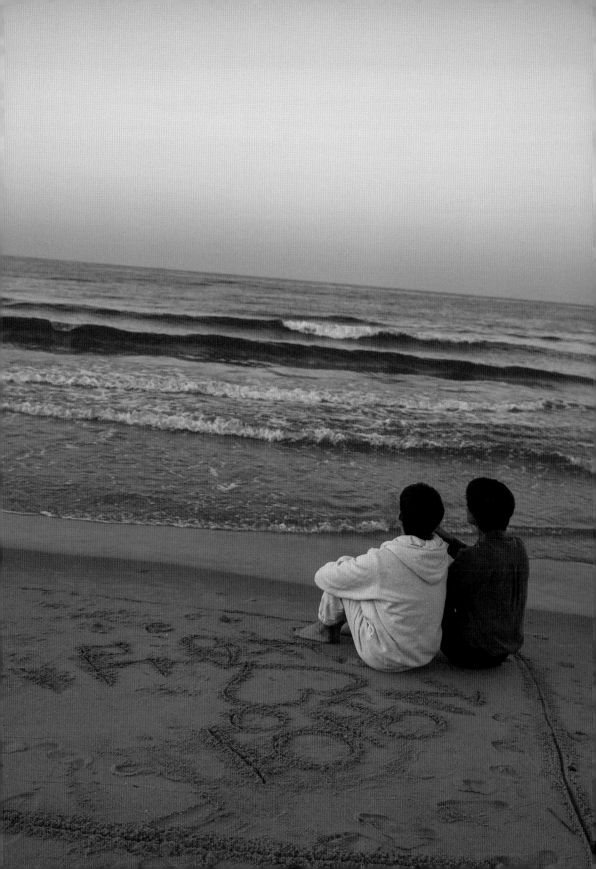

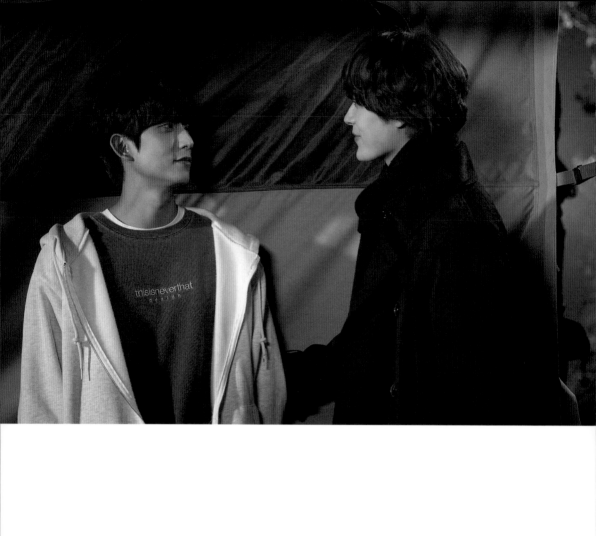

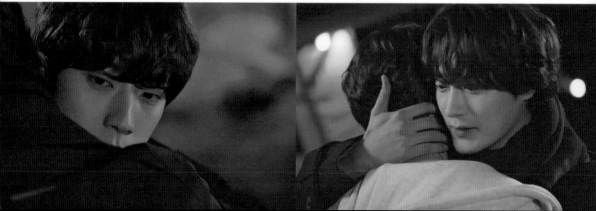

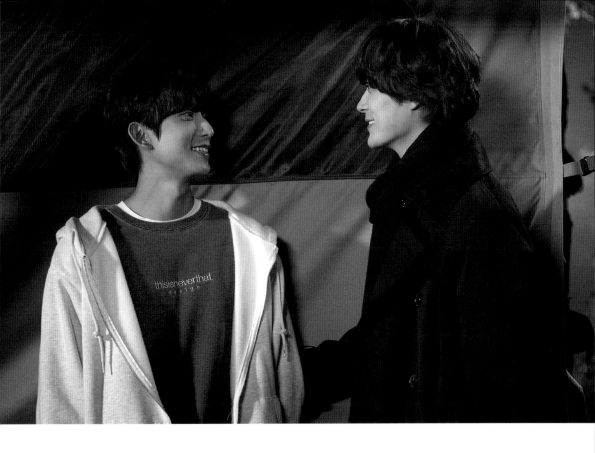

我喜歡上老闆的事，你早就知道了嗎？為什麼不早點告訴我？這樣很好玩嗎？
我忍住了，因為我想要慎重以對。但是，越來越覺得難以忍耐了。
努力忍住想要對你更好的欲望。
你願意和我談戀愛嗎？

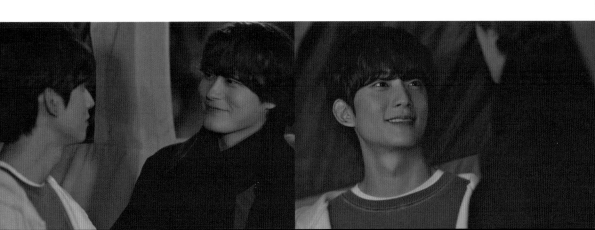

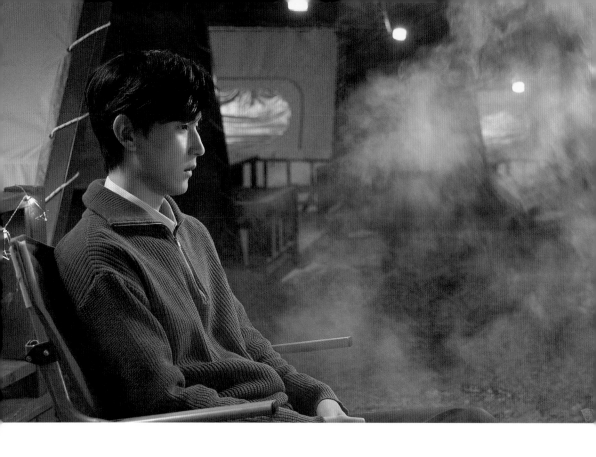

不過，你為什麼不喝酒？我什麼都不會做，你陪我喝點酒吧！
醒醒吧！我寧願去死，也絕對不會跟你一起喝酒。

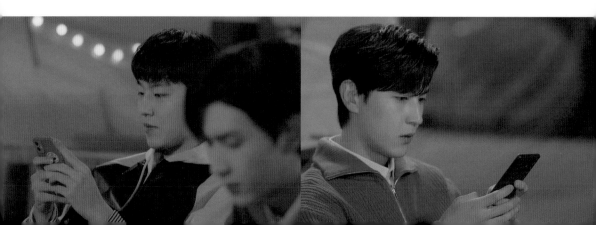

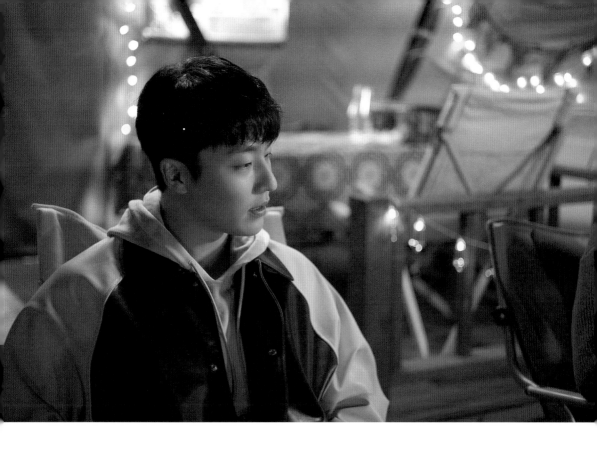

為什麼？是因為不想被我發現真正的心思，對吧？
我想過了，你生氣的點不是「跟我交往」，而是「一個月」吧？

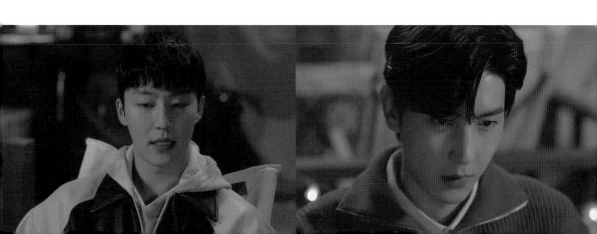

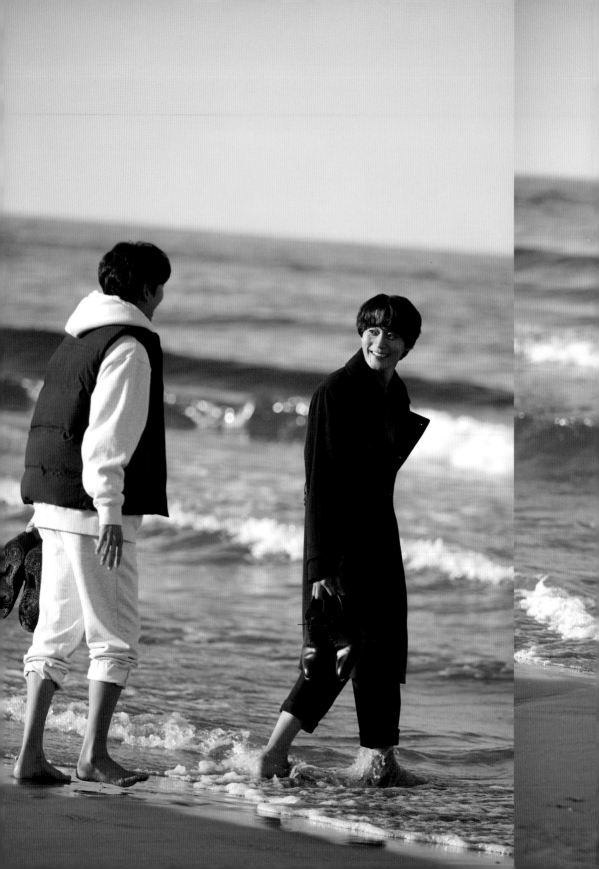

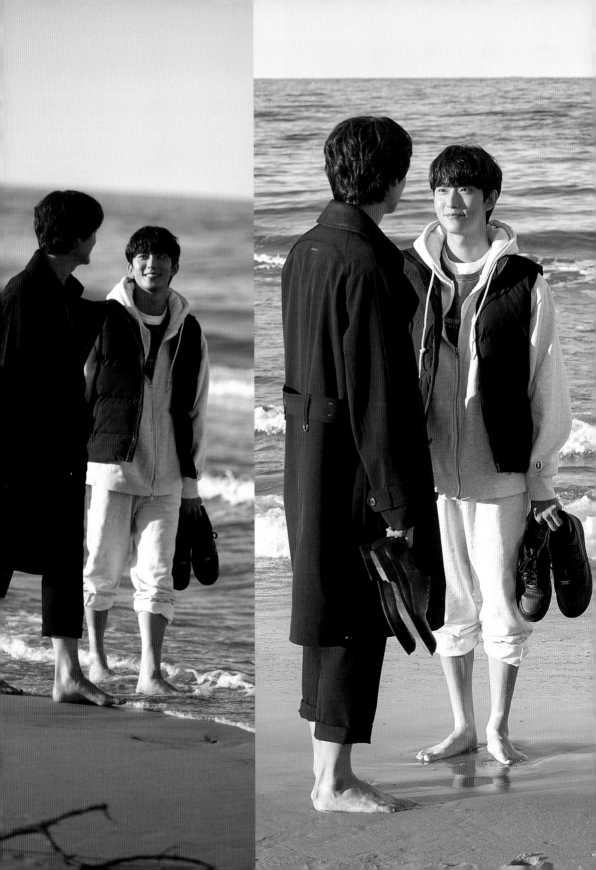

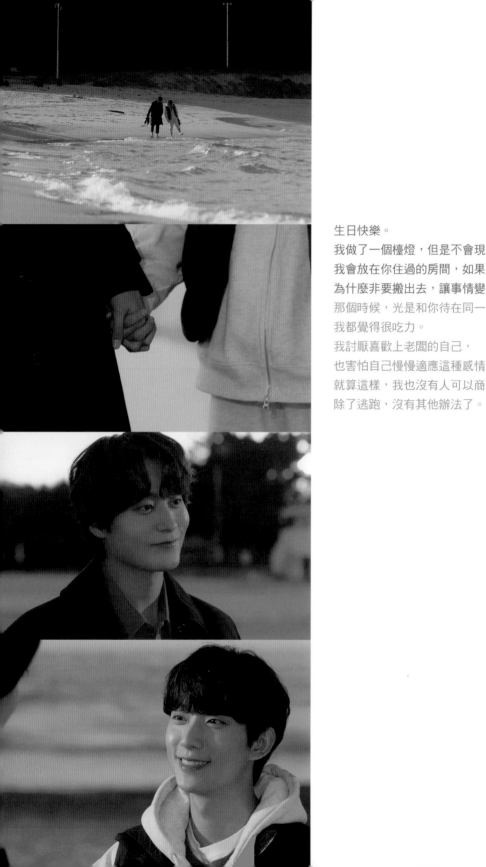

生日快樂。
我做了一個檯燈，但是不會現在給你。
我會放在你住過的房間，如果想看就過來。
為什麼非要搬出去，讓事情變得這麼複雜？
那個時候，光是和你待在同一個空間，
我都覺得很吃力。
我討厭喜歡上老闆的自己，
也害怕自己慢慢適應這種感情。
就算這樣，我也沒有人可以商量。
除了逃跑，沒有其他辦法了。

你想笑我幼稚也沒關係。
我一直很想做一次這種事。
我也喜歡幼稚的事。
如果世界可以變成這麼小就好了。
這樣一來，
不管你在哪裡，我都可以看得到。

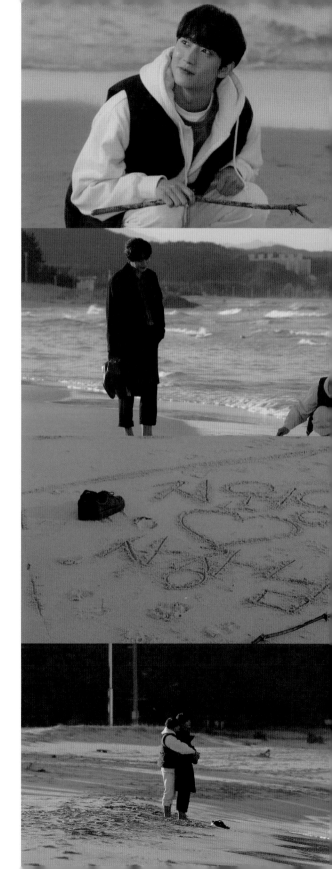

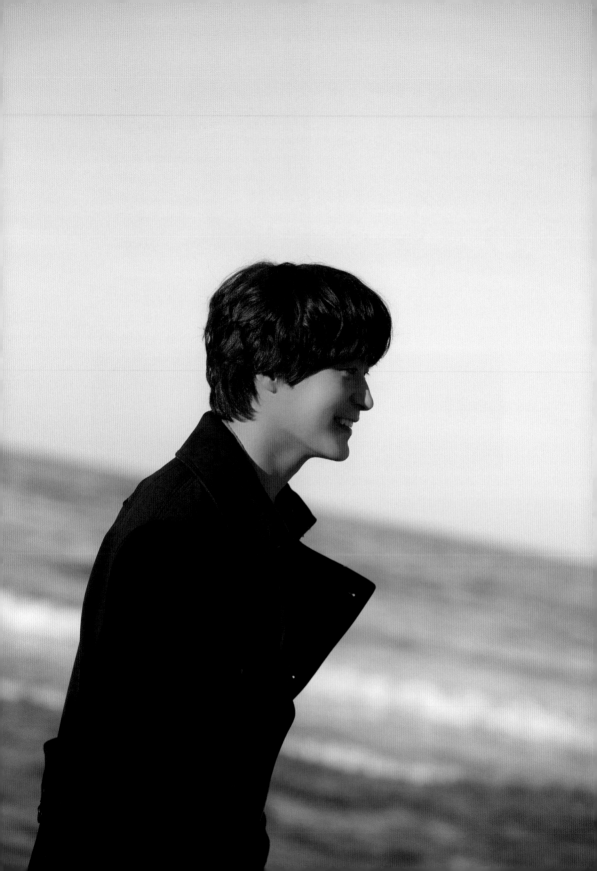

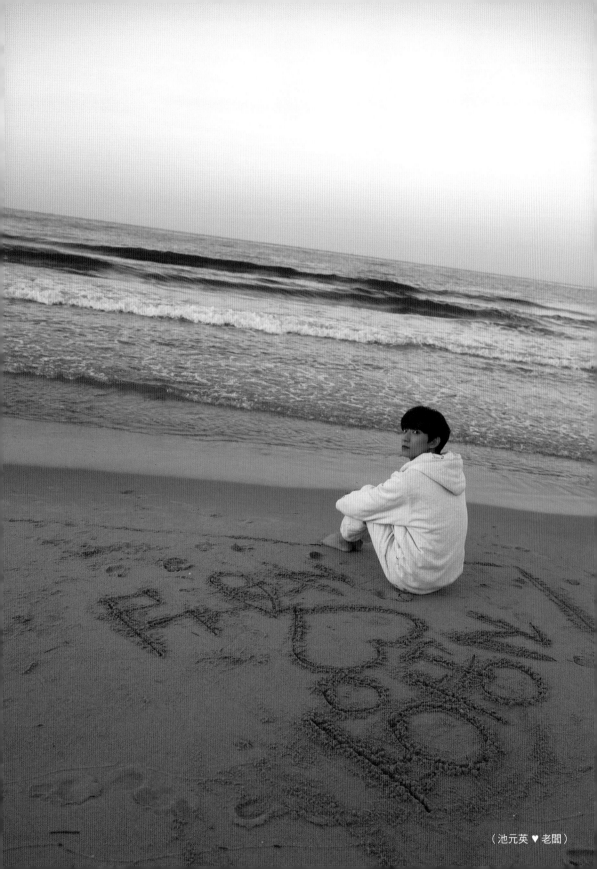

（池元英 ♥ 老闆）

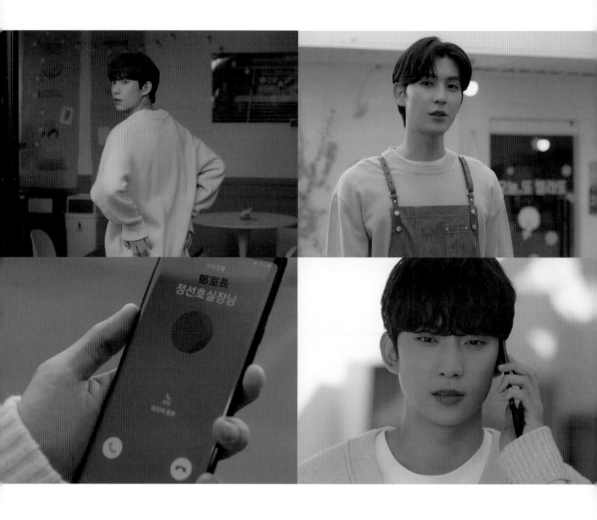

鄭室長
정선호실장님

我要快點對他坦白。可以去的公司又不是只有太平一家。

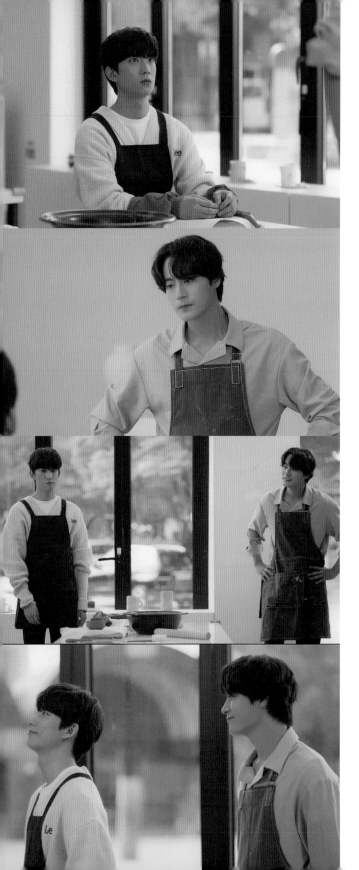

池元英，
這麼基本的東西為什麼還是做不好？
都已經上幾堂課了？
你又在開玩笑吧？我不做了！
真是可愛死了。
真失望，
我還以為你是因為我的臉才迷上我的。
我也是帥哥一枚！

我可沒有要人幫忙相親！
所以才會連喜歡的類型都公開了嗎？
我只是編了一個最普通的來說。
不過，你的理想型該換一個了。
清純型有點⋯⋯

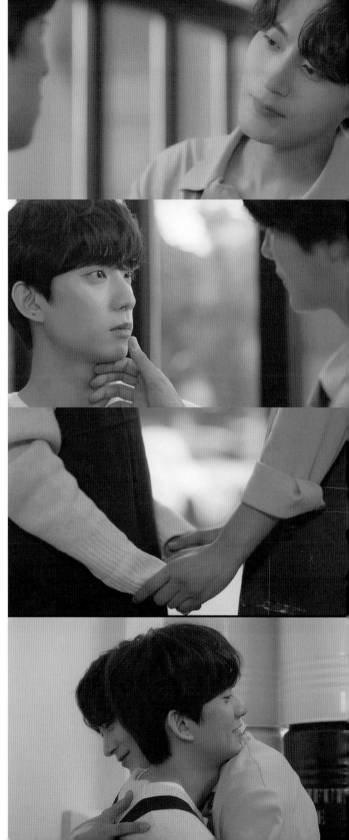

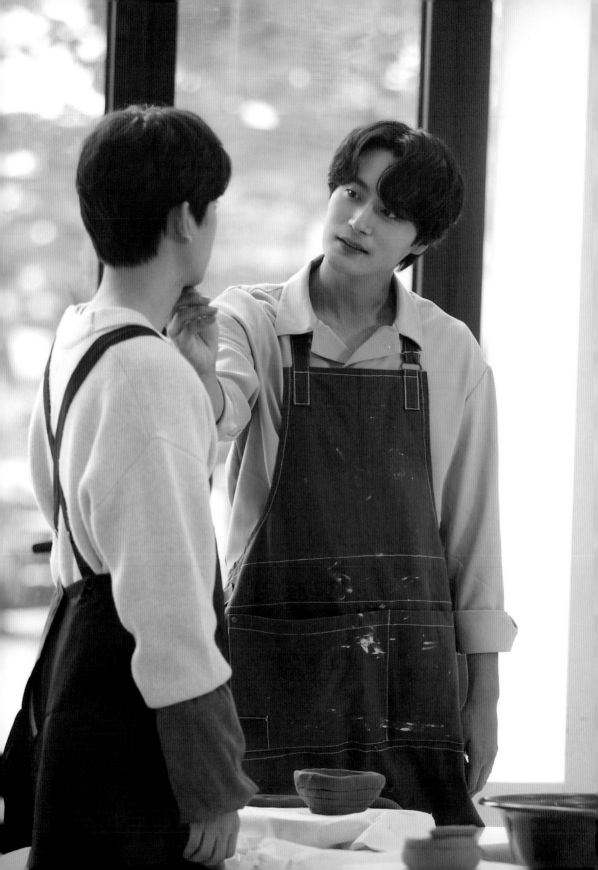

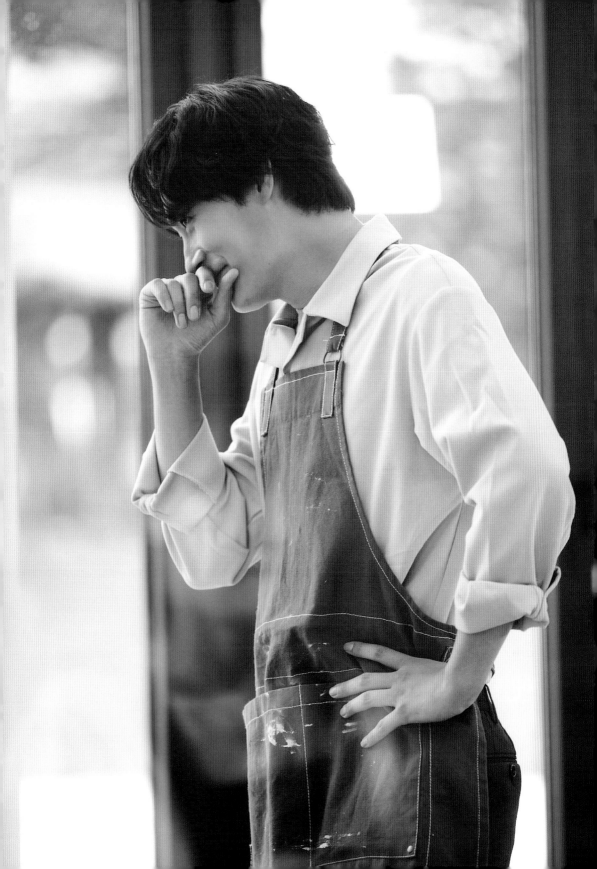

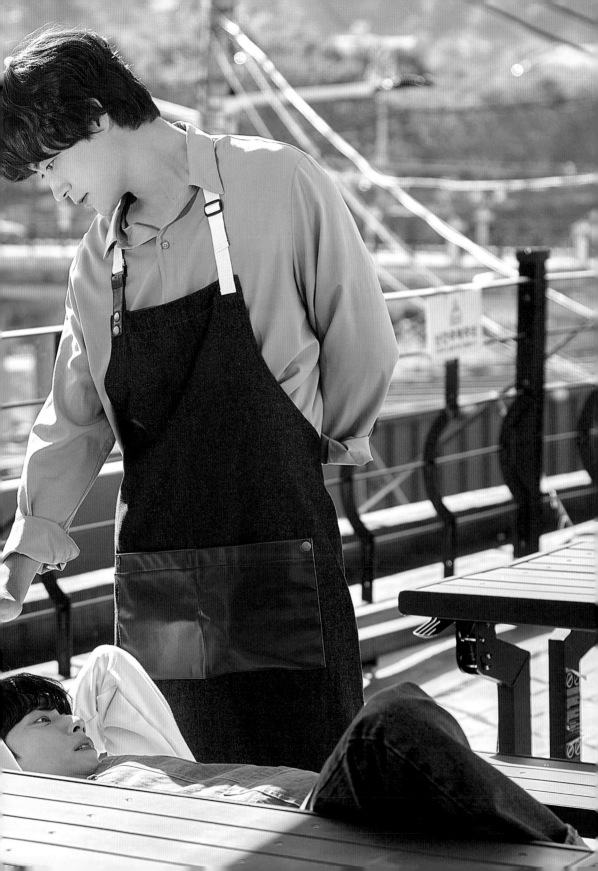

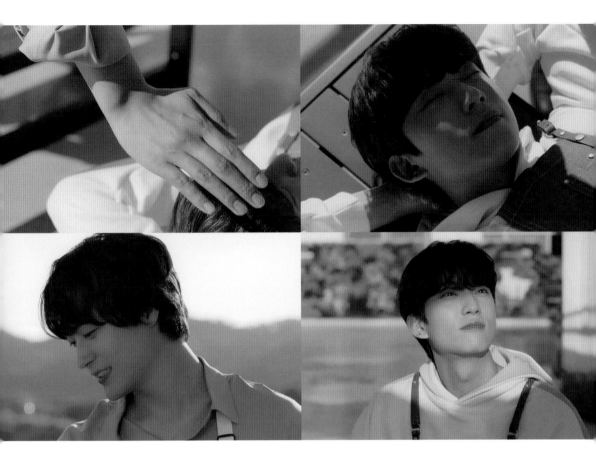

我從父親身上繼承了很多天賦。
但是，從沒有像元英一樣的溫暖回憶。
與其說是對待兒子，父親對我不如說像是在對待弟子，
我從未想過要從他身上獲得愛。
就算是年幼時，我也覺得「身為父親，他的分數是零」。

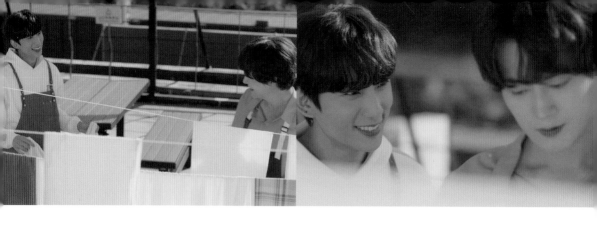

那個，這次休假，我要去一趟首爾。
有點事要做，也想見見許久沒見的朋友。

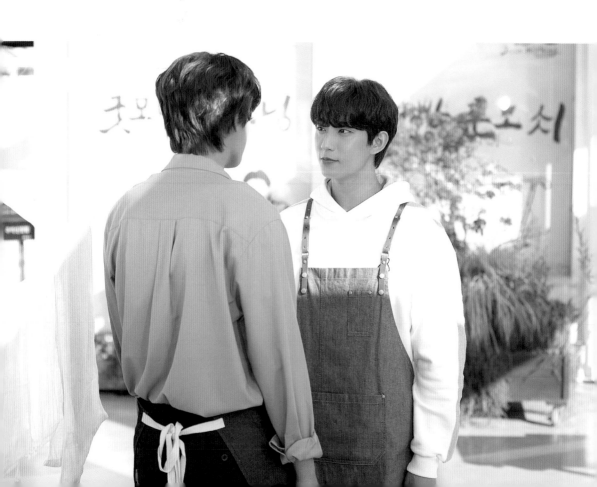

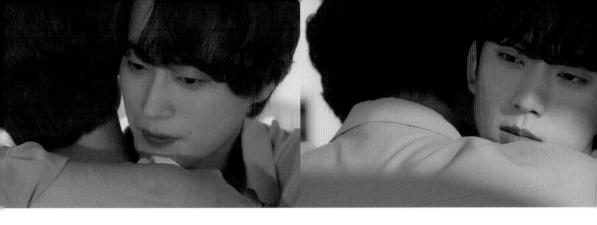

我不願意，但我不能老實說吧？
你在忌妒嗎？
謝謝你來到我身邊。
去吧！去做你想做的事。只有一點，不要說謊。

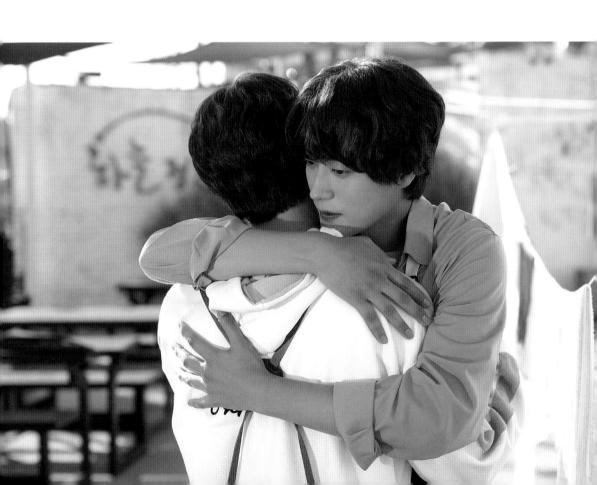

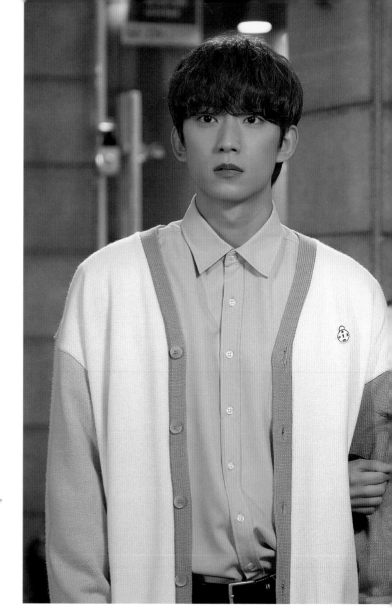

我無意中撒了謊，
但我害怕如果說了實話，
就再也見不到他了。
元英，你知道我為什麼中意你嗎？
因為你很誠實。
不計較自己的利益，只為他人著想，
還可以那麼真誠地對待他人。
不要拿害怕之類的當藉口，
照你的心意去做吧！
建立在謊言上的關係，
總有一天會垮下來的。

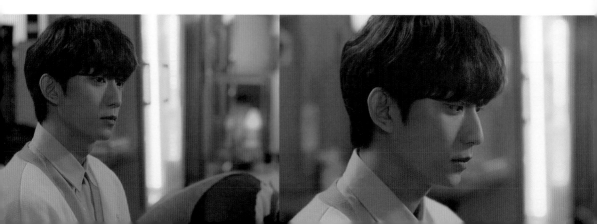

我是和元英很熟的哥哥。因為時間有點晚了，來接他回去。
你好像喝得很醉，還要人攙扶。
對不起，我先走了。大家回去的路上小心。走吧，老闆！

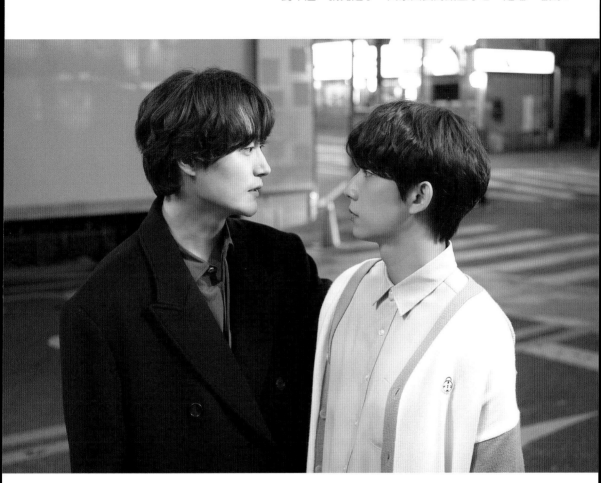

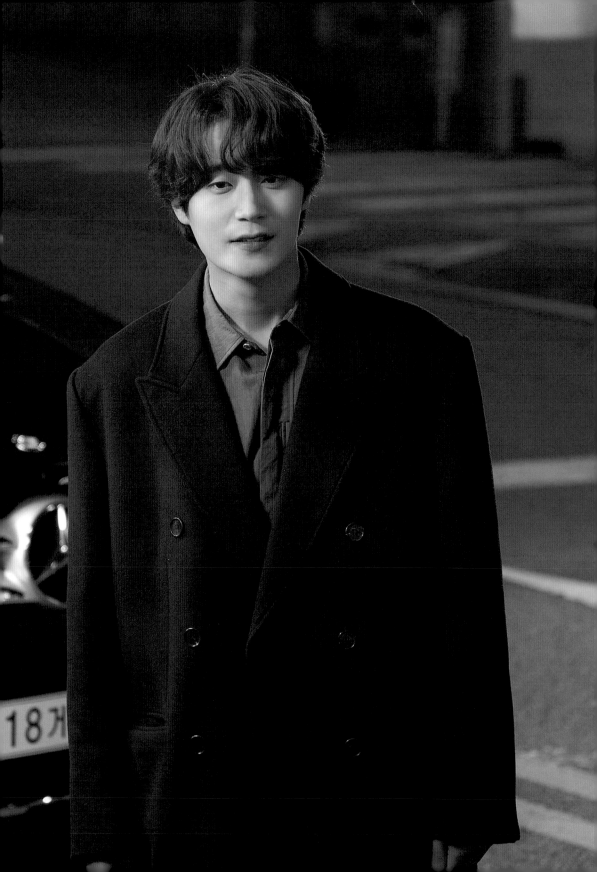

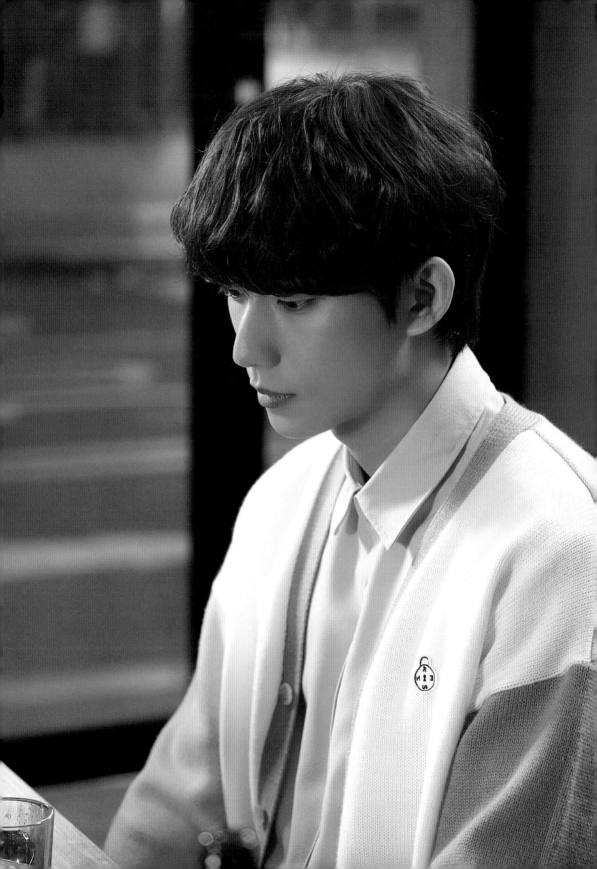

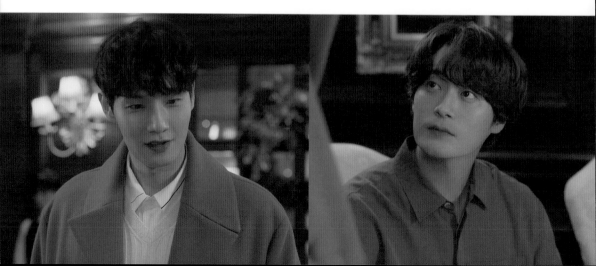

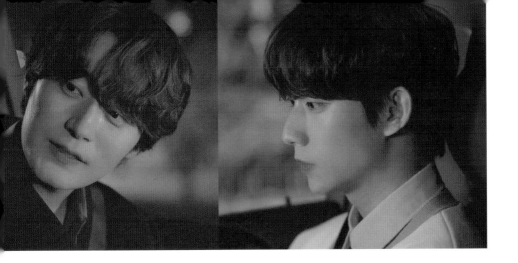

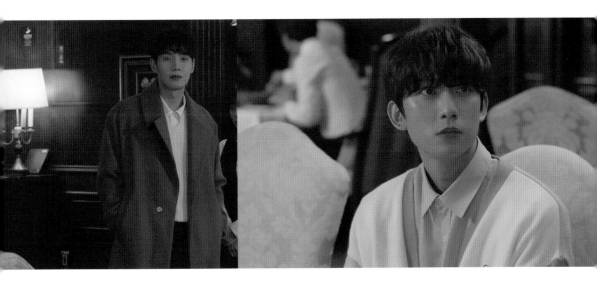

比起明天之前都見不到你，現在累一點還比較好。

看著我。啊，現在感覺好多了。

老闆，我有話要跟你說，我們可以先去個安靜的地方嗎？

我們不是可以開心打招呼的關係吧？我正在談重要的事情，不想被人打擾。

我也很忙。我是來和飯店相關人士開會，想請他們在大廳展示幾個我的作品。

如果你再晚幾天來，應該就能看到，真可惜。

沒那必要吧？把藝術當成搞事業的人創作的作品，我沒興趣。

你帶其他人來這裡，會不會太過分了？

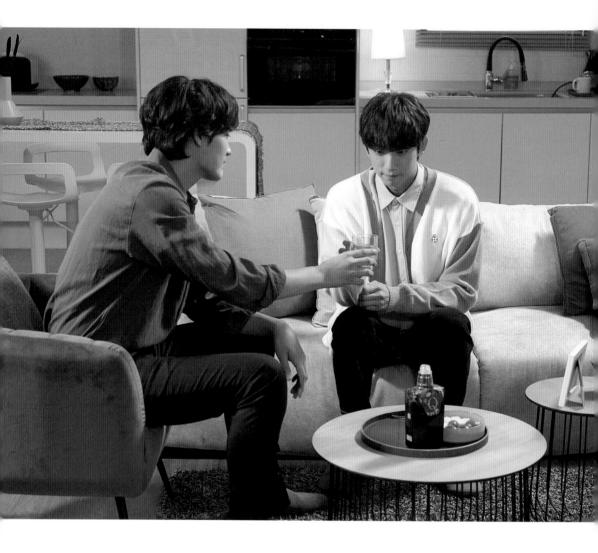

剛剛那個人，是我大學的學長。
我跟他交往了五年。雖然不能說是一段多美好的戀情，
但是我們很穩定。
你知道畫家尹聖國嗎？他是我的父親。
因為他，有很多人想要利用我而刻意接近我。
那個人也是。
在那之後我無法再相信任何人。大概是想要逃離尹太俊的人生吧！
抱歉沒能事先告訴你。

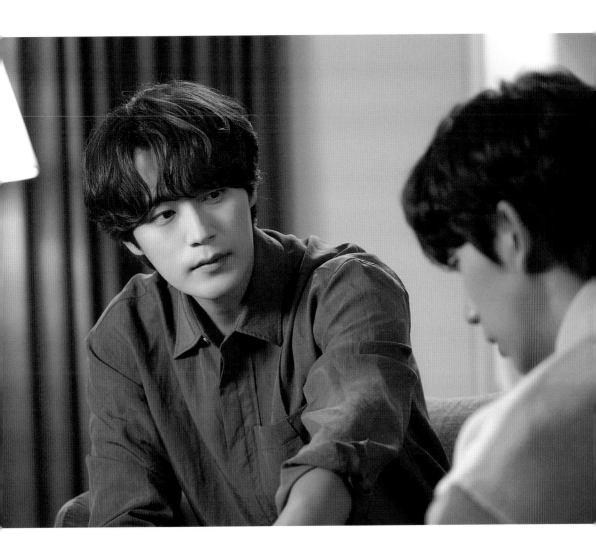

你不必道歉！！這不是老闆要覺得抱歉的事。
人一輩子都會說大大小小的謊。
當然，我不是說這麼做是對的，不過有可能是不得已的狀況，
所以你不用道歉。

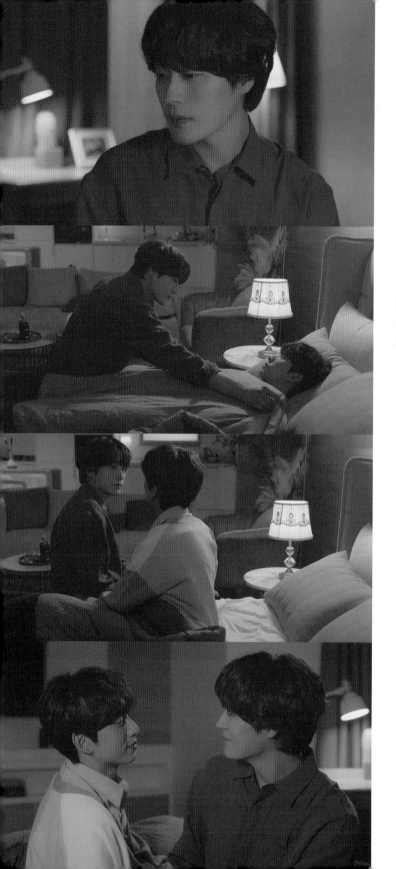

對不起。
我也沒想到會喜歡上你。
因為不知道才這麼做的。

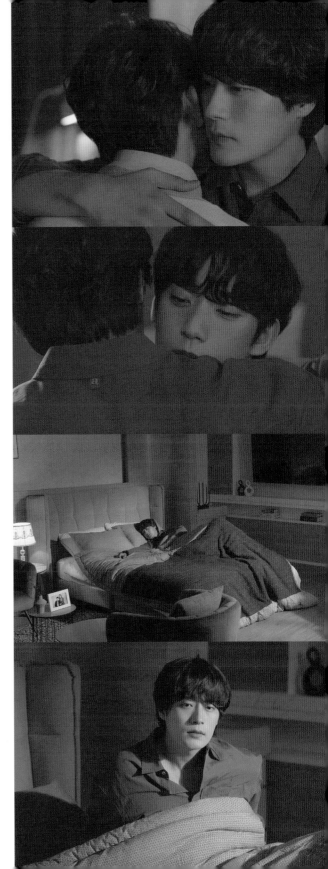

這種告白，
如果能在清醒的時候說就好了。
對不起……
老闆，對不起……真的……

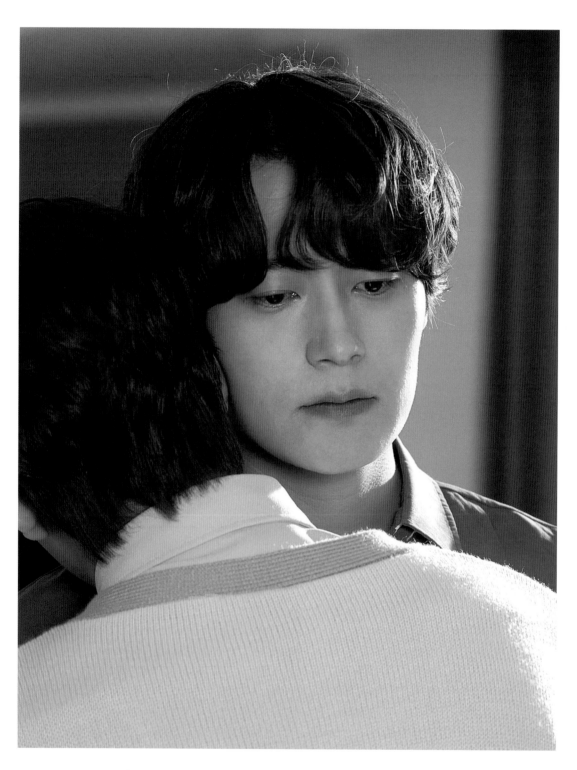

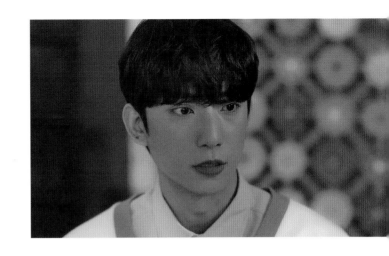

我……不想繼續做這件事了。
沒辦法繼續欺騙那個人了。
但是，我想拜託你，
在我親口告訴尹作家前，
請幫我保密。

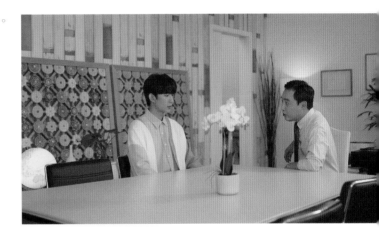

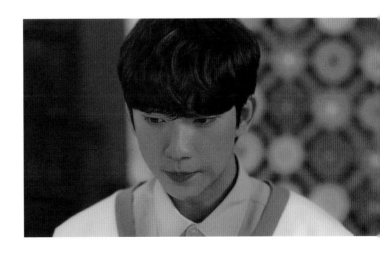

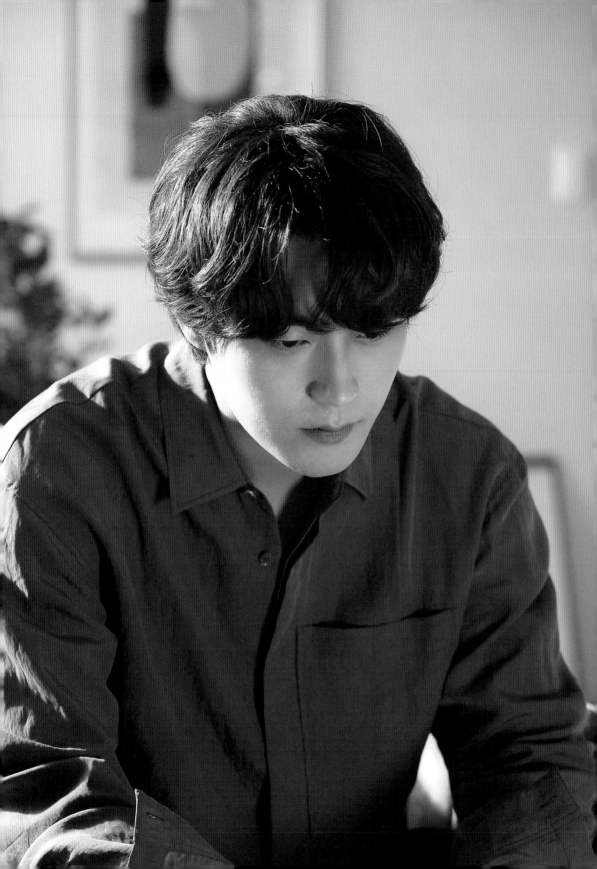

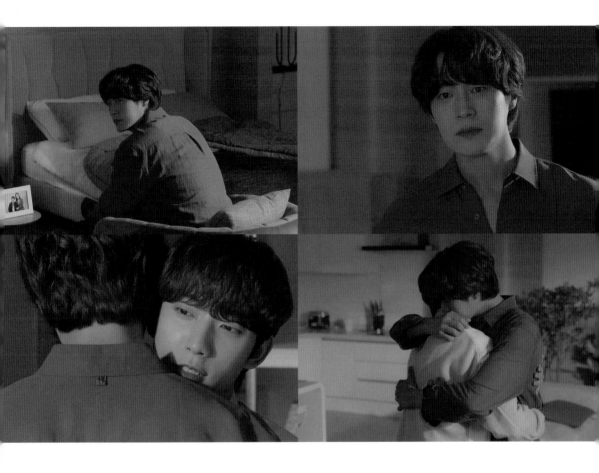

因為只有出去一下子，我以為你不會擔心。
怎麼可能不擔心？昨天還發生那種事……
你昨晚不是無緣無故一直向我道歉嗎？
到了白天又突然消失，還聯絡不到人，我知道的也只有你的手機號碼。
一想到你就這樣消失，我會找不到你……
是我錯了。我不會再這樣了。

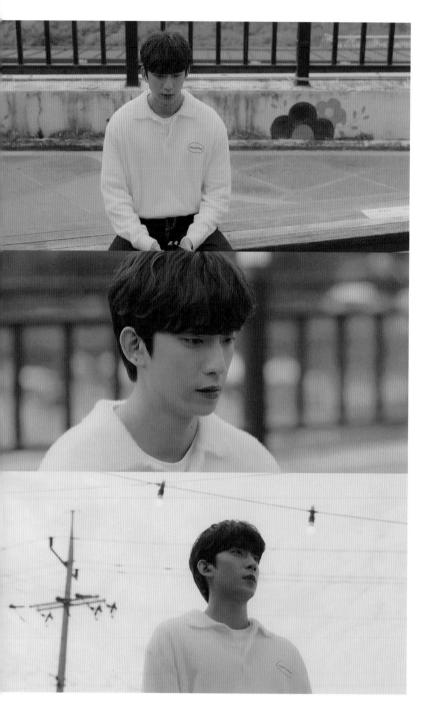

只要辭呈被受理⋯⋯
再等我一下。
我會導正一切的。

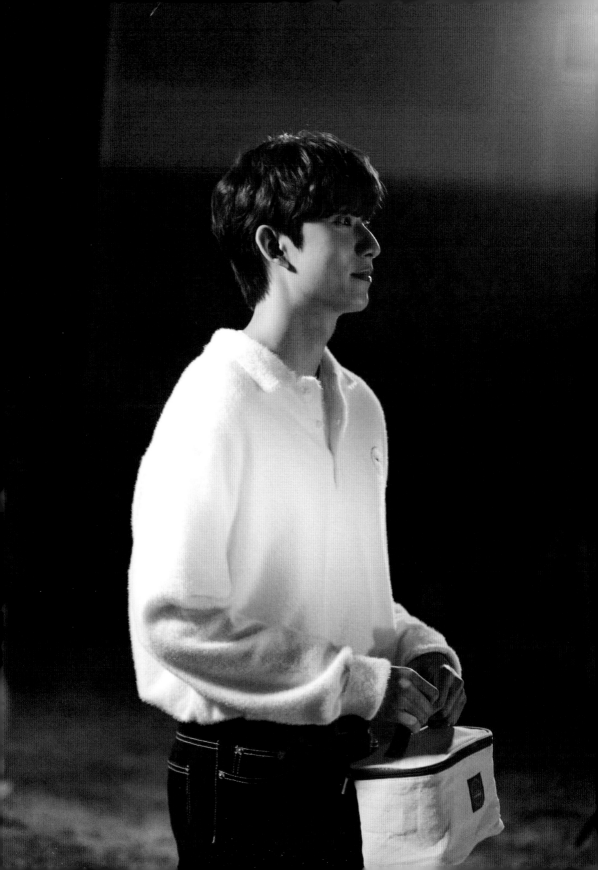

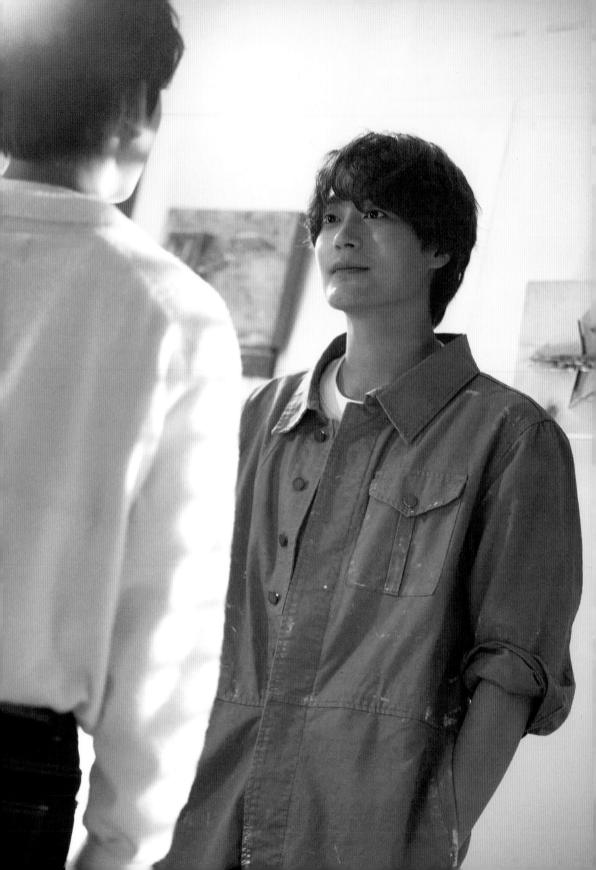

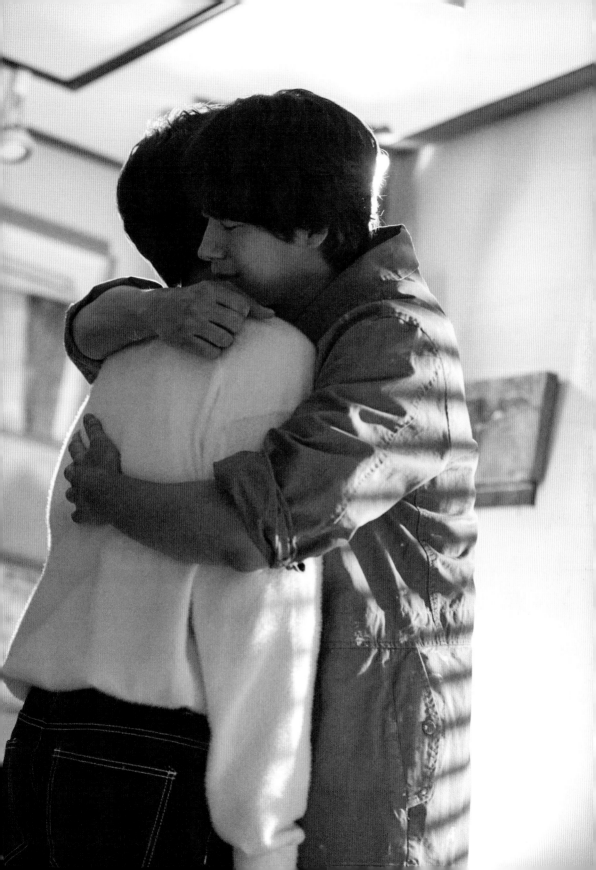

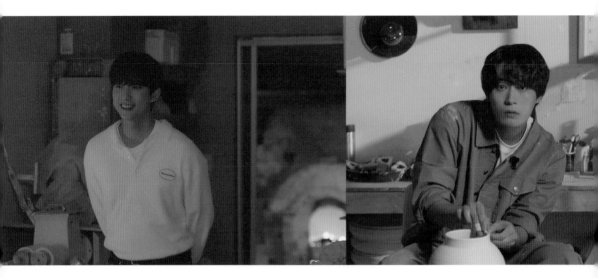

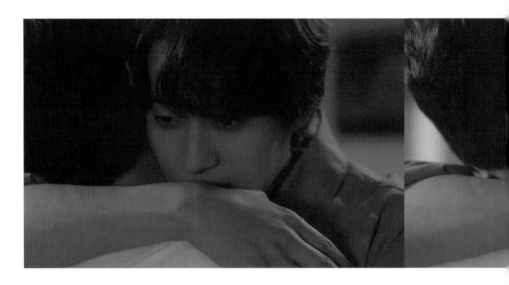

我來找被罈子搶走的戀人！

感覺活過來了。

還沒吃飯吧？我做了辣炒年糕，很好吃喔！

因為要幫浩泰上家教，我得馬上回去。

結束之後，我去民宿找你。

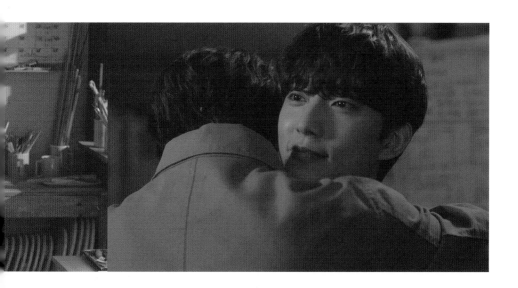

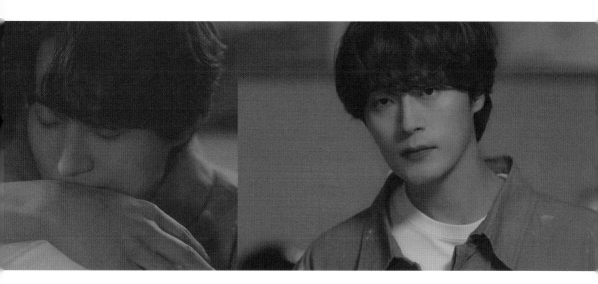

哦，元英，我現在在尹作家的工作室……你在哪……

請解釋一下。

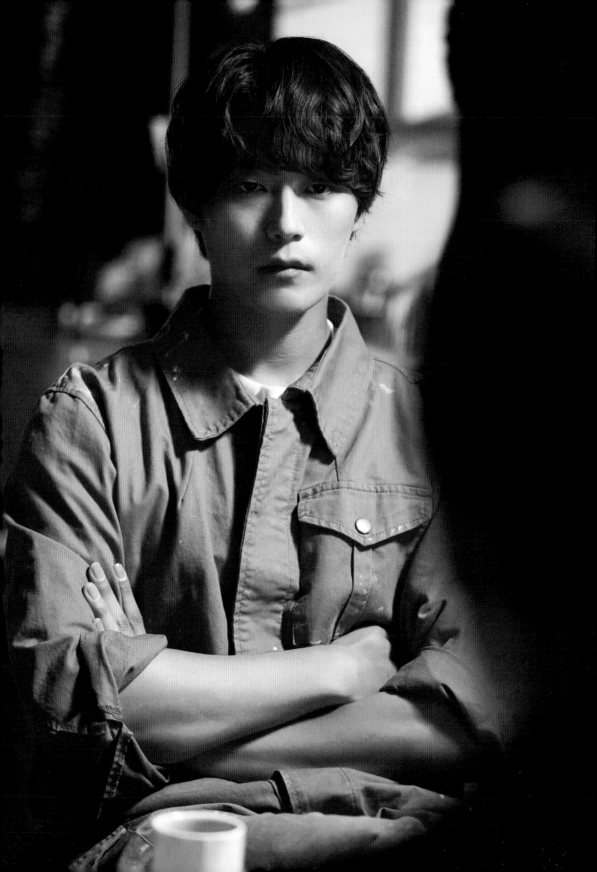

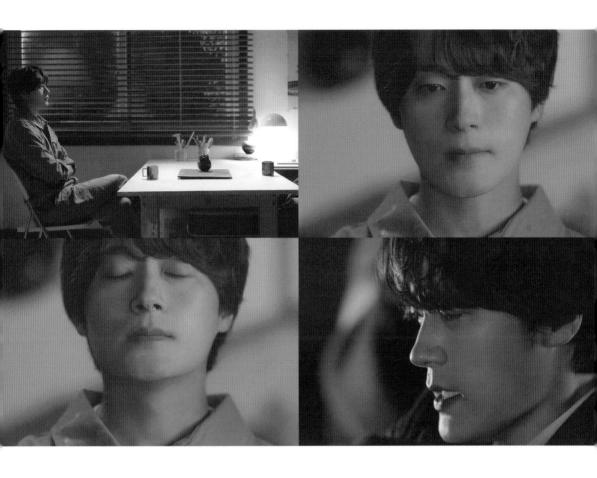

池元英告訴你有關我的事，不只在最近而已……
應該是在被停職後沒過多久，他來到江陵讓自己的腦袋冷靜一下，偶然遇到了您。
然後，又過了不久，他就跟我聯絡，並問我一件事：
如果他能夠說服尹作家，幫助公司跟尹作家簽下專屬合約，是不是就可以復職？

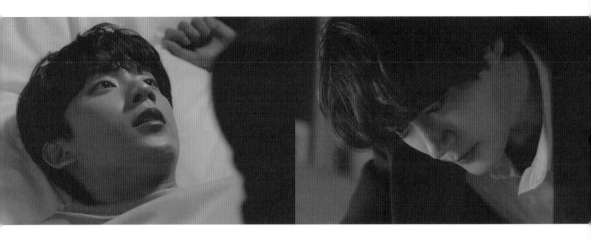

我全聽鄭室長說了。你為什麼會待在我身邊的理由……

但是！如果你現在願意主動坦白，我就會重新考慮。我心想，你會不會有難以啟齒的原因？

去首爾的時候，你看起來那麼痛苦，會不會是因為這件事？

但是，你終究……還是選擇了公司。不管是那個時候，還是現在……

不！不是那樣的。我是因為太害怕了，如果全都說出來，老闆好像就不會再跟我見面了。

我害怕和老闆分開。

你應該要害怕。如果我們分開，你的計畫就泡湯了。

我比想像中還要快淪陷，你應該覺得是個好機會吧？

我從來沒那麼想過。我從來不覺得這樣是個好機會。

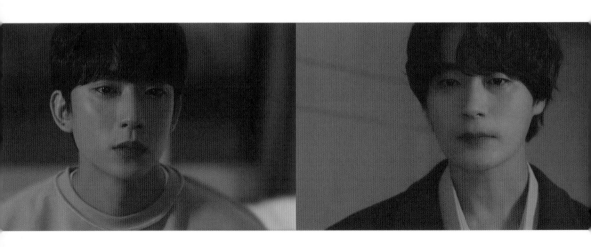

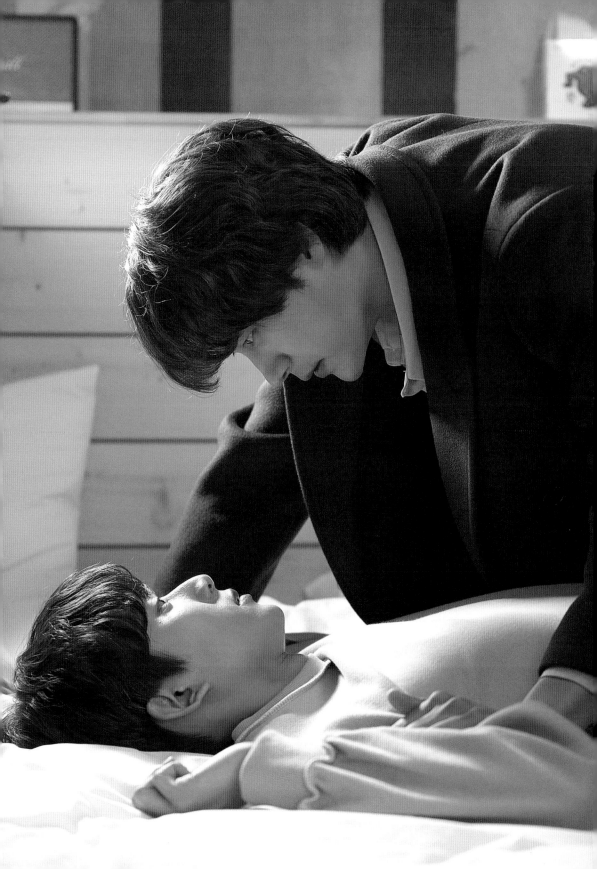

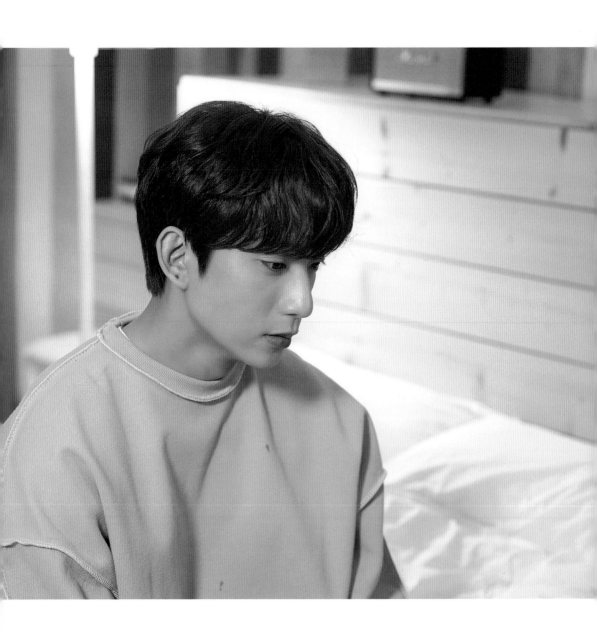

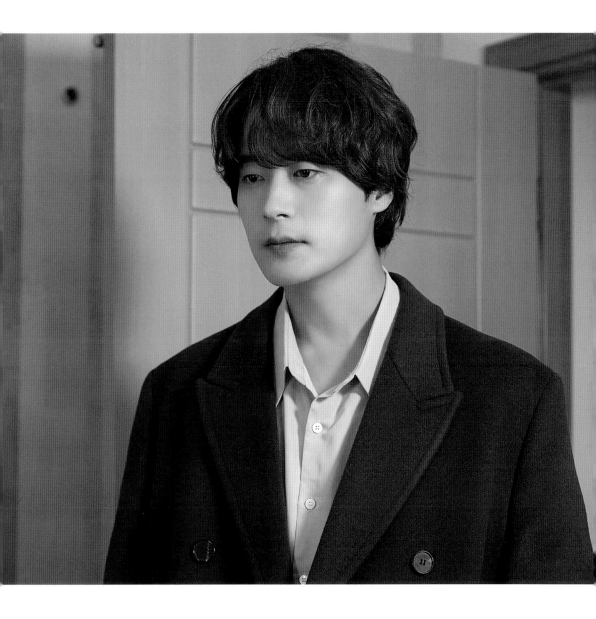

現在的我，已經不知道哪些是你的計畫，哪些又是你的真心。
池元英，我們不要再見面了。

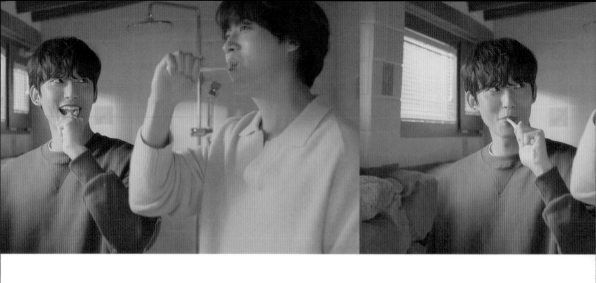

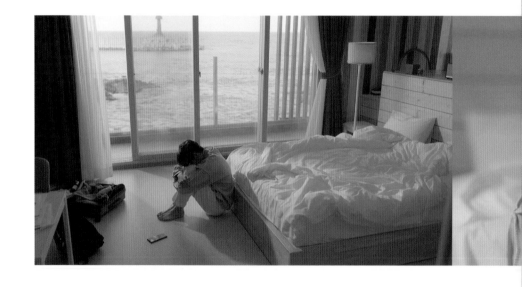

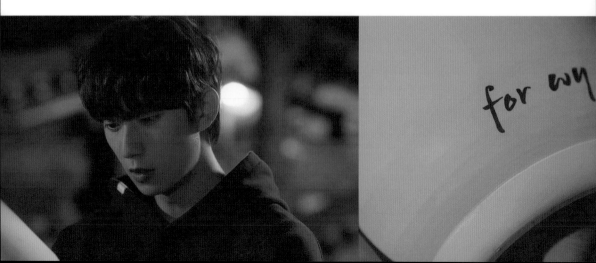

for wy

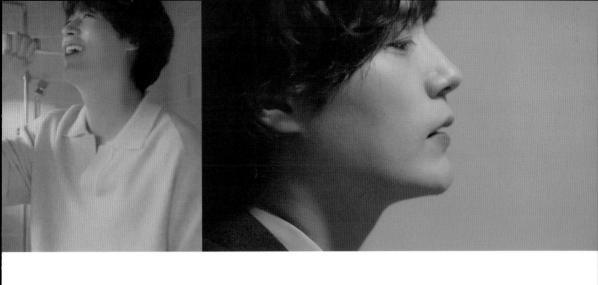

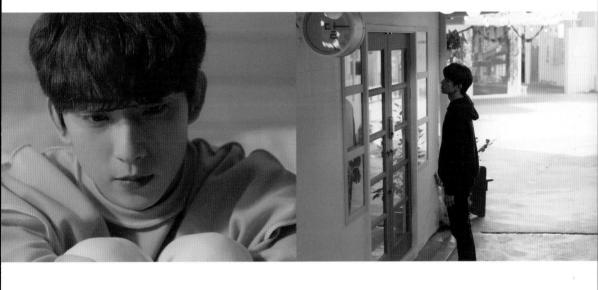

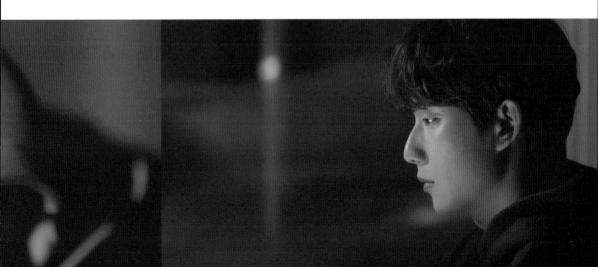

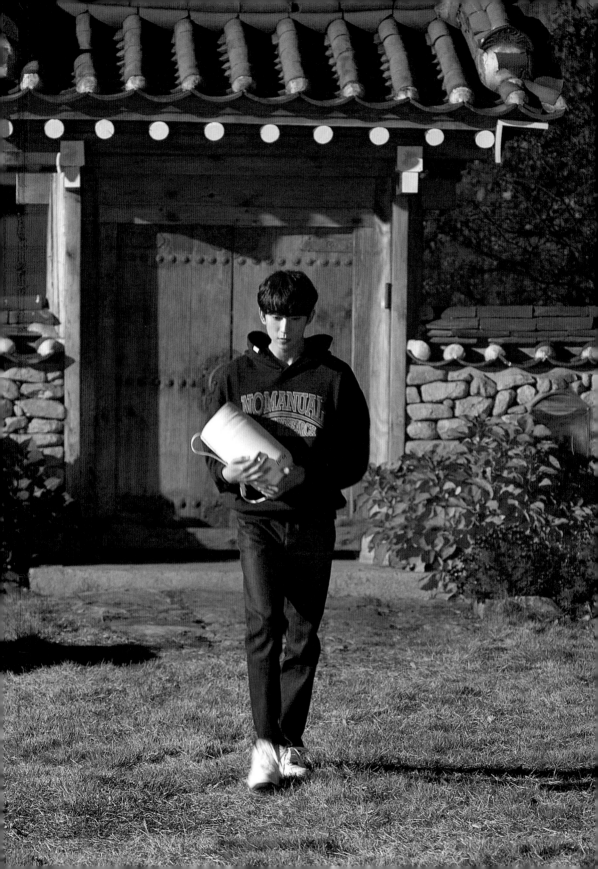

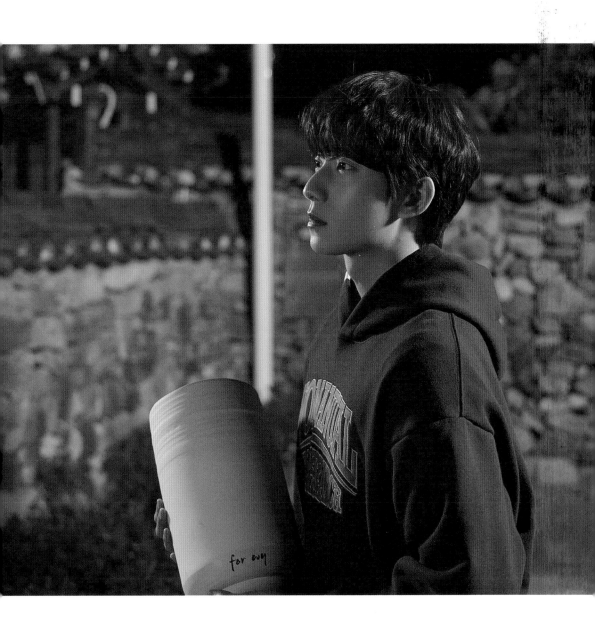

for wy

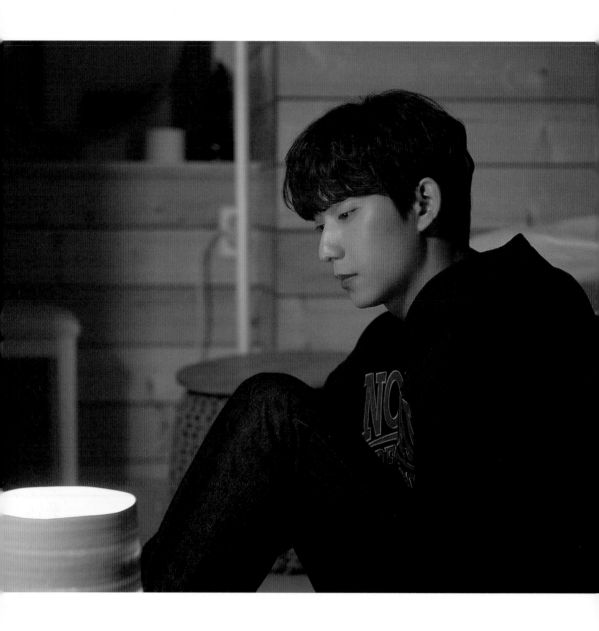

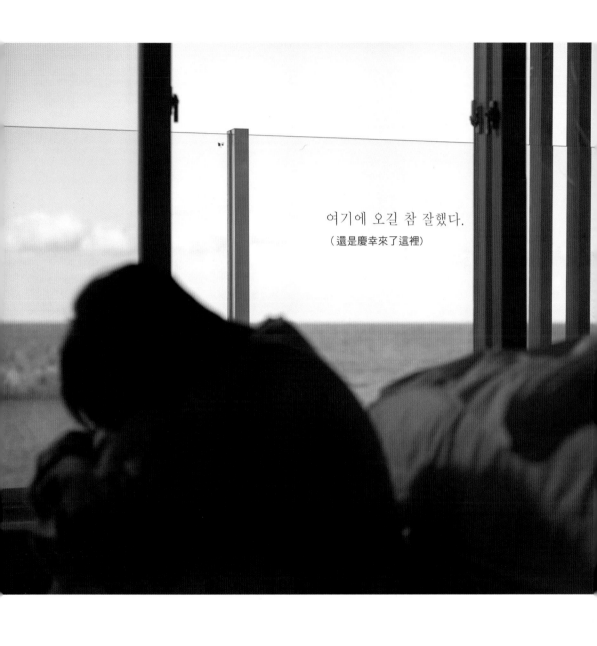

여기에 오길 참 잘했다.
（還是慶幸來了這裡）

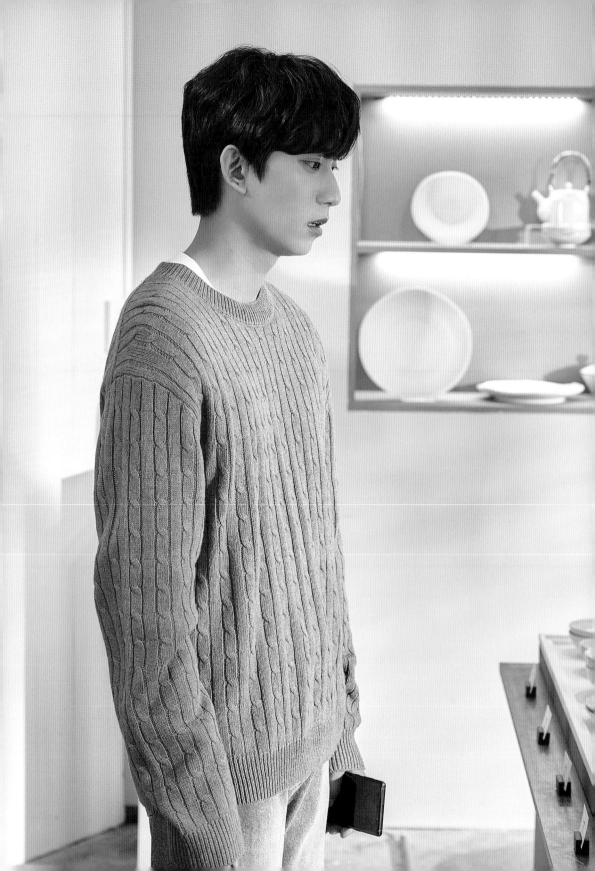

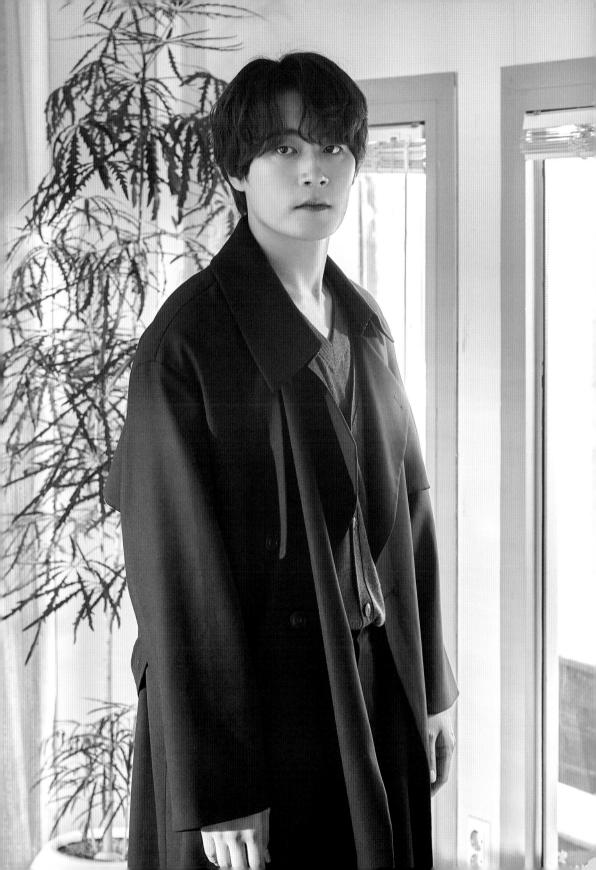

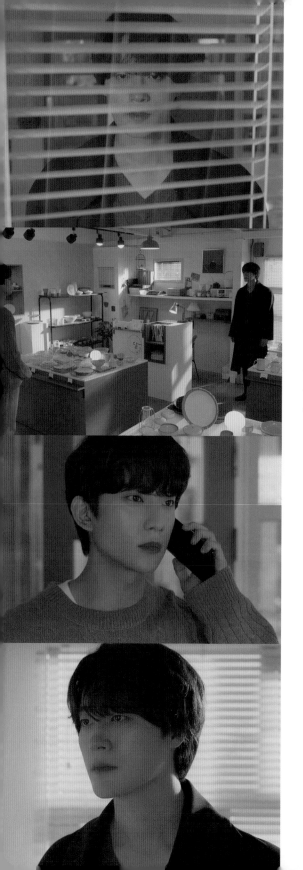

我應該跟你說過不要再見面了。
這一切都是我的錯。
我的確是刻意接近老闆，也沒能早點說出真相，
都是我的不對。
雖然聽起來像是在狡辯，
但是我從來沒有把老闆對我的好當成是機會，
因為喜歡上老闆，不是在計畫中的事。
你回公司去吧！這是我對你最後的善意，
也是懲罰。
我希望池元英先生可以感受到罪惡感。

你是要被我揍一拳再滾？
還是直接滾蛋？
如果你答應和我交往一個月，
我今天就乖乖滾蛋。
我已經叫你滾了喔！
又被拒絕了。這已經是第幾次了？

你沒事吧？是車柱憲那傢伙？
他說了什麼？
不，是我錯了……
是我……說了謊……

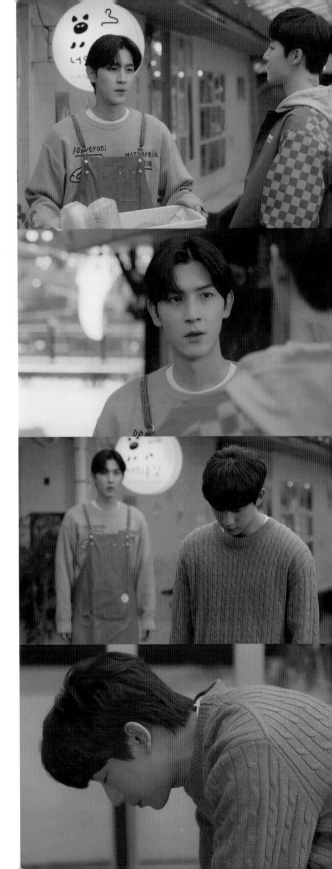

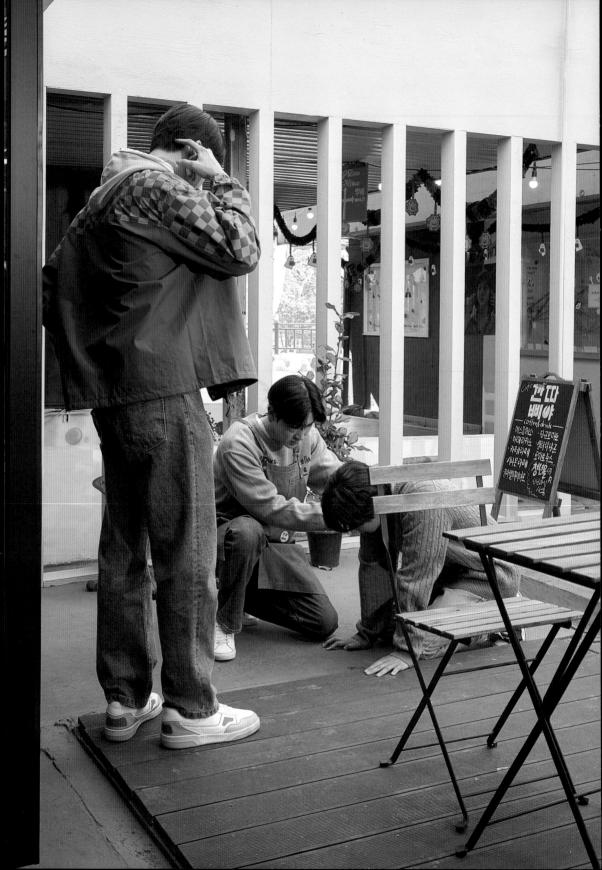

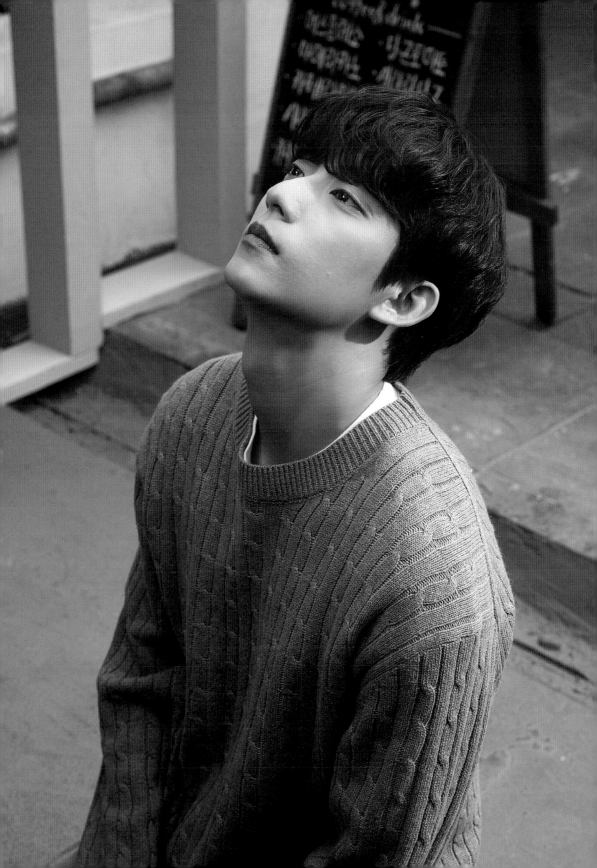

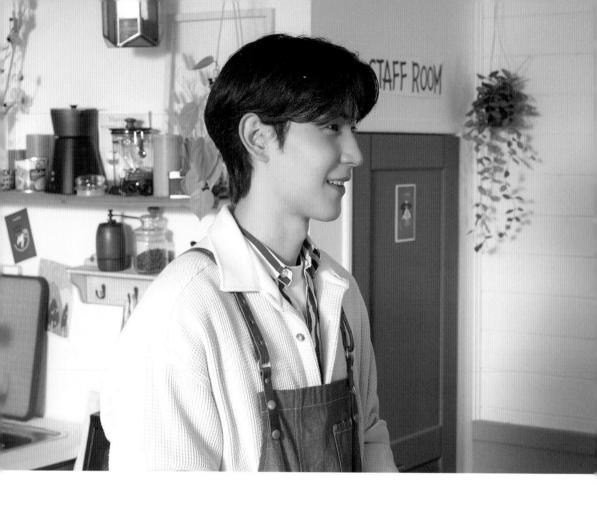

因為地球會轉，你也跟著轉到昏頭了嗎？

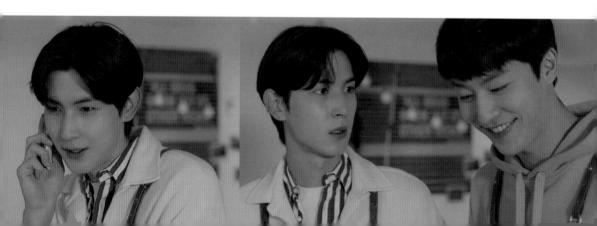

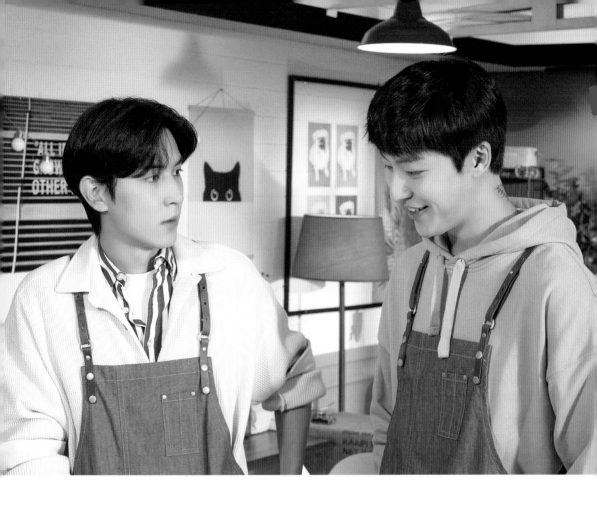

我暈了。你笑起來好多了。
仔細想想，你生氣是因為我，笑也是因為我，
可是你卻說對我沒有興趣。

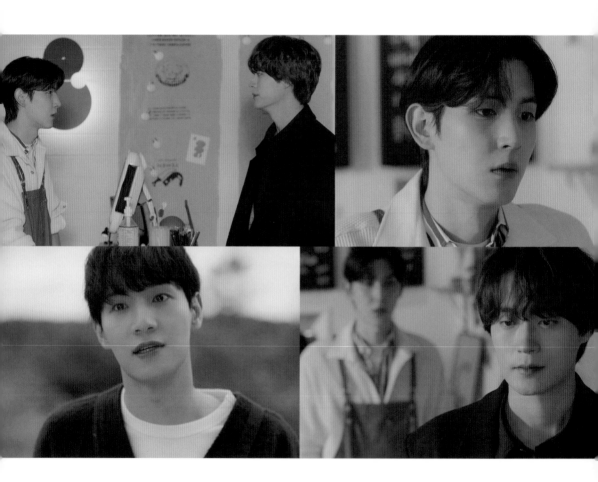

元英呢？他就沒有不能說的理由嗎？聽說他已經遞了辭呈。

一個等著復職的人，會突然發瘋去遞辭呈嗎？

他是不是真心的，光看他的表情就知道了。

如果這是第一次，或許我願意相信他。

不過，就算相處了五年，

還是會在一瞬間打破的，就是信任。

何況我跟他只認識了兩、三個月……

這是元英同學的東西，聽說他之後都不會來了，需要我整理掉嗎？

放著就好，我會處理。

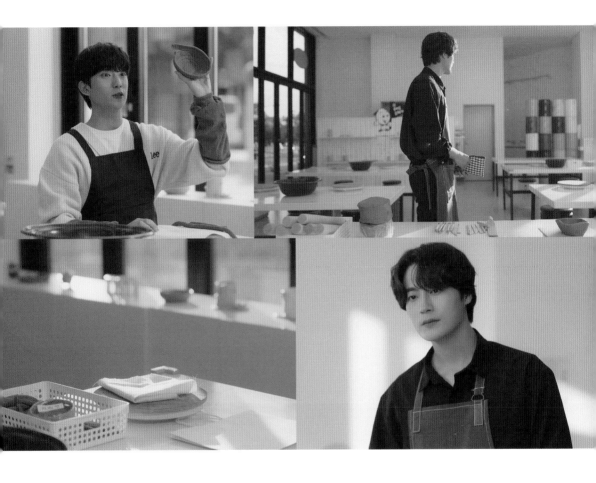

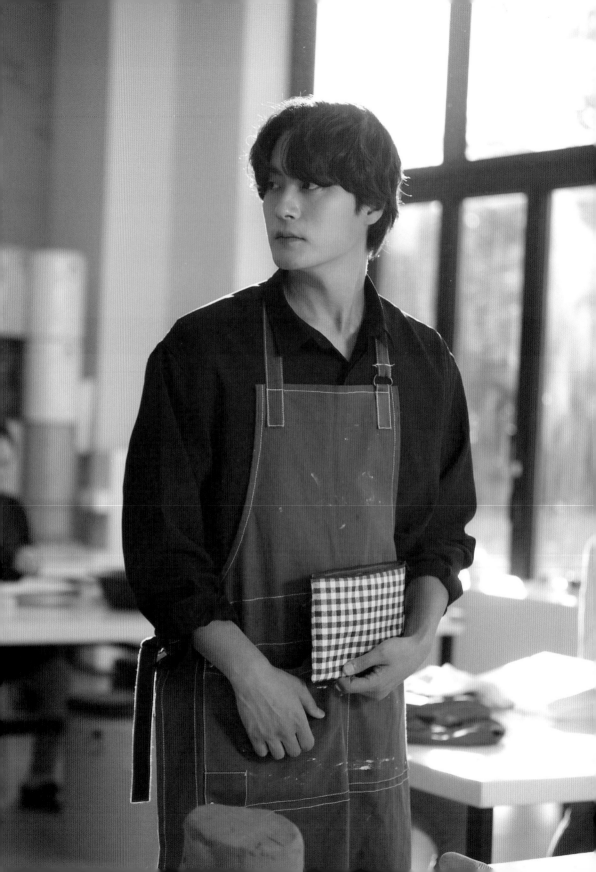

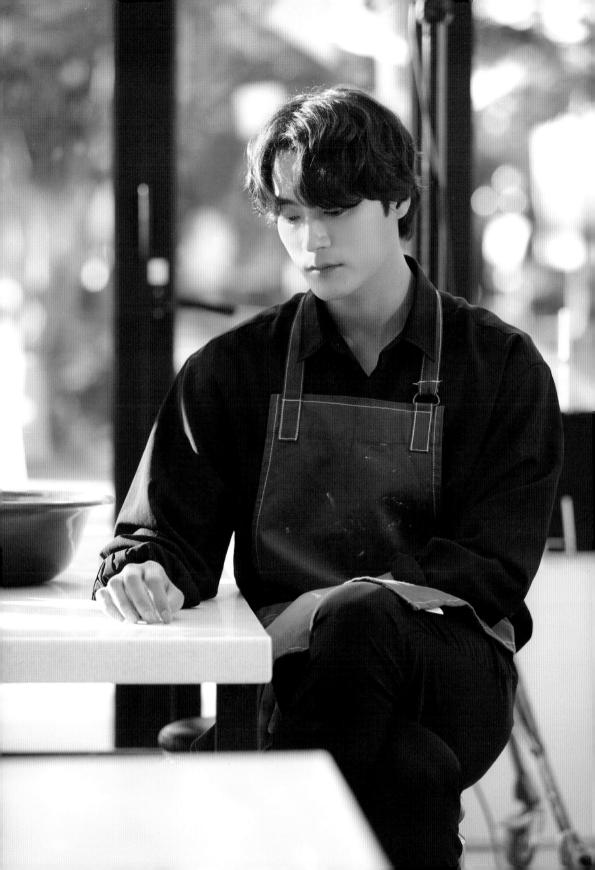

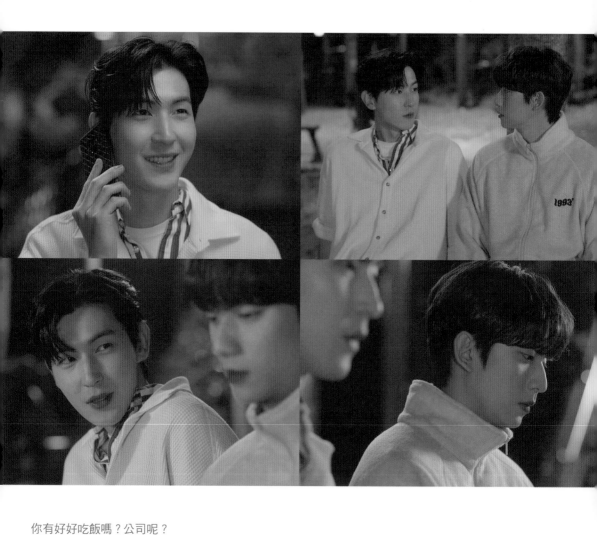

你有好好吃飯嗎？公司呢？

聽說你已經一個星期沒去上班了，他們會一直等你嗎？

如果我回去公司，不就等於我承認了。

結果我還是因為出賣老闆而復職，是老闆最看不起的那種人。

但是，我好想……老闆。

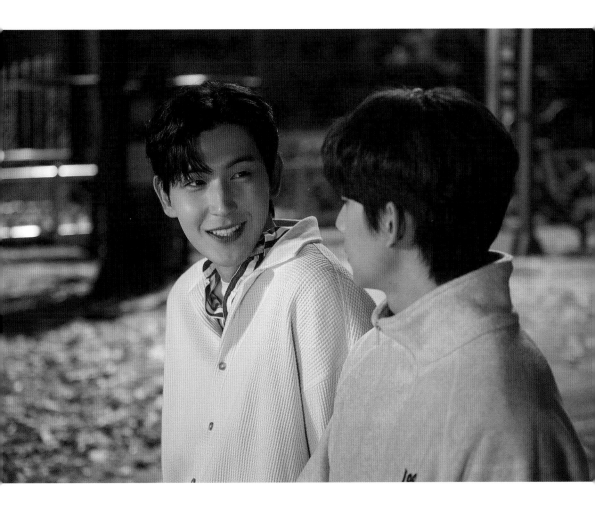

回去公司吧！尹太俊專屬合約還是什麼的，不是用那個換來的機會嗎？

不是同一間子公司嗎？

誰知道呢？說不定哪天又有機會偶遇他。

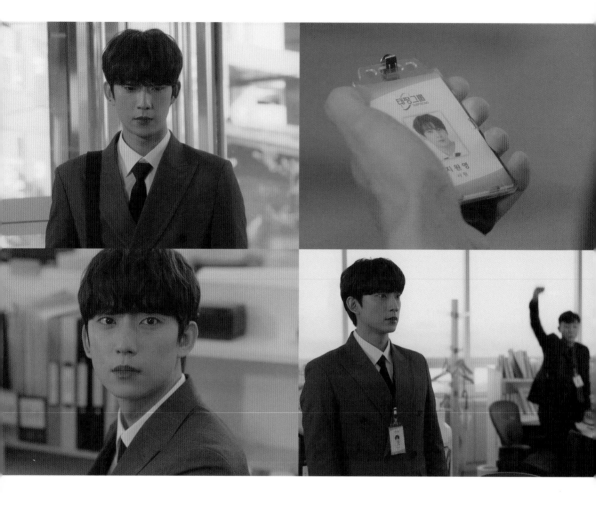

有誰今天可以加班？

不是有一位不久前和我們簽了專屬合約的陶藝家嗎？

今天要拍攝型錄，但是營運組說人手不夠。

就是那個啊！會長的最愛……啊！是叫做尹太俊嗎？

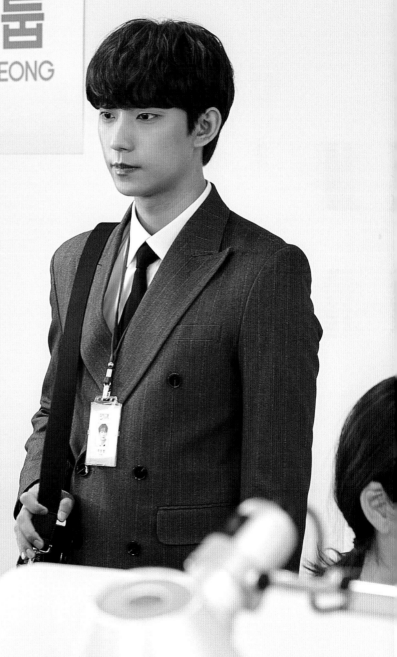

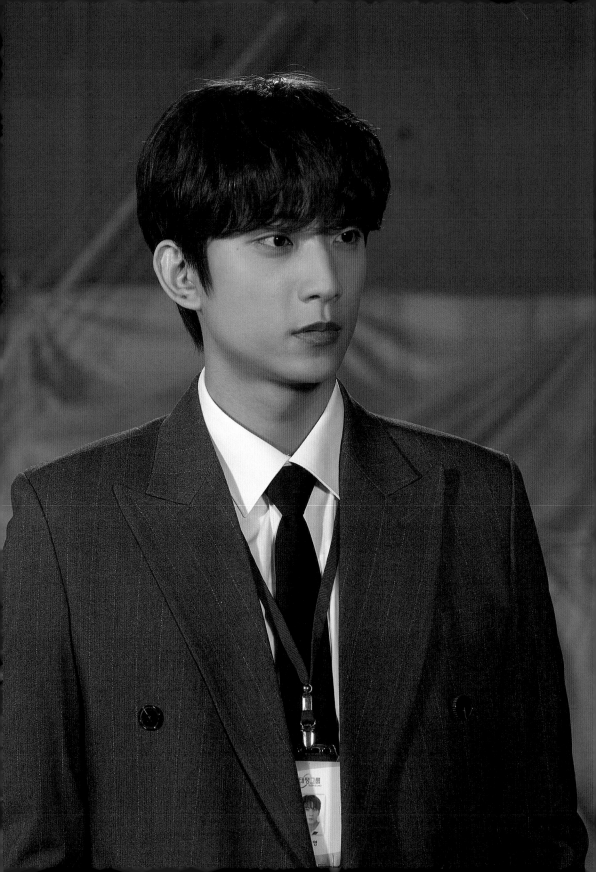

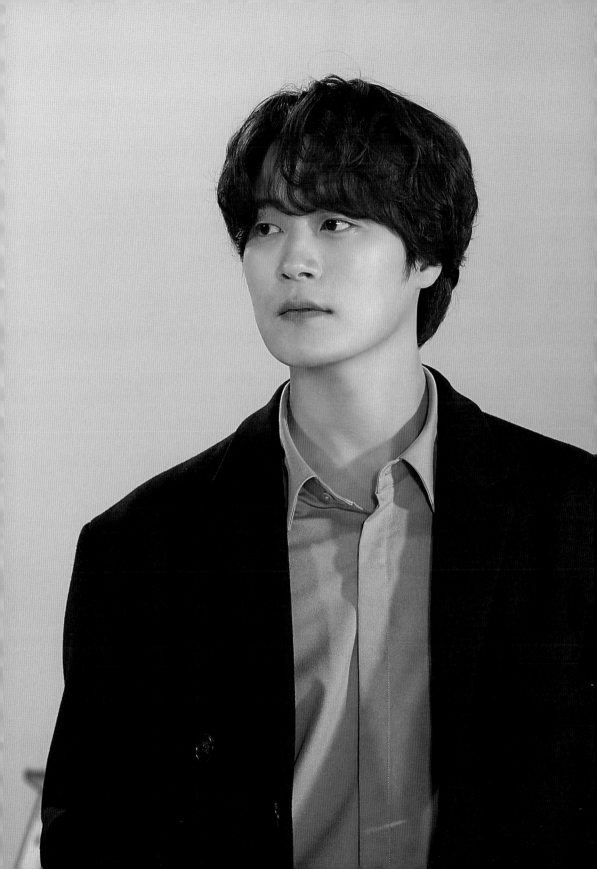

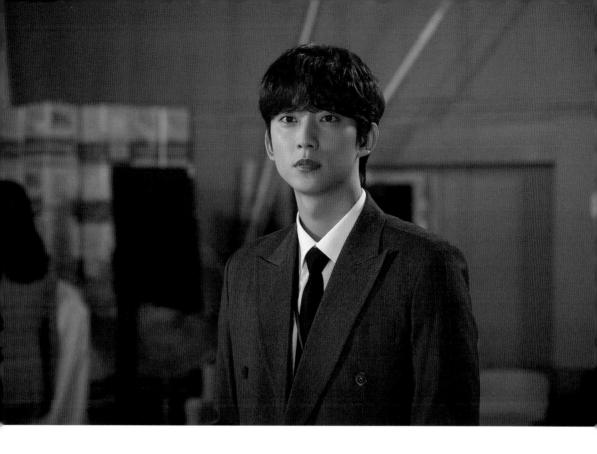

不是跟我說好不會先向他說的嗎？
我也嚇了一大跳。我也是為了遵守約定，
才想說先打電話給你，誰知道會被尹作家接到？
反正結果是好的，有什麼關係？總之，我們跟尹作家簽了約，你也成功復職了！

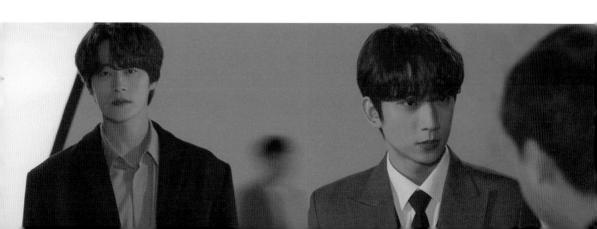

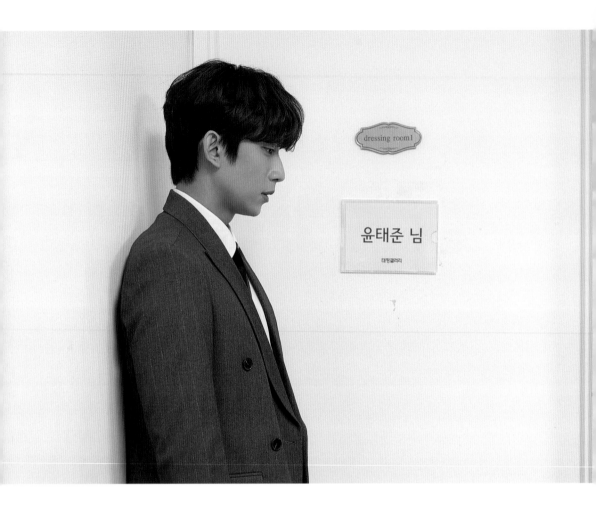

我……正在接受老闆給我的處罰。雖然我也認為自己不該回公司復職，但是這樣一來，
就好像再也見不到老闆了。我……真的會努力，直到老闆願意原諒我為止。

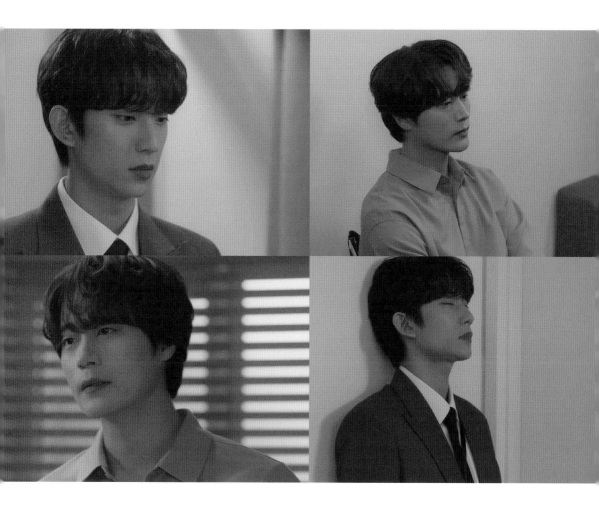

不管是努力還是什麼，都不要白費力氣去做。

原諒是在有感情的時候才有可能辦到。我現在對你已經沒有任何感情了。

說不生氣一定是騙人的，不過我決定試著去理解你，而且也在努力這麼做。

還有現在也是。我試著去理解站在我眼前的這個人，為什麼會露出如此捨不得的表情，

是不是我身上還有什麼可以被他利用的價值？

我知道這麼做很瘋狂。但是我覺得必須這麼做，你才會見我一面。
真是讓人厭煩。我都跟你說過不計較了。你聽不懂我說的話嗎？
如果你是因為我欺騙了你而生氣，沒關係，我願意承受。
但是，如果你是覺得我假裝喜歡你才整天黏在你身邊，
所以感到生氣，甚至無法原諒我……
這樣的話，我實在太冤枉了。不管要我做什麼，我都願意。
只要可以證明我的真心。

我為什麼要那麼做，為什麼要了解你的真心？
因為那是真相。
我知道自己做錯了，但是就算這樣，
老闆也沒有權力可以隨便誤會我的心。
那樣的話，我真的太委屈了。不要逃避，也不要隨意解釋我的心。

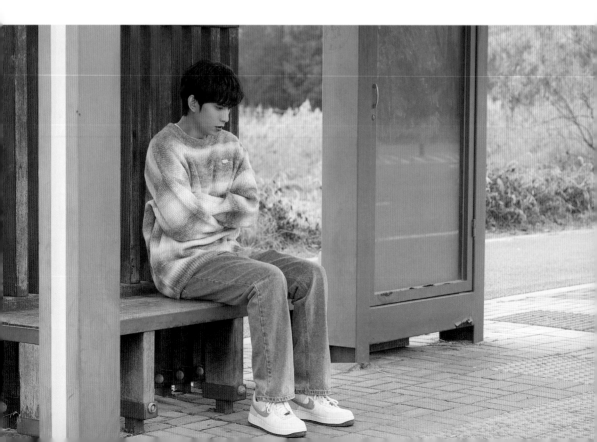

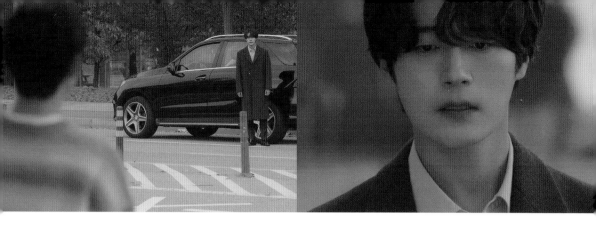

老闆！！你可以不用回頭，聽我說就好！
我會再思考一下。我會再想想，該怎麼做才會讓老闆相信我！
我無法放棄老闆。我不想放棄！！！

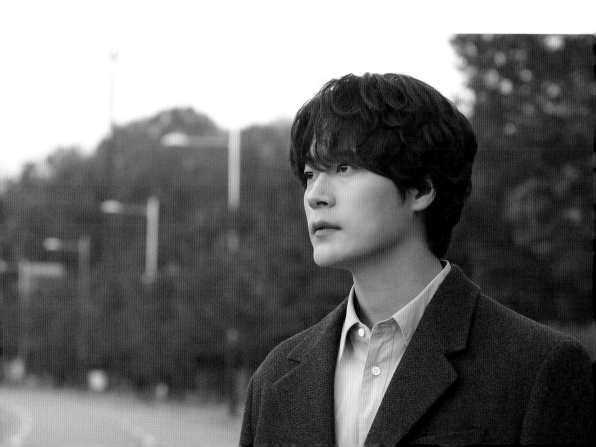

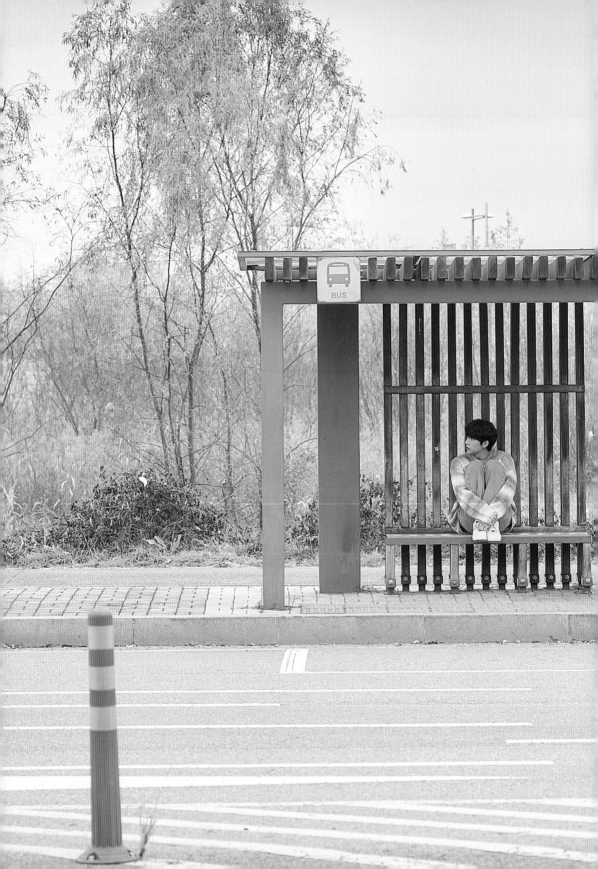

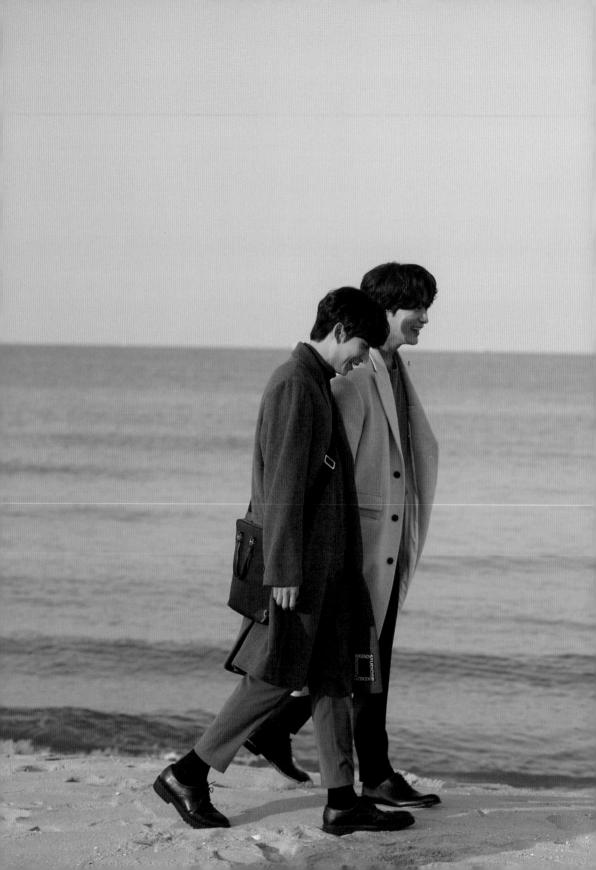

戀愛是
非意圖的

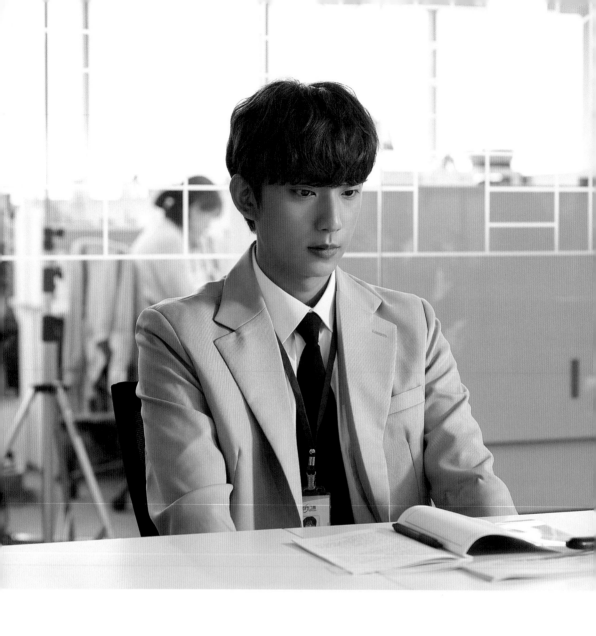

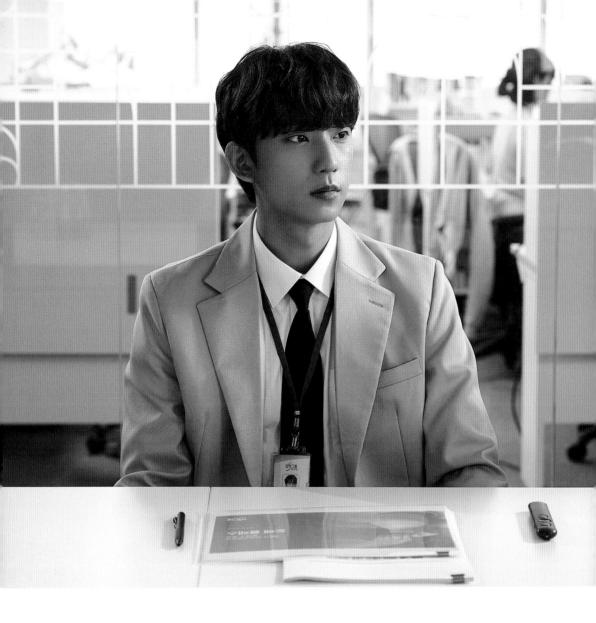

我在想，如果在社內通識課程裡開設一門陶藝課怎麼樣？
剛好我們的藝廊⋯⋯正在舉辦尹太俊作家的陶藝展。

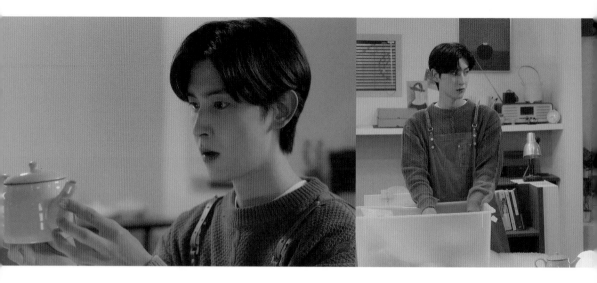

最近元英沒有跟你聯絡嗎？原本他每天都會跟我聯絡，
雖然都是在說你的事……但是，已經十天沒有消息了。
因為太忙了嗎？還是，差不多到了放棄的時候？

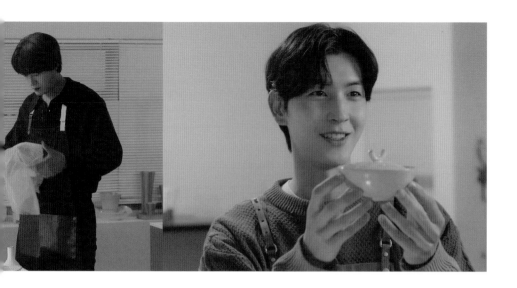

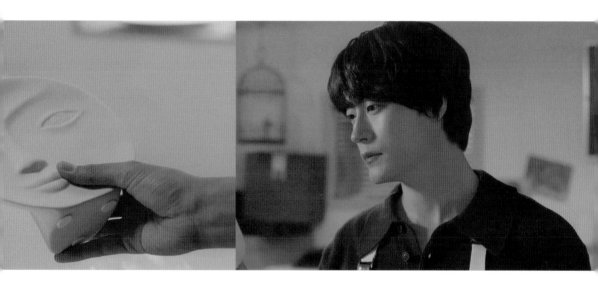

我有沒有跟你說過,我和他之間已經結束了?
再這樣下去,小心元英身心俱疲會真的放棄。

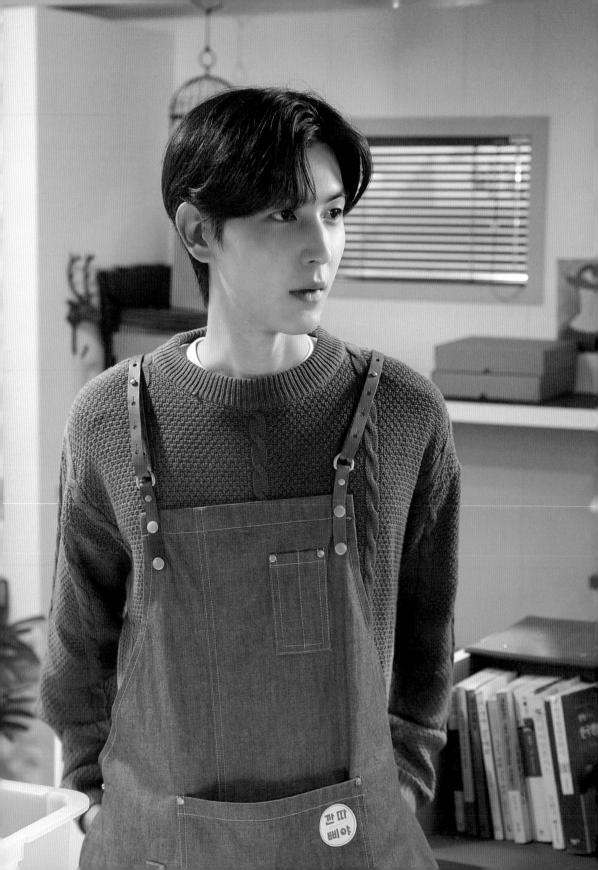

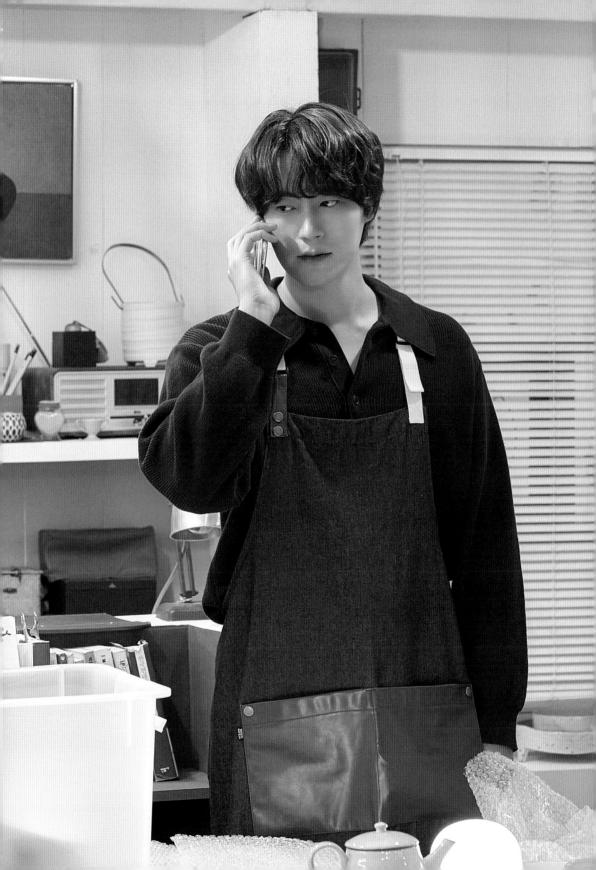

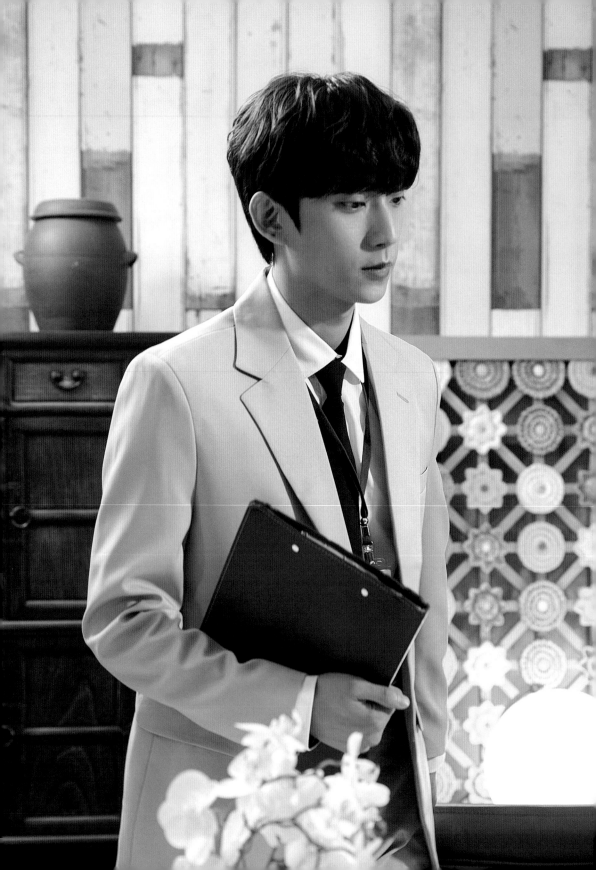

之前向你提過的陶藝課企畫案，我已經寄到你的信箱了，
麻煩看過後再給我答覆。
雖然你看到內容就會知道，不過這次企畫的負責人是池元英。
不管怎麼說，我覺得還是要先知會你一聲……
那就不必花時間考慮了。我拒絕。

你來找太俊嗎？你做了什麼對不起他的事？
你還是放棄吧！他大概不會回心轉意了。要是當時仁豪造成的傷口有好好癒合⋯⋯
池元英⋯⋯?! 你有受傷嗎?! 我問你有沒有受傷！

作品完成的期限是後天吧？那麼，至少要在今天晚上入窯才行⋯⋯
不要再說了，學長只要專心治療就好，剩下的我會看著辦。
不能讓我幫忙嗎？明天是星期天，我沒什麼事要做。
你先接受治療再說。

我真的不太想拜託你，但是現在狀況有點棘手，你可以幫我嗎？
那當然！我非常樂意！！

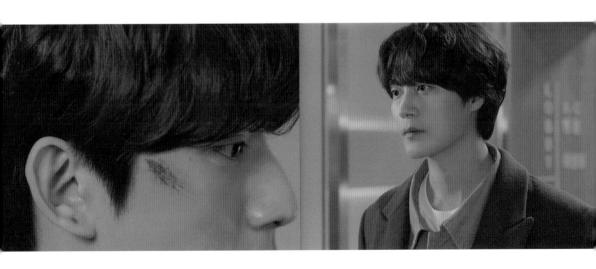

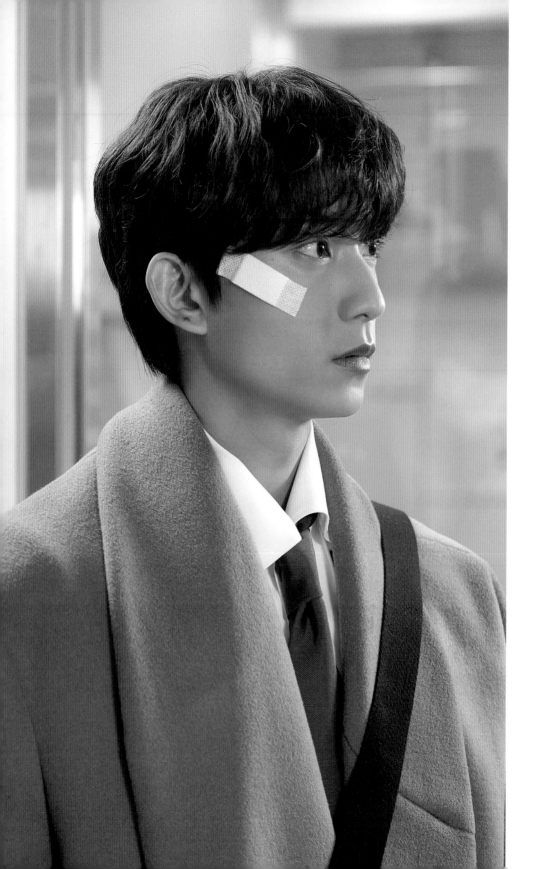

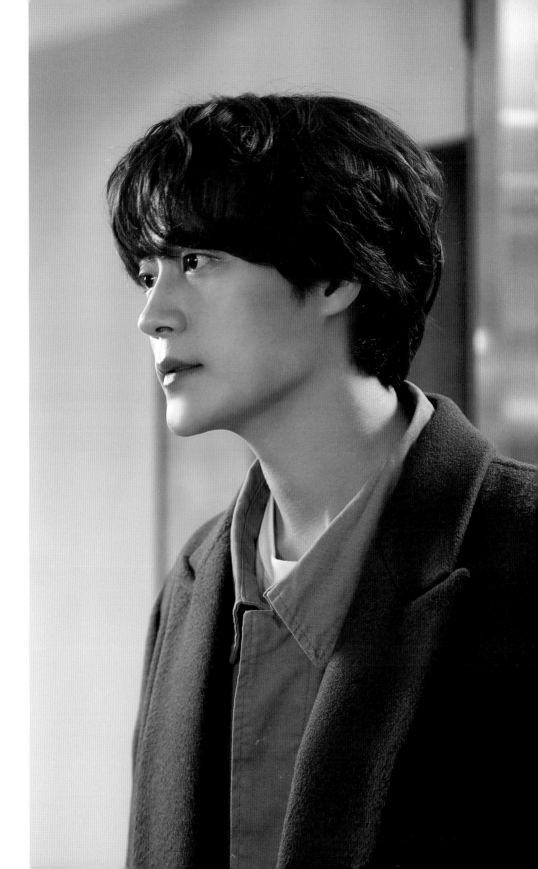

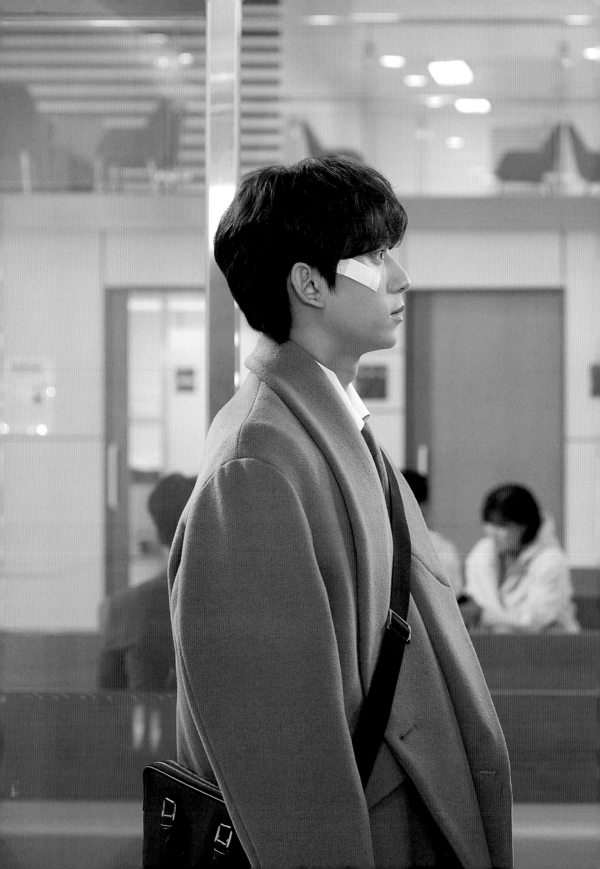

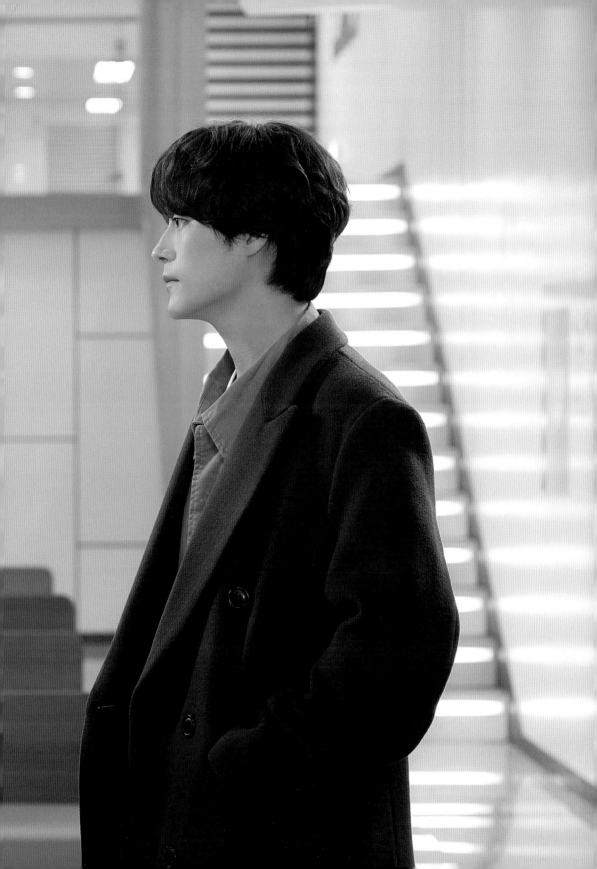

這麼多事情，你本來打算自己一個人做嗎？

萬一身體累垮怎麼辦⋯⋯抱歉，我現在沒資格擔心這種事吧。

把衣服換上。我會待在那座窯旁邊，有什麼事就叫我一聲。

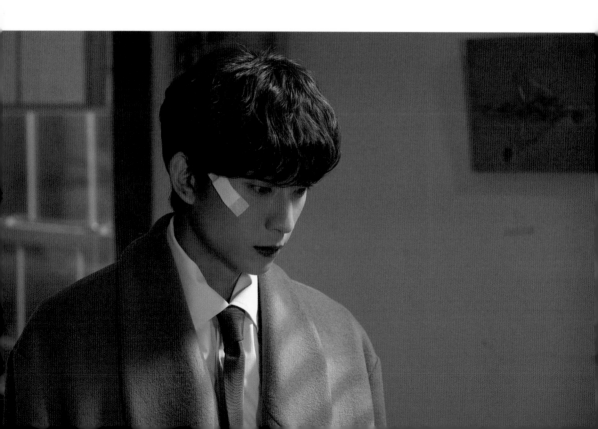

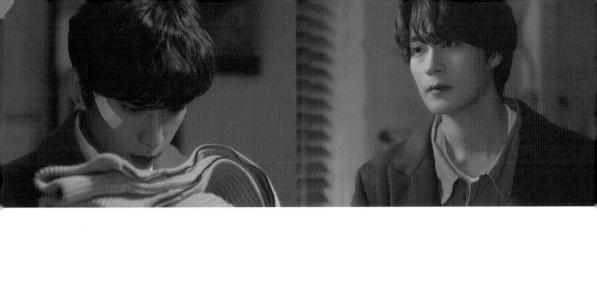

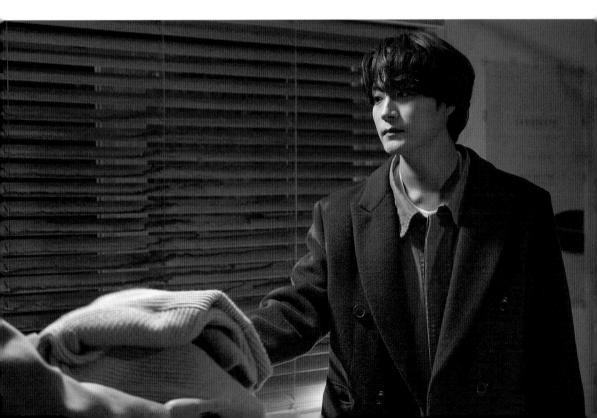

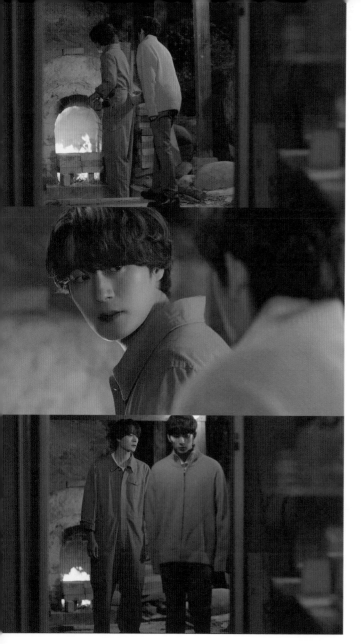

萬一又有火星跳出來，
這次我可以替你擋住。
現在空了一點時間，
來看看那份企畫案吧！

你到底怎麼了？
你現在明明在生氣。
我有資格生氣嗎？
不過老實說，我覺得有點委屈。
我不是為了那個才說要幫忙的。
只是不管我說了再多次，
你也不會相信吧？

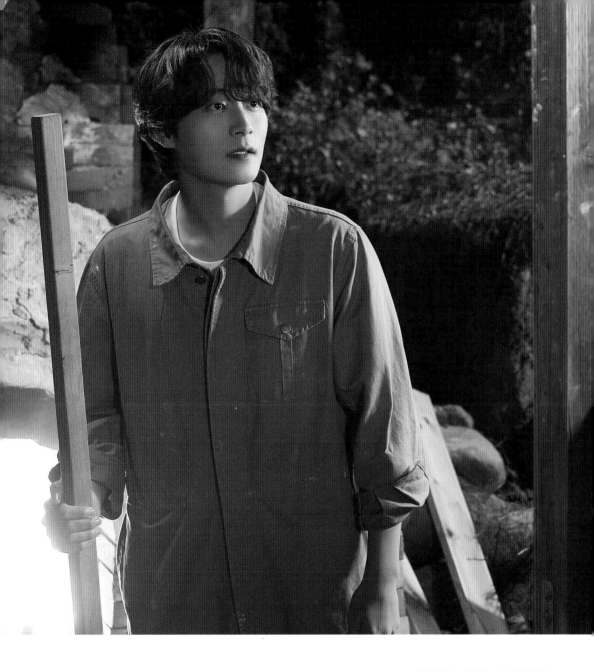

我是因為感謝你才會那麼做。

現在你最需要的,不是那份企畫案嗎?

不,我最需要的不是那個。連我為什麼要做這份企畫案都不知道了⋯⋯

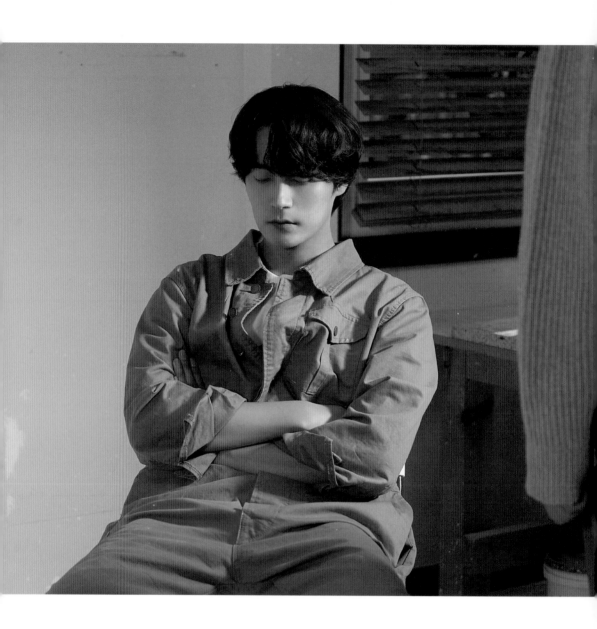

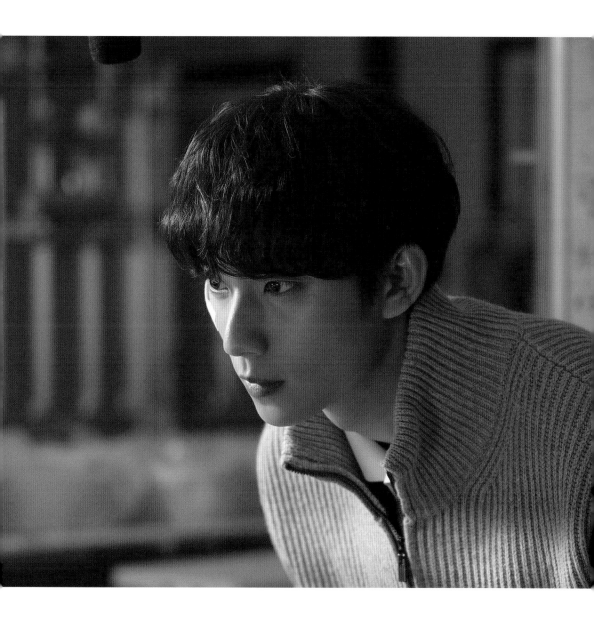

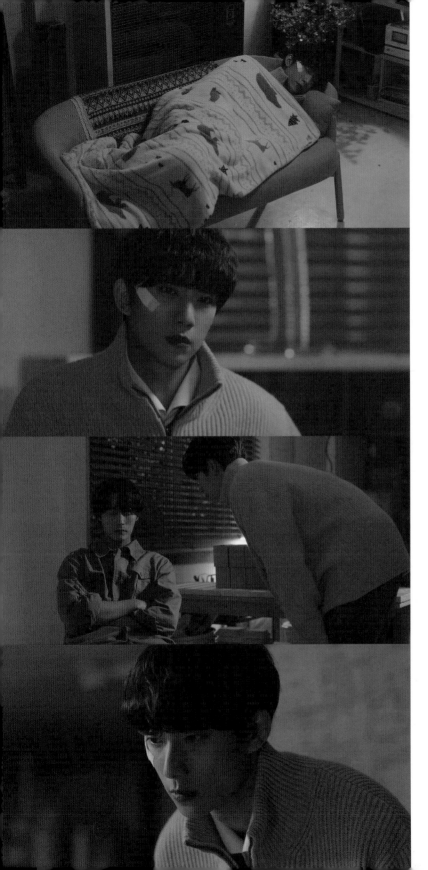

單戀，真的不怎麼樣。
讓人變得好卑微……
真的……

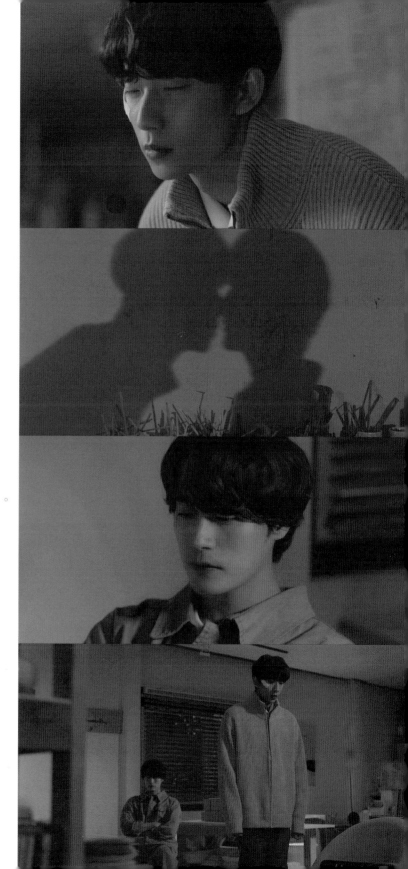

我啊……
雖然討厭死老闆了，
卻又很喜歡。
真的……喜歡到快瘋了。

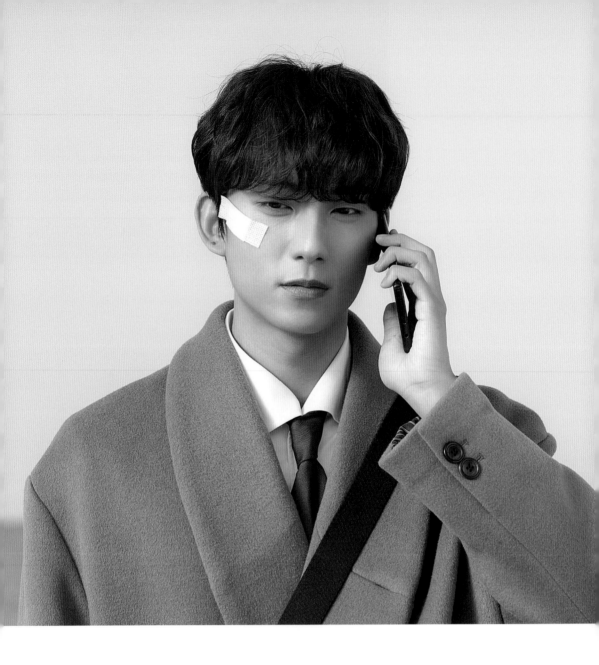

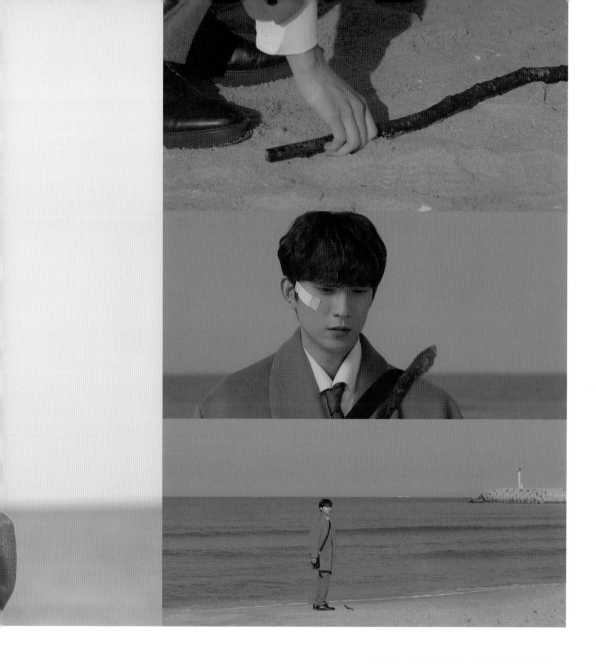

因為太感謝元英了，我太太說要請客。
正好那天大家都有空，所以我們打算辦一場小型派對，
東喜和浩泰都會參加。

請問……老闆也會去嗎？

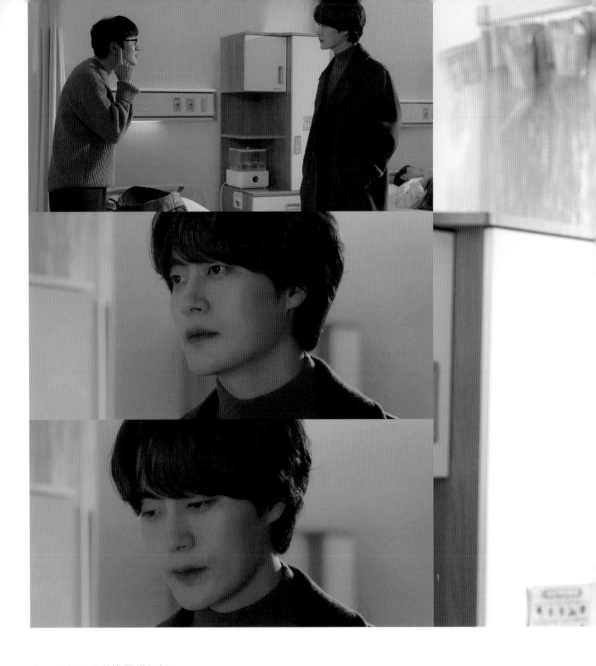

你，現在跟元英進展得如何？

還能如何？就跟你說我們已經分手了。

我昏倒的時候，你以為我什麼都不知道了吧？

我可是跟你熟到不能再熟的學長，但你整顆心都只在意他。

聽說他對你犯了很大的錯，有嚴重到這輩子不想再見面的程度嗎？

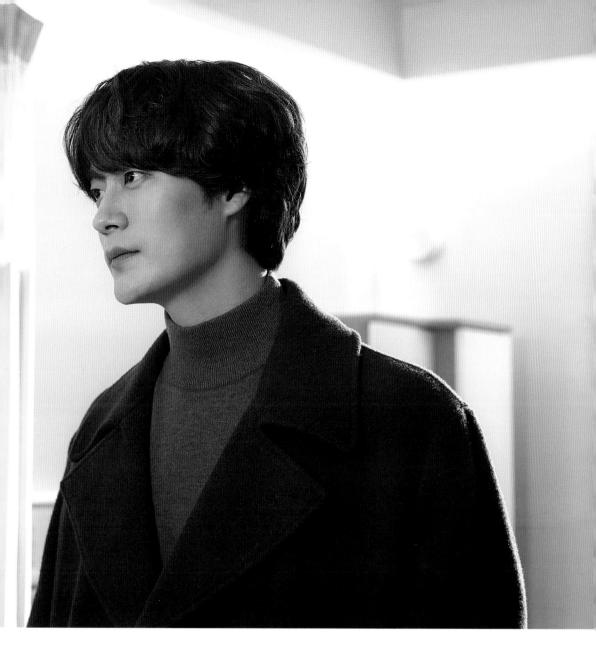

他騙了我。因為我可以幫他達成目的，所以他假裝愛上我，刻意接近我。

你確定可以這輩子不再見他嗎？

我已經兩年沒說過這種話了，就讓我說一句：放下過去吧！

如果因為過去又錯過了什麼，這樣不會覺得太苦了嗎？

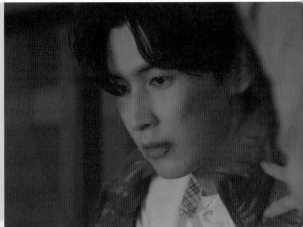

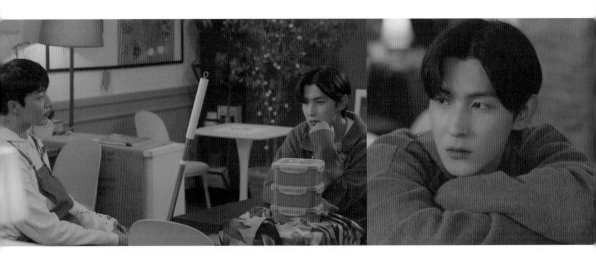

我啊⋯⋯不管我家東喜喜歡女生還是男生，都無所謂。
阿姨直到人生走到盡頭的那一天，都會為你的幸福加油。
如果你被趕出來，一定要來這裡。

阿姨，對不起⋯⋯

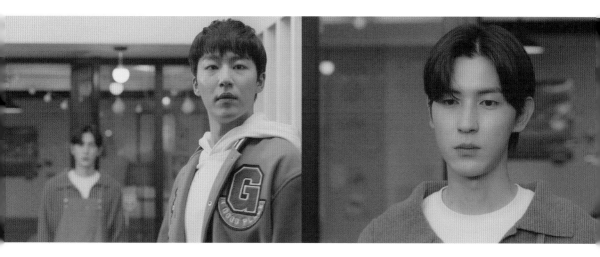

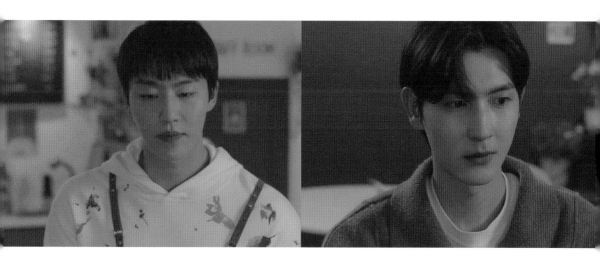

因為好像不能問，我就沒問了……你之前幹嘛去騎摩托車？
我想要讓自己看起來更像混混。你去首爾讀大學後，我過得有點辛苦。
還以為不見面就沒事，其實根本不是這樣。
我想說，如果像個人渣一樣，生活得亂七八糟，
這樣以後實在忍不住想要告白的時候，也會因為太過羞愧而沒辦法告白。
全是胡說八道。無法忍受就是無法忍受。
如果你覺得辛苦，可以一直退縮沒關係，反正我只要黏著你直到人生最後一刻就好。

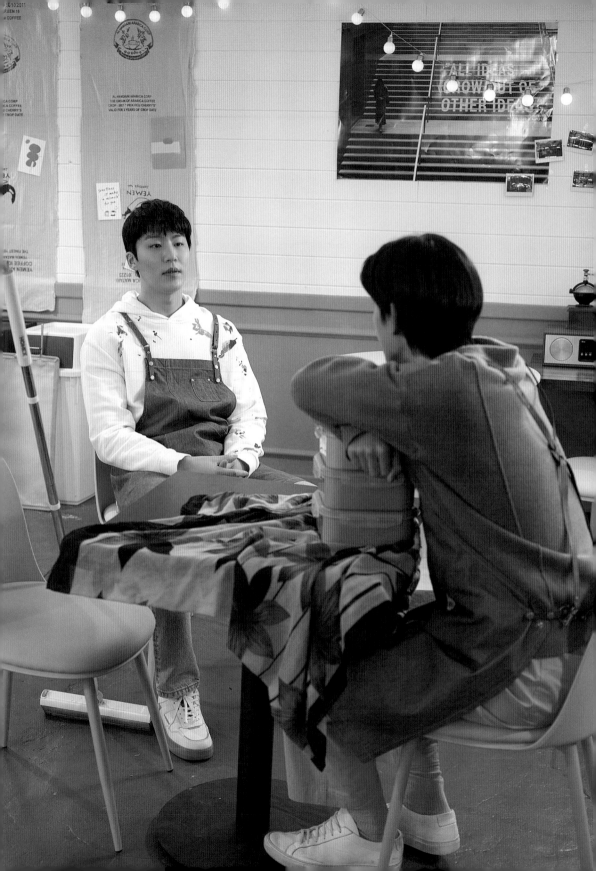

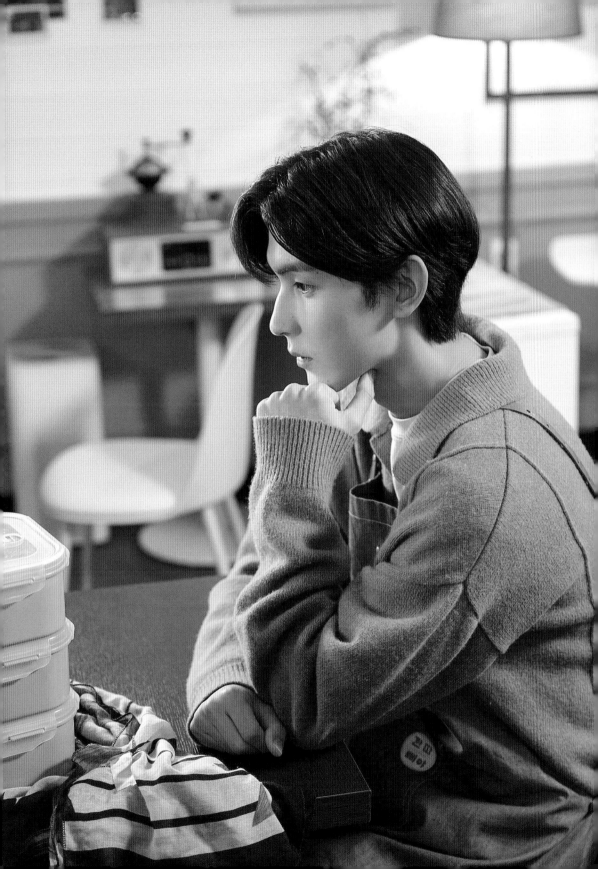

今天是平安夜，
你沒有要去哪裡嗎？
對了，你請了半天假。
取消了。

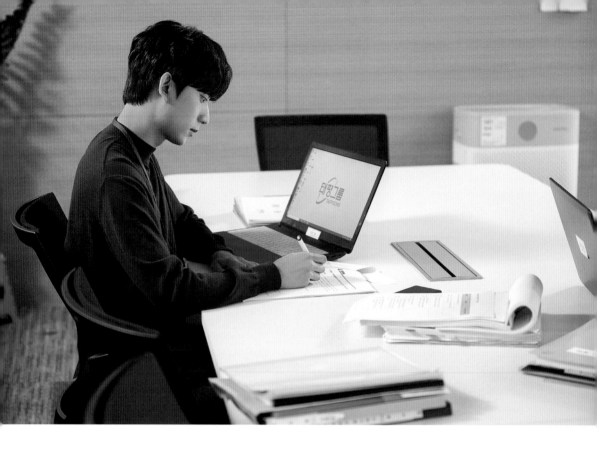

你該不會和元英發生了什麼事吧？元英剛才跟我聯絡，說他今天不能來了。

為什麼突然不能來？

他說是公司的事情太多，但是嗓音聽起來好像不太開心，所以我就來問問你。

會不會是因為你，卻刻意拿公司來當藉口？

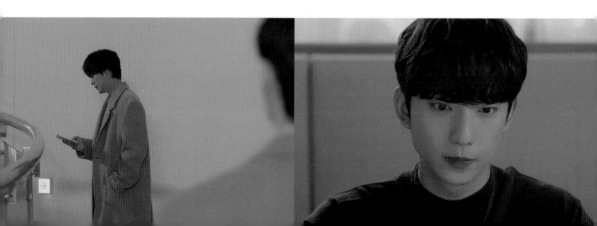

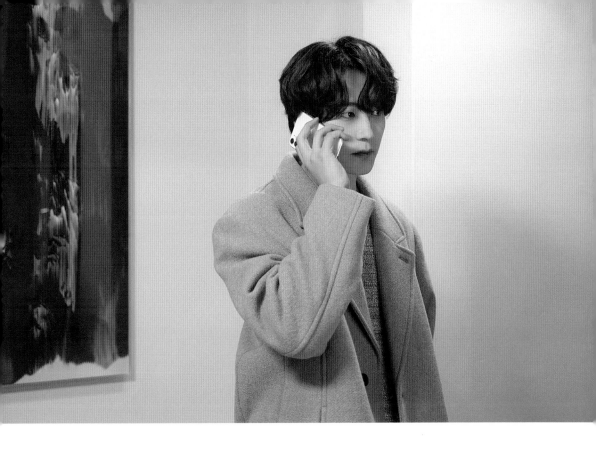

真讓人好奇，你現在為什麼會露出跟你交往五年的我從未見過的表情？
是誰讓你露出那樣的表情？
別再說了。我現在對你已經沒有任何感情。

池元英！不要掛斷！不好意思，我有急事先走。

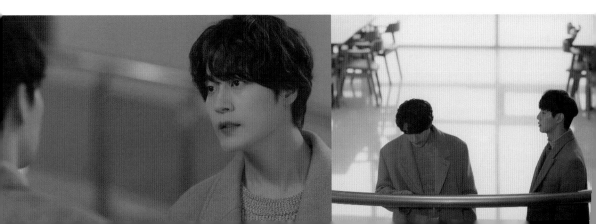

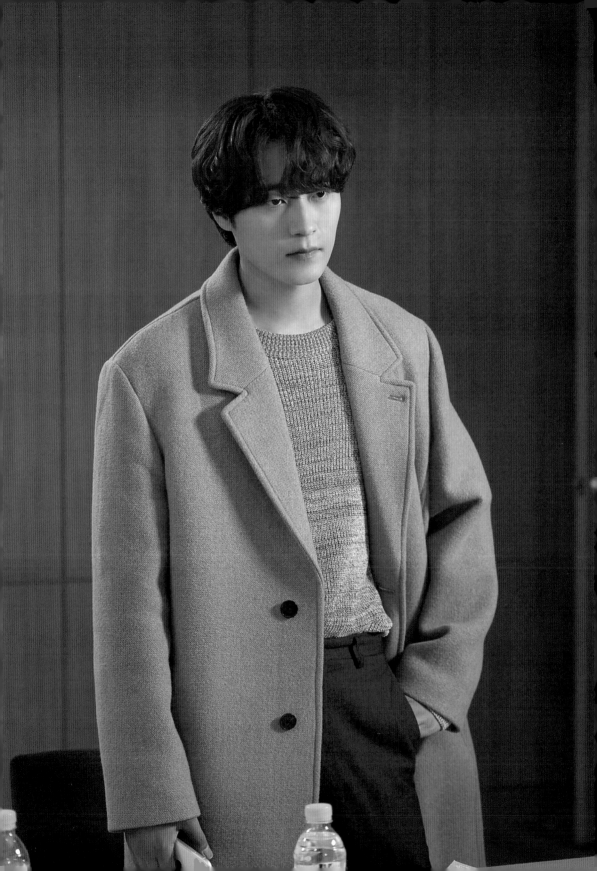

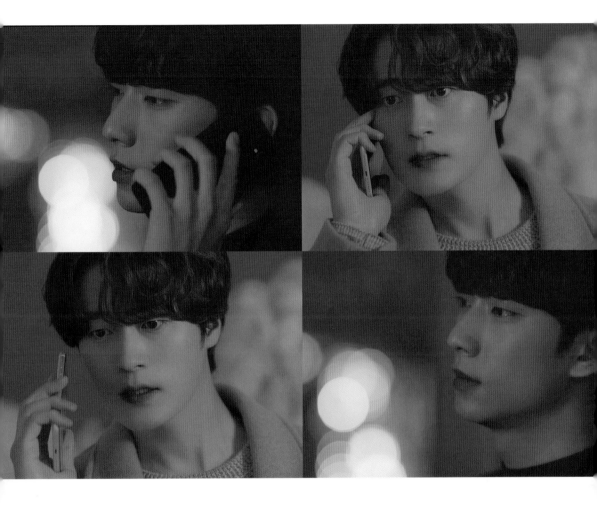

好歹也該傳個訊息吧？你不是看到我的訊息了？

老闆不也是一直不接我的電話。

你有傳過一次訊息給我嗎？

我大概晚上十點可以去接你。我現在人在首爾。

我只是⋯⋯不太想見到老闆。

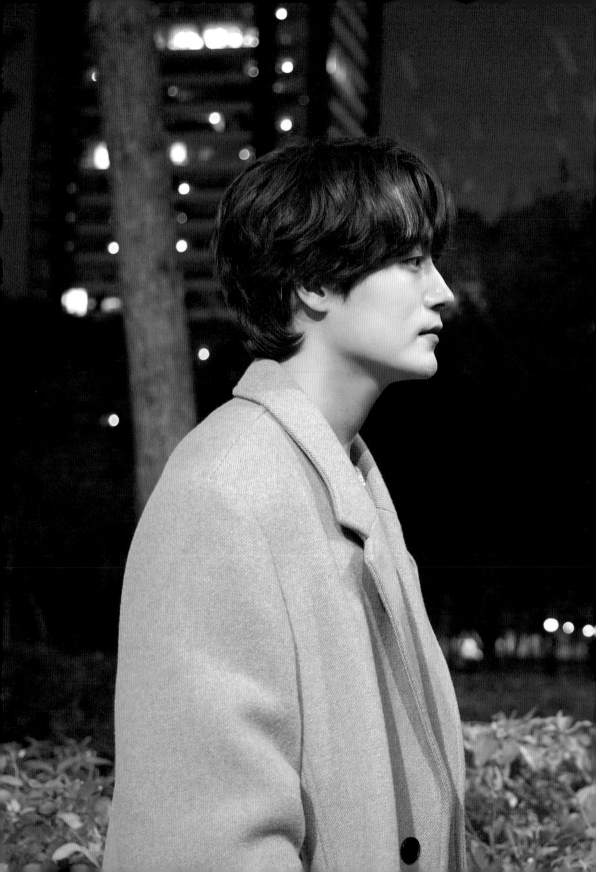

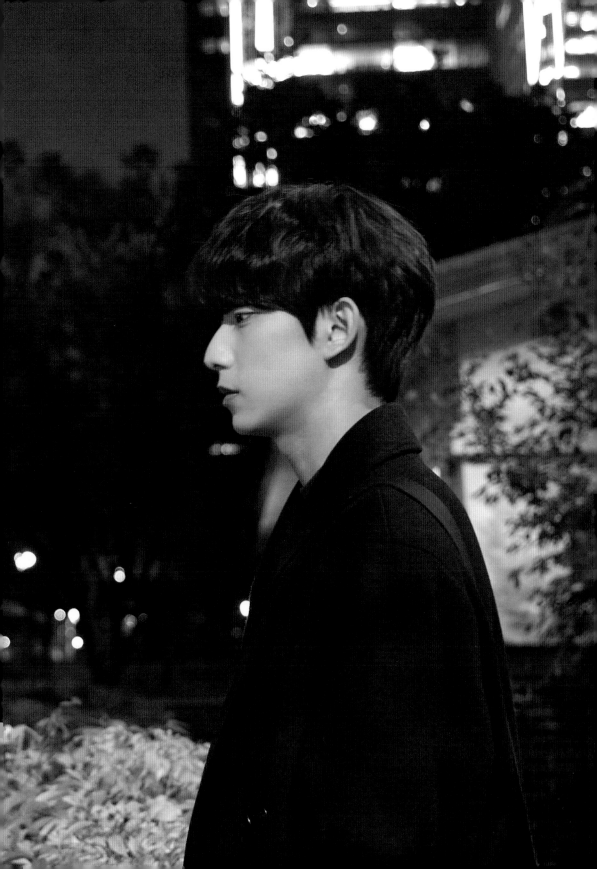

為什麼那個人就可以？為什麼要在平安夜專程來首爾，還單獨跟他見面？
我也不會喜歡討厭我的人。現在我真的要放棄了。

上次你有說過吧？你最需要的東西另有其物。我可以問一下是什麼嗎？
就是欺騙老闆的事可以被原諒。

如果我原諒了你，接下來會怎麼樣？
如果你原諒我，不管用什麼方法，我都會盡我所能補償。
如果老闆要我別再出現在你面前，我也會做到……
就這麼辦吧！你的道歉，我願意接受。那麼，現在就輪到我說出想要的事了。

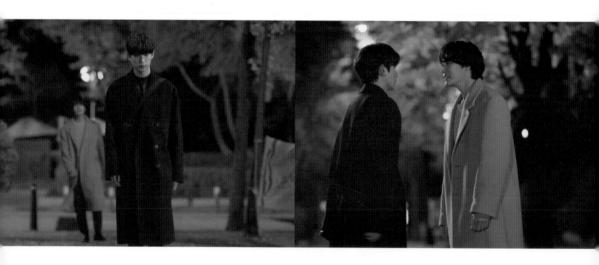

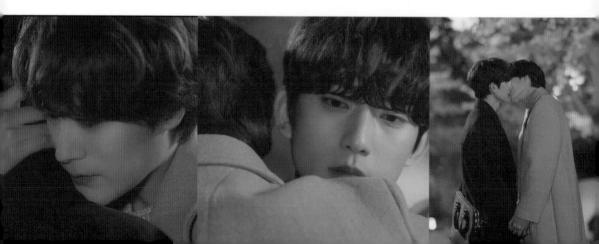

對不起！我又對你說了謊。
再也不出現在老闆面前，這件事我做不到！
請讓我像現在一樣可以偶爾遇見你，
我會像一個存在又彷彿不存在的人一樣待在你身邊，
不會讓老闆看到……
對不起，讓你這麼受苦了。聽到你說不想見我，我就明白了。
現在問題不是你，而是我。
我想從你身上得到的不是道歉，而是愛情。
元英，我們要不要重新交往？

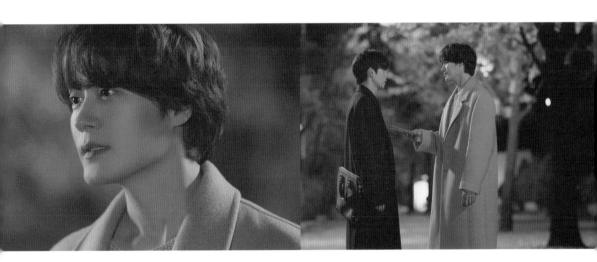

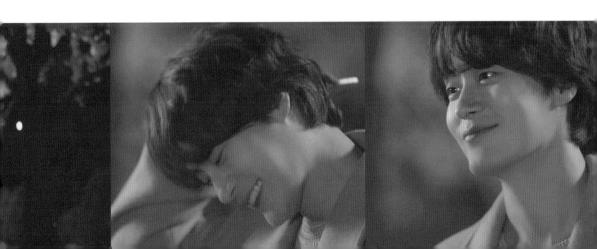

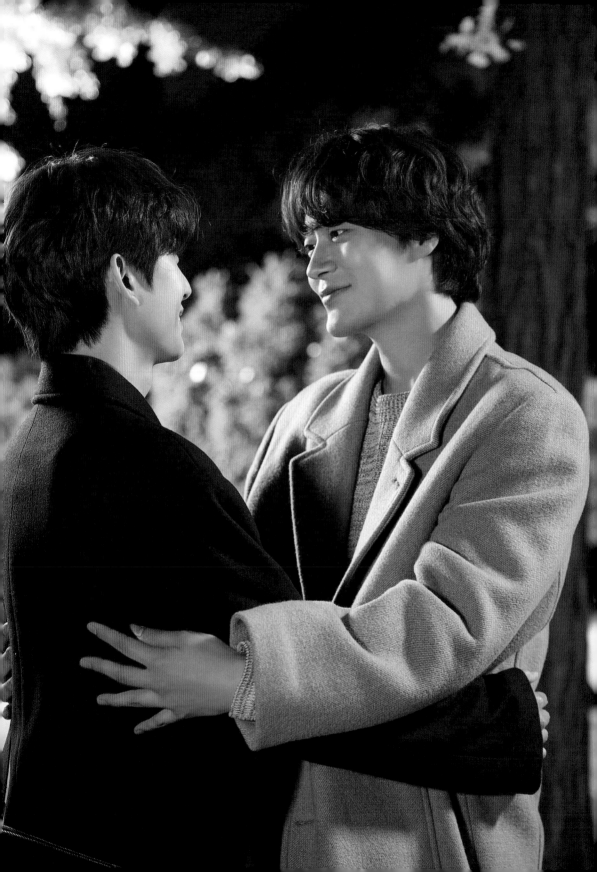

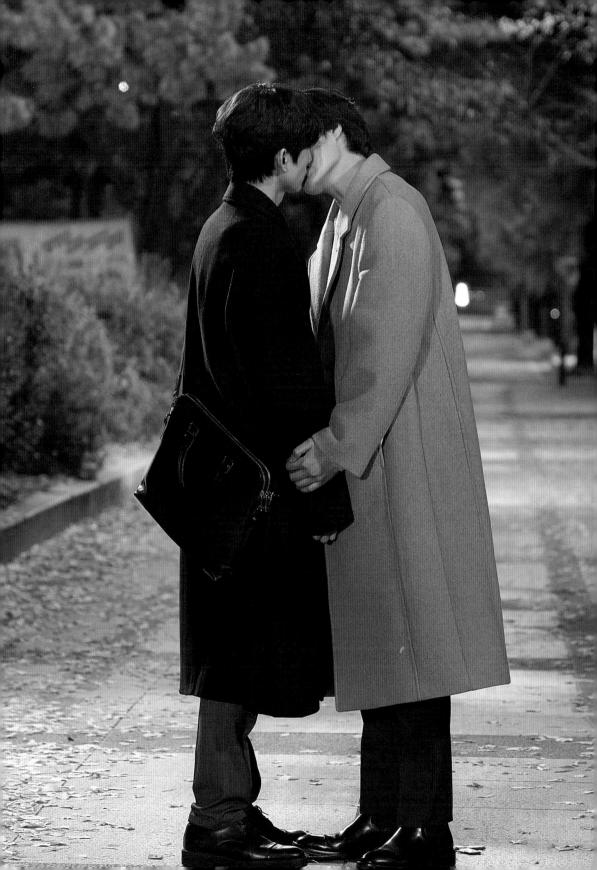

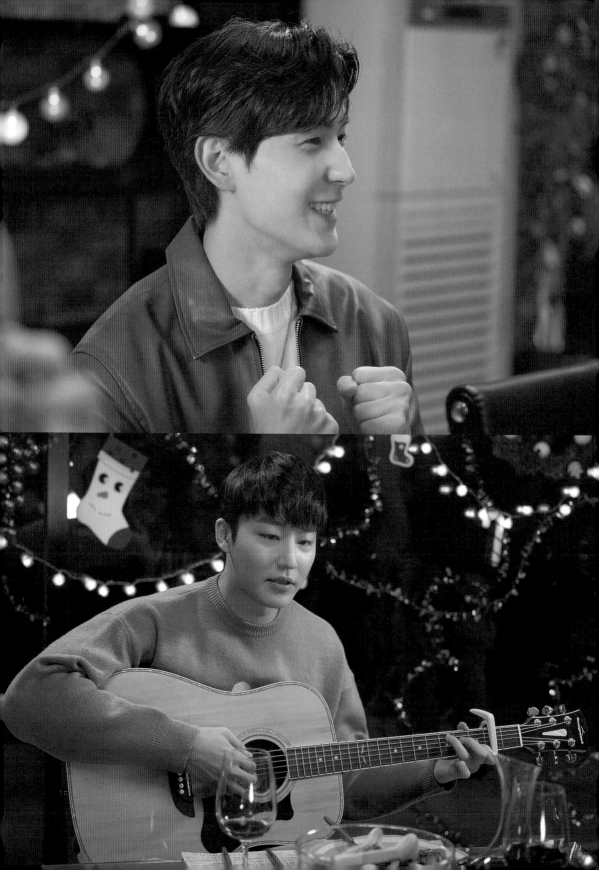

你瘋了嗎？
吃你自己的。
不要再搶我的了！
我叫你吃你自己的！
這種小事就隨我做吧！

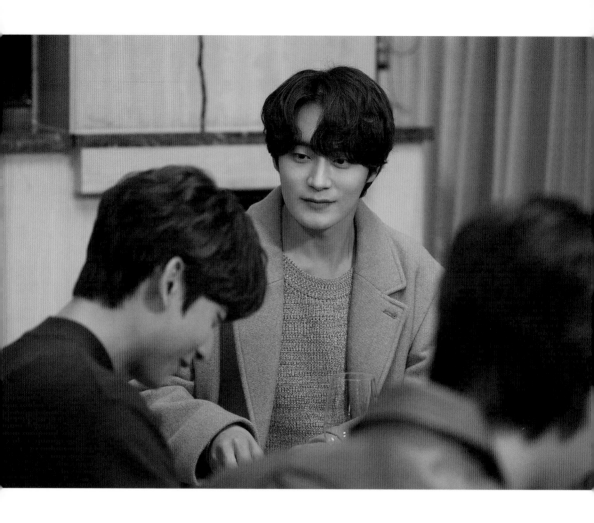

這氣氛是怎麼回事？你們決定重新交往了？

雖然還是覺得不太真實⋯⋯

你們也真是⋯⋯繞了一大圈。

那你自己呢？不是還在環遊世界？

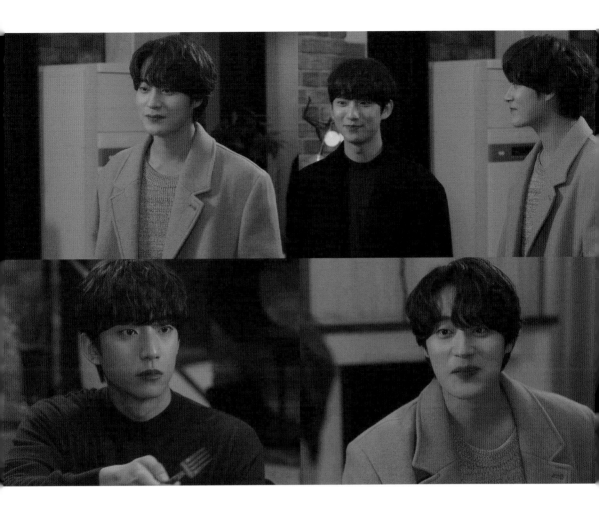

我老公的救命恩人，對吧？多吃一點。
為了要給元英，我特別留了最好的部位。
如果不想吃就不要勉強，燒焦了。
哇啊，好好吃。老闆也「啊」～～
哦哦？太俊絕對不吃烤焦的……吃下去了……人怎麼會變化這麼大啊……？

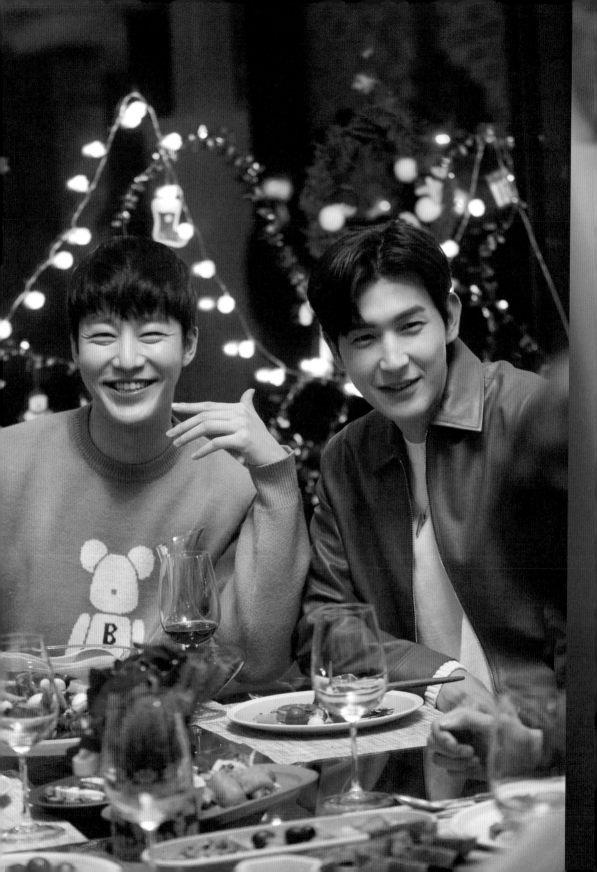

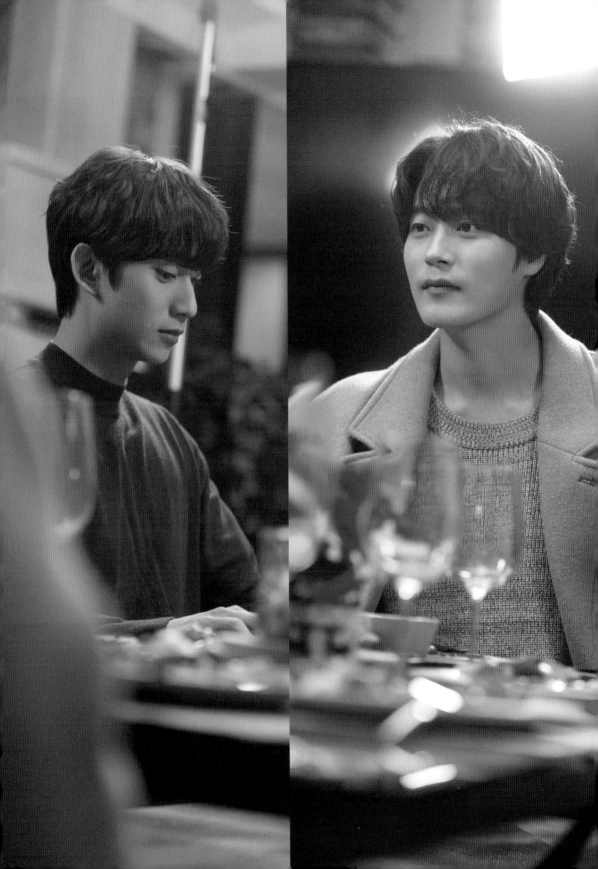

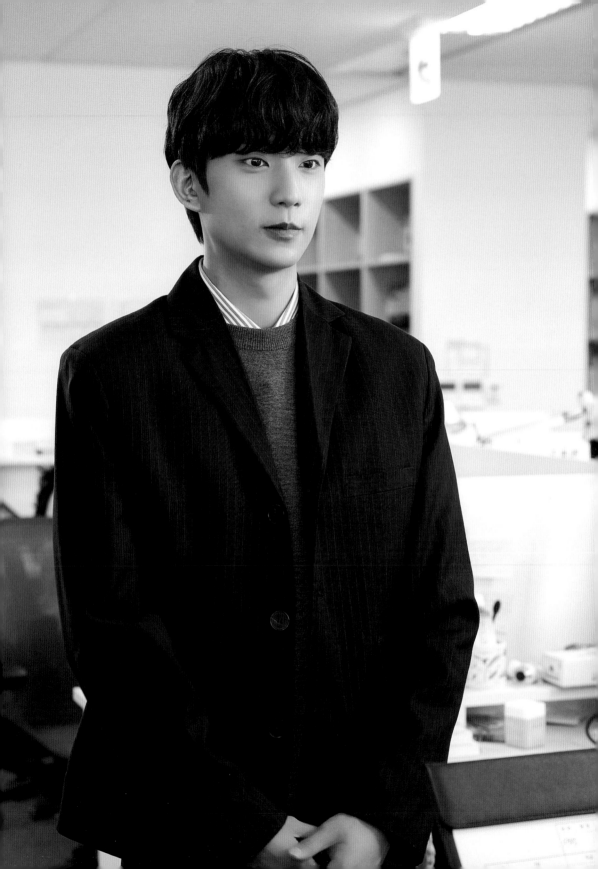

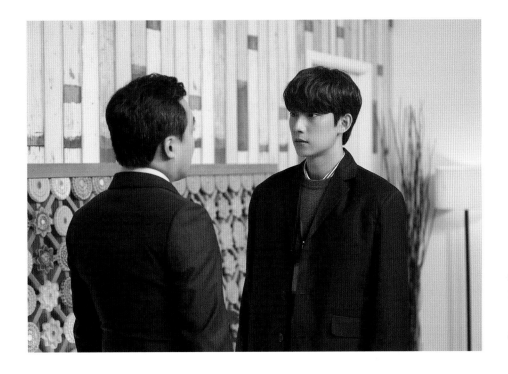

有公文需要批准，我已經取得作家的允許了。
因為鄭室長要求換人負責，已經交給徐代理了呢。

池元英的事，你聽說了嗎？當初和金課長一起收賄的人，原來是財務組的一位代理。
嚇！太扯了，所以他是被冤枉的嗎？
沒錯，聽說是金課長最後全都承認了，池元英才能復職的耶！
哇，這也太委屈了！

我……復職的原因，真的和尹太俊作家的合約有關嗎？
你一開始就沒有往上報告吧？只是在利用我而已。
陶藝課的企畫我已經取得尹作家的允許了，這件事由我來負責。

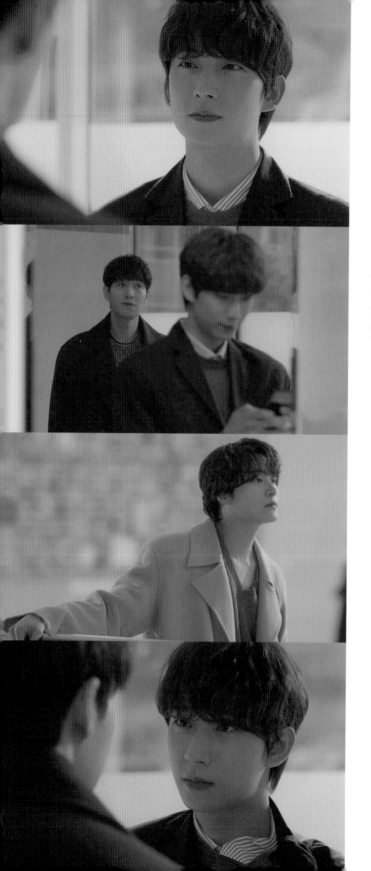

聽到看起來完美的人說喜歡你，
你應該很得意吧？
我當初也一樣。
你好像不太清楚，
如果說尹太俊有唯一的弱點，
那會是我，而不是你。

你好像誤會了，
我並不是尹太俊的弱點。
看來，成為對方的弱點，
是你愛一個人的方式吧？
你為什麼想要成為愛人的弱點，
拖他的後腿呢？
是因為如果不這麼做，
就沒有自信可以把人留在自己身邊嗎？
正常的人不會這樣愛對方……

不要動他。

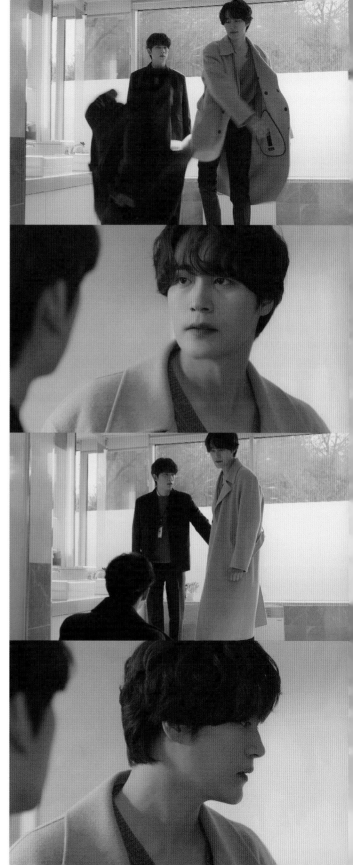

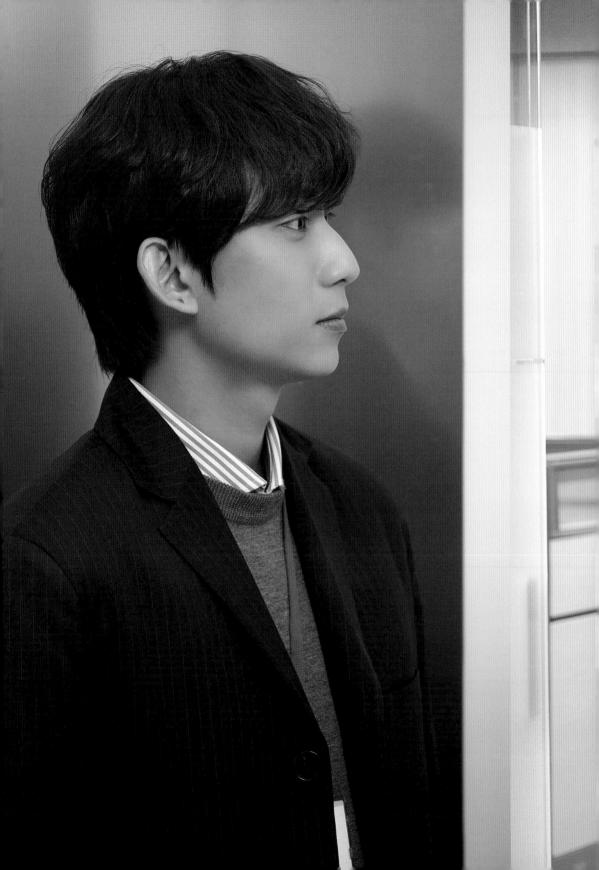

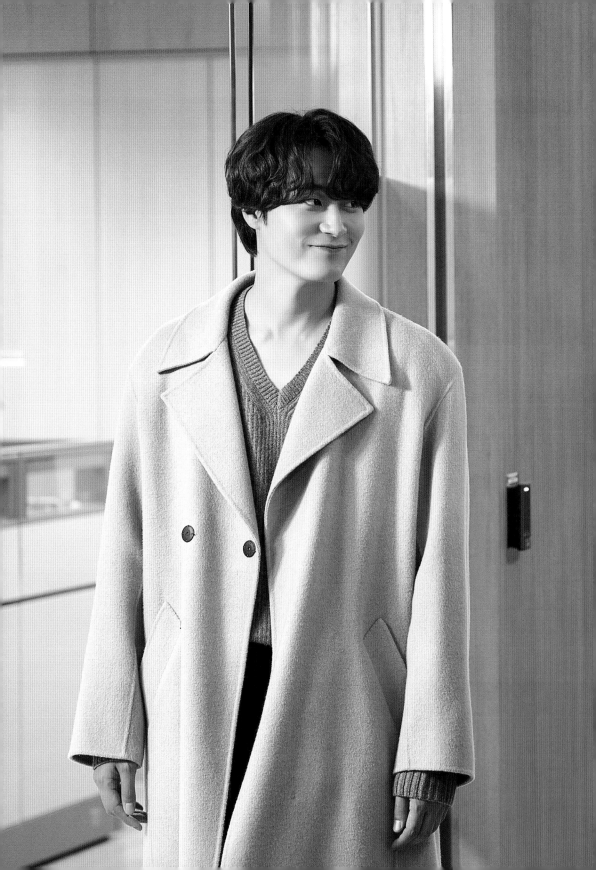

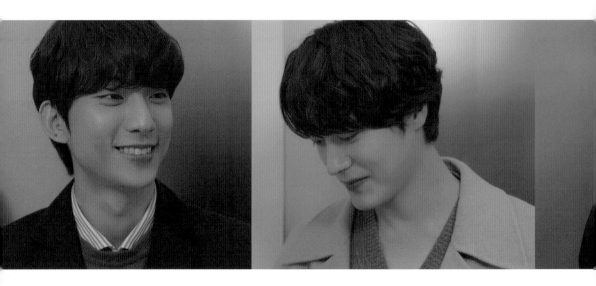

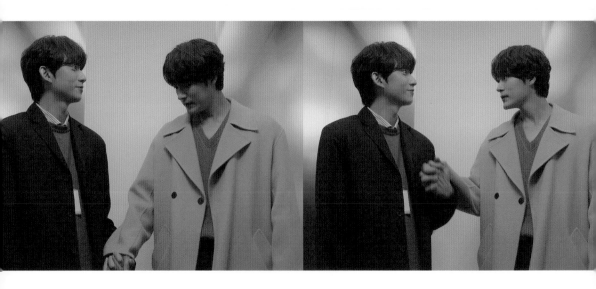

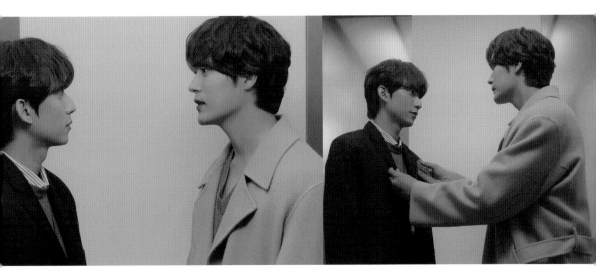

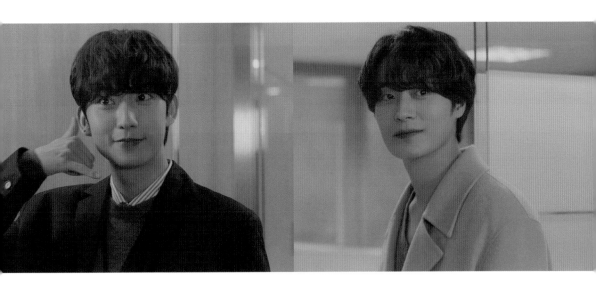

對不起。我沒想到會這樣。
沒想到他見到你會說這些。
明明知道他在附近徘徊，是我太疏忽了。
哎呀，與其說是我聽他碎唸，應該是我對他說教吧？

剛剛那個人……沒錯吧？總務組的池元英。

對，他還可以像那樣笑著來公司上班，真的很了不起。

如果是我，早就把大大的委屈寫在臉上了。

只是因為被證明沒有嫌疑才復職的，大家還在背後說他是什麼空降部隊。

我還以為尹作家是他的後台呢！

請再仔細說明。

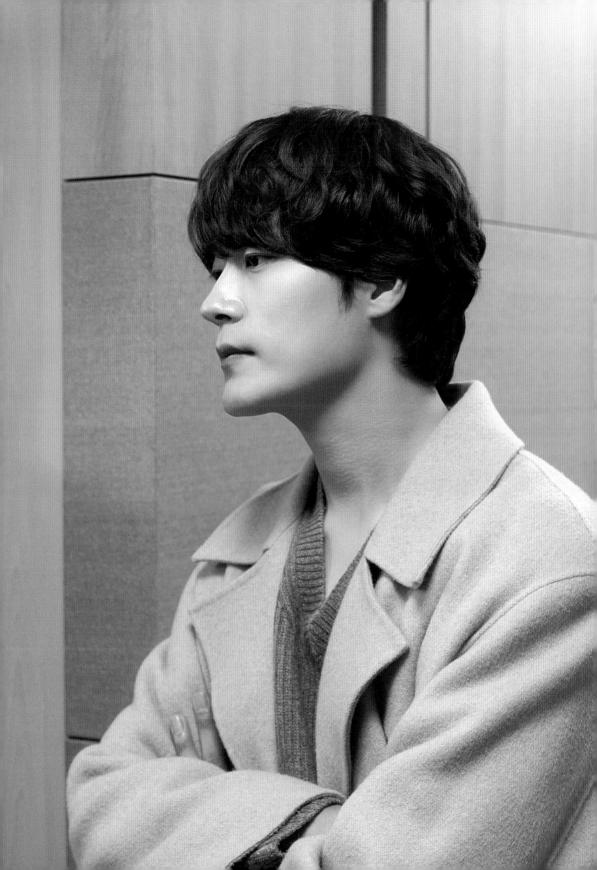

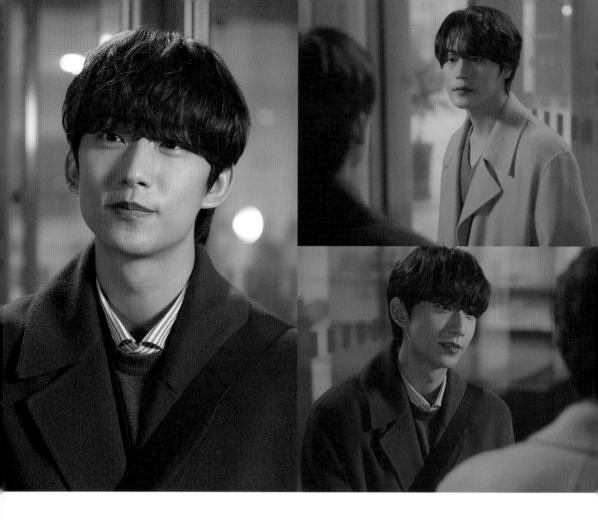

你為什麼還不辭職？聽了這種話，還繼續在這裡上班的理由是什麼？

因為要上班才能見到老闆。

對不起。我只是想要讓你稍微感受到一點罪惡感而已，

如果知道你會遭受這種對待，不會一口氣答應鄭室長的提議。

我⋯⋯不管誰說了什麼都覺得不痛不癢。現在讓我最害怕的，只有老闆。

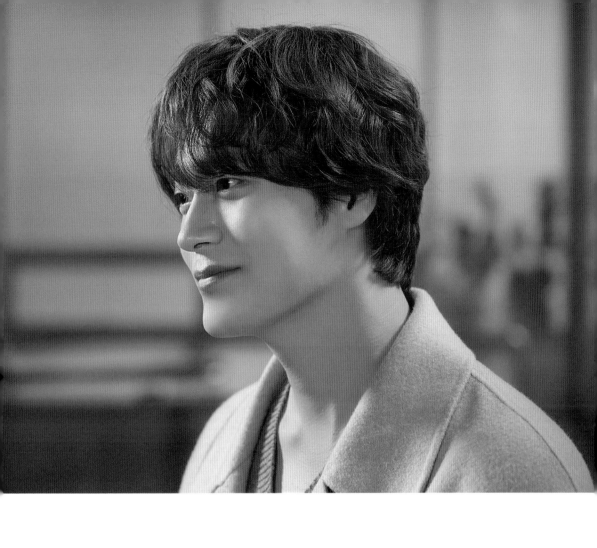

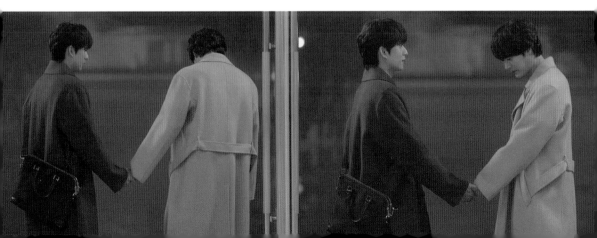

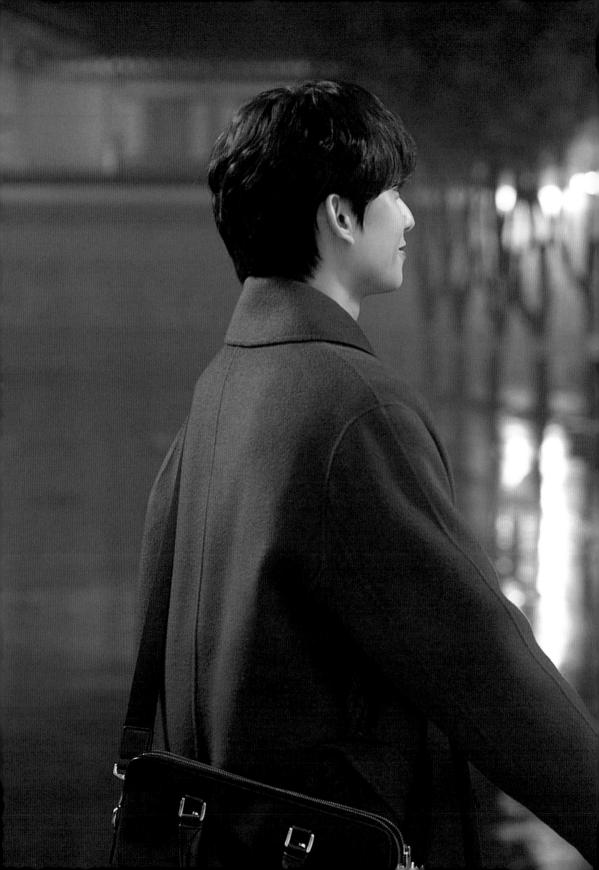

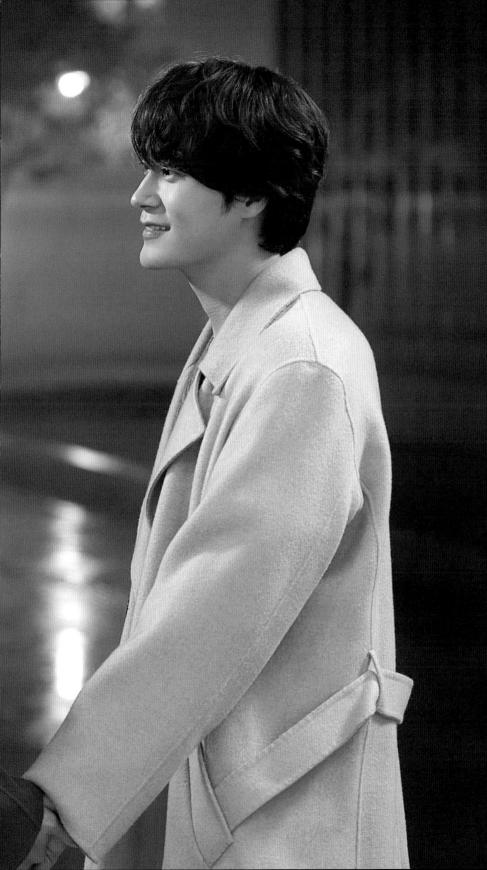

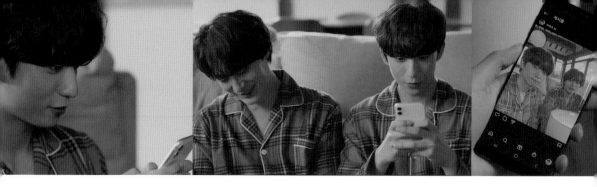

老闆有沒有什麼想跟我一起做的事？

嗯……在海邊一起看夕陽？只要看著夕陽，就感覺時間好像停止了。

我不想上班，好想一直這樣抱著你。

如果不想上班，就辭職吧！

哎呀，不行。就算是討厭的事也要去做，怎麼可以專挑喜歡的事做呢？

雖然我沒辦法讓你只做喜歡的事，但是我會讓你可以去做所有想做的事。

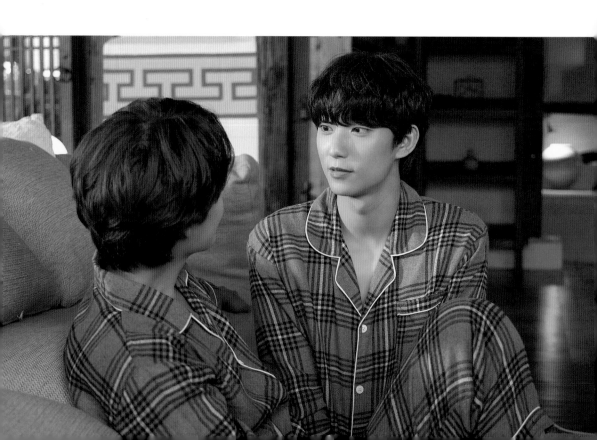

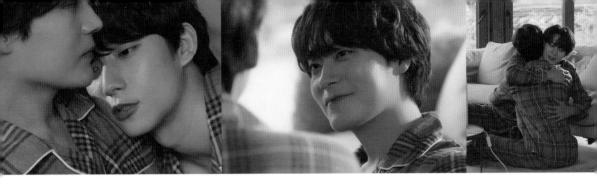

是我太庸俗了嗎？光是聽你這麼說，我就覺得很高興。
既然交到一個有錢的戀人，那我就沾沾光吧！
我希望元英可以盡可能利用我。我已經做好讓你盡情利用的準備了。
我不會利用你耶。
哎呀～～真可惜。
我會愛你，就只是……愛著你。

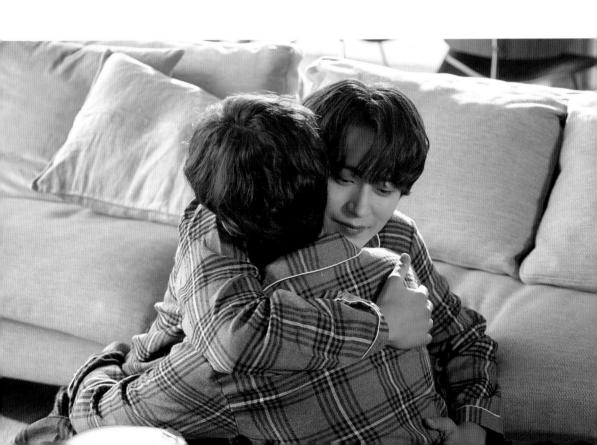

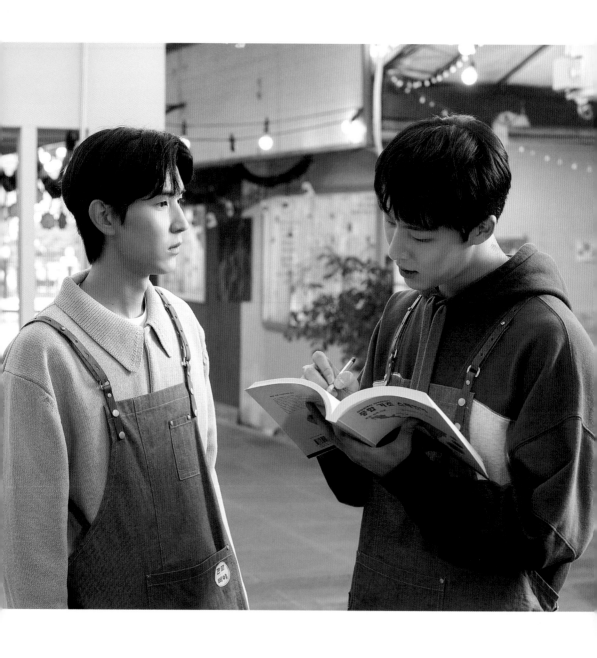

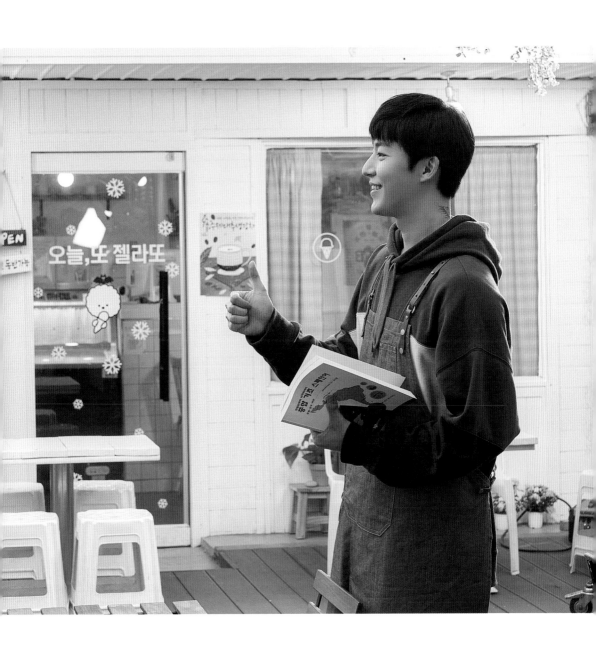

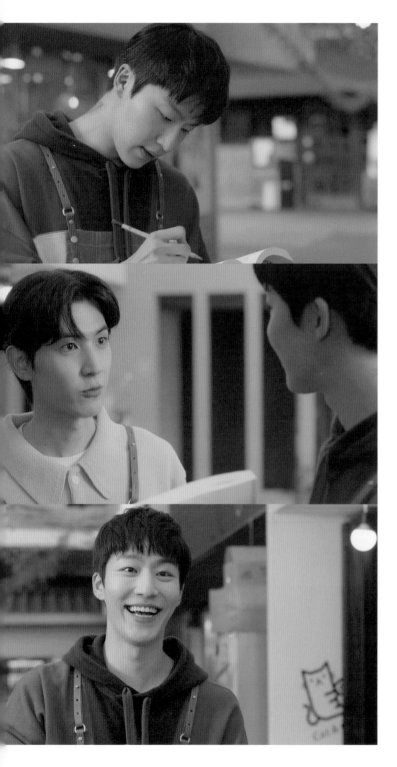

Pasión abrasadora!
（熱情的擁抱！）
你幹嘛？
Ti amor. Quieres salir conmido?
（我愛你，你要和我交往嗎？）

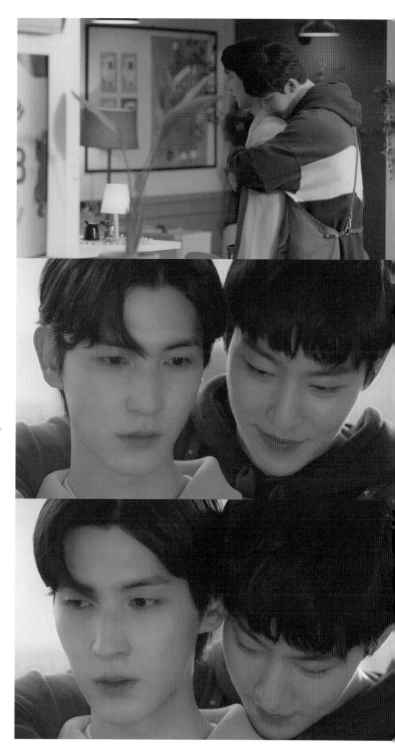

你真的不給我滾嗎？
你聽懂了耶！
Muy bien！（非常好！）
咦……你沒打我？
這種小事，我就不跟你計較了。

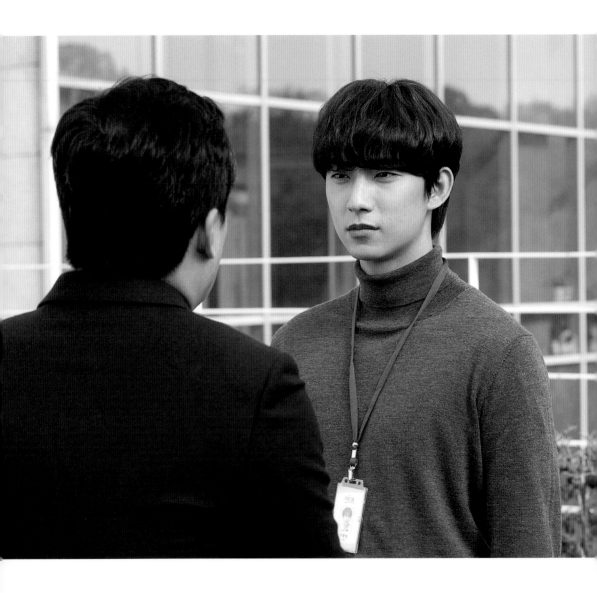

元英，尹作家單方面通知要解除合約。

會長說，解除合約的原因是我，你有沒有聽說什麼消息？

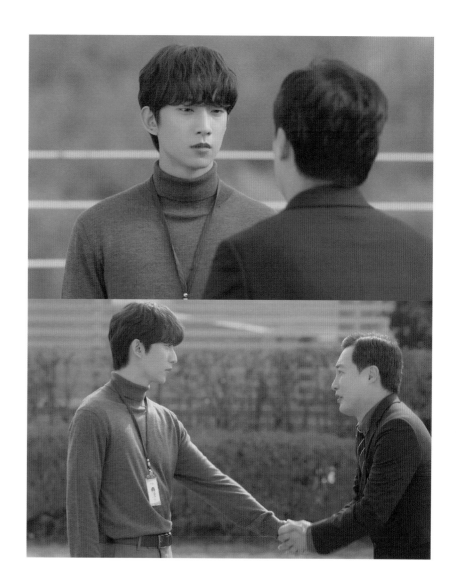

你和尹作家很熟，可不可以幫我打探一下？
現在我真的快要人頭不保了……
我可不是為了要救鄭室長。
這次如果我讓尹作家回心轉意，就是我把他帶回來的，而不是鄭室長。
還有在這之前，請先向我道歉……真心地道歉。

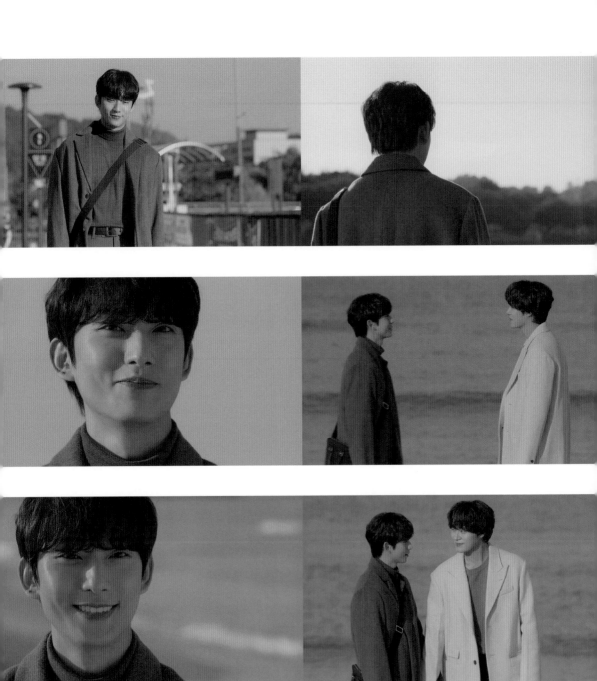

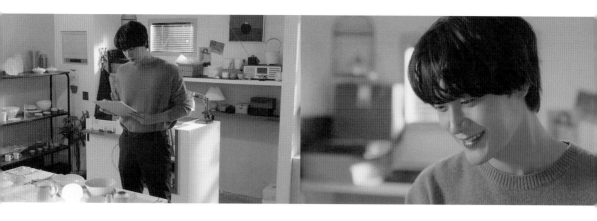

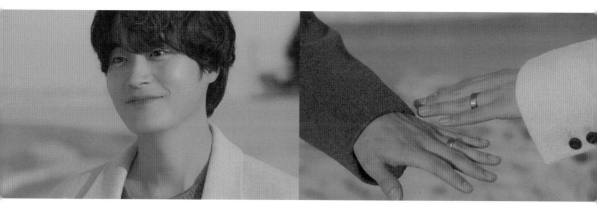

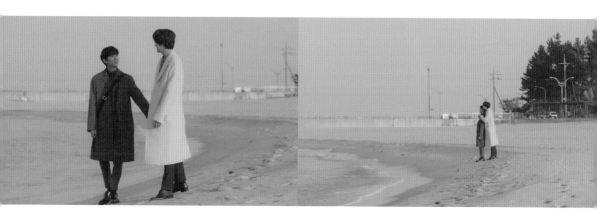

找到了。

這一切的一切，謝謝你。

真的……時間好像停止了。

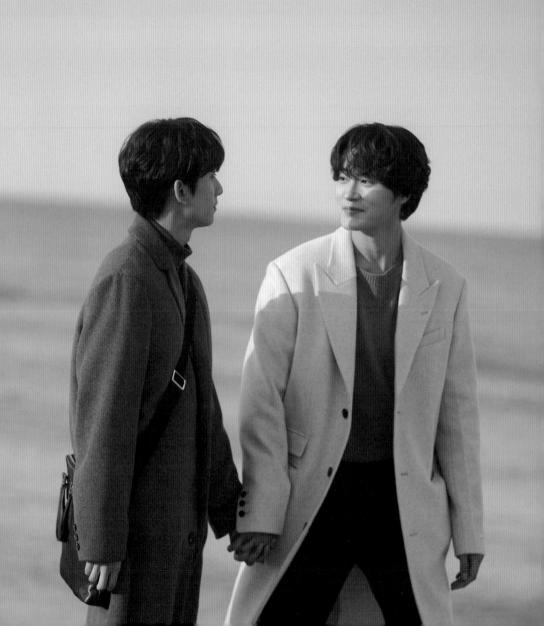

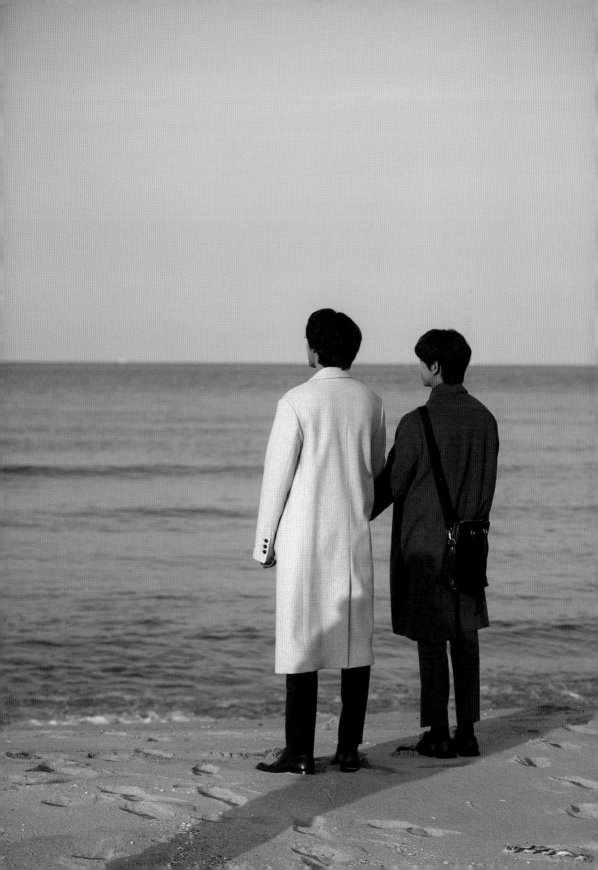

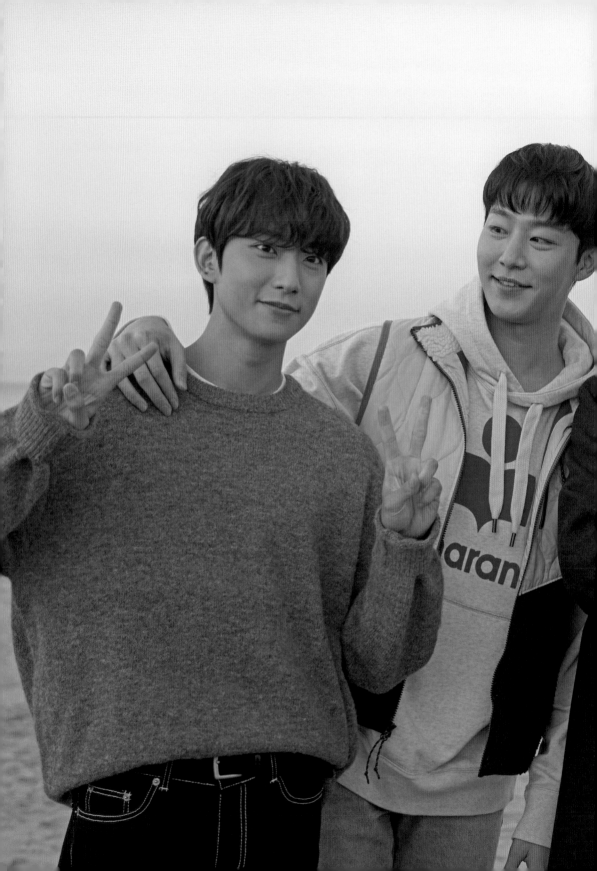

BEHIND

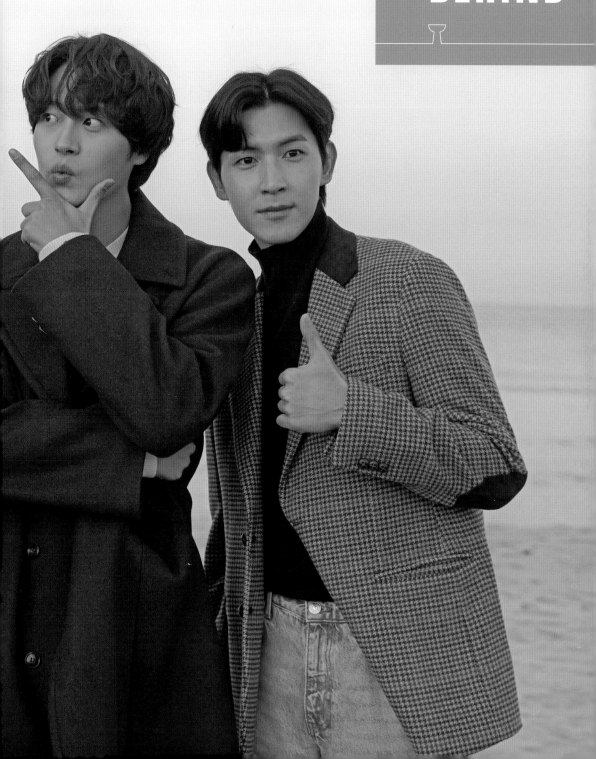

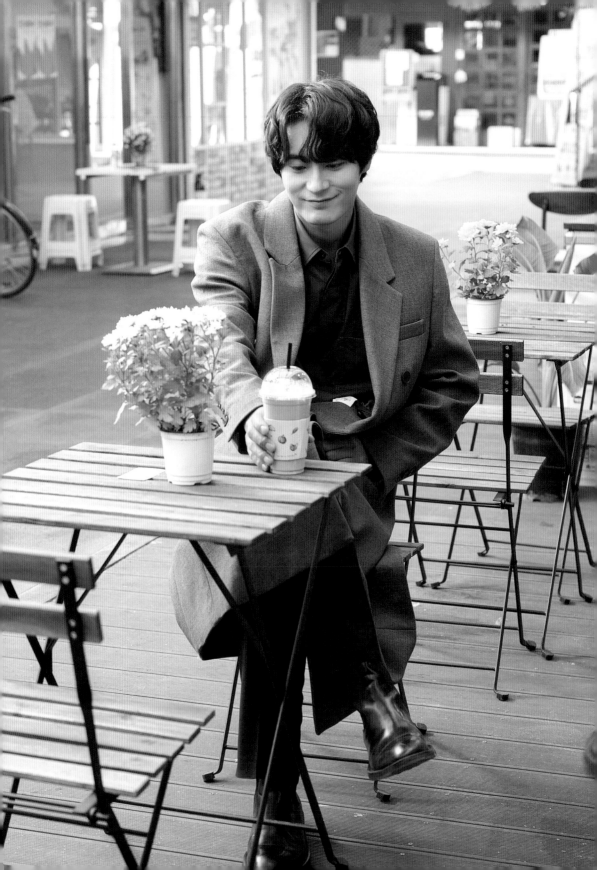

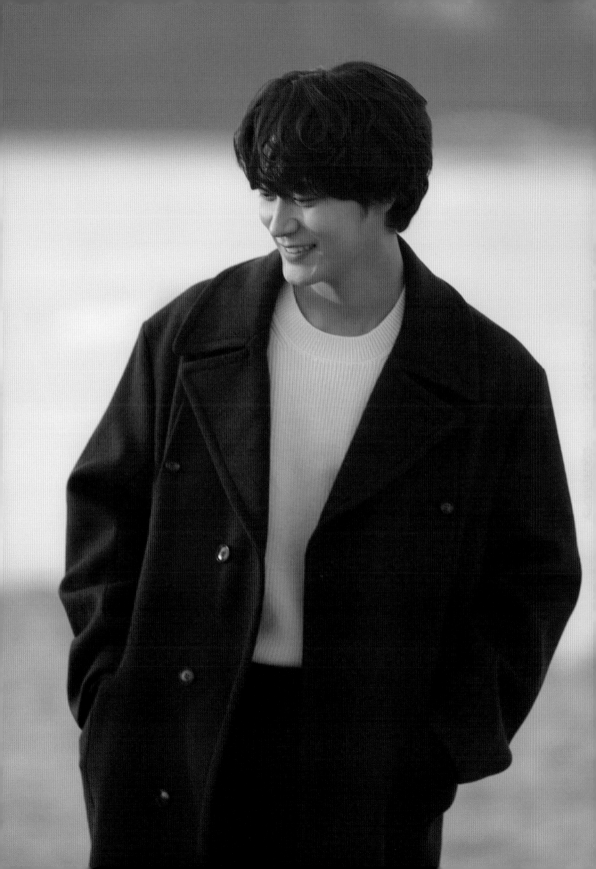

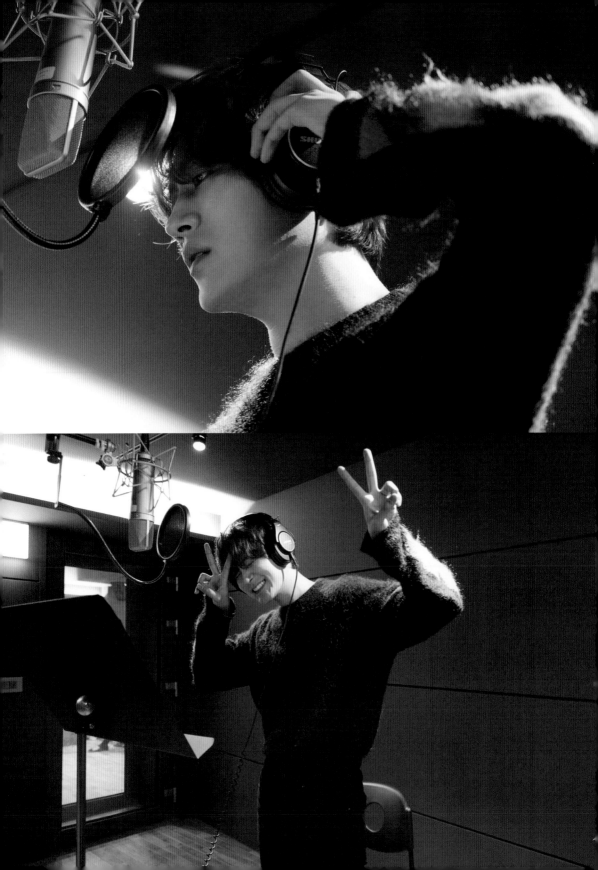

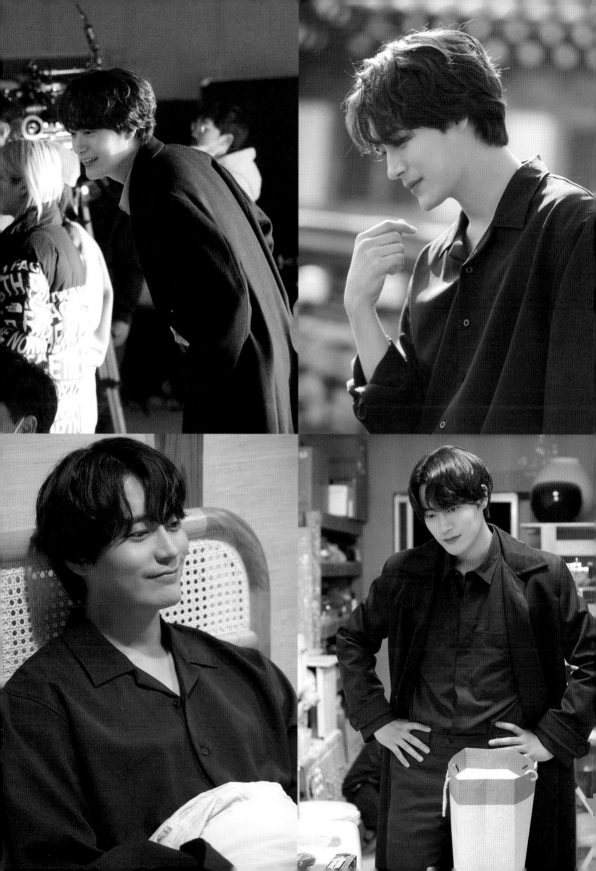

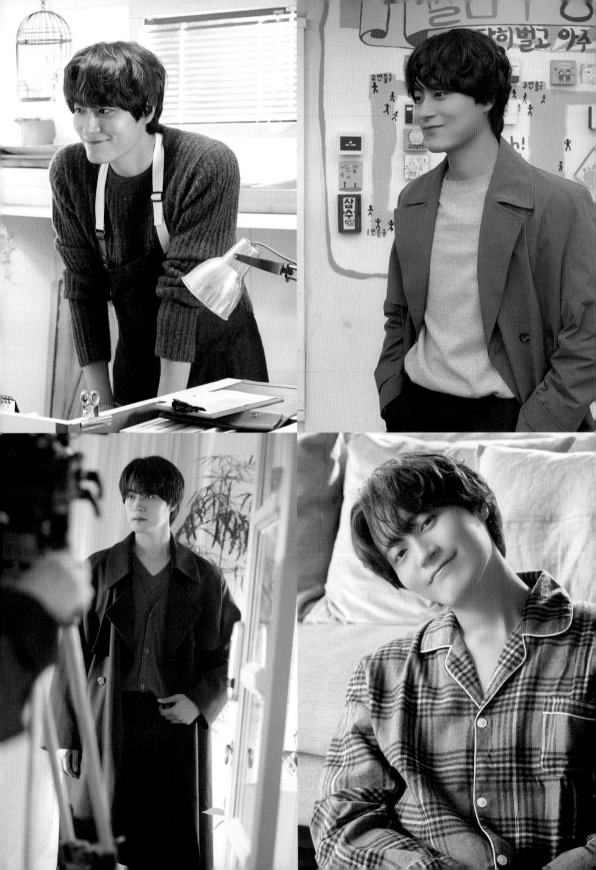

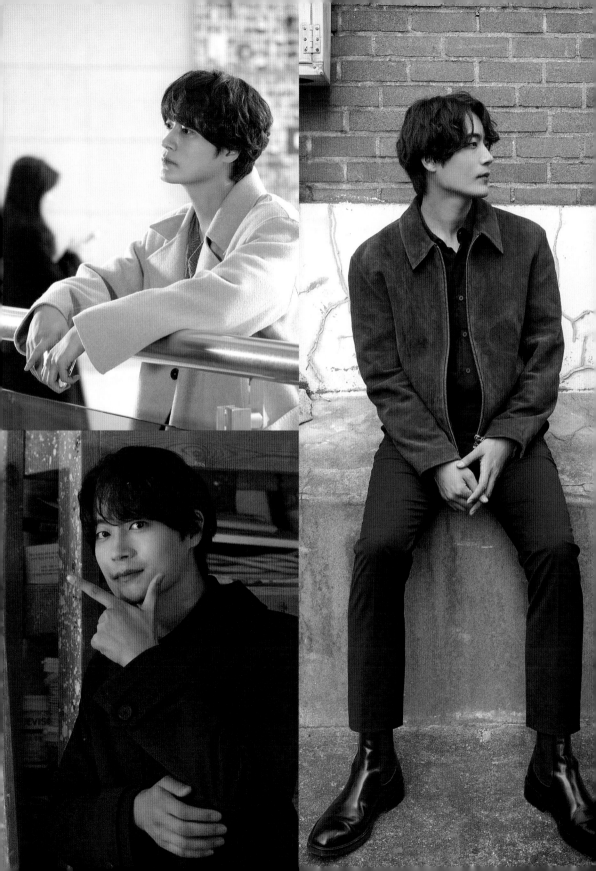

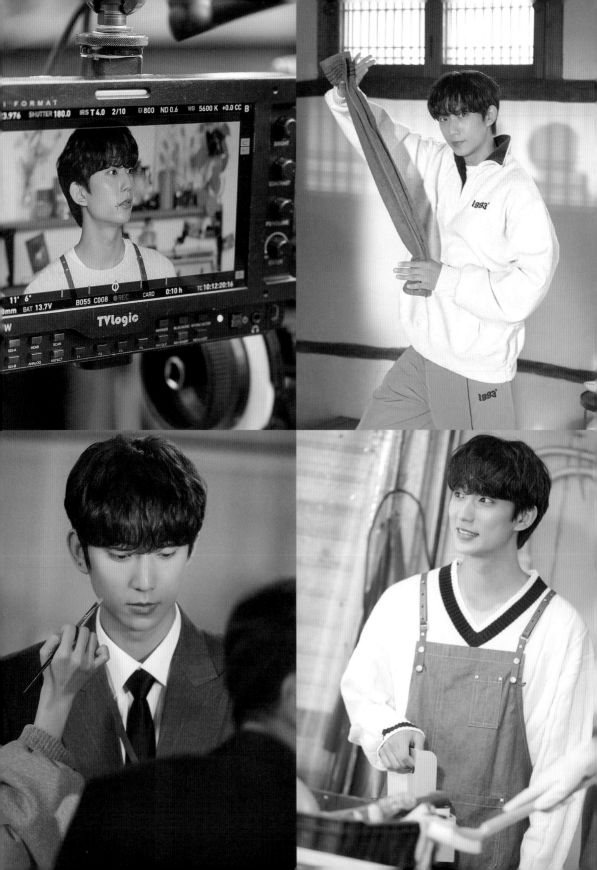

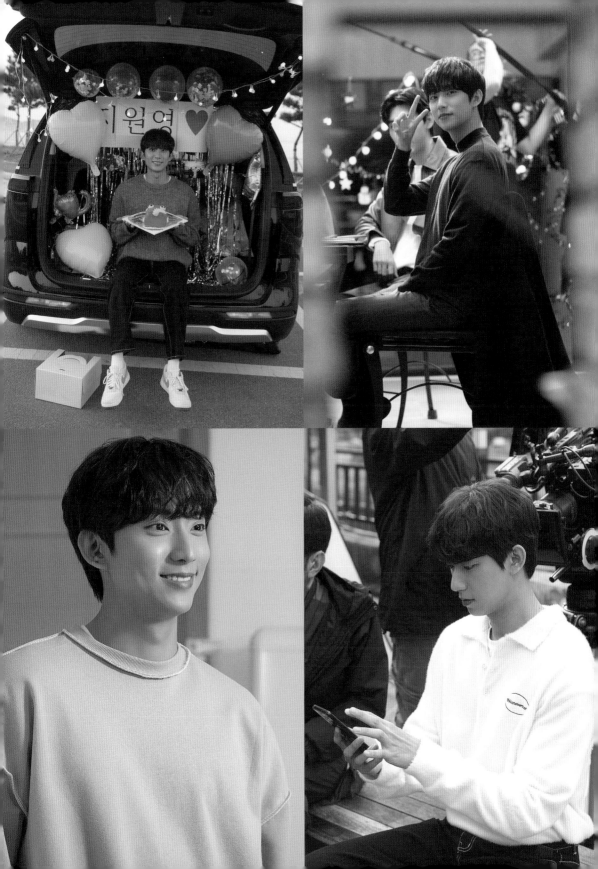

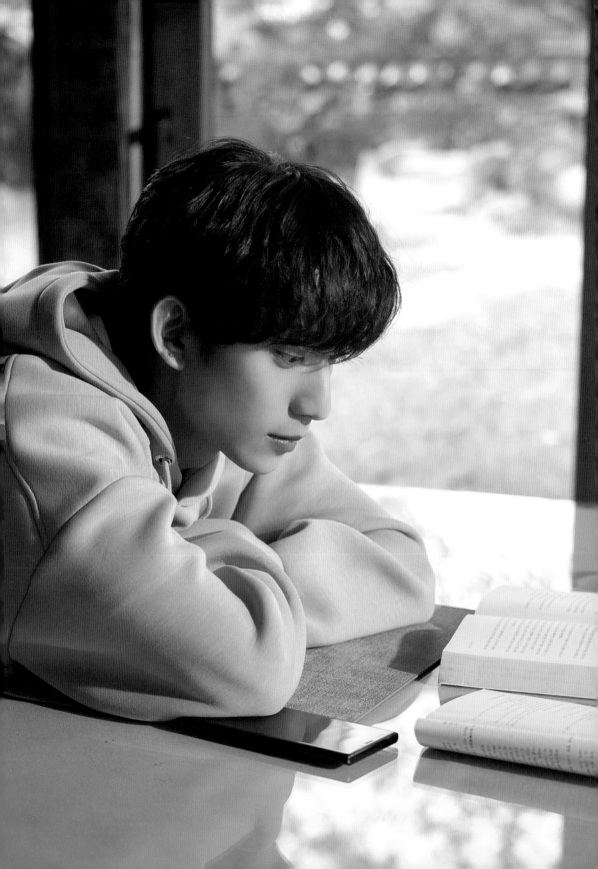

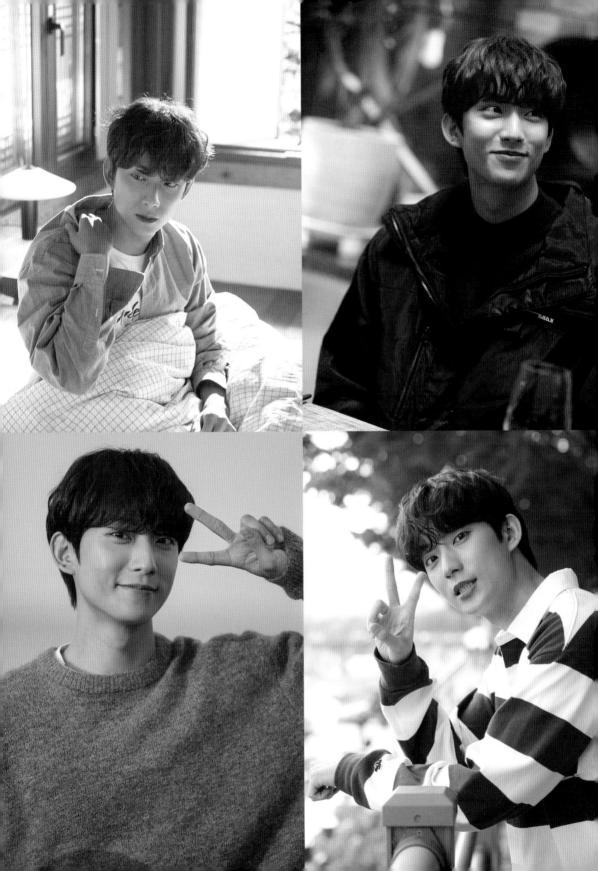

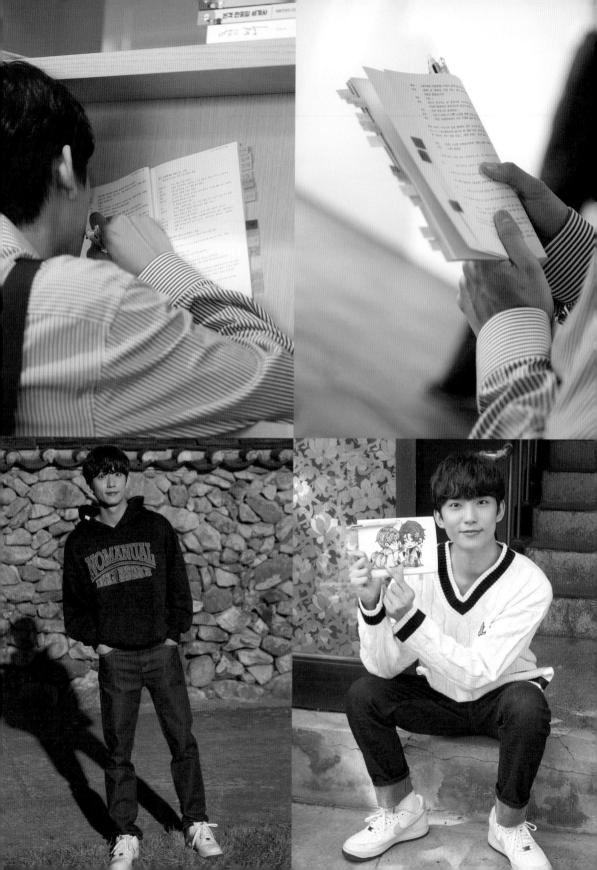

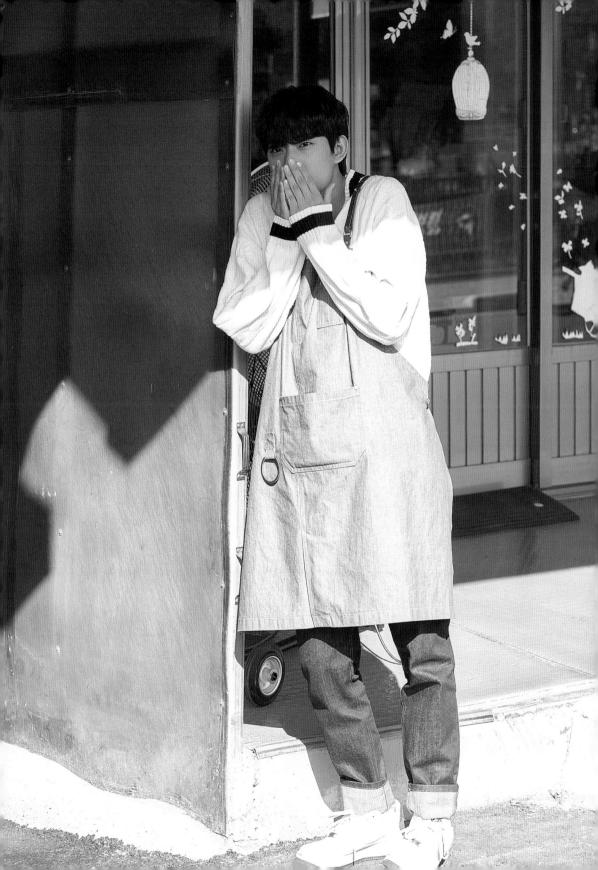

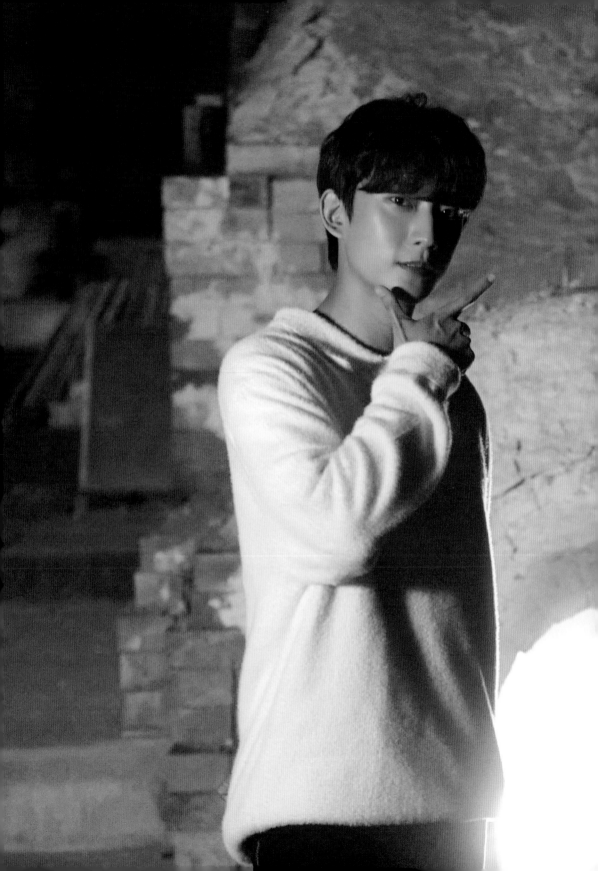

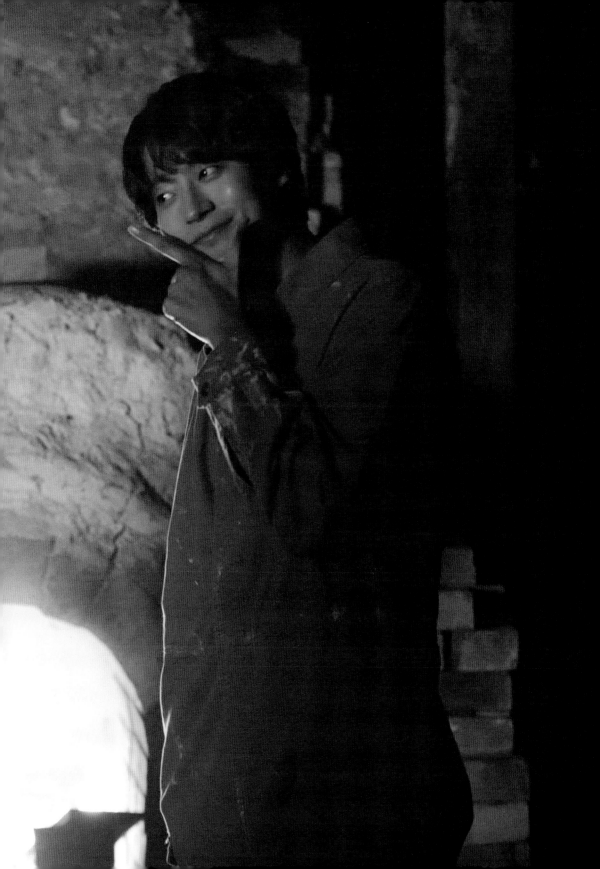

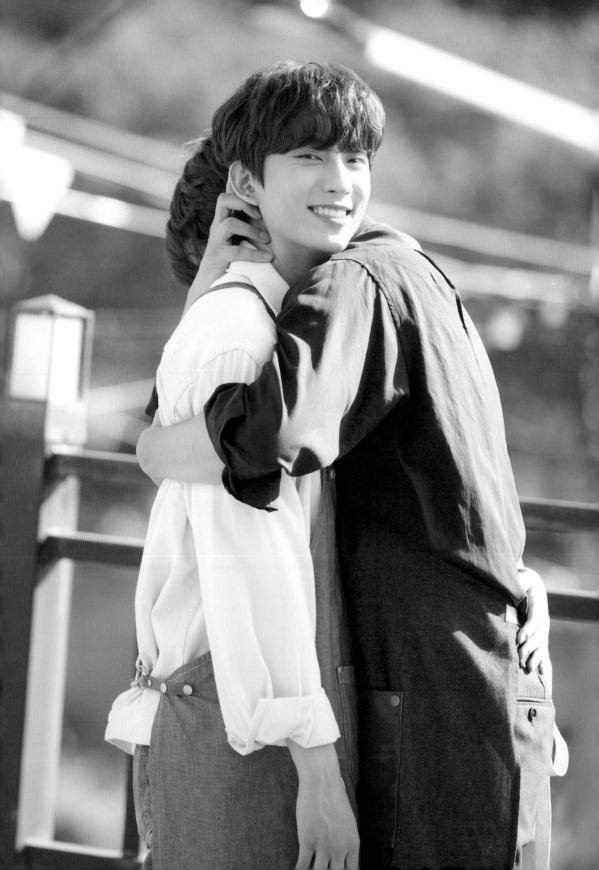

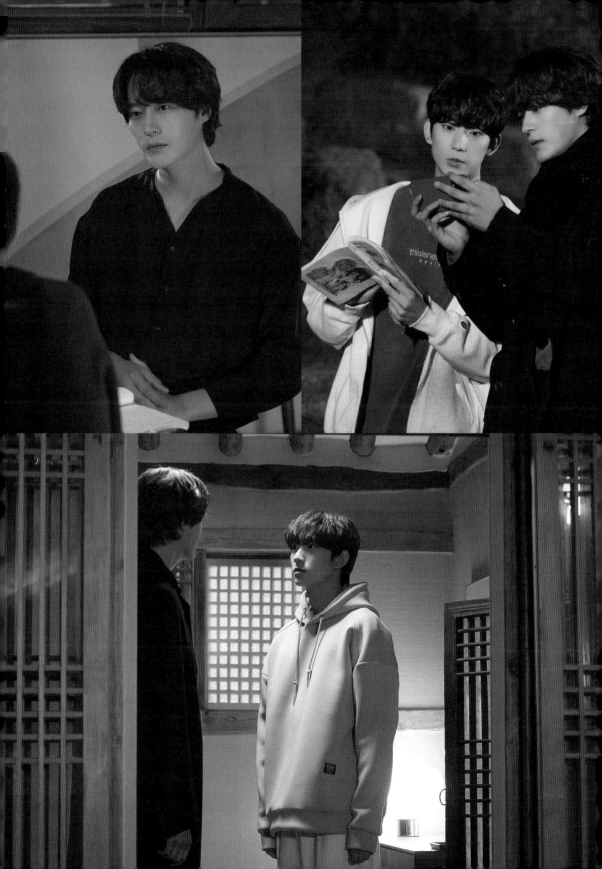

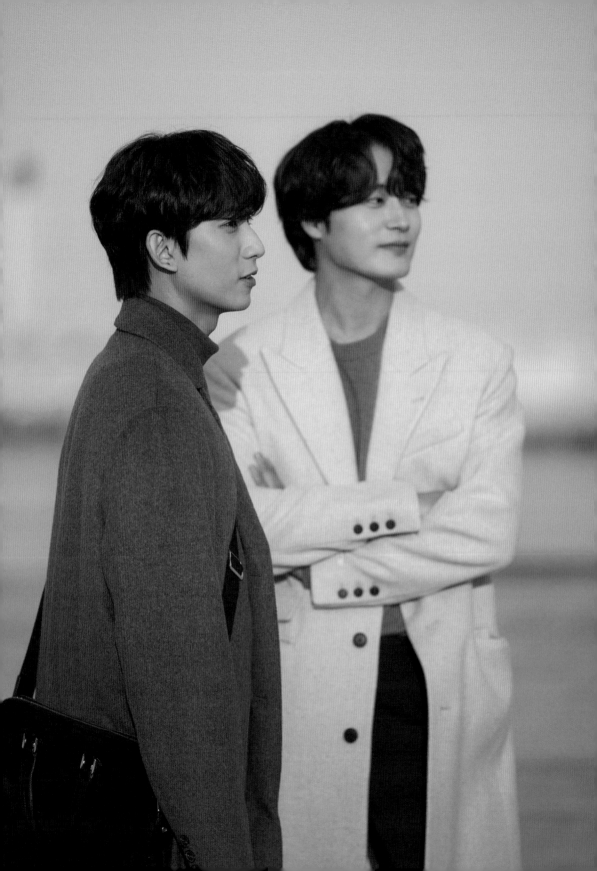

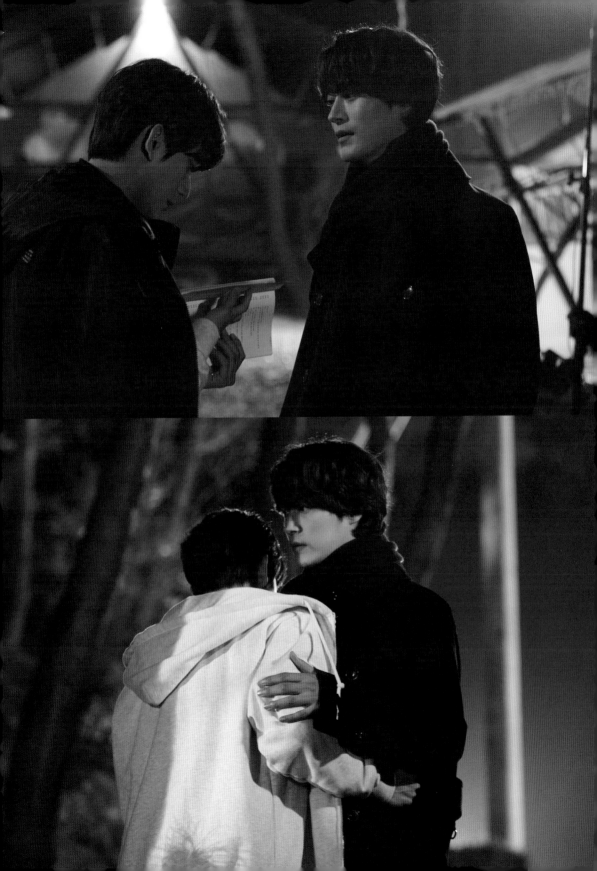

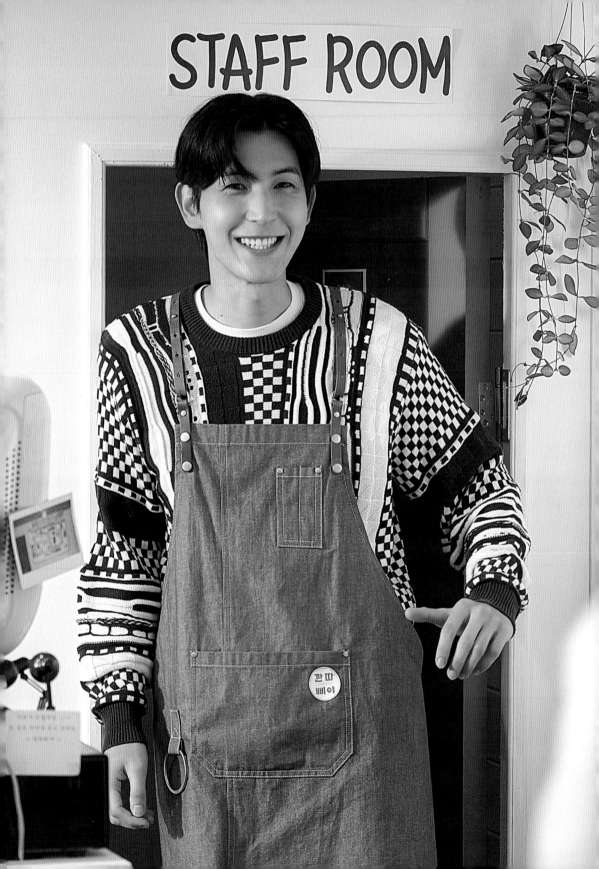

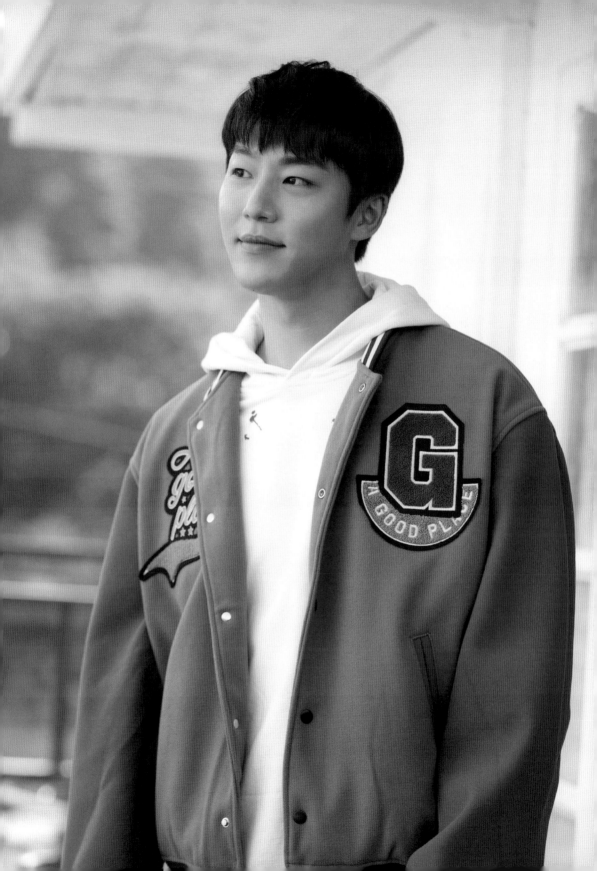

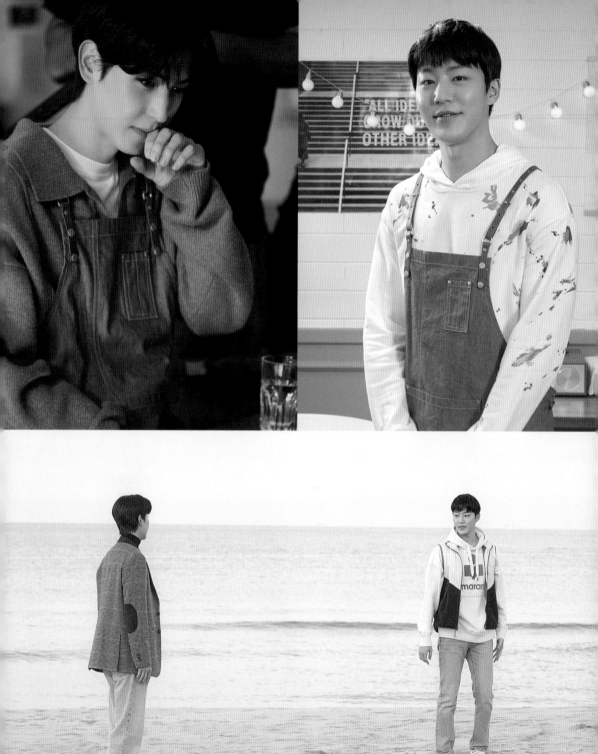

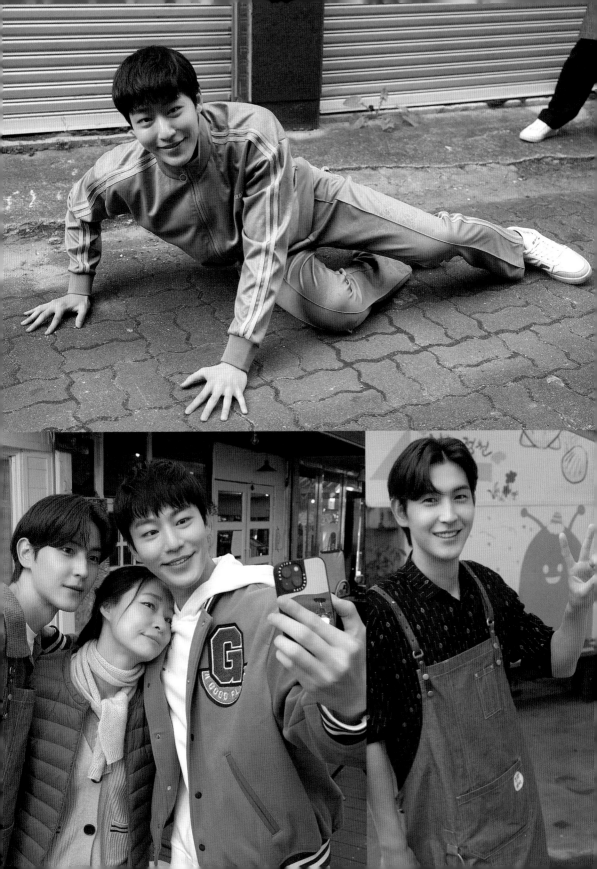

國家圖書館出版品預行編目資料

非意圖的戀愛談劇照寫真書/넘버쓰리픽쳐 (Number three pictures, Inc.)作；莊曼淳譯. -- 初版. -- 臺北市：春光出版, 城邦文化事業股份有限公司出版：英屬蓋曼群島商家庭傳媒股份有限公司城邦分公司發行，2023.09
面；　公分. -- (南風系；8)
譯自：비의도적 연애담 포토에세이
ISBN 978-626-7282-32-8 (平裝)

1.CST: 電視劇

989.2　　　　　　　　　　　　　　112012445

非意圖的戀愛談劇照寫真書
비의도적 연애담 포토에세이 (Unintentional Love Story Photo Essay)

作　　　者／넘버쓰리픽쳐스 (Number three pictures, Inc.)
譯　　　者／莊曼淳
企畫選書人／王雪莉
責任編輯／王雪莉

版權行政暨數位業務專員／陳玉鈴
資深版權專員／許儀盈
行銷企劃主任／陳姿億
業務協理／范光杰
總　編　輯／王雪莉
發　行　人／何飛鵬
法律顧問／元禾法律事務所　王子文律師
出　　　版／春光出版
　　　　　　臺北市 104 中山區民生東路二段 141 號 8 樓
　　　　　　電話：(02) 2500-7008　傳真：(02) 2502-7676
　　　　　　部落格：http://stareast.pixnet.net/blog E-mail：stareast_service@cite.com.tw
發　　　行／英屬蓋曼群島商家庭傳媒股份有限公司城邦分公司
　　　　　　臺北市中山區民生東路二段 141 號11 樓
　　　　　　書虫客服服務專線：(02) 2500-7718 /(02) 2500-7719
　　　　　　24小時傳真服務：(02) 2500-1990 / (02) 2500-1991
　　　　　　服務時間：週一至週五上午9:30～12:00，下午13:30～17:00
　　　　　　郵撥帳號：19863813　戶名：書虫股份有限公司
　　　　　　讀者服務信箱E-mail: service@readingclub.com.tw
　　　　　　歡迎光臨城邦讀書花園 網址：www.cite.com.tw
香港發行所／城邦（香港）出版集團有限公司
　　　　　　香港灣仔駱克道 193 號東超商業中心 1 樓
　　　　　　電話：(852) 2508-6231　傳真：(852) 2578-9337
　　　　　　E-mail：hkcite@biznetvigator.com
馬新發行所／城邦（馬新）出版集團 Cite（M）Sdn. Bhd
　　　　　　41, Jalan Radin Anum, Bandar Baru Sri Petaling,
　　　　　　57000 Kuala Lumpur, Malaysia.
　　　　　　Tel：(603) 90563833 Fax：(603) 90576622　E-mail：service@cite.my

封面設計／蔡佩紋
內頁排版／芯澤工作室
印　　　刷／高典印刷有限公司

■ 2023 年 9 月 5 日初版一刷

售價／699元

Printed in Taiwan
城邦讀書花園
www.cite.com.tw

ISBN　978-626-7282-32-8